U0062623

视觉艺术东方学

思想史视域下的"兰亭论辨"及《兰亭序》文本真伪问题研究

以"汪中旧藏《定武兰亭》"为中心

刘 磊 著

许 江 主编

中国美术学院出版社

总 序

生长者的根

许江

暮春时节，浴乎沂，风乎舞雩，鼓荡的春风令我们想望。在今日教育背景之下，新艺科正在持续发展。新艺科的理念已化入大家的建设视野，深植在工作之中。我想就艺术教育和新艺科建设的人文内涵，谈谈东方艺术学及其内蕴之道。

今天，经过学科专业的分类，美术学已经成为许多分立的专业，这些专业往往依其艺术表现的材料语言，构筑起一个自为自洽的系统，也建立起一个个沟壑分明的专业疆域。艺术学专业分类就更为庞杂，互相间缺少深度认识，各说各理，各重各技，少有往来，这是应当引以为警惕的。

艺术作为一门独特的人的智性之学，它不仅是知识的传授，也不仅是技艺的培养，它更是关于人的感性和品性的性灵之学。所谓望秋云神飞扬，临春风思浩荡。艺术寄托着人与自然之间的相造相化的关系，跬积而成一条条深邃悠远的文化脉络，熏养和开启着人的自觉自立的文化性灵。这样的艺术教育，是以艺术的经验、审美的经验作为基本方式的文化教育，其核心是文化观，是关于世界的价值观。

上述的这番话，如果今天你去向ChatGPT发问，它也能如是回答，很正确，但不是真理。为什么？因为它没有真理生成的感性绷缊的东西。它只是字典检索一类的答案，而没有伴着这答案一路走来的性灵感人的存在，也没有真理开蔽之时感彻人心的天地人神合一的境域。这个性灵感人的绵延存在，就是艺术。ChatGPT让我们意识到教育中知识传授的问题，是到了我们重新重视艺术教育的时候了。

两年前，我在"中国艺术大讲堂"上说"价值观"的"观"字。观的繁体写

作"觀"。它左边的"雚"是"觀"的本字。雚,甲骨文即是一只大鸟。上部是两只大眼,下部是鸟的胸廓,整个字就是一只大眼睛的猛禽。它翔于天,俯察大地,无所不见。这样的"观"字已然形象地表明了某种独特的洞察力。这种洞察力不仅观看世界,而且代表了感知的经验和能力。它是化生在我们肉身之中的感受力和体验;是浸润在以茶米为食、麻丝为衣、竹陶为用、林泉为居的生活方式中的兴意与品味;是看好书画,吟好诗词,在湖畔烟雨中听芦荡笛声,在云山苍苍、绿水泱泱之中追慕人文的山高水长的揪心感受和诗性境界。这正是ChatGPT所没有的。它只有答案,却没有这样活生生的生命感受以及由这种感受所织成的悲欣交集、痛彻连心的境域。这种自觉自立的、贴心连肉的价值观是一个民族赖以维系的精神纽带,也是我们建设新艺科,建构东方艺术学共享同感的智性基础。

东方艺术学当然不是萨伊德批判的西方知识体系内的"东方主义",而是东方艺术历史性和当代性的自我建构,其基础是以中国文化为核心的东方艺术的创生之学,是中国传统与东方艺术根性在当代人的精神土壤中的重新生发。东方艺术学作为特殊的智性之学,如何超越其丰繁葳蕤的现象,把握其基本的缘构观念是今天中国艺术教育的核心内涵,也是新艺科教育的重要的启蒙性思想。其中,我要强调三个方面的根源之道:

第一,礼乐之道。孔子在院子里独站着,孔鲤趋而过庭,被问:学诗了吗?孔鲤答曰:未也。孔子说:不学诗,无以言。孔鲤退而学诗。他日,孔子又在院子里独站着,孔鲤又路过,被问:学礼了吗?孔鲤答:未也。孔子说:不学礼,无以立。鲤退而学礼。礼,不仅是祭祀之中的规范和由此生发的社会秩序,同时也是可供日常操习的行为仪轨。如何将祭祀礼拜中的行为落到日常举止之中,使人获得一种优雅大方的风仪,正是孔子所言"不学礼无以立"的意思。"礼"贯穿在器物、空间和仪式等艺术现场,维系着上古国人的精神空间与生活世界,是人的价值观和行为举止的规范。如何让这种仪轨活化,活成日常行为?我们的开学和毕业为什么要有仪式,要着专门的服装?我们的校庆和大师纪念日为什么要有庄重的典礼,要立碑纪念?就是要让这种仪典之礼浸润青年的心灵,以切身的在场之感来熏养和培育举止的品性和力量。中国美术学院的新生一进校,收到的第一份礼物,是几支毛笔、一叠宣纸、一本智永的《真草千字文》。这并不是我们要把每一个学生都培养成书法家,而是希望所有的学生通过摹写,来体察中国

文字书写的内涵，进而体验轻重、提按、使转、疏密、急徐、聚散以及心手、技艺之间的诸般关系，收获最初的礼乐之道的训练。

每所大学都有校门，这是一道礼仪之门，不是防疫中的安保之闸，是代代学子的家门。远在孔子治学的学苑里，他曾问理想于众弟子。最后问到鼓瑟的曾皙。曾皙果断地停下手上的弹奏，铿止，答曰：暮春时节，春服既成，吾与冠者五六人，童子六七人，浴乎沂，风乎舞雩，咏而归。那正是我们今天的这个时节，着新成的春服，在沂水中沐浴，迎着风舞蹈，高歌而还。孔子听后不禁喊道：吾与点也！我要和曾皙同往。孔子欣然赞赏的正是曾皙的无名之志。而这种志向正是中国人与自然长相浸润、与时同欢的生命礼乐和生命艺术，也是我们新艺科终极关怀的气度与意境。

第二，山水之道。中国人的心灵始终带着一种根深蒂固的对山水的依恋。何谓"山"？山者，宣也。宣气散，万物生。在中国文化中山代表着大地之气的宣散，代表着宇宙生机的根源。故而山主生，呈现为一种升势。于是，我们在郭熙的《早春图》、范宽的《溪山行旅图》中看到山峦之浩然大者。何谓"水"？水者，准也。所谓"水准""水平"之意。"盛德在水"，"上善若水，水善利万物而不争"。相对山，水主德，呈现为平势、和势。于是我们在王希孟的《千里江山图》、黄公望的《富春山居图》中看到江水汤汤，千回百转。山水之象，气势相生。所谓山水绘画，正是这种山水之势，在开散与聚合之中，在提按与起落之中，起承转合，趋同逆异，从而演练与展现出万物的不同情态、不同气韵。

山水非一物，山水是万物，它本质上是一个世界观，是一种关于世界的综合性的"谛视"。所谓"谛视"，就是超越一个人的瞬间感受的意志，依照生命经验之总体而构成的完整的世界图景。这种图景是山水的人文世界，是山水"谛视"者将其一生历练与胸怀置入山水云霭的聚散之中，将现实的起落、冷暖、抑扬、阴阳纳入世界观照之中，践成"心与物游"的整全的存在。德国诗人里尔克有一段话可以帮我们更好地理解"山水化"对于人的意义。他说，在这"山水艺术"生长为一种缓慢的"世界的山水化"的过程中，有一个辽远的人的发展。这不知不觉从观看与工作中发生的绘画内容告诉我们，在我们时代的中间，一个"未来"已经开始了；人不再是在他的同类中保持平衡的伙伴，也不再是那种将晨昏与远近归于己身的人。他犹如一个物置身于万物之中，无限地孤独，一切物

和人的结合都退至共同的深处，那里浸润着一切生长者的根。里尔克说的是绘画，那音乐、戏剧、电影、舞蹈、歌唱，何尝不是这样，何尝不是以"世界的山水化"来启迪和熏养人的生长。在那艺学的深处，浸润着一切生长者的根。这个根应当惠及整个新艺科。

第三，言意之道。今天，我们常说宋韵。宋韵的特点在哪里？严羽《沧浪诗话》说：如空中之意、相中之色、水中之月、镜中之象，言有尽而意无穷。以有限的言，抒发无穷的意，这是诗和画要达到的境界。在中国理学的观念中，真理只能为有悟性的心灵所辨识。当卓越的心灵映印出自然影像、自然音响，这比未经心灵解释的自然更加真实。

曹魏时期的才子王弼有一句名言："君子应物而无累于物。"有为之人要充分地面对万物，应对万物而不受万物的摆布与役制。这位18岁以《老子》思想注《易》的神童的最大历史贡献，就是通过释《易》，对"言""象""意"三者关系提出精辟的见解。一方面，他强调通过言，理解象；通过象，理解意。所谓"尽意莫若象，尽象莫若言"。另一方面，强调"得意忘象""得象忘言"。明白了意，就不要执着于象；明白了象，就不要执着于言。这些见解对于绘画，对于知古人、师造化、开心源的所有艺术之学，都很重要，甚至对我们所有的有志的学术学研者，也很重要。我们的艺术应当充分研究自身的语言，又不可囿于这种语言，应物而无累于物，澄怀味象，神与物游，让自己的心与万物在艺行中相会。以艺术之言，兴发创生之象；以创生之象，蕴积人文之意。如是，提升心灵的自由，生生而不息。

面向言意之道，多年来艺术教育踔厉风发，进行了有为开拓，在各个艺术的门类中进行了"学"的构建，立足艺理兼修的东方艺学传统，从独特的史学、论学、技法学、材料学、比较学、诗文学、教育学、鉴赏学等多个角度，展开艺理融合的深度研究，催生了一批有影响力的艺术创作和艺术成果，培养了一批艺理兼通的创造型人才。在这里边，这种"学"的创生和研究起了重要的导向性作用，对艺术人才的培养是十分有益的。但此次学科专业的新一轮调整，却把"学"集中起来，囿于理论的一块，所有的艺术自身都只剩下专业。这似乎是对一贯倡导的文理兼通、艺学兼通的一种否定性暗示。专业学位的推出又似乎在专业圈子内部，鼓励重艺疏理，重技疏道的风气。这种调整不能不说是对教育一线

实际情况的不了解，与我们一贯提倡的宽口径、大视野的育人思想是不相符的。说严重一点，这种调整将多年艺术教育的学术发展和改革提升打回了原形。的确，许多有为艺者要评职称、要当博导，艺科中许多英才需要高学位，艺科建设也不能因为学位点建设而低人一等。但专业学位决不能代替学术学位在艺术教育中的作用，艺理兼修的人才才是艺术教育人才培养的主方向。

今天面对数字技术、人工智能的迅疾发展，艺术教育也催生着众多变革，很多新的研究方面正在跬积而成新的专业群。这些专业群以当代生活大地为根基，着眼东方艺术的自主构建，以艺术的身心经验的方式，重返民族文化的根源性沃土，探索以艺术为驱动的新的艺术人文体系。中国美术学院近来借建院九十五周年之机，提出打造国学门。以文字、器物、山水、园林等文化核心点，调动新文科的所有学术力量，向着相关的人文资源、文化高地展开多样性的融合研究。以"文字研究"为例，既有金石学的中国文字考古研究，又有最新网上字体的创造；既有诗书融合的通匠培养，又有以文字为发端的多样性研究。在它的名下，一批新型的研究者组成新的学术之链，面向社会的新发展，重组资源，激活专业，营造新融合、新高度。与此同时，以"乡土为学院"的育人模式也在深化，艺术乡建已不再仅仅是一些乡建的项目，而是面向中国乡土的生活世界、上手技艺的感受力和创造力的培养的一种新模式，是"山水世界观"的观照下身心俱练的育人方式。这种新变化迅疾而又丰沛，值得我们关注和支持。

东方艺术学的建构正处在一个缓慢却又弘阔的过程之中。但它的作用却在坚定文化自信、建构自主体系、构筑当代文化高峰之中，日益明显。它对于新艺科的整体建设的作用，也是日益明晰。这样一个跨域的艺学研究是一种根源性的研究，既要有坚守而丰沛的艺术创造为基础，又要有集新艺科整体之力来打造人文的总体集结；既要有艺学本身的感人建树，又要有赖以维系民族心灵的价值观的塑造，我们当心怀使命，素履以往。

2023年4月23日

浙江省哲学社会科学重点研究基地"绍兴文理学院越文化传承与创新研究中心"2019 年度自设重点课题资助（课题名称：《"兰亭论辨"与当代书学史理论和实践研究》项目编号：2019YWHJD02）

序 一

金观涛

代序：历史真实可以被还原吗？

《兰亭序》真伪问题的背后

《兰亭序》作为中国书法史的经典名篇，自唐宋以来，为历代文人士夫尊为"行书第一""天下法书第一"。可是自晚清以来，《兰亭序》的真实性却受到最为深刻的质疑，即李文田（1834—1895）运用"二重证据法"，依据《世说新语》中的《临河叙》和《爨龙颜碑》《爨宝子碑》的书法否定了传世已久的《兰亭序》。《兰亭序》全文首次出现在唐修《晋书·王羲之传》中，共计 324 字；可是在南朝梁时编写的《世说新语》中，《临河叙》却只有 153 字。李文田发现，《兰亭序》与《临河叙》二者相较，最重要的差别即在于二者之间"篇名不同"，《临河叙》中不存在《兰亭序》生死无常、人生无根蒂之感慨，且《临河叙》中多出了一段得诗、罚酒的记录。此外，从书法角度来看，《兰亭序》与《爨龙颜碑》《爨宝子碑》并不相似，李文田基于"文尚难信，何有于字"的逻辑，得出了《兰亭序》为伪作的结论。20 世纪 60 年代郭沫若结合当时新出土的"王谢墓志"，再一次论证了《兰亭序》不可能为王羲之所作。[1]

虽然今天很多人不赞同郭沫若的观点，但学界已形成了一个基本共识：在新

1. 郭沫若：《由王谢墓志的出土论到〈兰亭序〉的真伪》，《文物》1965 年第 6 期。

的文献或考古证据出现之前，王羲之是否写过《兰亭序》将是一个无法判定的问题。然而，刘磊的博士论文却开启了一条全新的论证思路，这就是把观念史的研究方法引入以往的文献分析和实物考据。他通过考察文本及其作者所持的观念，得到一个明确的结论：《兰亭序》是一篇可靠的魏晋文献。刘磊认为：明清以来能看到的《世说新语》均为宋刻本，其中记载的《临河叙》是宋儒出于当时的普遍观念对魏晋文献进行删改的结果，因而并不存在李文田所谓的"梁前兰亭"与"唐后兰亭"之别，《临河叙》实应是"宋后兰亭"，因此不能作为质疑《兰亭序》的可靠证据。刘磊为这个看起来无解的难题提出了新的解决方案。

那么，刘磊的观点正确吗？表面上看，用观念史研究不可能推翻由经典的"双重证据法"得到的结论。只有对于那些在普遍观念支配下发生的社会事件，观念史研究才是判别历史事件真实性的唯一方法。然而，这种方法很难用于考据。为什么？普遍观念支配下发生的事件大多是重大社会事件，我称之为观念史图像中的事件。[2] 而考据对象往往是具体的人物、事件或文本，某人去做一件事情，其动机虽和那个时代的普遍观念有关，但普遍观念和个别行动者的行为动机通常没有必然联系。支配个人行动的观念如同该行动一样，随着该行动被遗忘而不可复原。

法国历史学家布罗代尔（Fernand Braudel，1902—1985）曾把历史上出现的个别事件比喻成长河中的浪花，它和河流的方向、蜿蜒的结构不同，其出现有偶然性，而且瞬息即逝；这使得后人很难在缺乏可靠记录的情况下，恢复其原来面貌，甚至不能判别其是否真的发生过。[3] 在一个不是专攻思想史和中国美术史的历史学家看来，王羲之写《兰亭序》，这一事件对历史长河来讲，只能算是比浪花还小的"泡沫"。何况，我们因缺乏足够的文献及考古证据，无法判定其真假，以致在书法史及书学研究中"聚讼不已"。此外，由于《兰亭序》书法的真迹没有流传下来，其文本之可靠性也不能得到直接的证明。事实上，正因为历史上存

2.　金观涛、刘青峰：《历史的真实性：试论数据库新方法在历史研究的应用》，《清史研究》2008 年第 5 期。

3.　布罗代尔：《历史和社会科学：长时段》，《史学理论》1987 年第 3 期。

在着难以计数的类似问题，才给了历史学家一次又一次重构历史图像的可能性。

由此看来，刘磊论文的意义似乎并不在于考证《兰亭序》真伪问题本身，而是对史学方法论的一次推进，即由经典的"二重证据法"转向"多重证据法"，他首次将观念史的研究方法运用到经典考据之中，力图用它来解决历史学中"双重证据法"不能解决的难题。

独特的观念史图像中的事件

当我们把分析严密化便立即会发现：并非所有对具体事件的考据都和观念史研究无关。如果历史学家对书法史有着深入的了解，就会认识到历代士人对书法之追求，不单是出于今天我们所理解的审美，还是为了（更重要的是个人的）道德修身。这样一来，我们就不能将王羲之写《兰亭序》只视作个别人的审美行为。原因在于，相比于通常的个别事件，该事件与笼罩在其发生时代之上普遍观念的联系要紧密得多。

第一，王羲之之所以青史留名，其主要原因之一是由于他写了《兰亭序》。无论是唐朝编修的《晋书》，或是更早的文献《世说新语》，它们在谈到王羲之时，都把他和《兰亭序》的巨大影响联系在一起。《兰亭序》作为天下第一行书，和魏晋时期"玄礼双修"的学术风尚直接相关。"玄礼双修"是魏晋玄学独特的修身方法，而道德修身存在着一个深层结构，这就是遵循规范的同时，追求个人性情的自由表达。近年来的书法史研究证明，自东汉以来，它就成为书法审美的标准。[4] 通常认为，隶书更多地和规范相联系，草书则对应自由。行书一开始被称为"草隶"，作为规范中追求自由的典范书体，它兴起于在魏晋南北朝。换言之，《兰亭序》的内容直接代表了魏晋时期的道德观念，而其书法则对应着"玄礼双修"这一魏晋士人的修身方式。

第二，不仅《兰亭序》的内容和书法是魏晋玄学兴起的产物，人们对它的欣

4. 倪旭前：《试论赵壹〈非草书〉之"草书"》，《书法》2015 年第 3 期。

赏亦和当时盛行的普遍观念直接相关。众所周知，无论《兰亭序》的书法被视为尽善尽美，还是王羲之被尊为书圣，都发生在唐代。唐朝虽以心性论儒学作为官方思想，但儒生道德修身的方法却来自于玄学和佛学。由此可见，对《兰亭序》的内容及其书法的肯定，正是出于魏晋和唐代的普遍观念。事实上，随着《兰亭序》成为历代士大夫书法欣赏和模仿的对象，对《兰亭序》的内容及书法之评判，也就和各时代占主导地位的观念系统有关了。也就是说，王羲之写《兰亭序》，以及人们对《兰亭序》的欣赏，都是颇为独特的观念史图像中的事件。

观念史图像中的事件最重要的特点是其存在和时代普遍观念的"强耦合"。所谓"强耦合"是指当时代盛行的普遍观念发生变化，人们对该事件的评价也会随之改变。我们会看到原有普遍观念和事件的脱钩，以及新观念对事件的再表述。在某些特定前提下，原来确定无疑的事件甚至会被认为是根本没有发生过的。在此意义上，通过观念史研究来判别某些文本和事件的真假是可行的。举一个例子，宋代儒生道德修身的方式不同于唐代；相应的，《兰亭序》从内容到书法都不再享有其在唐代的地位。宋儒可以出于儒家正统的观念，对不属于经史的文献进行删改，如宋本《世说新语》当中便载有宋人董弅、刘应登删节是书的跋语，黄伯思《东观余论》中也有黄氏见《兰亭序》"文词繁琐，戏为删润"的记载。此外，由于《兰亭序》真迹并未传世，宋代以后的儒者们根据自己的观念来选择临摹本甚至传拓本来作为真本之代表。其实，刘磊正是根据这两点推翻了人们对《兰亭序》的质疑。

刘磊首先证明，相比于唐修《晋书王羲之传》中的《兰亭序》，宋本《世说新语》中《临河叙》的内容更不可靠。考据学中有一条基本原则，就是越接近历史事件发生年代的记载越可靠。通常情况下，这一原则是正确的，但对于观念史图像中事件的记载，则不一定适用。原因在于，一旦普遍观念和事件存在强耦合，历史学家必须考虑时代观念巨变后，后人可能根据改变了的观念改写已经存在的文本。目前能找到的唯一早于宋刻《世说新语》的版本是现藏于日本的唐抄本《世说新书》残卷，但其中却恰恰缺少了《企羡篇》和其中的《临河叙》，因此还是无法直接以此残卷来判定《兰亭序》真伪，这也是余嘉锡、喻蘅、周汝昌等人在明知

《世说新书》唐抄本残卷存在的情况而无法借以研究《兰亭序》真伪问题的关键所在。在前人研究的基础上，刘磊立足于思想史研究视角，具体对比了唐残本和宋本之间的文本差别，并发现：宋人对刘义庆所作《世说新语》正文部分基本予以保留，但对刘孝标所作注文部分则进行了大量删改，删改的标准是看其是否符合常识和儒家伦理。那些和常识违背、明显不符合儒家礼制的部分，遭到了大量的删节或改写。《临河叙》恰恰属于刘孝标的注文，其和《兰亭序》的主要差别是不存在魏晋玄学独特的价值内容。据此刘磊得出结论：宋儒在《兰亭序》中删掉了和儒学生死观不符的文字，并将其改称为《临河叙》。

新的考据方法：强耦合分析

刘磊是想根据观念史图像中事件和各时代普遍观念的强耦合，分析该观念史图像中事件的真实性。显而易见，仅仅凭宋刻本《世说新语》和唐抄本残卷的差异，不足以证明《兰亭序》的内容及其书法与各朝代的普遍观念都存在着强耦合。为此，刘磊不得不去寻找否定"王羲之写《兰亭序》"这一观念史图像中事件为真的观念前提。

众所周知，明、清时期能看到的《世说新语》都是经过大量删改的宋刻本。但清代考据兴起之前，没有人怀疑王羲之作《兰亭序》的真实性。与其相反，程朱理学成为元代官方意识形态后，赵孟頫再一次尊王羲之为书圣，并认为"定武本"《兰亭序》最接近王羲之真迹，主张其笔法代表了程朱理学"主敬"的修身模式。一直到清代考据学兴起之前，赵孟頫的这一观点被士大夫普遍接受。这一切表明：早在元代，《兰亭序》已和魏晋玄学的修身模式脱钩，并再一次和其所处时代主流观念——程朱理学——相耦合。在这一长达数百年的过程中，最耐人寻味的是，人们明知《临河叙》和《兰亭序》的文字不同，但没有根据《临河叙》早于《兰亭序》，否定王羲之作《兰亭序》的真实性。由此说明用《临河叙》早于《兰亭序》为依据，否定王羲之作《兰亭序》，这本身亦是观念史图像中的事件，它之所以没有出现，是因为支配其发生的普遍观念的形成需要某些特殊前提。

刘磊的博士论文用了大量篇幅来揭示这些特殊的前提。他极为细致地考证了清儒汪中（1744—1794）旧藏的"定武本"《兰亭序》的流传，以及光绪年间李文田如何看到"汪中旧藏《定武兰亭》"，特别是李文田提出"兰亭三疑"的语境。刘磊是想用这些细节来证明李文田之所以在"兰亭三疑"中用《临河叙》否定《兰亭序》，乃是出于那个时代普遍观念和观念史图像中事件的再一次"强耦合"，其背后正是同光年间考据和经世致用的结合导致程朱理学再一次兴起。正如刘磊所说：李文田提出"兰亭三疑"是直接对汪中"修禊叙跋尾"内容的否定。换言之，"兰亭三疑"的内容隐含着清代考据学与程朱理学的"互动"，即李文田作为晚清"理学经世派"，通过对《兰亭序》的质疑来表达其"辟异端"的思想观念。

清代考据学的兴起源于清儒对程朱理学天理境界的怀疑。具体来说，清儒试图通过文献考据还原真实的儒家经典和孔孟的原意。在考据学盛行的乾嘉年代，民间知识分子对程朱理学中无形之理特别是通过冥想天理境界来修身的主张是存疑的。只有到嘉道年间，考据学和经世致用相结合，此后，在应付内外危机中促使"充实了经世致用精神的程朱理学"兴起。其后果是考据加程朱理学和《兰亭序》再一次实现了"强耦合"，正是在该观念的支配下，李文田否定了王羲之作《兰亭序》的真实性。刘磊分析了李文田"兰亭三疑"的逻辑，证明其和通过考据进入今文经学的"微言大义"如出一辙，其表现为如下两个方面：第一，只注重考据的名义，而没有严格运用其方法。对李文田而言，《兰亭序》虽为书法名篇，但也不过是"学问之余事"。他没有按照乾嘉学派考证儒家经典的方式，对《兰亭序》进行考证。第二，李文田对于《兰亭序》的质疑源于程朱理学要求"辟"《兰亭序》中的"老庄"思想。这样，《兰亭序》的真实性就被否定了！

关键词统计分析的意义

刘磊的研究证明：后人否定《兰亭序》的真实性是不同于王羲之作《兰亭序》的另一个观念史图像中的事件，其本身是某一时代普遍观念和《兰亭序》内容及其书法的"强耦合"的结果。在这个意义上，李文田提出"兰亭三疑"是出于"充

实了经世致用精神的程朱理学"对《兰亭序》内容和书法的再定位。一旦理解了这一点，我们也就能解释为什么郭沫若基于李文田的文本考证和新出土文物，再一次否定了《兰亭序》内容和书法的真实性。否定《兰亭序》无异于从根本上对中国书法传统提出质疑和挑战，这是继新文化运动全盘反传统之后，新道德意识形态与《兰亭序》内容及其书法的再一次"强耦合"。正如 1973 年《兰亭论辨》一书的编者所说，主张《兰亭序》为真迹者是"唯心主义者"，而支持《兰亭序》为伪的学者属于"唯物主义者"。刘磊通过恢复观念史图像中事件背后的观念证明：否定《兰亭序》的真实性实为某些特殊历史时期及特定社会观念，对观念史图像中事件的再定位，它与《兰亭序》的真伪问题并没有直接的关系。

刘磊论文中最精彩的部分是对晋代文字用法的考证。他通过对比唐本《世说新书》残卷与宋本《世说新语》之间的观念差别，确定了宋儒对《世说新语》注文进行删改的原则，用其证明《兰亭序》是一篇真实的晋代文献。他还找到了李文田"兰亭三疑"中的解读错误。李文田曾根据《世说新语·企羡第十六》载"王右军得人以《兰亭序》方《金谷诗叙》，又以己敌石崇，甚有欣色"，认为《兰亭序》是模仿《金谷诗叙》而作。刘磊指出：李文田释"方"为"仿"，得到"兰亭雅集"仿于"金谷雅集"这一著名的结论。然而，只要去分析晋代文献中"方"的用法，就可发现"方"是"比"的同义词，意为"相似"，而不是"仿"的通假借字。这样，"王右军得人以《兰亭序》方《金谷诗叙》"一句的原意应是"有人赞扬王羲之的这篇《兰亭序》比得上当年石崇那篇《金谷诗叙》"，而不是李文田误以为的《兰亭序》是仿《金谷诗叙》而作。

刘磊相信自己已经证明：虽然今天没有直接史料证明王羲之作《兰亭序》为真，但是"历史上否定《兰亭序》真实性之考证"和"《兰亭序》本身是否真实"无关，即这是两件没有必然联系的观念史图像中的事件；历史上对《兰亭序》的考证都是特定观念和原有观念史图像中事件"强耦合"的产物，他们与《兰亭序》本身的真假毫无关系。他在博士论文的后记中这样写道：2019 年是"五四运动"100 周年，同时也是郭沫若发起"兰亭论辨"54 周年，李文田题跋"汪中旧藏《定武兰亭》"130 周年，汪中收藏"定武《兰亭》五字不损本"234 周年。正在这

一年，他的研究通过同行评议，顺利通过了毕业论文答辩。刘磊希望他的博士论文能够为"兰亭论辨"画上一个"句号"，同时也为今后的《兰亭序》及书法史研究提供一个新的起点。

刘磊的自信来自于他对新方法的信心，他看到了观念史研究进入传统考据之后，会带来一个全新的时代。我认为：要想真正为这件事情画上句号，还有待于刘磊和他的后继者进一步努力，因为利用观念史研究来判别观念史图像中事件的真伪，这项工作才刚刚开始。

历史真实是什么

为什么现在还不能为"兰亭论辨"画上"句号"呢？我认为：虽然刘磊整个论证很有说服力，但仍存在两个关键问题。第一宋儒在《兰亭序》中删掉了和儒学生死观不同的文字，并将其改称为《临河叙》，这只是刘磊的猜想。刘磊一定知道，该猜想至关重要，这是将《兰亭序》真伪和李文田否定《兰亭序》区分为两个不同的观念史图像中事件的关键环节。表面上看，只要找不到新的文献，就不能证明该猜想。其实不然，刘磊只要将关键词统计分析运用到目前能搜集到的所有传世文献上，就能完成这一任务。

要知道，"兰亭序"这一指称本身具有极强的观念印记。"兰亭"这个词在汉代并不存在，而是出现在魏晋时期，其使用一直和魏晋玄学的审美相联系。而宋刻《世说新语》中用《临河叙》指涉《兰亭序》，其背后同样存在着极强的观念印迹。"临河"一词应来自《史记·孔子世家》的"临河之叹"，讲的是孔子从卫国前往晋国，行至黄河边上，听说晋国赵简子杀了贤大夫窦鸣犊，于是有临河而叹。孔子的临河之叹是面对美景，感慨生死无常，但背后却是道德政治。这一点和《兰亭序》中面对风景，感慨人生短暂完全不同。在此意义上，《兰亭序》名称的变化直接对应着魏晋玄学生死观向儒学生死观的转化。

刘磊已经发现：除宋刻本《世说新语》的注释之外，宋代以前从来没有人用《临河叙》指涉《兰亭序》。这才使他产生用《临河叙》取代《兰亭序》是

宋儒所为的猜想。其实该猜想可以通过对"临河""兰亭"这两个词在传世文献中的统计分析来证明。如果能用关键词统计还原历史上所有使用《临河叙》的语境，统计其观念取向，就可以证明用《临河叙》取代《兰亭序》乃儒学消化佛教和玄学即程朱理学兴起的产物。这时，即使看不到宋以前的《世说新语》，刘磊的核心猜想在很大程度上依旧成立。我相信，如果再加上对其他相关关键词的统计，所有的疑虑都可以消除。

除此以外，刘磊的论证中还存在第二个问题。这就是《临河叙》中多出了一段得诗、罚酒的记录。刘磊认为这也是宋儒在将《兰亭序》改为《临河叙》时加上去的。显而易见，比起宋儒因观念和唐儒不同，删除生死无常之感慨，加上得诗、罚酒的记录之解释是没有说服力的。最大的可能是《世说新语》中的《兰亭序》中本来就有这一段内容，但这会带来另一个更严重的问题：为什么唐修《晋书·王羲之传》中没有这一段？难道真如李文田所说，唐代也对《兰亭序》作了删改吗？如果真是这样，刘磊的整个立论都会发生动摇！

其实，唐代《晋书·王羲之传》是根据当时《兰亭序》书法来确定其文字内容的。这说明作为书法流传的《兰亭序》和作为文本流传的《兰亭序》是两个不同的观念史图像中的事件。在唐代，作为书法的《兰亭序》比作为文本的《兰亭序》更有名。正因为如此，即使当时能看到作为文本的《兰亭序》，写入正史的当然还是作为书法《兰亭序》中的文字。由此可见，因为王羲之以书法入史，作为书法的《兰亭序》已成为一个独立的观念史图像中的事件，用常理"文尚难信，何有于字"的逻辑对其进行否定是不成立的。

今天，因史料缺乏，我们对作为书法的《兰亭序》如何产生以及它和作为文本的《兰亭序》是什么样之关系，已经不可考了。

既然王羲之写《兰亭序》这件事（不管它是否真的发生过），本身就是观念史图像中的事件，那么它和观念的关系是可以用关键词统计分析来搞清楚的。对于观念史图像中的事件，一旦阐明它在中国文化大传统的观念之流中的位置及其变迁，就可以判定其真实性。

就观念史研究的方法论而言，刘磊博士论文最大的贡献是发现观念史图像

中历史事件的层次。因为观念史图像中的事件和各时代普遍观念存在"强耦合"，它可以创造出新观念支配下观念史图像中的事件，其叠加到原有观念史图像中作为新的层次。支配《兰亭序》的观念是魏晋玄学，当在程朱理学观念支配下欣赏《兰亭序》时，必定发生对其临仿本的再一次选择，以及对其原图像的重塑。无论观念史图像中的历史事件有多少个层次，恢复各层次观念并让相应事件在历史学家心中重演，都是判别其真实性的方法。

我经常在想：什么是历史的真实性？从认识论上讲，历史真实就是让过去的事件在历史学家心中重演。重演的方法就是去发现支配该事件发生的观念，当不可能重演相应观念动机时，说该历史事件是真实的，其实毫无意义！今天，或许我们应该从涂尔干（Émile Durkheim，1858—1917）对社会行动的经典定义（即强调社会行动的客观性和外在性）中走出来，去沉思历史事实是什么，并重新界定人文世界的真实性原则，以回应人文世界真实性消失的挑战。

2021 年 7 月于深圳

序 二

毛建波

　　刘磊仁棣是著名思想史家金观涛、刘青峰伉俪与我一起招收的"中国思想与绘画"专业的博士研究生。在中国美院攻读博士学位的三年间，他通过自身的努力和导师组及众同门的共同研讨，独立开展了以"兰亭论辨"和"汪中旧藏《定武兰亭》"为核心的思想史与书法史的交叉学科研究，并于 2019 年 6 月顺利通过论文外审、答辩并毕业，此后又在"兰亭"的故乡——绍兴——谋得一份教职，开始了一段新的学术历程。

　　回想起来，由于刘磊仁棣是回族，在校学习期间饮食不便，因此三年间我到学校附近孝子坊兰州拉面店的用餐次数达到了空前的峰值。在一碗碗牛肉面的清香中，我俩时常穿越魏晋，追怀竹林七贤的悠游，探究羲献父子的笔法，而他的博士论文，正是这数千碗拉面一碗碗堆出来的。此间的甘苦，冷暖自知。

　　受家学影响，刘磊仁棣自幼习武，本科阶段的他曾是一名优秀的国家级武术运动员。但是他在习武的同时，并不满足于武术技能的训练。他通过对传统武术文献的研读，又进入了对中国古典哲学的学习和研究，并考取了河南大学中国哲学专业的硕士研究生。硕士毕业后，他从事高校学生辅导员和团学工作，勤勤恳恳，认真负责，在细致琐碎的日常教学管理工作中取得了许多荣誉，但他始终没有放弃对学术的热爱与追求，努力抽出时间坚持读书、做研究。此间在其家人的影响下，他又开始对中国古代书画产生了浓厚的兴趣，并于2016年告别妻女负笈钱塘，成为我们"中国思想史与书画研究中心"的一员。从他"崎岖"的求学经历中我们可以看到一名青年学子不断求知、向学的激情与热情；同时他通过武术训练所

获得的良好身体素质,通过哲学研究所获得的良好思辨能力与资料收集解读能力,亦都为他后来的博士研究夯筑了坚实的基础。

刘磊仁棣之所以要选择这样一个题目来开展研究,乃源于他目睹在中国艺术史上如此重要的"王羲之"在思想史研究中却几乎"空白"。他的初衷是想通过以"王羲之"为核心的研究,打通魏晋玄学时期思想史与书法史这两个不同学科之间的壁垒。但是有关"王羲之"和《兰亭序》的研究,历来是中国书法研究领域的"显学",而且一旦进入这一研究领域,便必须要面对如何回应"兰亭论辨"中对《兰亭序》真伪质疑的问题。众所周知,20世纪60年代的"兰亭论辨"是现代书法史上的一件大事,受其影响,直至今天《兰亭序》的"真伪之辨"也还是一个"公说公有理、婆说婆有理"的学术难题,甚至有学者提出既然《兰亭序》的真伪问题难以回答,还不如采取巧妙的方式绕开不谈为好。因此在确定选题的时段,金老师和我都很担心他的论文能否取得实质性的成果,毕竟《兰亭序》的真伪问题对于专业从事书法实践和书法理论研究的学者而言也未为易事,何况刘磊仁棣当时在研究方面的积淀还比较薄弱。但可喜的是,刘磊仁棣在与导师组之间无数次的讨论和独自的痛苦摸索后,寻觅到"李文田跋汪中旧藏《定武兰亭》"这一突破口。他透过思想史的研究视角,找到了回应"兰亭论辨"的合适切入点,并在此后的研究过程中,通过"汪中旧藏《定武兰亭》"的版本研究以及对历代"《兰亭》接受观念"的细致考证,得出了"'兰亭论辨'的出现是特定历史时期的特定社会思想观念的产物而与《兰亭序》的真伪问题无直接关联""'汪中旧藏《定武兰亭》'是造成李文田提出'兰亭三疑'的直接语境,而李文田的'兰亭三疑'又直接影响了郭沫若的'兰亭质疑'""今本《临河叙》并非原貌,而是出自宋代人依据宋代儒学观念的删改"等观点。在论文当中,这些观点均有较为清晰的表述和完整的论证,也是可信和可靠的。尤为重要的是,经过三年扎实勤奋的学习研究,刘磊学棣已经几轮的淬炼磨砺,成长为一位优秀的青年学者,未来不可限量。

三年的博士生涯已然成为过去,相信刘磊仁棣能够在未来的工作和生活中继续发扬其乐观向上、积极进取的作风,在学术研究的道路上能够走得更稳、更远。

同时我也相信，刘磊仁棣的这部博士学位论文作为优秀论文，列入"视觉艺术东方学"由中国美术学院出版社付梓，不仅是学界对其研究成果的认可，对于推进海内外"兰亭学"研究，也是十分有意义的!

是为序。

辛丑暮春于湖上养正斋

CONTENTS

目录

导　论

　　"永和九年，岁在癸丑，暮春之初，会于会稽山阴之兰亭，修禊事也。"《兰亭序》不仅是中国书法史上一件重要的书法作品，而且也是一篇集中反映以王羲之为代表的东晋士大夫阶层思想状态的重要历史文献。自东晋穆帝永和九年（353）直至今年（2019），已然相隔 1666 年。在这一千六百余年间，无数文人墨客为之倾倒，或"家刻一本"，或"争相摹拓"，或"聚讼不已"，实可谓之"壮观"。不过，晚清以来，在李文田（1834—1895）、郭沫若的"考证"和研究中，《兰亭序》从"文献"与"书法"两个方面均被"证伪"，引得有人不禁惊呼我国书法史"遭遇一次大爆炸"[1]。时至今天，虽然《兰亭序》到底为"真"或为"伪"尚无定论，但在某些学者看来，《兰亭序》的真伪问题业已成为一个"难以逾越"甚至"无法解决"的"伪问题"[2]；亦有学者明确提出在"兰亭论辨"难以解答的研究现状下要"巧妙地回避《兰亭序》真伪的辩驳"[3]；甚至还有学者指出，对于《兰亭序》这一传世之作，既无铁证予以推翻，还是宁信其真。[4] 上述种种说法，与其说是对《兰亭序》以及以《兰

1. 章士钊语。参见《兰亭论辨》下编，北京：文物出版社，1973 年，第 1 页。
2. 祝帅：《"兰亭论辨"及其当代回响——对新中国书法史学主题演进学术谱系的一种描述》，《中国书法》2012 年第 6 期，第 160 页。
3. 白锐：《唐宋〈兰亭序〉接受问题研究》，2009 年版，海口：南方出版社，2009 年，第 191 页。
4. 丛文俊：《〈兰亭〉伪托说何以不能成立》，《美苑》1999 年第 5 期，第 12—13 页。

亭序》为代表的书法"传统"的某种"维护",还不如说是在当今学界研究难以在"兰亭论辨"的影响背景之下得到实际突破而出现的"无奈"和"无助"。同时,上述这些观点也并非个别学者的偏激论调,而是今天大多数"兰亭"研究者所共同面对的问题:在没有可靠的证据证明或否定《兰亭序》的真伪问题时,研究者应当如何面对《兰亭序》并开展相关的研究呢?

《兰亭序》历代传本、著录极多,学人们固然可以多角度甚至跨学科地展开研究,但是一旦涉及"《兰亭序》本身是否为真"这一问题时,便难免"无所适从"。因为在 20 世纪 60 年代中期,郭沫若曾以"李文田跋汪中旧藏《定武兰亭》"(以下简称"李文田跋文")为依据并结合当时新出土的几件东晋王氏、谢氏的家族墓志刻字"证明"《兰亭序》并非王羲之原作,并引起了关于《兰亭序》真伪问题的一番"大讨论",即著名的"兰亭论辨"。尽管早在南宋士大夫那里,他们对于《兰亭序》已是"聚讼不已",但"兰亭论辨"对于《兰亭序》的质疑比之前所有的讨论都要来得"高明"和"彻底",即此前的讨论多是争论《兰亭序》不同版本之间的优劣,而"兰亭论辨"则综合了自清中期以来阮元、孙诒让、赵之谦、李文田、姚大荣等人从文献考据和实物对比角度出发对于《兰亭序》的种种质疑,不仅质疑了传世《兰亭序》书法不是王羲之所作,甚至还进一步质疑《兰亭序》这篇序文也非王羲之所作。正所谓"皮之不存,毛将焉附",如果这篇序文不是王羲之所作,那么又怎么可能是王羲之所写呢?那也更谈不上所谓的唯有《兰亭序》能"独全右军笔意"了!所以在郭沫若的文章发表之后,旋即引起高二适、商承祚、章士钊等人的公开回应。进入 20 世纪 80 年代之后,尽管很少再有人依据郭氏论点认《兰亭序》为伪作,但同时也缺少足够而可靠的证据而来论证《兰亭序》确是"真迹无疑"。因此可以说,由郭沫若所引起的这场"兰亭论辨"最终使《兰亭序》真伪问题成了一个"难分难解"的历史"悬案"。

近 60 年来关于《兰亭序》真伪问题的大讨论,研究成果可谓是"汗牛充栋"。但在这难以计数的研究成果当中,却没有出现直接针对"汪中旧藏《定武兰亭》"的研究成果。这是一个非常值得关注的问题!这件"汪中旧藏《定武兰亭》"

虽然不是宋元以来流传有序之本，但李文田提出"兰亭三疑"的那段题跋，正写在这件"汪中旧藏《定武兰亭》"之中。从表面上看，"李文田跋文"只是一篇"孤立的"质疑《兰亭序》的题跋，但李氏之所以提出"兰亭三疑"，却与"汪中旧藏《定武兰亭》"中的汪中、赵魏等人题跋紧密相关，且"汪中旧藏《定武兰亭》"在清乾隆至光绪年间的流传过程中，毁誉者皆不乏其人，如不能厘清它们之间的思想关联，就很难发现"李文田跋文"因何而立论。殊不知，"解铃还须系铃人"，既然"兰亭论辨"因"李文田跋文"而起，那么今人要回应"兰亭论辨"当中的诸多问题，也应当从"李文田跋文"和"汪中旧藏《定武兰亭》"开始才更有意义。本文便试图通过对"汪中旧藏《定武兰亭》"及其相关问题的梳理和研究，来尝试反思并回答"兰亭论辨"以及由"兰亭论辨"所引起的"《兰亭序》真伪之辩"这样一个在学界"难以解决"的"大问题"。

第一节　选题的意义、视角与方法

本文所论"汪中旧藏《定武兰亭》"，系清代乾隆年间扬州学者汪中（字容甫，1744—1794）于其42岁时（即乾隆五十年，1785）所收藏的一件"定武本"《兰亭序》。之所以要讨论这件《兰亭序》，一方面是由于其中载有李文田质疑《兰亭序》的跋文，即"李文田跋文"；而另一方面，"汪中旧藏《定武兰亭》"构成了李文田质疑《兰亭序》的基本语境，不了解这个"基本语境"，也便很难进一步看到李文田质疑《兰亭序》的实质。从微观的角度来看，"李文田跋文"为郭沫若《从王谢墓志的出土谈到兰亭序的真伪》一文的立论依据之一；而从宏观的角度来看，"兰亭论辨"50余年来所有涉及《兰亭序》文本真伪的讨论几乎都与"李文田跋文"有关联，进而言之，也便与"汪中旧藏《定武兰亭》"相关。在此意义上，今天要回应"兰亭论辨"中《兰亭序》真伪问题，实应当从"汪中旧藏《定武兰亭》"讲起，而非其他《兰亭序》传本或出土魏晋墓志。

可是一个问题随之而来：为什么这样一件对于"兰亭论辨"具有特殊价值

的《兰亭序》传本在以往的研究当中却少有学人涉及和讨论呢？通过对相关史料的梳理和研究，笔者发现其中的原因至少有五个：

其一，"汪中旧藏《定武兰亭》"属"定武翻本"而非其他那些流传有序的《兰亭序》"煊赫佳品"，其本身的版本价值和书法艺术价值并不甚高，那些对"汪中旧藏《定武兰亭》"的些许推崇也更多地出于对汪中本人学识的赞赏而非这件"定武五字未损本"《兰亭序》。

其二，"汪中旧藏《定武兰亭》"原件在民国期间流向日本，至今收藏于何处或者是否还存世均不得而知，按照学者祁小春的推测，这件"汪中本兰亭序"或许已经毁于二战炮火也未可知。

其三，尽管自清乾隆年间直至民国初年，"汪中旧藏《定武兰亭》"在国内的流传过程大致经过六家（其中能够确定的有五家）收藏者，并且"汪中旧藏《定武兰亭》"曾分别在清咸丰年间和民国年间进行过摹刻和珂罗版影印，但总体而言，其流传范围还是比较有限的，见到过此件摹本和珂罗版本的学者也不是很多。例如当年直接与郭沫若展开论点的高二适，在其撰写"《兰亭序》真伪驳议"一文时，应并未看到过"汪中旧藏《定武兰亭》"的相关版本，自然也便只能"跟着"郭沫若的思路进行讨论而无法在真正意义上驳倒郭沫若的观点；而见过"汪中旧藏《定武兰亭》"珂罗版的学者如启功、容庚等人，在20世纪60年代的"兰亭论辨"讨论中，或被迫改变了观点，或未直接参与到讨论之中，因此总体上世人对于"汪中旧藏《定武兰亭》"的了解还是比较少的，甚至其收藏情况直至2013年才得到了部分的澄清。直到今天，国内外出版社均尚未对"汪中旧藏《定武兰亭》"进行重新整理和出版，在一定程度上造成了人们对之不够了解的现状，也便无法以此为立足点和突破口来讨论"兰亭论辨"和《兰亭序》的真伪问题。

其四，"李文田跋文"以《临河叙》[5]质疑《兰亭序》文本、以《爨宝子碑》

5. "序""叙"二字的用法，一般为"《兰亭序》"和"《临河叙》"。但在古文献当中，二字的使用常不统一，如汪中称"修禊叙"，指324字之《兰亭序》；而李文田则称"《临河序》"，实则《临河叙》。因此为方便统一，本书中正文称《兰亭序》和《临河叙》，引文则以原文用法为准。

《爨龙颜碑》质疑《兰亭序》书法，其中以"文尚难信，何有于字"最为"精义"。后来认为《兰亭序》为伪作的学人们，包括郭沫若本人在内，均延续了这样的"论证文本为伪即可证明《兰亭序》为伪"的基本研究思路。而且从文献的角度来看，《临河叙》出现在成书于南朝的《世说新语》，显然早于著录于唐修《晋书》当中的《兰亭序》，因此《兰亭序》出于王羲之原作的观点确实得不到文献材料方面的支撑，因此除了寄希望于有价值的新文物（特别是王羲之《兰亭序》的原作）的出土外，就只能按照李、郭二人或学人自己的研究思路来予以否定了。这样一来，问题只能是越讨论越复杂，而对于"李文田为什么要写这段跋文"等这一基本问题人们则少有讨论，因为"李文田跋文"只是引发"兰亭论辨"的"导火索"，推翻"李文田跋文"并不难，难就难在《临河叙》从文本角度与《兰亭序》文之间的差异足以使"李文田跋文"在被"推翻"的情况下依然造成对《兰亭序》的质疑。这样一来，考察"李文田跋文"便不那么重要了，而人们对于承载着"李文田跋文"的这件"汪中旧藏《定武兰亭》"更是不需要有特别的了解和关注了。

其五，最为重要的是，即便在人们已经发现《世说新语》被宋人删改过、《临河叙》并不可靠的情况之下，由于史料（即《隋书·经籍志》所载《王右军集》《世说新语》唐前本以及《兰亭序》原作）的缺失，人们依然无法论证《兰亭序》是否出于王羲之原作，只好回到"兰亭论辨"的背景下继续讨论《兰亭序》的真伪问题，而缺少从思想史的角度看到"李文田跋文"与"汪中旧藏《定武兰亭》"之间的紧密关联性以及魏晋到两宋的思想观念变化可能影响到《兰亭序》与《临河叙》的成文。所以"兰亭论辨"讨论至今，尽管受到缺少必要史料，受李氏、郭氏论证模式影响等因素"干扰"，但学人们缺乏更为宏观的视野和可行的研究思路和研究方法也是十分可惜的。正所谓"不识庐山真面目，只缘身在此山中"，如果研究只能在"兰亭论辨"的既有史料和讨论方式中"打转"而无法"超脱"出来，那么在王羲之《兰亭序》真迹出土之前，"兰亭论辨"将永远无法回答，而《兰亭序》真迹是否尚在某位帝王墓中尚存在疑问；即便"真迹"还在，它是否完整也未可知；即便完整，其是否确系王羲之原笔

亦未可知。因此，与其求助于这样一个近乎不可能的可能性，还不如从新的研究角度入手，对《兰亭序》的真伪问题进行重新梳理。

一、"汪中旧藏《定武兰亭》"：
解答《兰亭序》文本真伪问题中的核心史料

　　毋庸置疑，《兰亭序》"真"或"伪"的问题是不能仅仅通过对"汪中旧藏《定武兰亭》"的考察来回答的，因为它亦只是众多《兰亭序》传本当中的一件而已（见图1）。但仅就《兰亭序》的文本真伪问题而言，"汪中旧藏《定武兰亭》"在解答李文田对《兰亭序》的质疑方面则显得尤其重要，甚至可称之为"核心文献"：如果没有"李文田跋文"和后来的"兰亭论辩"，那么"汪中旧藏《定武兰亭》"和《兰亭序》其他传本一样，并不具有特别的学术研究价值，但正因为"李文田跋文"与"兰亭论辩"，才使得"汪中旧藏《定武兰亭》"成了今天回答《兰亭序》真伪问题时不得不去讨论的一件《兰亭序》传本，甚至是其中最值得讨论的一件。

　　从学界现有的研究来看，由于"汪中旧藏《定武兰亭》"的原件流入日本，所以截至目前国内学界对之的研究和介绍还比较少，仅有少数学者[6]曾谈及此本或见过此本。近年来陈忠康、祁小春等学者的有关研究也略有涉及，但均未能对之进行深入讨论，也未深入研究"李文田跋文"与帖中诸跋文之间的紧密关系；同时，日本学界虽然自20世纪30年代以来陆续出现过一些与"汪中旧藏《定武兰亭》"有关的研究文章和展览，但迄今为止，尚没有通过讨论"汪中旧藏《定武兰亭》"而论证《兰亭序》真伪问题的文章问世，也未见到"汪中旧藏《定武兰亭》"原件具体在何处的确切说法。不过本文在前期史料收集过程中发现，"汪中旧藏《定武兰亭》"在其流传过程中曾经过摹刻和近代珂罗版技术复制，这些版本至今还可以在国内外的一些博物馆或私人收藏中见到，有些还曾在拍卖会等交易市场上流通，这便为本文的研究提供了重要的史料支撑。

6. 除郭沫若外，还有启功、朱剑心、王壮弘、容庚等人。

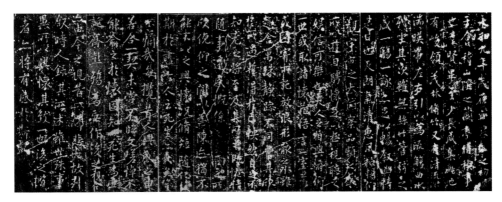

图 1　汪中旧藏　定武兰亭　民国珂罗版本

　　了解"兰亭论辨"的人们都会知道，"李文田跋文"对于"《兰亭序》"的质疑是具有跨时代意义和承前启后作用的：一方面，李文田是系统而明确地论证《兰亭序》文本非王羲之原作的第一人，这在他同时代的学者当中绝无仅有[7]；另一方面，李文田的质疑又被郭沫若等人继承和发挥，于是引发了至今仍未结束的"兰亭论辨"。今天讨论《兰亭序》文本的真伪问题，必须先要回应"李文田跋文"中对《兰亭序》文本的质疑，并准确把握跋文的主旨；但是，要讨论"李文田跋文"的思想主旨和观念结构，又不能不对"汪中旧藏《定武兰亭》"以及帖中其他名家题跋做出一番细致的考察和整理，因此"汪中旧藏《定武兰亭》"便成为研究得以顺利开展的文献基础。

　　"汪中旧藏《定武兰亭》"的研究价值还在于，这件"定武本"《兰亭序》虽然在当前的学界少有研究，但在它流向日本之前，除李文田外，还有包括翁方纲、赵魏、吴熙载、吴云等人在内的书法名家都曾见过此帖并存有题跋，杨守敬、何绍基、吴熙载、朱翼盦、戚叔玉等人在"汪中旧藏《定武兰亭》"以外的其他《兰亭序》题跋当中亦曾谈及"汪中旧藏《定武兰亭》"，甚至曾对其优劣做过品鉴；此外在相关的文献著录中，亦能见到与"汪中旧藏《定武兰亭》"有关的记载或讨论。恰如著名学者邱振中所说，"经过长时间的论辨，

7. 朱彝最先关注到《临河叙》与《兰亭序》字数的不同，清乾隆间舒位有诗论及《临河叙》《金谷叙》与《兰亭序》。后文还将详细讨论，此处仅做简要说明，不再赘言。

几乎所有有价值的文献都被运用了，能得出的结论，大家基本也都得出了"[8]。在今天这样一个史料被研究殆尽的时代，尚存有这样的可以进一步研究和讨论的史料，这本身便很有意义；何况，"汪中旧藏《定武兰亭》"及其相关史料还载有清乾隆晚期直至民国士夫阶层对收藏、鉴赏《兰亭序》的思想观念，也还值得进一步深入挖掘。

二、关于"李文田跋文"的研究还有待进一步深化

如果说李文田之前那些对《兰亭序》的些许质疑还只是停留在对《兰亭序》书法风格、《兰亭序》诸版本间的比较或文章中个别表述的怀疑的话，那么李文田的　"《兰亭序》质疑"则从文献的角度直接否定了《兰亭序》文本为王羲之作品的可能性。用李氏自己的话来说，就是"文尚难信，何有于字"！自唐以来便被尊为"书圣"王羲之代表作品的《兰亭序》便在"兰亭论辨"的"逻辑推演"中被"否认"了。那么，厘清"李文田跋文"的主旨思想与观念结构，便成为讨论《兰亭序》文本真伪问题的基础和关键。

"李文田跋文"（见图 2）题写于清光绪十五年（1889），但在当时及其随后相当长一段时间里并未得到足够的关注。学者祁小春认为日本学者藤原楚水在"《兰亭序》的异本及其若干考察"的论文中，最早对"李文田跋文"做了公开，在刊出图版的同时，还将跋文的全文译为日文，不过当时在国内并没有产生重大的影响[9]；其实民国珂罗版早在 1916 年之前便已经刊出了"李文田跋文"，但这篇"跋"真正为国内学人所熟知，还是从 20 世纪 60 年代中期开始直到今天的"兰亭论辨"。通过对五十余年来国内外学界相关研究的整理发现，尽管相关研究成果很多，但问题不仅没有解决或厘清，反而出现了更为复杂的情况，以至于今天已经几乎无法

8. 邱振中：《语造精微——"兰亭"图像系统的重新审视》，上海博物馆编：《兰亭》，北京：北京大学出版社，2011 年版，第 152 页。

9. 见：《书苑》杂志《特辑兰亭号》，东京：三省堂株式会社，1938 年。

说清：有学者为了肯定《兰亭序》而认定李文田"言辞机巧"或其考据方法是"似考而实无考"，试图通过对李文田为人或治学方法的否定来否定李氏对《兰亭序》的质疑；有学者认为李文田提出《兰亭序》质疑是受到了清代碑学的影响；还有学者通过 20 世纪 90 年代出土的几方东晋墓志论证了《兰亭序》符合

图 2　李文田跋汪中旧藏 定武兰亭 笔者自藏珂罗版本

东晋书风特征；此外还有许多学者直接"绕过"《兰亭序》文本真伪问题不谈，而直接对王羲之与《兰亭序》做相对应的讨论；亦有一些学者对李文田、郭沫若的质疑表示赞同。出现如此"乱象"的原因，因后文还要专题讨论，所以在此暂且不作做深究，但需要在此强调的是：既然提出《兰亭序》文本真伪问题并引发"兰亭论辩"大讨论的文献来源是"李文田跋文"，所以跋文本身应该是首先被重新考察的；载有"李文田跋文"的"汪中旧藏《定武兰亭》"为质疑的基本语境，所以也是需要考察的；再加之可靠的研究方法，才会使得《兰亭序》文本的真伪问题逐渐清晰化。"简单地"征引其他史料、文献或直接避开不谈，其实都不是正确而可靠的研究方向。南宋学者陆九渊曾指出"学问贵在讲明"，《兰亭序》的文本真伪之辩，恰恰是一件有待"讲明"的学问。

三、研究的视角：以思想史的视角看待艺术史的问题

今天由于学科的划分，人类历史被人为地划分为"政治史""哲学史""艺术史""武术史"等等，但时间的单向性决定了以往的人类历史只可能是同一时空下的人类历史，即所谓的"政治史""哲学史""艺术史""武术史"不仅仅是人类历史的某一个"片断"而已，而且是共同构成人类历史的一个方面。在此意义上，今天看来属于不同学科门类的某两个知识或知识体系，如果在其发生或发展过程中处于某个同一时代思潮下，那么它们之间势必会或隐或显地发生一定的关联。如果进一步对它们从观念结构上加以把握，那么就可以知道它们的产生机制、内在逻辑及相互作用和影响的情况。目前对于"兰亭论辨"及李文田跋文的有关研究而言，恰恰缺少的正是从思想史的角度对其予以研究与把握。

综合考察"兰亭论辨"五十余年来海内外学界的研究成果发现，《兰亭序》的真伪问题至今无法予以正面回应实源自学界研究中出现的如下四个误区：其一，学界对李文田为何要在"汪中旧藏《定武兰亭》"题写跋文的原因考察不足，即"只知其然，而未知其所以然"；其二，目前学界对李文田跋文的研究虽然很多，但大多数研究的目的都是直接指向讨论《兰亭序》的真伪问题，于是对李文田的这篇跋文本身认识不足，更未见到能从观念背景和思想主旨上予以深刻把握的研究成果出现；其三，载有李文田跋文的这件"汪中旧藏《定武兰亭》"，自民国以后便流向日本，国内学界对之知之甚少，亦鲜有与之相关的直接研究，但这件"汪中旧藏《定武兰亭》"与李文田跋文的提出关系紧密，不能作为一件一般意义上的"定武本"《兰亭序》来看待；其四，李文田跋文以载于《世说新语·企羡第十六》中的《临河叙》质疑《兰亭序》，但李氏所见《世说新语》为经删节后的北宋至南宋间的《世说新语》刻本或重刻本，而非唐代或唐代之前的"南朝旧本"，所以以此质疑显然证据不足，但就目前可见最早的《世说新语》版本——现藏于日本东京国立博物馆的"唐写本"《世说新书》残卷——而言，其中的《企羡篇》已经佚失，无法为《临河叙》的原貌提供直接的证据，因此虽然在

20 世纪 80 年代初便有学者讨论了"唐写本"《世说新书》残卷对于解答《兰亭序》之疑的重要性，但此后学界在缺少可靠而科学的方法介入的情况下，无法进一步运用"唐写本"《世说新书》残卷来回答《兰亭序》的真伪问题。

综合上述四点，《兰亭序》的真伪问题遂成"悬案"，那么要解答《兰亭序》的真伪问题，也应当从上述四点入手来予以回应，具体而言可分为四个步骤：其一，要重视对"汪中旧藏《定武兰亭》"及其相关史料的收集、整理和研究，并将李文田跋文置于"汪中旧藏《定武兰亭》"之中进行研究；其二，要重视对李文田跋文自身观念结构和时代背景的讨论；其三，要重视对"唐写本"《世说新书》残卷与宋本《世说新语》的对比，通过分析唐、宋本之间的文字差别来探究《临河叙》与《兰亭序》之间可能存在的观念差别；其四，在前三者研究的基础上，以《汉魏六朝百三家集》和《全晋文》为文本库，对《兰亭序》的词汇用法做语境上的还原，从而确定《兰亭序》是否为可靠的东晋文献。通过上述四步的分析和讨论，便基本可以回答《兰亭序》文本的真伪问题了。

那么有没有可能进一步讨论《兰亭序》书法是否出自王羲之呢？这一问题确实是难以回答的：首先《兰亭序》的真迹不在，缺少可靠而必要的"标准件"；其次，现存《兰亭序》版本主要有"天历本""褚摹本""神龙本""定武本""开皇本"等，虽然可大致分为"褚""欧"两派，但究竟哪一派更为接近王羲之《兰亭序》的原貌，因缺少"真迹"作为参考，亦是无法断言的；最后，相对于书迹而言，有关《兰亭序》文本真伪的研究更具有普遍性，因为虽然千年以来人们书写《兰亭序》时的各自面貌有所不同，但就文本而言，却是基本一致的 [10]，于是本文的主要任务便针对《兰亭序》文本的真伪问题来进行讨论，而非《兰亭序》书迹的真伪问题。

10. 除朱耷所书为《临河叙》外，其他《兰亭序》的临写本或刻本基本上是《兰亭序》的全文或节临本，而非《临河叙》。当然，朱耷写《临河叙》也非偶然，与其个人喜好《世说新语》、《世说新语》又在明代"大流行"的历史背景是分不开的。

四、研究方法

一般而言，如果能在学术研究过程获得些许的新观点或新成果，不外乎具备两个条件：其一是新史料，其二是新方法。学人们一般较为重视对新史料的收集与研究，但在实际研究过程中，利用新方法来开展研究往往比发现新史料更为重要。为什么这么讲呢？

由于史料方面的新发现往往带有某种偶然性，而且并不与发现者的学术研究能力相关，如 1900 年敦煌藏经洞的发现，便是一个典型的例子；其次，相对于发现新史料而言，获得更为科学而可靠的研究方法往往对研究者更具价值，比如近年来方兴未艾的大数据分析，即是一例；最重要的是，如果缺少必要的研究方法，即便研究者掌握新史料，也未必能得出特别有价值的新观点，这一点在"汪中旧藏《定武兰亭》"的现有研究中表现得十分明显，有待在下文着重讨论。

本书一方面将"《兰亭序》文本真伪"这一艺术史问题置于中国思想史的研究背景中加以把握，同时也要对"汪中旧藏《定武兰亭》""李文田跋文"等史料进行文献整理和思想研究，因此在研究过程中，综合运用了思想史、文献学、碑帖学、文字学等多学科的知识和研究方法，力图实现既能从宏观上把握《兰亭序》在由唐至晚清的 1400 年间学人们对其的认知及观念变化，也能从微观上对《兰亭序》文本、"李文田跋文"的思想基础、观念背景做出明确而细致的考察。

在中国历史上，清代学人曾在古代文献整理方面做过大量的工作，一如梁启超曾言"无考证学则是无清学"[11]，"清代之考证学家，即对于此第一步工夫而非常努力，且其所努力皆不虚，确能使我辈生其后者，得省却无限精力，而用之以从事于第二步"[12]，但在乾嘉考据学最为兴盛的时期，考据学家大多重视对儒家经部、史部文献的考据，而对子书之类少有言及，这其中便包括《兰亭序》。尽管此时乾嘉年间翁方纲、阮元、孙星衍等人对《兰亭序》做过一些考证类的工作，但翁氏仅涉及《兰亭序》诸本间的异同而非及文本真伪问题；

11. 梁启超：《清代学术概论》，北京：中华书局，2016 年，第 45 页。
12. 梁启超：《清代学术概论》，北京：中华书局，2016 年，第 65 页。

阮氏以晋砖刻字怀疑非右军笔意，亦未及《兰亭序》文本真伪问题；孙氏以《兰亭序》中"暮""禊""畅"等字"皆俗字，晋代所未有"，但亦没有直接论至《兰亭序》的文本真伪。在李文田对《兰亭序》提出质疑之前，《兰亭序》文本其实没有被考据学家严格考据过。相比于儒家经史所承载的"圣人之道"而言，作为"学问之余事"的书法和《兰亭序》便显得没有那么重要了。尽管在有些人那里，学《兰亭序》具有与读儒家"六经"一样的价值，但从整体的清人考据学风而言，对于"子书"以及书法的研究是无法超过人们对于儒家经典的考据兴趣的。因为《兰亭序》文本的考证，实为乾嘉学人未曾过多的关注和涉及的"小问题"；或许通过本书的讨论，可以在研究"李文田跋文"和"兰亭论辨"的过程中接续乾嘉诸老之遗风，对《兰亭序》的文本做出一定的探讨。

清代考据学家如戴震、惠栋、章学诚、阎若璩等，虽然他们的学术主张或治学方法或有所不同，但他们均是自小精熟于儒家经典文献且长期从事某一或某几种经典的考据，单从其对某一特定文献的熟悉程度而言，绝非今人可比；但是古人因受各种主客观条件的限制，其所能掌握到的文献总量又是有限的。因此，若想从根本上超越清代考据学的学术成就，利用文献数据库进行文本的数据库分析，是一条较为可靠的道路：其一，从所包涵史料的数量上讲，国内某公司发行的"中国基本古籍库"便基本涵盖近代之前所有可见的重要文献，其总字数超过了8亿字，今人以此为基础进行文献检索，其准确度和工作效率显然远非古人所能想象；其二，对于某一具体问题的研究而言，通过数据库检索关键词的方法可以快速掌握数据库中所有的有关记载，在节省时间的同时也提高了研究者的工作效率；其三，数据库研究法还在研究过程中改变了以往学人的阅读、研究习惯，使之由"泛观到精读"的"旧方式"转向以"关键词为核心，以例句为研究主体"的"新方式"，使得研究更具有针对性和可靠性。古今两种研究方法各具其价值，而本书在研究中将综合清人考据方法与数据库研究法，围绕《兰亭序》文本真伪问题展开相关的问题。在本书的史料搜集和整理过程中，笔者阅读并整理了相关史料近百万字，虽然不能穷尽历史上关于《兰亭序》研究的全部史料，但所有重要讨论和著录，已然基本完备，足以为本文的研究提供资料方面的准备。

第二节　学界有关研究

一、学界有关"汪中旧藏《定武兰亭》"的研究综述

"汪中旧藏《定武兰亭》"原件流入日本后,与之相关的直接讨论便比较少见,截至目前,能够见到的记载多属清中晚期的文献,其中大部分收入水赉佑编《兰亭序研究史料集》,另见有一些清代至民国间的题跋、诗歌等曾论及"汪中旧藏《定武兰亭》"。在前期搜集材料的过程中还发现,"汪中旧藏《定武兰亭》"原件虽然不在,但存世有三个"子本",按时间顺序分别为:其一,清咸丰间摹刻本,为"汪中旧藏《定武兰亭》"的第二代藏家钟淮之子钟毓麟组织摹刻,并有时人吴熙载(让之)、吴云(平斋)题跋记其摹刻本末,现原石在江苏镇江焦山碑林"竹园"中,存两块(其中之一已残);其二,晚清收藏家张鸣珂曾对"汪中旧藏《定武兰亭》"进行过双钩,并留有短跋;其三,民国时期由文明书局出版的珂罗版影印本,目前可见最早的记载是《申报》1916 年 10 月 10 日"国庆日增刊"刊出的一则售书广告,据此可知"汪中旧藏《定武兰亭》"最晚应在 1916 年便经珂罗版影印出版(见图 3、图 4、图 5、图 6、图 7)。

"汪中旧藏《定武兰亭》"最早由上海文明书局出版珂罗版影印本,原件流到日本之后,又著录于日本昭和十三年(1938)《书菀》杂志《特辑兰亭号》(见图 8)。日本学者藤原楚水在"《兰亭序》的异本及若干考察"一文中不仅对比了"汪中旧藏《定武兰亭》"的原件及摹本图版,说明其二者非常相似,同时还将帖中部分重要的名家题跋录出并译为日文,其中便包含"李文田跋文"的全文和图版 [13];《特辑兰亭号》同时还刊出了题为"抱残守缺生"所作的《现存〈兰亭〉的主要刻本》一文,文中也对"汪中旧藏《定武兰亭》"做了一些

13. 藤原楚水:《〈兰亭序〉的异本及若干考察》,《书菀》杂志《特辑兰亭号》,东京:三省堂株式会社,1938 年,第 64—72 页。(本文研究中涉及日本文献除特别说明,均为中国美术学院骆晓翻译,特此致谢。)

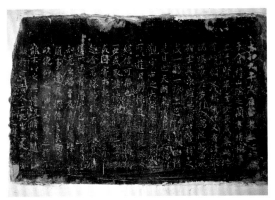

图 3　钟氏摹刻本　兰亭序　残石　1860 年前后

图 4　汪中旧藏　定武兰亭　双钩本　局部　西泠印社 2019 年春拍古籍碑帖专题第 975 号　1886 年

图 5　文明书局　兰亭序　十种整箱外观之一　浙江图书馆古籍部藏

图 6　文明书局　兰亭序十种　北京保利 2018 年秋拍

图 7　申报　国庆日增刊　及其局部　1916 年 10 月 10 日

图 8　书苑　杂志　特辑兰亭号　封面及对"汪中旧藏《定武兰亭》"的介绍　1938 年

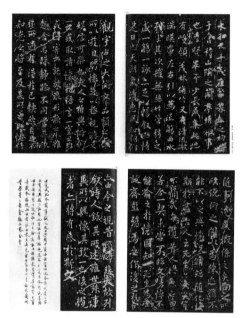

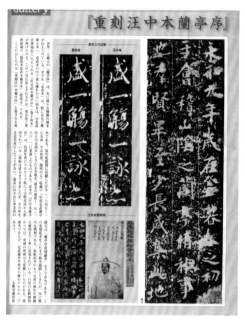

图 9　钟摹本　汪本兰亭　日本藏　梁启超题签　　　　　图 10　伊藤滋　重刻汪中本兰亭序
蔡金台跋

介绍，并明确讲到"汪中的旧藏本，前几年来到我国（即日本——引者注）"[14]（见图 8）。此后，到了 1973 年的"昭和癸丑兰亭展"上，除展出"汪中旧藏《定武兰亭》"的珂罗版影印件外，还在论及《兰亭序》真伪问题时特别刊出"李文田跋文"的图版；特别有趣的是，"昭和癸丑兰亭展"上曾展出题为"宋拓定武本·梁启超"的《兰亭序》定武拓本一件，此件有蔡金台短跋，称其"非明以后所拓"，但通过对比"汪中旧藏《定武兰亭》"摹刻本和珂罗版影印本，这件被称为"非明以后所拓"的《兰亭序》"定武"拓本其实就是一件"汪中旧藏《定武兰亭》"的摹刻本而已（见图 9）。[15] 蔡氏这段题跋时间为清光绪壬

14. 抱残守缺生：《现存〈兰亭〉的主要刻本》，《书苑》杂志《特辑兰亭号》，东京：三省堂株式会社，1938 年，第 43—45 页。近代收藏大家朱翼盦于 1930 年 1 月在一段《兰亭序》的题跋中明确说他自己曾收藏过"汪中旧藏《定武兰亭》"（见朱翼盦《欧斋石墨题跋》，北京：书目文献出版社，1990 年，第 59—60 页。），此后便未见到与"汪中旧藏《定武兰亭》"收藏情况的记载，直到 1938 年的《书苑》杂志《特辑兰亭号》的出版。朱先生逝于 1937 年，而此物 1938 年在日本被著录，此间的是否存在因果关系还有待以后进一步讨论。

15. 分见《昭和兰亭记念展》《昭和癸丑书法展图录》。

辰年，即 1892 年，距钟氏摹刻"汪中旧藏《定武兰亭》"不过 30 年，但它已经为人不识了。此外，日本学者伊藤滋也收藏有三件钟氏摹刻本"汪中旧藏《定武兰亭》"拓本，并于 20 世纪 90 年代初在西安举办的"纪念中日邦交正常化 20 周年——木鸡室藏历代金石名拓展览"中展出过其中一件，伊藤氏又撰写《重刻汪中本兰亭序》一文，对"汪中旧藏《定武兰亭》"的原件与摹刻本进行了对比，称"虽然是重刻版本，但这也是定武兰亭序刻本中非常出众的版本之一"。（见图 10、图 11）[16] 学者祁小春曾撰文讨论"李文田跋汪中旧藏《定武兰亭》"的去向问题，对日本学界的研究做过介绍，他的研究为本文的研究提供了许多有价值的研究线索。[17]

在国内学者中，启功、唐兰、郭沫若均曾提到过甚至见过"汪中旧藏《定武兰亭》"的影印本。在"兰亭论辨"正式开始之前，启功便已经批评过"李文田跋文"的不可靠，并指出"汪中旧藏《定武兰亭》"有珂罗版影印件。[18] 郭沫若于 1965 年以"李文田跋文"为理论依据之一讨论了《兰亭序》的真伪问题，录出跋文（缺跋文最后一句款识），但并未公开图版。[19] 学者朱剑心曾于 1965 年 9 月撰文讨论《兰亭序》真伪问题，并引《书菀·特辑兰亭号》质疑郭沫若有与日本学者在观点上"雷同"之嫌，[20] 由此则可以说，朱剑心至少可以通过《书菀》杂志而部分了解"汪中旧藏《定武兰亭》"。学者陈忠康的博士论文《〈兰亭序〉版本流变与影响》将"汪中旧藏《定武兰亭》"归为"定武五字不损本翻刻本"，取"汪中旧藏《定武兰亭》"珂罗版影印本中"蹔"（"暂"）、"痛"

16. 伊藤滋：《重刻汪中本兰亭序》，《墨》2011 年 11—12 月号，第 102 页。

17. 分见：① 祁小春：《关于"李文田跋汪中旧藏〈定武兰亭〉"的踪迹及其相关问题》，《美术观察》2017 年第 2 期，第 27 页；② 祁小春：《山阴道上——王羲之书迹研究丛札》（增补修订版），杭州：中国美术学院出版社，2017 年，第 40 页。③ 祁小春：《柳斋兰亭考》，成都：四川人民出版社，2021 年，第 241—253 页。

18. 启功：《兰亭帖考》，《北京师范大学学报》（社会科学）1962 年第 1 期，第 113 页及该页注释一。

19. 郭沫若：《从王谢墓志的出土谈到兰亭序的真伪》，《文物》1965 年第 6 期，第 7—8 页。

20. 朱剑心：《兰亭序研究的参考资料——介绍日本〈书菀〉杂志〈特辑兰亭号〉》，《金石学研究法》，杭州：浙江人民美术出版社，2015 年，第 193—196 页。

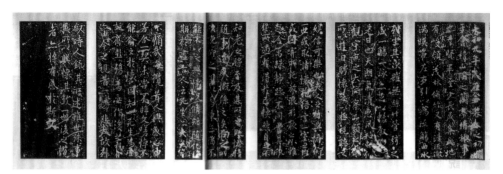

图 11　伊藤滋　重刻汪中本兰亭序 (全幅)

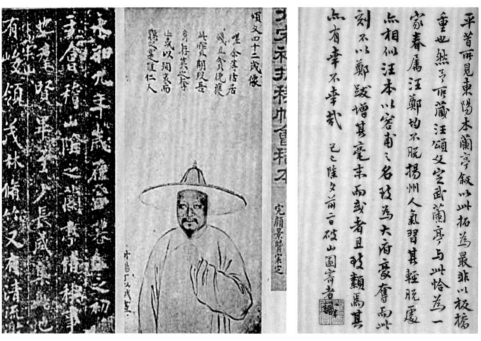

图 12　秦明　朱翼盦先生的兰亭鉴藏　文中刊出　汪本兰亭图像

图 13　东阳何氏本　定武兰亭序　册　朱翼盦题跋

两字与其余 23 个版本的"蹔"（"暂"）、"痛"两字做了比对，并刊出"汪中旧藏《定武兰亭》"自"永和九年"至"惠风和畅仰"等 96 字（因"定武本"中"会于""会"字缺，实为 95 字），可见陈氏至少曾见过"汪中旧藏《定武兰亭》"影印本，但他未能对之进行更多的讨论。[21]

21. 陈忠康：《〈兰亭序〉版本流变与影响》，博士学位论文，中央美术学院，2008 年。.

表 1　以"兰亭序"为关键词在中国知网进行主题词检索所得结果，检索时间　2019 年 4 月 27 日
表 2　以"汪中旧藏 定武兰亭"为关键词在中国知网进行"全文"检索所得结果，检索时间 2019 年 4 月 27 日

　　2013 年之前，学界对于"汪中旧藏《定武兰亭》"的收藏情况因受到郭沫若文中"端方说"的影响，多数学者承袭郭氏观点以为李文田在"汪中旧藏《定武兰亭》"上题写题跋时是应"端方"所请[22]。但事实并非如此。2013 年，李文田后人李军辉考证出"李文田跋文"中所谓"午桥公祖同年"实为张丙炎而非端方[23]，祁小春的有关研究中也做了介绍。

　　此外，学者秦明在讨论朱翼盦先生的《兰亭》鉴藏时曾指出，《欧斋石墨题跋》曾著录"汪中旧藏《定武兰亭》"，但在朱氏后人捐赠翼盦先生所藏旧物给故宫博物院时，并没有此卷的原件（见图 12）。[24]经查《欧斋石墨题 跋·欧斋碑帖目录》，确载有一条关于"汪中旧藏《定武兰亭》"的记录："宋拓定武兰亭汪容甫藏首开有汪容甫画像一册。"[25]综合朱氏在其《东阳本定武禊帖》（明拓本，郑板桥旧藏）的题跋，可知朱翼盦确实曾经收藏过"汪中旧藏《定武兰亭》"（见图 13），现此本《东阳本定武禊帖》（明拓本，郑板桥旧藏）收藏于北京故宫博物院。

22. 此论出自郭沫若，见郭沫若：《从王谢墓志的出土谈到兰亭序的真伪》，《文物》1965 年第 6 期，第 7 页。
23. 李军辉：《郭沫若在"兰亭论辨"中的一处错误》，《羊城晚报》2013 年 9 月 25 日。
24. 秦明：《朱翼盦先生的〈兰亭〉鉴藏》，浙江博物馆编：《东方博物》（第四十七辑），2015 年 12 月，第 5—23 页。此外，这篇文章"图十四"刊出"汪中旧藏《定武兰亭》"的部分图像：完颜氏题签、汪中像、兰亭序前五行（见《图录》图八）；日本学者伊藤滋在《墨》杂志（2011 年 12 月号）发表的《重刊汪中本兰亭序》一文中也刊出一张"汪中旧藏《定武兰亭》"的图版，所刊图版与秦氏"文"中"图十四"完全相同，应是同一张图片。
25. 朱翼盦：《欧斋石墨题跋》，北京：书目文献出版社，1990 年，第 118 页。

在前期收集资料的基础上，笔者撰写了“汪中旧藏《定武兰亭》流传、收藏初考及相关问题研究”一文，对清中期至民国间“汪中旧藏《定武兰亭》”流传的大致情况做了简要的梳理。[26]

二、学界有关“兰亭论辨”的综述

1965年，郭沫若撰文讨论《兰亭序》真伪问题，高二适等人撰文回应，“兰亭论辨”就此展开。“兰亭论辨”不仅在国内产生影响，而且在海外也产生了一定的影响，不仅中国港台学者亦有人关注到国内学界对《兰亭序》真伪问题的讨论，其在日本学界也产生了一定的影响。1973年，“昭和兰亭记念展”专设“临河叙——兰亭叙伪作说”一节，讨论《兰亭序》的真伪问题；1993年（日本平成五年），日本出版《兰亭序论争译丛》，主要翻译了“兰亭论辨”中郭沫若以本名和笔名于硕发表的6篇讨论《兰亭序》真伪问题的文章。截至2019年4月27日，通过中国知网以“主题词”检索所得“兰亭序”有关论文587篇，而以“全文”检索“汪中旧藏《定武兰亭》”却只有31篇，可见学界对“汪中旧藏《定武兰亭》”的关注度相对不高。

截止2019年4月，经查20世纪60年代以来有关“兰亭论辨”问题的综述类文章10篇，时间跨度自1966年至2014年，其中涉及“兰亭论辨”过程中的学术问题、意识形态问题、研究未来展望等诸多问题。现简要述评如下：

由于“兰亭论辨”在1965年即引发学界讨论，所以在学者叶易参与撰写的“一九六五年若干学术问题讨论综述（下）”一文中，作者提出“兰亭论辨”主要涉及两个问题，其一是《兰亭序》文是否为王羲之所作，其二是《兰亭序》文是否为王羲之所书。[27]可见此时的“兰亭论辨”还被理解为一个“学术”讨论，主要是对《兰亭序》与王羲之之间的关系所进行的讨论。到了1973年，文物出

26. 刘磊，《汪中旧藏定武兰亭收藏、流传初考及相关问题研究》，《西泠印社》2018年第4期，第61—68页。

27. 月、叶易、初文：《一九六五年若干学术问题讨论综述》（下），《学术月刊》1966年第2期，第55—73页。

版社编辑《兰亭论辨》时，由于特别的历史背景和意识形态，编者将参与讨论的双方分为两大"阵营"：一派是"主伪派"，以郭沫若等人为代表，属于唯物史观的立场；一派是"主真派"，以高二适等人为代表，属于唯心史观的立场。[28] 可见此时的"兰亭论辨"已经不再是一个单纯的学术问题，而是与政治立场和意识形态紧密联系在一起的一场关于世界观、人生观、价值观的大讨论。

20世纪70年代末，学术自由讨论的氛围重新兴起，在特殊时期未能刊发的有关"兰亭论辨"的研讨性文章得到了大量发表，除李长路等少数人以外，大多数研究者倾向于高二适的"主真"一派。

1991年，学者喻蘅发表《〈兰亭序〉论战廿五年综析与辨思》一文，将"兰亭论辨"分为古代、1960年代和1980年代以来三个阶段，从《兰亭序帖》真伪的历史渊源讲到当代《兰亭序帖》的真伪之争，指出王谢墓志的出土成为继"李文田跋汪中旧藏定武兰亭"之后讨论"王羲之书迹非真的新的理论支柱"，并认为"兰亭论辨"在以往的二十五年间主要涉及：（1）东晋书法有无出现真行书体的可能；（2）《临河叙》是否可为否定《兰亭序帖》的实据；（3）《兰亭序》批判"老庄"思想是否符合王羲之思想；（4）郭沫若所谓"智永依托《兰亭序》"之说是否成立等四个方面。进而作者特别指出，作者本人与丁灏等有关学者关注到《世说新语》注文曾被删改的情况，并认为《临河叙》这样一篇经过篡改的节文不能作为否定《兰亭序》的依据。文末，作者还进一步指出了《兰亭序》真伪之争对于学界开展学术研究的启示，主要包括"不迷信权威"、"引用材料应经严密校勘考释"、研究要"实事求是，尊重历史，尊重唯物辩证法"等。[29]

处于世纪之交的1999年，学者束有春发表"《兰亭序》真伪的世纪论辨"一文，以"20世纪与《兰亭序》之争"为主线，认为《兰亭序》在清代以前文字与墨迹之疑并存，主要集中在《文选》未收、《兰亭序》入唐情况流传、《兰

28. 《编者前言》，载文物出版社编：《兰亭论辨》，北京：文物出版社，1977年。

29. 喻蘅：《〈兰亭序〉论战廿五年综析与辨思》，《复旦学报》（社会科学版）1991年第3期，第58—66页。

亭序》是否在东晋时期出现以及关于《兰亭序》全文的字数及称谓问题等；清代到民国是《兰亭序》真伪之辩的第一次交锋、20 世纪 60—70 年代是第二次交锋，主题由文字内容及笔势的讨论转向了对新出土文物的重视上。束氏进一步提出，到了 20 世纪 80 年代，出现了对《兰亭序》否定论的进一步驳议，并重点介绍了徐复观的讨论；作者认为，到了 90 年代以后，一方面讨论继续进行，另一方面 1998 年在南京出土的《高崧夫人墓志》（永和十一年）楷意浓厚，基本摆脱了隶体的笔势，证明王羲之时代即已经有楷书，进而作者认为"兰亭论辨"以碑证帖的做法缺少科学性，其论据明显偏颇无力。[30]

进入 21 世纪以后，陈雅飞、毛天玕、毛万宝、杨文浏、孙明君、祝帅、刘兴亮、祁小春等学者从不同的角度进一步就"兰亭论辨"中的问题及学界研究做出讨论，并较为集中地表现出一些新的思考角度，如毛万宝、杨文浏、孙明君、祝帅、刘兴亮等人虽然在研究角度上有所不同，但大多认为《兰亭序》真伪之争是一个无法回避但又难以逾越、难以入手、难于研究的大问题[31]，甚至有人提出再很难从新史料入手开展研究了[32]。此外，陈雅飞在回顾并梳理了由宋至今的《兰亭序》之争，并步喻蘅之后尘，再一次提出在学术研究中不能迷信权威、引用资料需要严密校勘考释、以理服人、对症下药、尽可能利用出土文物、注重学科之间交叉等方法论问题，一定程度上反映了学界研究的新动向。[33]

30. 束有春：《〈兰亭序〉真伪的世纪论辨》，《寻根》1999 年第 2 期，第 39—41、43—45、47—48 页。

31. 如祝帅：《兰亭论辨"及其当代回响——对新中国书法史学主题演进学术谱系的一种描述》，《中国书法》2012 年第 6 期，第 159—162 页。

32. 邱振中：《语造精微——"兰亭"图像系统的重新审视》，上海博物馆编：《兰亭》，北京：北京大学出版社，2011 年第 152 页。

33. 陈雅飞：《中国大陆〈兰亭序〉真伪论辨回顾》，《浙江大学学报》（人文社会科学版）2004 年第 3 期，第 103—111 页。

图14　王德文跋"快雪堂本《十七帖》"，原件现藏开封博物馆，图版取自《王羲之王献之书法全集》第十四册

三、学界有关"李文田跋汪中旧藏《定武兰亭》"的相关研究综述

　　"李文田跋汪中旧藏《定武兰亭》"是晚清学者李文田于清光绪十五年（1889）出任浙江乡试主考以后，返回北京途中路过扬州，在"同年进士"张丙炎所藏"汪中旧藏《定武兰亭》"中题写的一段跋文。此一史实已被学者李军辉澄清。

　　"李文田跋汪中旧藏《定武兰亭》"题写之后，在当时并未引起普遍的关注，就目前所掌握的文献来看，仅有李瑞清、王德文两人明确支持李文田的"兰亭三疑"或采用与"李文田跋文"同样的通过证明文本之伪而确定《兰亭序》为伪作的讨论方式。清末民初，涉及《兰亭序》真伪问题的学者或书家除李文田、李瑞清、王德文外，还有姚大荣、姚华、缪荃孙、杨守敬等人，他们分别从不同层面谈及《兰亭序》真伪，其中姚大荣有题为"书汪容甫修禊叙跋尾后"，

故其所论"禊帖辩妄记"所言《兰亭序》"十七妄",较有可能是受到过李文田的启发;而王德文在"快雪堂本"《十七帖》当中的跋文,直言《兰亭序》文"征诸典籍,与六朝时文且不同,实为赝书",亦是李文田身后关于《兰亭序》真伪讨论的一条重要文献(见图14)。[34]

"李文田跋汪中旧藏《定武兰亭》"在日本学界的著录最早始于《书菀·特辑兰亭号》,后来在《昭和兰亭展》《兰亭序论争译注》等研究中多有刊出,学者祁小春在有关的研究当中做了介绍。

在1965年郭沫若撰文讨论《兰亭序》真伪问题之前,启功便已经见到过"李文田跋汪中旧藏《定武兰亭》",并在"兰亭序考"一文中予以反驳。到了郭氏质疑《兰亭序》时,认为李文田的"跋汪中旧藏《定武兰亭》"正中《兰亭序》真伪问题的"要害",于是郭氏依据李氏观点并结合在20世纪60年代新出土的几件"王谢墓志",引发了后来的"兰亭论辨"。也正是在"兰亭论辨"的过程当中,"李文田跋汪中旧藏《定武兰亭》"才广为人知。

郭沫若如何得知"李文田跋汪中旧藏《定武兰亭》",据其自言是得之于陈伯达,在其1965年发表的《从王谢墓志的出土谈到兰亭序的真伪》一文中有专门的表述。到了1973年编辑《兰亭论辨》时,这段讲到"李文田跋文"来源的话被删去了。学者祁小春认为这是因为陈伯达此时已受到毛泽东的点名批评,因此文物出版社在出版《兰亭论辨》时对此字句做了调整。[35]但是在学者毛天玗《〈兰亭序〉世纪大论辨》一文中,作者却引述了另外一种说法:罗培元曾在文德路旧书店购得一本兰亭序定武刻本的影印本(即汪中旧藏《定武兰亭》影印本),被郭沫若见到,在郭氏一口气把帖中的李文田跋文读完后,"说李氏有大见解,认为今本兰亭序是后人伪托,与他这位也是兰亭怀疑派的论断

34. 此"快雪堂本"《十七帖》为清初冯铨所收,有明晋藩朱棡"晋府书画之印"。清乾隆五十六年(1791)归汪中收藏,并题"旧刻十七帖"。王德文跋语作于1928年,现藏于开封博物馆。部分图版可见程同根、王静、朱蓝:《王羲之王献之书法全集》(第十四册),北京:故宫出版社,2014年。
35. 祁小春:《关于"李文田跋汪中旧藏〈定武兰亭〉"的踪迹及其相关问题》,《美术观察》2017年第2期,第26页。

不谋而合，他越读越显得高兴"。经查罗氏《登高行远　我负其导——从郭沫若同志游、学之杂忆》一文，罗培元确有此记载，且称郭沫若"看了我的兰亭藏本中李氏的跋文十分高兴，是事出有因的"[36]。郭氏自言得于陈伯达，罗培元则自述得于自己，这二者之间孰真孰假有待在本文有关章节进一步加以考证。

在最初的"兰亭论辨"中，郭沫若对于《兰亭序》的"否定"由于受到了康生等人的支持，掌握了主要的话语权；而支持《兰亭序》为真的人，虽然亦不在少数，但出于种种原因，却少有人与郭沫若产生正面的交锋。作为当时的回应者，高二适、章士钊等人针对"李文田跋文"提出了自己的不同的意见。在高二适看来，李文田"措词尖巧，一般以为最可倾倒一世人，其跋又囿于北碑名家包世臣之诗义"，章士钊支持高二适的观点，认为李文田"持论诡谲，不中于实"，并进一步认为其自藏李文田临晋唐杂帖一巨册，甚为精到，与日常所见李书爨体字不类，但也是真迹，章氏进而假设数百年后，有人指此李临晋唐杂帖为赝，正似李文田之指《兰亭序》为赝。高、章二人均将问题引向了李文田人品的怀疑上，但这一方向并未在后来的研究中展开。时至今天，"兰亭论辨"中有大量论及"李文田跋汪中旧藏《定武兰亭》"的研究，此处不能一一赘述，其中较为重要的研究，有周汝昌"似考而实无考"、王连起"没有一条可以立论"的观点较为典型。

在 20 世纪 70 年代，汪宗衍发现了李文田另有四首论《兰亭序》的题跋诗传世，并将其全文录于《点破〈兰亭序〉真伪的李文田——伏碑书丹也有一手本领》一文中，这为研究"李文田跋汪中旧藏《定武兰亭》"的相关问题提供了新的史料和研究角度。学者梁达涛对此也有所讨论。[37]

学者祁小春《关于"李文田跋汪中旧藏〈定武兰亭〉"的踪迹及其相关问题》一文是"兰亭论辨"以来少见的以"李文田跋文"为标题的研究论文，此文所谈"李

36. 罗培元在：《登高行远　我负其导——从郭沫若同志游、学之杂忆》，郭沫若故居、中国郭沫若研究会编：《郭沫若百年诞辰纪念文集》，北京：社会科学文献出版社，1994 年，第 107 页。

37. 梁达涛：《李文田》，广州：岭南美术出版社，2017 年，第 39—45 页。

文田跋文"踪迹、"汪中旧藏《定武兰亭》"的踪迹以及朱剑心对郭沫若的质疑等问题，大有跳出学界旧有研究、寻求新出路的动向；祁氏于2017年重版《山阴道上》一书，此书中不仅收录了上述"踪迹"一文，还在新增的文字当中多有提到李文田及"李文田跋文"的问题，应该说有关"李文田跋文"的相关研究目前可能是祁氏所关注的重点问题之一。

　　在学界研究成果基础上，本人撰写了《李文田跋汪中旧藏〈定武兰亭〉释疑》一文，通过文本分析和文献对比的方法认为"李文田跋文"当中的主要观点均不能立论，而且认为"李文田跋文"的提出与汪中"修禊叙跋尾"（即汪中在"汪中旧藏《定武兰亭》"当中的自跋文）有一定的关联。此文发表在《中国美术学院第二届博士论坛论文集》，本人也就此在大会上进行了发言。论文《李文田对〈兰亭序〉质疑的再质疑——"李文田跋汪中旧藏〈定武兰亭〉"观念背景研究》，提出：由"李文田跋汪中旧藏《定武兰亭》"所引发的有关《兰亭序》真伪问题的大讨论，因缺少对跋文本身的观念背景考察，至今尚无定论。通过李文田创作跋文的时代背景以及对《临河叙》文本可靠性的"再考察"，发现李文田质疑《兰亭序》的真实目的是为了去除《兰亭序》当中的"老庄""悲观"思想，源自程朱理学"辟异端"思想及晚清儒家意识形态一体的需要，与《兰亭序》真伪问题并不相关。[38] 有鉴于学界尚缺少对于"汪中旧藏《定武兰亭》"版本情况的基本梳理，笔者撰写了《汪中旧藏〈定武兰亭〉流传、收藏初考及相关问题研究》，对"汪中旧藏《定武兰亭》"在清乾嘉年间直至民国初年的递藏情况做了梳理；笔者还针对汪中"修禊叙跋尾"及其相关问题开展了研究，揭示出汪中"修禊叙跋尾"上承宋元以来文人士夫（特别是赵孟頫的兰亭题跋）对于"定武本"《兰亭序》的推崇，下启李文田对于《兰亭序》的质疑，又与同时代的考据风气有一定的关联，从而确定汪中"修禊叙跋尾"是在一定的历史条件和观念背景下的产物，是在一定的观念前提下的有目的的

38.《李文田对〈兰亭序〉质疑的再质疑——"李文田跋汪中旧藏〈定武兰亭〉"观念背景研究》，金观涛、毛建波主编：《中国思想史与书画教学研究集》（第六辑），杭州：中国美术学院出版社，2018年，第120—127页。

论证，而非针对《兰亭序》本身的考据。此文在 2018 年 6 月在中国美术学院主办的"'赵孟頫再认识'国际学术研讨会青年论坛"上发表并进行大会发言；而有关"汪中旧藏《定武兰亭》"对于"兰亭论辨"的思想史研究价值，在我的论文《汪中旧藏〈定武兰亭〉与"兰亭论辨"的观念生成》一文也曾做过专题讨论，2018 年 11 月在中国美术学院"艺术·思想·科学"国际学术研讨会上发表并做大会发言。上述这些研究成果，虽然更多地集中在对史料文献的梳理，但也对本文研究的开展提供了必要的准备。

四、学界有关《兰亭序》《世说新语》及《临河叙》的研究综述

《兰亭序》的文本主要存有两种不同的版本：其一是王羲之书法面貌出现的《兰亭序》（包括各种摹、临、刻、书等）；其二是载于《世说新语·企羡第十六》的刘孝标引注的《临河叙》。《兰亭序》与《临河叙》孰是孰非，直接关系到《兰亭序》的真伪问题，所以为"兰亭论辨"中被重点讨论的问题之一。

其实李文田并非第一个以《临河叙》质疑《兰亭序》的学者，周汝昌发现比李文田早 100 余年的诗人舒位已经以《临河叙》质疑过《兰亭序》[39]；启功更发现明末清初的著名书画家"八大山人"朱耷所"临写"的《兰亭序》全部为《临河叙》，而且还依据《临河叙》质疑《兰亭序》[40]。这样一来，李文田对于《兰亭序》的质疑并不能简单地看作为一个"孤立的事件"，而是与清代历史文化特征、思想观念流变等方面有着一定的关联，只是在"兰亭论辨"的 50 余年间，这一"关联"很少有人去关心和考虑罢了。

郭沫若完全接受李文田的意见，认为存世《兰亭序》是在《临河叙》的基础之上加以删改、移易、扩大而成的；启功在《〈兰亭序〉的迷信应该破除》一文中引朱耷所临《临河叙》支持了郭氏的观点。高二适在《〈兰亭序〉的真

39. 周汝昌著、周伦玲编：《兰亭秋夜录》，桂林：广西师范大学出版社，2011 年。
40. 启功：《〈兰亭〉的迷信应该破除》，文物出版社编：《兰亭论辨》，北京：文物出版社，1973 年，第 69—73 页。

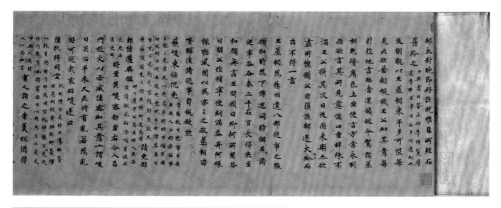

图 15　唐写本《世说新书》残卷　日本京都国立博物馆藏

伪驳议》一文中引《世说新语注》"陆机荐戴渊于赵王伦"及《陆机本集》做比较，认为《临河叙》曾经注家刘孝标删改，章士钊后来在《柳文指要》中支持了高二适的观点。

《临河叙》与《兰亭序》到底谁更接近真实，在此后讨论中颇被学人们谈及，几乎每一篇有关"兰亭论辨"的文章都会或多或少地涉及这两件文本的对比，所讨论的问题主要集中在"《临》《兰》二文的思想比较""注家有没有可能删改或增补""《临》《兰亭》二文哪一篇更接近王羲之思想"等等，在此不再一一赘言。但综观此类讨论，最有价值且值得做进一步深入研究的成果是周汝昌、喻蘅等人为代表的以"唐写本"《世说新书》残卷为参照物考察《临河叙》与《兰亭序》之间关系的相关研究。

"唐写本"《世说新书》残卷现藏日本（见图 15），为晚清学者杨守敬

出访日本时访得，后出版有单行本。今所见《世说新语》为南宋刻本（见图 16）以及以南宋刻本为底本的翻刻本或整理重刊本（见《图录》图十三、图十四），宋前《世说新语》全件已佚，现仅存此残卷，自《规箴第十》的后半部分至《豪杰第十三》，正处于载有《金谷诗叙》的《品藻第九》和载有《临河叙》的《企羡第十六》之间。在 20 世纪 60 年代的"兰亭论辨"中，郭沫若、高二适均未提及此宋前《世说》残卷的问题；1973 年周汝昌撰《兰亭综考》，首以此"唐写本"残卷并结合今本《世说新语》中所载宋人董弅、刘应登的题跋，认为《临河叙》

图 16　宋本《世说新语》金泽文库本　首页　日本宫内厅藏

曾经宋人删改，不可为据，但此文直到 1981 年才正式发表。喻蘅亦在 1980 年发表的《从怀仁集〈圣教序〉试析〈兰亭序〉之疑》一文中提出宋明时期删改前人文献的情况十分常见，《世说新语》亦曾被删改，故《临河叙》不可以为实据。后来喻氏于 1991 年撰写《〈兰亭序〉论战廿五年综析与辨思》一文时再次提及此事，并明确讲从唐写残本《世说新书》受到启发，猜测"刘注可能原引《兰亭序》324 字全文，而今本 153 字是后节改本……《世说》文字差异由来已久，不能视为宋、梁时代之原貌"[41]。但是，"唐写本"《世说新书》残卷现不存《企羡第十六》，也便没有引注《临河叙》，所以在以往的研究当中无法从文献角度直接证明《兰亭序》与《临河叙》之间的关系，这也是导致

41. 喻蘅：《〈兰亭序〉论战廿五年综析与辨思》，《复旦学报》（社会科学版）1991 年第 3 期，第 63—64 页。

周汝昌、喻蘅无法进一步推进研究的根本原因。

　　20 世纪 80 年代以来，参与"兰亭论辨"以及进行相关综述研究的学者们似乎并未过多关注到唐写本《世说新语》残卷对于解答《兰亭序》真伪问题的重大意义，也未能延续周氏、喻氏二人的研究并做进一步深化。其中学者丛文俊发表于 1999 年《〈兰亭〉伪托说何以不能成立》一文，在谈到"唐写本"《世说新书》残卷的重要意义之后，依然坚持"不论《兰亭序》真伪，它都是一件难得的书法杰作……从学术出发，现有资料和研究还不足以对《兰亭》真伪问题下结论，但不影响我们总结经验、识别正误，明确今后怎样去接近科学，接近事实，提高书法研究的学术水平，这也是本文写作的目的。"[42]2013 年，周汝昌《兰亭秋夜录》出版，其中收录了其写于 20 世纪 70 年代、发表于 20 世纪 80 年代初的那篇《兰亭综考》。学者毛万宝曾作《红学之外的奉献——周汝昌〈兰亭序〉研究述略》一文，对其《兰亭序》研究大为表彰，但对周氏所已经谈到的"唐写本"《世说新书》残卷却只字未提。之所以"兰亭论辨"的相关研究较少讨论此件"唐写本"《世说新书》残卷，一方面是因为残卷中并不载有《企羡篇》，更没有《临河叙》；另一方面，研究"唐写本"《世说新书》残卷与研究书法史、书法理论尚有一定的差距，需要学者具备更大的学术视野。

　　虽然在"兰亭论辨"的相关讨论中较少提及"唐写本"《世说新书》残卷，但是在文学及文学史等学科中，有关的研究已成果颇丰。如学者余嘉锡的《世说新语笺疏》对"唐写本"《世说新书》残卷与今本《世说新语》相应部分做了对勘，发现"几无一条不遭涂抹，况于人人习见之《兰亭序》哉"[43]；王能宪所著《世说新语研究》专辟一章讨论《世说新语》的版本、笺注与批点问题，其中便讨论了"唐写本"《世说新书》残卷的版本问题；学者范子烨以"六朝古卷：'唐写本《世说新书》残卷'揭秘"为题，通过"残卷"不避唐讳的特点提出"唐写本"《世说新书》残卷应为六朝古卷，这一研究无疑是具有开创性意义的，但限于范氏不习书法，无法从"残卷"书法的角度做进一步的补充

42.　丛文俊：《〈兰亭〉伪托说何以不能成立》，《美苑》1999 年第 5 期，第 12—13 页。

43.　余嘉锡：《世说新语笺疏》（中册），北京：中华书局，2007 年，第 745 页。

研究，略有"孤证不立"之嫌；学者李建华对宋本《世说新语》删改方式做了进一步的研究，认为宋人删改《世说新语》的方式主要有删除出处、删除与节略注解和增补等，文中还指出了宋人篡改《世说新语》之误；学者潘建国着眼于《世说新语》在宋代的传播情况，认为《世说新语》以南宋绍兴八年为界分为抄本和印本两个时代，并指出印本的"定本效应"使得抄本《世说新语》的亡佚，于是此后印本中的错误也便无从校勘了；学者罗婵娟认为宋人作文有"减字法"，即使文章更为简洁的一种"修辞技术"，其中包括"减字句、增字、换字、变句"等具体方式，但"从表面上仅是言语字句的变化，实际上却是情感和思维方式的变化"[44]，那么在本文看来，以罗氏观点并结合《世说新语》曾在宋代删改的史实，那么《临河叙》与《兰亭序》之间的关系就并非"兰亭论辨"当中郭沫若所说的《兰亭序》由《临河叙》扩写而成，而应该是《兰亭序》在宋代被删改为了《临河叙》，而且这一删改过程隐含着某种观念或价值取向的变化；学者叶德辉的《世说新语佚文》从《初学记》等唐宋文献中辑得《世说新语》佚文 80 条，所佚内容及行文风格虽与今本《世说新语》不类，但从另一个角度也说明了《世说新语》在宋代被删改的情况。可见，与《临河叙》紧密相关的"兰亭论辨"研究完全应该对当前"世说新语"相关研究予以高度重视，并在此基础上进一步深入讨论，通过吸收其他学科的研究成果以谋求"兰亭论辨"研究的新突破。

第三节　论文各章节概观

《兰亭序》的真伪之争由来已久，虽然直到晚清李文田才论证出《兰亭序》的文本与书法均存疑，但自宋代以来，有关《兰亭序》的各种传说、争论便已经开始。在今天看来，《兰亭序》的研究非常复杂，不仅现传世的各类《兰亭序》传本品种、数量多，而且以往研究者也很多，成果也非常丰富，而且在"兰

44. 罗婵娟：《宋人文章学的"减字法"》，王水照、朱刚主编：《新宋学》（第三辑），上海：上海人民出版社，2014 年，第 215 页。

亭论辨"的影响下,《兰亭序》研究早已不是一个单纯的书法史问题,而是涉及文献学、历史学、考古学、版本学、美学、哲学、文学等多学科的综合问题。在没有一个相对可靠的说法之前,许多年轻学者对此问题是望而却步的。截至目前(2019年4月),中国知网可见以《兰亭序》为题目的博士论文仅为4篇,这与《兰亭序》作为书法史上的大问题的地位是极不相符,个中原因,不外是"兰亭序"文本真伪问题至今还没有人能说得清楚。

　　本书试以《思想史视域下的"兰亭论辨"及《兰亭序》文本真伪问题研究——以"汪中旧藏《定武兰亭》"为中心》为题,试图通过对"汪中旧藏《定武兰亭》""李文田跋文"及相关史料的细致梳理,从中国思想史的视角来回答"李文田跋文"之所以会对《兰亭序》提出质疑的时代思潮与文本内在逻辑,试图剖析"李文田跋文"的理论落脚点及深层观念。进而,围绕"李文田跋文"中所提出的"兰亭三疑",通过对比"唐写本"《世说新书》残卷与宋本《世说新语》相应部分的文本差别,分析造成宋人删改《世说新书》为《世说新语》的深层观念,进而讨论《兰亭序》与《临河叙》之间是否存在与宋人删改《世说新书》同样的深层观念;《兰亭序》"夫人之相与"以下是否出自"隋唐人"之手,还需要进一步将《兰亭序》的文本与现存魏晋文献,特别是与东晋文献和魏晋同类文献作对比,进行文学、哲学、观念史学、版本学的多学科综合研究,最终论证《兰亭序》文本是否为可靠的魏晋文献。

　　于是本书第一章将主要讨论"汪中旧藏《定武兰亭》"的版本和流传情况,试图将目前可见的所有相关史料做一系统的梳理;由于当年汪中曾论其自藏《兰亭序》为"第一",而李文田论《兰亭序》真伪问题与汪中执论相左,因此清代学者对于《兰亭序》的认知和态度也便是首先需要讨论的问题了。所以在第二章中,将通过观念史关键词研究法对清代以及清代以前有关《兰亭序》的主要观点做一简明的梳理;第三章以汪中"修禊叙跋尾"为核心文本,结合汪氏其他现存文献资料,集中讨论汪中"修禊叙跋尾"及其学术意义;第四章通过对"李文田跋文"的文本分析和观念解析,结合李文

田自身治学特点、其所处时代思潮等方向,试图厘清李文田写作这篇"跋文"的真实目的;第五章,讨论"汪中旧藏《定武兰亭》"与"兰亭论辨"的有关问题;第六章,主要讨论《临河叙》与《兰亭序》的文本差别,并结合文献校勘和观念分析,确定造成《临河叙》与《兰亭序》文本有别的观念史原因,进而则以《兰亭序》文本为核心,将其置于魏晋相关文献的背景中进行讨论,通过观念的分析确定《兰亭序》文本是否为可靠的魏晋文献。以上,便是对全书整体构架的简要说明,因篇幅有限未能在此做出讨论的部分还将在下文中进一步展开。

第一章

「汪中旧藏《定武兰亭》」的版本与流传

"汪中旧藏《定武兰亭》"是当前学界对清代乾隆年间学者汪中所藏的一件"定武本"《兰亭序》的一般说法。汪中及其子汪喜孙称之为《修禊叙》；翁方纲称之为"定武兰亭五字不损本"。此后，何绍基、何绍京兄弟称之为"汪孟（梦）慈藏《定武兰亭》旧拓本"，吴熙载称之为"《兰亭帖》"，吴云、钟毓麟称之为"《禊帖》"，端方称之为"容甫《兰亭》"，完颜景贤称之为"会稽本"，罗崇龄称之为"江都汪氏所藏五字未损本"，杨守敬之为"汪容甫所藏五字不损本"，姚大荣称之为"汪容甫《修禊叙》"，朱翼盦称之为"汪颂父《定武兰亭》"。传入日本后，也有学者如"抱残守缺生"、藤原楚水等称之为"汪中本"或"汪容甫旧藏本"，亦有学者依完颜景贤所定将其归为"会稽本"。"汪中旧藏《定武兰亭》"一名得于郭沫若，此后在"兰亭论辨"的几十年间屡被使用。从此帖的名称变化不难看到，随着历史的迁移，人们逐渐将汪中与其所藏《兰亭序》联系起来，并以此为此帖的命名。

第一节　"汪中旧藏《定武兰亭》"的版本概况

目前"汪中旧藏《定武兰亭》"具体藏在何处尚不明确，可以见到的与之相关的版本有三类：其一为民国年间由文明书局出版的珂罗版影印件，初

图 1 江苏镇江 焦山碑林石刻博物馆 竹园 "钟摹本"所在地

版时间尚不明确，据可查到资料来看，应不晚于 1916 年，另据《昭和兰亭记念展图录》所刊"兰亭序影印本目录"，称其为民国五年出版，亦即 1916 年 [1]；其二为张鸣珂对"汪中旧藏《定武兰亭》"的双钩本；其三为清咸丰年间由第二代收藏者钟毓麟组织王衷白、吴熙载等人所做的摹刻件，此件原石现存江苏镇江的焦山碑林石刻博物馆的"竹园"（或称"兰亭厅"）当中，与"开皇本"《兰亭序》帖石相邻，现仅存帖石两块，且其中之一已残（见图 1、图 2、图 3）。

学者祁小春通过对"李文田跋文"流传情况的讨论，认为"凡是有影印'李文田跋汪中旧藏《定武兰亭》'的出版物，几乎都是日本的"[2]，并指出 1938 年《书菀·特辑兰亭号》所刊出的日本学者藤原楚水的文章是最早公布"李文田跋文"的出处。其实不然，至少在 1916 年，上海文明书局便以"汪容甫旧藏真定武《兰亭序》"为名，以珂罗版影印技术出版过"汪中旧藏《定武兰亭》"[3]，其中便

1. 见昭和兰亭记念会、五岛美术馆：《昭和兰亭记念展图录》，1973 年，第 250 页。
2. 祁小春：《"李文田跋汪中旧藏定武兰亭"的踪迹及其相关问题》，祁小春：《山阴道上——王羲之书迹研究丛札》（增补修订版），杭州：中国美术学院出版社，2017 年，第 37—38 页。
3. 在此特别说明：据目前研究所掌握的史料和研究线索来看，文明书局当年并未对"汪中旧藏《定武兰亭》"全部内容进行影印。

图2　"钟摹本"兰亭 帖石原石实物（已残）及拓本

有"李文田跋文"，这要比《书菀》杂志第二卷第四辑至少提前了22年[4]；另据日本学者须羽源一的文章介绍，早在1913年"大正癸丑兰亭会"的京都会场，便有日本近代著名碑帖收藏家、篆刻家河井荃庐携"汪中本兰亭序帖"参会[5]，如果河井氏所携为"汪中旧藏《定武兰亭》"原件的话，那么上海文明书局制作珂罗版时，应至少在1913年之前；此外，在水赉佑编《〈兰亭序〉研究史料集》、张小庄著《清代笔记、日记中的书法史料整理与研究》、《兰亭书法全集》（故宫卷）、《兰亭图典》、《昭和兰亭纪念展图录》、《昭和癸丑兰亭展图录》等出版物当中均刊有与"李文田跋文"或"汪中旧藏《定武兰亭》"相关的史料；为研究的需要，笔者现亦收藏珂罗版本"汪容甫旧藏真定武《兰亭序》"两件，并在浙江图书馆古籍部找到一套文明书局版《兰亭序十种》，其中有"汪容甫旧藏真定武《兰亭序》"一件。由此可见，"李文田跋文"在国内的境遇并非

4. 就目前掌握的相关信息来看，2012年以来仅在国内各拍卖行所举办的古代书画碑帖拍卖会上，有四件"汪中旧藏《定武兰亭》"的相关拍品：2012年上海某拍卖行拍出七册文明书局珂罗版影印的古代碑帖，其中一件便是"汪中旧藏《定武兰亭》"影印本；2014年北京某拍卖会古籍善本专场以9200元人民币拍出一套"民国初文明书局影印《兰亭序十种》"，其中第六件便是"汪中旧藏《定武兰亭》"；2015年北京某拍卖行拍出汪中《修禊叙跋尾》手稿一件；2016年上海某拍卖行又一次挂拍包含"汪中旧藏《定武兰亭》"影印本在内的二十余件古碑帖影印本，此件拍品没有成交记录；2018年12月7日北京保利2018年秋拍上又一套文明书局《兰亭序十种》上拍。

5. 须羽源一：《关于大正癸丑年的京都兰亭会》，陶德民编：《大正癸丑兰亭会的回顾与继承——以关西大学内藤文库所藏品集为中心》，关西大学出版部，2013年，第171页、第196页。

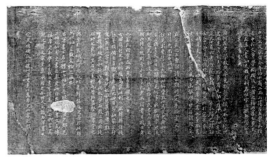

图 3　"钟摹本"　吴熙载书汪中"修禊叙跋尾"之一原石及拓本

如祁氏所说的那样"稀见"，只要研究者将目光从寻找"孤立的""李文田跋文"转向寻找载有"李文田跋文"的"汪中旧藏《定武兰亭》"及其珂罗版影印本，那么有待梳理和研究的史料文献还是比较丰富的。

　　"钟氏摹刻汪中本《兰亭序》"（以下简称"钟摹本"）在市场流通中的信息并不常见，但在国内如故宫博物院、上海博物馆、浙江博物馆以及《昭和兰亭纪念展图录》和私人收藏当中，可见到这件"钟摹本"的藏品和著录，笔者手中亦藏有一件"钟摹本"的原石拓本。[6] 令人遗憾的是，这件对于"兰亭论辨"具有重要研究价值的"钟摹本"，至今虽然仍有残石藏于焦山碑林，却误被冠以"明·《兰亭》残碑"和"清定武兰亭跋"。其实，所谓"明·《兰亭》残碑"，即"钟摹本"中"兰亭序"帖的部分，可是在《焦山石刻研究》中被称为"明刻五字不损本兰亭"，并称"此刻后半段已损，现存残石高三十一、宽四十八厘米，在碑林兰亭"[7] 云云；而所谓"清定武兰亭跋"即为"钟摹本"中由吴让之所书写的汪中"修禊叙跋尾"的一部分，在《焦山石刻研究》被称为是"佚名"人所书[8]。不仅今人对于焦山碑林的这件"钟摹本"不甚了解，其实在清光绪年间便已经开始不被世人所熟知了，如《昭和癸丑书法展图录》所载"宋拓定武本·梁启超题"实为一件"钟摹本"拓本，并有题写于 1892 年的一段题跋，可

6. 笔者曾于 2018 年 1 月在上海博物馆图书馆见到三件戚叔玉捐赠的"钟摹本"，其中一件还有戚叔玉的跋文一段，称其曾将此本与汪容甫所藏本做过对比，认为"确比汪藏为善"。此件编号：上博藏碑帖 No.10450.

7. 袁道俊：《焦山石刻研究》，南京：江苏美术出版社，1996 年，第 62 页。

8. 袁道俊：《焦山石刻研究》，南京：江苏美术出版社，1996 年，图版 136。

图 4　自藏本之一　　　　　　图 5　浙江图书馆古籍部藏本　　　图 6　网售　裱本

是此时的题跋者蔡金台已不知这件"钟摹本"的来历而妄称其为"非明以后所拓"[9]。或许历史上的很多真相，便是这样被"遗忘"和"混淆"的。

一、珂罗版影印本概况

晚清至民国间，随着近代照相技术的传入，开始大量出现以珂罗版影印的方式出版的古代书画作品，这其中便有"汪中旧藏《定武兰亭》"。珂罗版影印本虽然不能如今天的彩印那样最大限度地保持书画作品的原貌，可是在当年而言，这已经是最为准确地保留作品原貌的方式了。恰如伊立勋（1856—1942）所说，"《兰亭序》石刻，流传海内者奚止千种，明拓已珍贵，宋拓不易得，欲求唐拓有终身不得见者，况欲购而藏之耶。今西法东渐，能将古刻照印不爽豪发，此学书者难得之遭遇，朝夕观摩，其获益匪浅矣……今以唐拓精本而用西法影出，取价既廉，极便学者，可日日置诸案头，幸勿束之高阁也"[10]。珂罗版的好处不仅在于能够最大限度地保留原物的面貌，而且价格低廉，易于

9. 昭和兰亭纪念会：《昭和癸丑兰亭展图录》，东京：五岛美术馆，1973 年，第 47 页。

10. 水赉佑：《兰亭序研究史料集》，上海：上海书画出版社，2013 年，第 660 页。

图 7 网售"订本"

图 8 自藏本之二

流通，所以对于学书者而言，确实可以"下真迹一等"而观之。而且随着历史的变迁，有许多古代书画不知所踪，那么这些珂罗版本便更具有独特的文献价值。例如2007年，文物出版社和二玄社合作复原了毁于二战炮火中的王羲之《游目帖》，其依据便是当年的珂罗版影印本。因此，在"汪中旧藏《定武兰亭》"原件下落不明的情况下，文明书局出版的珂罗版影印本"汪容甫旧藏真定武兰亭序"，便是最能展现原件面貌的资料了。

珂罗版本"汪容甫旧藏真定武兰亭序"有"裱本"（册页装）和"订本"（蝴蝶装）两种，但因为出版时间不同，装帧的形式会略有不同。据目前所见到的四件"汪容甫旧藏真定武兰亭序"的情况来看，以浙江图书馆古籍部所藏《兰亭序十种》当中的"兰亭序 汪容甫定武本"（以下简称"浙图本"）为"最佳"：此本为"裱

本",品相完整且出版时间较早。此外,在国内某网站上曾售出过5件(次)"汪容甫旧藏真定武兰亭序",其中3件是单印本,出版时间均为1924年1月,1件"裱本"、2件"订本"。其中"裱本"虽然完整但与"浙图本"相比,无论在装潢还是品相上尚有一定的差距;而两个"订本",其一品相较为完好,无剥蚀虫蛀;其二品相无开脱页,但有长约5厘米的虫蛀,并因此虫蛀而造成个别字迹的损坏,现为作者自藏本之一。另外1件《兰亭序三种》,为"订本",收录"赵子固落水本"(伪本)、"王十朋鉴定本"和"汪容甫旧藏本",但出版时间不详,此件曾经网拍,现归笔者自藏本之二。(见图4、图5、图6、图7、图8)

　　学者祁小春在《山阴道上》(修订版)中曾引述日本学者伊藤滋的文章,称伊藤氏"道出了民国时期文明书局曾出版过此帖的消息",并称"文明书局本尚未经眼,不知是否有李跋?不过如果清末此物仍在国内,如伊藤所言,文明书局据此影印出版是有可能的"[11]。沿着这条线索,笔者不仅找到了文明书局的珂罗版影印本,而且还找到了伊藤滋"重刻汪中本兰亭序"的原文。伊藤氏说:"书圣"王羲之的《兰亭序》其实很多不同种类的刻本流传于世,就连其中的"定武本"也因为特别有名而有诸多种类。"定武本"中最出众也是最古老的拓本,是现藏于台北"故宫博物院",被传为《真定武本兰亭序》(卷子装本)的本子(即"柯九思本"——引者注),和它同一块石头上拓下来的还有京都国立博物院藏的《孤独本定武本兰亭序》(烧残本)。在这里展示的被称为《重刻汪中本兰亭序》的刻本,是将活跃在清代乾隆期的汪中(1745—1794,字容甫,扬州人)[12]所收藏的《宋拓定武兰亭序五字未损本》名帖于清末咸丰十一年(1861)重刻的拓本。文明书局曾经影印过一个原本《汪中本兰亭序》的珂罗版,原帖在清末的时候仍然存在,但是现今几年没有耳闻了。卷末的李文田《兰亭序真伪争论》跋文非常有名。我曾经过眼了数种重刻的拓本,这一本不失为一件精巧的模刻,原帖拓本上的石面风化和细微破损都被完好地再现了,从黑白的图像来看,很难看出它是重刻的,

11. 祁小春:《山阴道上——王羲之书迹研究丛札》(修订版),杭州:中国美术学院出版社,2017年,第39页。

12. 汪中的生卒年应为1744年至1794年。

虽然是重刻版本，但这也是定武兰亭序刻本中非常出众的版本之一。[13]

原来，伊藤滋的这篇文章主要是介绍他的木鸡室所藏"钟摹本"拓本，因为讲到了汪中和"汪中旧藏《定武兰亭》"，所以才提及民国期间出版过珂罗版一事[14]。那么从珂罗版本中，又能得到哪些信息呢？

以"自藏本之二"为例[15]，其中除包含最主要的《兰亭序》帖外，还包括汪中和完颜景贤的题签，清人丁以诚为汪中得"五字未损本《兰亭序》"所绘制的半身九分面"写真相"以及汪中、孙星衍、张敦仁、赵魏、阮元、翁方纲、赵魏、黄思永、李文田、端方、王瓘等十一人的题跋或者观款，另有完颜景贤"朴孙庚子以后所得"（朱文长方印）、吴熙载"熙载过眼"（白文）印章各一枚，另《兰亭序》"会"字缺处有"□□秘笈"（朱文方印）印章一枚。但对比于"钟摹本"，二者之间的题跋信息尚有不同之处，加之端方在跋文中讲到完颜景贤在得到"汪中旧藏《定武兰亭》"后，又在镇江焦山拓得"钟摹本"，并"因装置汪本后"，因此应该说珂罗版影印本并未刊出"汪中旧藏《定武兰亭》"的全貌；但是珂罗版本与"钟摹本"相一致之处，正反映着"汪中旧藏《定武兰亭》"在汪氏父子收藏期间的基本情况，对于今天研究"汪中旧藏《定武兰亭》"最初的收藏情况具有重要的史料价值，其中那段赵魏应汪喜孙所请而写下的题跋，又是引起"李文田跋文"之所以出现的一条重要研究线索。

二、"钟摹本"概况

"钟摹本"现在于镇江焦山碑林存原帖石两块，其中《兰亭序》部分已残，现存"永和九年"至"死生亦大矣岂"，共200字，著录为"明·《兰亭》残碑"；另一块为吴熙载所书汪中"修禊叙跋尾"的最后部分，即自"赵承旨得独孤本"

13. 伊藤滋：《重刻汪中本兰亭序》，《墨》2011年12月号，第102页。
14. "祁文"在对此重要线索的披露的同时，却忽略了介绍"钟摹本"的情况。当笔者在《兰亭序研究史料集》和《兰亭书法全集·故宫卷》（第二册）上分别见到"钟摹本"的文本和图版时，研究的思路和重点才被完全打开。
15. 图版参见附录一。

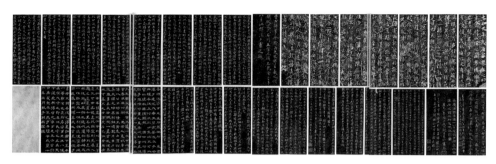

图 9　故宫博物院藏　清钟毓麟刻定武兰亭序

至"以为率更所书则误矣"，共 600 余字，著录为"清·《定武兰亭》跋"。容庚在《丛帖目》第四册"卷十六 杂类一"《焦山兰亭叙帖五种》中，记之为"定武兰亭叙"，并收录吴熙载、吴云二人的跋文各一段[16]。

　　《兰亭书法全集》第二卷刊出一件故宫博物院的《兰亭序》藏品，题为"清钟毓麟刻定武兰亭序"，即本文所述"汪中旧藏《定武兰亭》"的"钟摹本"（见图 9）。据此件中的相关题跋可知，钟毓麟之父钟淮于 1848 年得"汪中旧藏《定武兰亭》"，珍爱有加，五年后（即 1853 年，是年为"癸丑年"）转交钟毓麟保管后，钟氏于 1861 年由王衮白、吴熙载摹刻并仿蚀，置于焦山[17]，并称"钟氏守之，即为汪氏守之，且为天下后世共得守之"[18]；清人钱国珍曾写跋诗于某件"钟摹本"之后，言钟淮以"百金"购得"汪中旧藏《定武兰亭》"[19]。以故宫藏"钟摹本"与"汪中旧藏《定武兰亭》"珂罗版本相比较，文字部分缺少黄思永、李文田、端方、王瓘四人的观款、题跋，而多出吴熙载、吴云、钟毓麟的三段题跋。"多出的"这三段题跋，恰恰又是在珂罗版中所未见的，

16. 亦见于容庚：《丛帖目》（第四册）"卷十六 杂类一"《焦山兰亭叙帖五种》，中国香港：中华书局香港分局，第 1388—1389 页，1986 年。

17. 相关图像及文字全文见附录。

18. 钟毓麟：《跋汪中旧藏〈定武兰亭〉》，水赍佑：《兰亭序研究史料集》，上海：上海书画出版社，2013 年，第 799—800 页。

19. [清] 钱国珍《峰青馆诗续钞》卷一"题覆刻五字未损定武兰亭帖后"："肯为《兰亭》损百金，（此吾乡汪容甫先生旧藏也，钟小亭中翰以百金购得之。）昭陵茧纸得知音。硬黄未堕红羊劫，宝墨重看镇梵林。（小亭殉难，屋宇荡然，幸此帖无恙。今嗣君同叔重摹上石，置于焦山，以垂永久。）怆绝人琴痛子期，幸留玉匣付佳儿。从今定武传真派，绝胜东阳片石遗。"

因为端方在帖中的题跋已经讲到，完颜景贤在得到"汪中旧藏《定武兰亭》"之后，又在焦山得到了"钟摹本"，于是将二者合装为一，将"钟摹本"续于"原帖"之后。所以作为完整的"汪中旧藏《定武兰亭》"原件，应该是包含"原帖"和"钟摹本"的"合璧本"，而非今天所看到珂罗版本的样子。

据查，戚叔玉曾向上海博物馆捐赠过三件"钟摹本"，其中戚氏在一件《定武兰亭序 旧拓五字未损本》中写下题跋，称"此本与汪容甫所藏本确从一石搨出，余曾几度逐字循笔审细校读此本，确比汪藏为善。……后吴让之手自钩刻汪本，置之焦山，刻技之工，笔意之肖，诚为吴老生平精心之杰作"，言下之意，以为"吴摹本"甚至优于原件（或原件的影印本）。此外，水赉佑编《兰亭序研究史料集》第797—800页录出了"钟摹本"全文，为学界的相关研究提供了必要的史料支撑。

三、其他有关的重要史料

除去"珂罗版本"和"钟摹本"之外，还有一些散见史料或冠以"跋汪容甫本"或"跋汪孟慈本"的字样，或直言收藏"汪中旧藏《定武兰亭》"，应系与"汪中旧藏《定武兰亭》"紧密相关的史料。主要有何绍基、完颜景贤、姚大荣三人的《兰亭》题跋各一段和汪宗沂所藏"定武肥本"《兰亭序》一件。

（1）何绍基"跋汪孟慈藏定武兰亭旧拓本"

何绍基《东洲草堂金石跋》中有题为"跋汪孟慈藏定武兰亭旧拓本"的跋文一篇："今海内藏《定武兰亭》，余所闻者有三本：一为吴荷屋中丞丈藏，即荣芑本也，一为韩珠船侍御藏，一为汪孟慈农部藏。孟慈本，乃尊甫容甫先生所得，前有先生小像。此本笔势方折朴厚，不为姿态，而苍坚涵纳，实兼南北派书理，最为精特矣。孟慈守帖，重逾球璧，不可恒谛玩耳。"[20]何氏所说"汪孟慈"，即汪中之子汪喜孙，跋文中言"前有先生小像"，知其所题应是"汪中旧藏《定武兰亭》"。但是在珂罗版本和"钟摹本"中均未见到此跋的图版，

20.《东洲草堂金石跋》卷四，水赉佑：《兰亭序研究史料集》，上海：上海书画出版社，2013年，第573页。

尚无法确定此跋是否写在"汪中旧藏《定武兰亭》"原件上以及何时题写等诸多疑问。但假设在原件上的话，那么据"孟慈守帖，重逾球璧，不可恒谛玩耳"一句，可知其题写应早于"钟摹本"的摹刻时间。

何绍基的这段题跋，在今天的学术界广为引用，特别是跋文中所讲的"实兼南北派书理"，在某些学者看来，"正表明了何绍基'兼有南北法'的艺术追求"[21]。但其实，这段何绍基的题跋，正是清人看待"汪中旧藏《定武兰亭》"的重要态度之一，除其对"汪中旧藏《定武兰亭》"的赞誉和评价外，对于研究"李文田跋文"对于为什么要提出"《兰亭序》书法与'二爨'不合"这一观点也具有一定的参考价值。

（2）完颜景贤"跋汪中旧藏《定武兰亭》"

完颜景贤是"汪中旧藏《定武兰亭》"的第四代藏家，据日本学者"抱残守缺生"所说，"河井老师"（当为河井荃庐，1871—1945）曾见"汪中旧藏《定武兰亭》"的原件，并称完颜景贤在卷中有一段题跋。其原文为："此乃甘泉汪氏所宝《禊帖》，即《述学》记载之物。余以苏斋钩摹'落水本'校核，迥非一石。故覃溪老人未有长跋，仅题数字。以'定武'署签，而未留款印耳。惟纸墨极古，拓法如'轻云笼日'，与王虚舟论'荣芭本'同，的是宋初物。然五字未损，余字反多漫漶，殊属创见。就其存物细玩，尤觉元气浑沦，决非宋刻宋拓。字之清朗，而无神髓者比，无或乎容甫先生有'期殁吾身'之《铭》也。尝见南宋游丞相所藏定武派《兰亭壬之五》，续时发本，内墨刻绍兴甲戌续麝跋云'兰亭书昔擅会稽，《定武》为笔林主盟。《定武》刻典型灿然，惜隔殊域，会稽石即灰于火，旧本复刊缺磨灭，仅可读'等语。然则此本定系会稽石拓，为向来著录鉴赏家，罕见罕闻之品，较《定武》更希，真秘宝也。非余多识，亦古人之灵，有以启佑。因倩王君稚棠。钩摹续跋，装于帖后。质之真鉴者，当不诃汉斯题。光绪丁未冬至前七日，景贤审定，识于三虞堂。"[22]

21. 曹建：《书法的观念与实务》，北京：人民出版社，2015 年，第 327 页。

22. 抱残守缺生：《现存〈兰亭〉的主要刻本》，《书苑》杂志《特辑兰亭号》1938 年，东京：三省堂株式会社，第 44 页。

　　遗憾的是，这段题跋的图版并没有出现在珂罗版影印本中，在《书菀》杂志刊出之前也没有在其他的文献记录中出现过，极有可能是完颜氏重装"汪中本兰亭序"原件之后，在其册末题写此跋，而影印者见原件后又附摹拓本，故不再影印，因此遗漏了完颜氏的这段跋语。在这段题跋里，完颜氏以翁方纲摹"赵子固落水本"对"汪中旧藏《定武兰亭》"的原件进行了鉴定，认为与之不合，并进一步指出其为"会稽本"，是"向来著录鉴赏家罕见罕闻之品"。正是由于完颜景贤将"汪中旧藏《定武兰亭》"归之于"会稽本"，因此在某些日本学者的研究当中，直接将其命为"会稽本"，但是相较于香港中文大学所藏"游相兰亭丙之八 会稽本"，二者之间的相异处还是比较明显的；而相较于上海图书馆所藏"游相兰亭壬之五 续时发本"，此二者间的版本特征亦差距甚大。完颜氏将"汪中旧藏《定武兰亭》"定为"会稽本"，又为此本题签"北宋初拓禊帖会稽本"，但与存世"游相兰亭会稽本"和南宋桑世昌《兰亭考》所载"会稽本"的记载均不相合。细读其跋语才得知，完颜氏立论的依据当是见"壬之五"续隽跋语中所说的"旧本复刊缺磨灭"一句，又见"汪中旧藏《定武兰亭》"中《兰亭序》帖部分字迹多为剥损，漫漶不清，故将其称为"会稽本"。

　　完颜景贤为晚清收藏大家，其《三虞堂书画目》中载有三件《兰亭序》相关的收藏品，但据其所述藏品情况[23]，均非"汪中旧藏《定武兰亭》"。综合上段所引完颜氏跋文以及"珂罗版本"中所载端方的题跋，可以确定完颜氏在1907年末收藏过这件"汪中旧藏《定武兰亭》"的原件。

　　（3）姚大荣"书汪容甫修禊叙跋尾后"

　　姚大荣"书汪容甫修禊叙跋尾后"一篇，亦是一段与"汪中旧藏《定武兰亭》"紧密相关的研究史料。（见图10）

　　其跋文说：

23.《三虞堂书画目》卷上载"唐人草书兰亭序册"一件，自注为"纸本新收现存"字样；《三虞堂书画目附碑帖目》载"宋拓唐摹兰亭张微刻本"一件，自注为"现存"字样；又载"真定武兰亭赘字有贼毫本挂屏"，其自注为"当是唐拓世所希有即落水真本也现存"等字样。

　　容甫此文根据《书史》，清言娓娓，是其生平最留意之作。其所藏《禊叙》今尚在扬州人家，友人有曾见者，谓未为致佳，汪氏夸饰失实。余因考容甫得此帖，时年四十二岁（容甫生乾隆九年甲子，得帖在乾隆五十年乙巳）。是时容甫已与阮芸台相识往来（《揅经室续集》汪容甫先生手书跋自序。与容甫相识在乾隆四十七八年间，入都后不再相见，考阮氏入都在

图 10　姚大荣　书汪容甫修禊叙跋尾后　惜道味斋集　宣统三年 国家图书馆藏本

丙午乡举以后，乙巳、丙午二年之间，阮氏正在谢东墅学幕，汪志趣既合，踪迹必密。），阮氏曾见其手校《大戴记》初稿。容甫卒，阮氏为刻其《述学》稿于杭州，则其珍赏逾恒之《禊叙》，阮氏不容不见。而《揅经室三集》述所见"定武"真本，惟商丘陈氏所藏一卷。（《诒晋斋集》记庚戌十一月，观商丘陈伯恭先生崇本所藏《兰亭》，八阔九修五字损肥本。孙退谷谓元人藏本，高江村谓是"定武"旧本，宋高宗从此摹出者，非宋时所刻本。覃溪翁氏以为元陈直斋本。）余皆一翻再三翻之本，于容甫所藏无一字称道，其不为阮氏所许可断言也。按《定武兰亭》自北宋迄国初八百年间，得名最盛，村学究亦知物色。焉有真正古刻不为人知之理，为容甫计，此帖入手，宜觅一流传有据之真本，对观互证，确然见其不爽，虽无题跋印识，破格珍赏无害也。今其自云："所蓄金石文字甚多，惟《修禊叙》未尝留意，以为不得

定武，则他刻不足称也。而祖刻毕世难遇，无望之想固无益尔。今年夏，有友人持书画数种求市，是刻在焉。装潢老草，无题跋印识，而纸墨如新，遂买得之。"是其生平未识"定武"真面，自知甚明，何以此刻入手，遽称为天下古今无二？世岂有如是率臆武断之赏鉴家乎？宜己方荆玉之，而人已燕石之也。《墨缘汇观》载"定武"五字损本《兰亭》卷云，按此帖乃五字损本，余从一旧家得之，上有"天历之宝"，下有"乔氏""张氏"半钤印，余借姑苏缪氏五字未损本校之，毫发无异，知为"定武"无疑。后又得卞氏五字未损一本，虽五字未损，然与"定武本"不相类，墨气亦不古，不知所自出，第后有虞伯生、康里子山并宋人诸题，宋绫隔水上押"天历"半玺，及"乔氏""张氏"合章半钤印，与此帖对之符合，是知帖与诸跋曾经散佚，跋为卞少司寇所有，故取他帖配入，以"未损五字"呼之。说虞跋五字未损之"未"字洗刮重易，昭然在目，其以"已"字改者尤可辨证，遂将卞本折去，以原帖合之，永为全璧。今考容甫此本无题跋印识，疑即安氏折去之。卞本原无题跋，故卞氏得以他卷题跋加之，其印识在隔水绫上，为安氏折归原帖，故不复有印识。纸墨如新，与安氏云"纸墨不古"者合。装潢老草，亦由安氏折禙不甚爱惜之，故其踪迹料应如是，不然焉有汪氏如是之奇赏，而不为观者所许耶？安氏收藏书画，后多散于大江南北，（其中上驷多为沈尚书德潜购进内府）此帖展转入容甫手，不暇深考，遽加以非常之品题，安仪周之鬼，其窃笑之矣。[24]

　　姚大荣这段跋文未见于"珂罗版本"和"钟摹本"，所以其是否写在"汪中旧藏《定武兰亭》"中，尚不能确定。但是这段跋文的重要性在于，姚氏不仅通过考察汪中与阮元之间的关系而认定阮元对此帖评价不高，而且还依据汪中"修禊叙跋尾"中的自述认为汪中对于此件"五字不损本《兰亭序》"的评

24. 水赉佑：《兰亭序研究史料集》，上海：上海书画出版社，2013 年，第 664—665 页。

价"言过其实",同时为这件"汪中旧藏《定武兰亭》"找到了一个出处,即安仪周《墨缘汇观录》卷二当中所载的"卞氏五字未损本"[25]。

学者杨晓晶曾据姚大荣所论,认为姚氏"发现("汪中旧藏《定武兰亭》"——引者注)是安岐所放弃的购于卞永誉的伪本"[26],但其实并非如此。据安岐自言,其所得"卞氏五字未损一本","虽五字未损,然与定武本不相类,墨气亦不古,不知所自出"。由是可知,安氏所拆去的《兰亭序》拓本虽为"五字未损",但却不是"定武本",而今所见"汪中旧藏《定武兰亭》"则具备"定武本"的基本特征,故此姚氏所言未必精当。[27]其实姚氏所引的《墨缘汇观》语,是讲安氏原藏"五字损本"卷上的"天历""乔氏""张氏"半钤印与"卞氏五字未损本"上的"天历""乔氏""张氏"半钤印相合,如确实如此,也只能说明安氏"五字损本"和"卞氏五字未损本"两本原为一件,而未谈及这件"卞氏五字未损本"经过折装之后的去向,于是也便不能直接将其与"汪中旧藏《定武兰亭》"联系起来。换言之,姚大荣认为"汪中旧藏《定武兰亭》"源于猜测而非实据,故今人则不应以此为据再做进一步的"猜测"。经与其他版本的"定武本"《兰亭序》比较,"汪中旧藏《定武兰亭》"具备"定武本"所应具有的基本特征,如首行末字"会"字缺、第四行末字"激"字中部作"身"、

25. 《墨缘汇观录》卷二,王云五主编:《丛书集成初编》,上海:商务印书馆,1937年,第111—113页。

26. 杨晓晶说:"安岐身后,时光流逝了大约一百五十年,机缘终于出现。客居天津的学者姚大荣(1860—1939)注意到一件《兰亭序》拓本,这件拓本颇负盛名,曾为乾嘉间大学者汪中(1744—1794)所藏,称为天下古今无二。姚氏以《墨缘汇观》为据进行考证,却发现是安岐所放弃的购于卞永誉的伪本,因此服膺安岐撰书的择尤编次,体裁精善,决心勾沉其人……"参见:杨晓晶:《安岐与〈墨缘汇观〉》,博士学位论文,中国美术学院,2017年,第7页。

27. 讨论"五字损本"和"五字未损本"之间的差别,当首先它们均为"定武本"方后可。《兰亭序》的刻本虽然多样,但总的来看,可大体分为"定武本""唐摹本"两大类。"定武本"又有"五字未损""五字损""五字不损""九字损"等分法,而"唐摹本"则并不以"损字"为其版本鉴别的特征。另案:今绍兴兰亭书法博物馆中,有一个展柜为观众展示了"五字损本"和"五字不损本"之间的差别,但所列"五字不损本"其实是一件"唐摹本"的刻本而非"定武本",其所列"损字"为"暎、带、右、流、天",而非通常为学人所熟知的"湍、带、右、流、天"。

图11 安岐 墨缘汇观录 定武五字损本兰亭序

第十行倒数第二字"听"字左部作"耳"以及"陈迹"二字起右边起向上并左右分开的裂纹等，只是"汪中旧藏《定武兰亭》"前半部分的剥损情况比较严重，与其他常见的"定武本"《兰亭序》不尽相同，如首行"暮春"的"春"字已几乎剥损为"△"状，此点或可作为辨别"汪中旧藏《定武兰亭》"的主要特征之一。应该说，"汪中旧藏《定武兰亭》"并非"无源之水"，它与"柯九思本"（"五字损本"）、"十篆斋本"（"九字损本"）在单字特征上存在着较高相似度，可以视之符合"定武本"《兰亭序》的基本特征。

（4）汪宗沂藏"定武肥本"《兰亭序》

除上述三段题跋后，还有一件《兰亭序》与"汪中旧藏《定武兰亭》"紧密相关，即现藏于上海图书馆的汪宗沂旧藏"定武肥本"《兰亭序》。汪宗沂（1837—1906）于光绪壬午（1882）年得到程瑶田（1725—1814）旧藏的一件"定武肥本"《兰亭序》，在帖前请吴问梅绘制了自己的"46岁小像"，并明言是"依同宗儒林容甫先生之例，装池于所藏北宋搨定武兰亭之首"，

 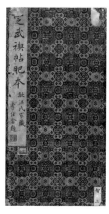

图 12　孙星衍　续古文苑　"兰亭序"条　　图 13　汪宗沂旧藏　定武肥本兰亭　封面及跋语
上海图书馆藏

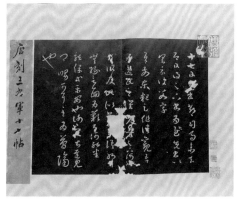 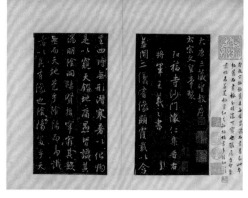

图 14　开封博物馆藏　快雪堂本　十七帖　见《王羲　图 15　上海图书馆藏　张用之本　集王圣教序
之王献之书法全集》第十四册

"汪中旧藏《定武兰亭》"的影响于此也可见其一斑。在这件汪宗沂所藏的"定
武肥本"册中，有一段罗崇龄的题跋，其中讲到以姜夔《兰亭偏旁考》较"汪
中旧藏《定武兰亭》"不合，而汪宗沂所藏"定武肥本"合之；此外还有白冠瀛、
汪宗沂的两段题跋，其中"白跋"讲到因董其昌未见"真定武"而"欲以'开
皇'驾'定武'之上"，而"汪跋"则讲到孙星衍《续古文苑》中以《临河叙》
"斥唐宋通称之《兰亭序》为不古"，实为"汉学家轻诋宋人之积习也"（见
图 12、13）。汪宗沂虽然否定了孙星衍以《临河叙》质疑《兰亭序》"不古"
的说法，但此时他一定不会想到，两年之后，李文田便在"同宗儒林容甫先生"
的旧藏"定武本"《兰亭序》上题写了否定《兰亭序》的跋文，不仅否定了

"汪中本",而且否定了所有《兰亭序》版本,无论这一版本是属于"定武"系统或是"唐摹"系统。相关的讨论详见第四章"李文田与其'跋汪中旧藏《定武兰亭》'"。

除上述之外,还有开封博物馆藏"快雪堂本"《十七帖》(见图14)、上海图书馆藏"张用之本"《集王圣教序》(见图15)均为汪容甫旧藏。其他另有与"汪中旧藏《定武兰亭》"相关的题跋或诗文50余条,多为涉及"汪中本"的评价文字,与其版本问题关系不大,将在下节"'汪中旧藏《定武兰亭》'的流传与递藏"中予以讨论,此处不再赘言。

图16 大正兰亭会目录

图17 大正兰亭会中出现与"汪中旧藏《定武兰亭》"有关的记录(左起第二个;右起第十三个)

第　四　期

●蘭亭記念會緣起及會約

附錄

竊書山陰修禊右軍作敍陶文動彤彩之感刻石紀永和之年厥
有蘭亭傳英逸軌星芒代易風流無改茲值癸丑之歲暮春之初
上湖卅二人之題禊適更廿六周之藏瑗發就西冷印社爲蘭亭
記念會亦有茂林修竹何妨遊目騁懷刻牟飛觴俯察山色
入檻湖光上衣標物外之濱懷厥昔賢之遺躅與醜落紙適意忘
形亦足以藻繪湖山增成故實不甚愍歟附志會約數章如左

一　本會爲景仰王羲之先生及同人倶樂起見別無宗旨
一　本會定於陽曆四月十一日（即陰曆三月五日）假西湖西
冷印社舉行上午八時開會下午五時散會
一　本會以書畫詩文詞歌金石爲餘興各盡一日之歡
一　本會將各藏書畫等件陳列一天以供展覽
一　到會諸同人或作詩文書畫及篆刻或攜帶珍藏品物玩
賞之具悉聽各便
一　是日同人所作書畫或交換或留社張掛永作紀念（需用
紙絹由會澄備以供購買）

一　到會者每人出交換品一件書畫圖書磁銅碑版均不拘散
會時拈鬮得之
一　到會諸同人享吟咏者各拈一東韻一字造七言平起八起
各一句推舉一人集成紀念詞
一　是日同人撰有詩交於會後合刊分送
一　顏料筆墨除由會中酌備外恐不敷用各人隨帶尤爲應
用圖章各須自帶
一　到會者每人納會費一元先期三日通訊知照其會費即於
是日隨帶交臨時事務所收支處以便午餐及其他雜用
一　諸同人合攝一影以誌一時之盛舉除由會中給發照外
各人添印須向臨時事務所接洽其添印費均須自備
一　本會應推舉一人繪一圖袋裝迤後以徵同人題詠存社
觀覽
一　本會以六十年後之癸丑爲第二次會期祝王羲之先生萬
歲祝到會諸君長壽

三二

图18　兰亭纪念会缘起及会约

第二节 "汪中旧藏《定武兰亭》"的流传与递藏

2017 年初，学者祁小春第一次对"李文田跋汪中旧藏《定武兰亭》"的流传情况进行了梳理，并引证日本学界对"李文田跋汪中旧藏《定武兰亭》"的相关著录猜测"汪中旧藏《定武兰亭》"可能最终流向了日本，毁于战火也未可知。这一观点延续至其当年 8 月出版的《山阴道上——王羲之书迹研究丛札（增补修订版）》当中。[28] 不过"汪中旧藏《定武兰亭》"流向日本早已为日本学界所谈及，1938 年出版的《书菀》杂志《特辑兰亭号》所刊"抱残守缺生"的"现存兰亭序的主要刻本"一文中，即点明"汪中旧藏《定武兰亭》"已经流入日本，只是具体收藏于何处未为可知。[29]

大正二年（1913），此年适值王羲之撰写《兰亭序》之后的第 26 个"癸丑年"。这一年在日本的东京和京都两地、中国的北京和杭州两地同时举行了纪念王羲之书写《兰亭序》的纪念活动，称为"大正癸丑兰亭会"，如罗振玉、王国维、内藤湖南、河井荃庐等中日双方的学者及收藏家参加了当时的纪念活动。按照西泠印社于 1913 年刊发的"兰亭记念会缘起及会约"[30] 所说，召开本次活动的目的是"为景仰王羲之先生及同人俱乐起见，别无宗旨"，并要"以六十年之癸丑为第二次会期"，于是便有了 1973 年在日本举办的"昭和兰亭书法展"。而在此次的"大正癸丑兰亭会"上，便首次出现了"汪中旧藏《定武兰亭》"的身影。

据陶德民所编的《大正癸丑兰亭会的回顾与继承——以关西大学内藤文库所藏品集为中心》一书刊载，在"大正兰亭展"京都展现场，河井荃庐曾携"汪中本定武兰亭帖"参会，同时参会的还有一件署为"听冰阁文库"本的"汪中

28. 祁小春：《山阴道上——王羲之书迹研究丛札》（修订版），杭州：中国美术学院出版社，2017 年，第 40 页。

29. 抱残守缺生：《现存〈兰亭〉的主要刻本》，《书菀》杂志《特辑兰亭号》1938 年，东京：三省堂株式会社，第 43—45 页。

30. 《教育周报（杭州）》1913 年第 4 期，第 31—32 页。

本定武《兰亭》",此外另有富冈桃华氏名下"吴平斋摹刻汪容甫旧藏定武本"一件。由于笔者未能见到河井氏所携这件"汪中本"的图像,这里尚不能对河井氏是否曾收藏"汪中旧藏《定武兰亭》"原件下一定论,但据《书菀·特辑兰亭号》中"抱残守缺生"所说,有所谓"河井先生"曾见过"汪中旧藏《定武兰亭》"原件的说法,在"文明本"(即"珂罗版本")之外,还有完颜景贤和端方的题跋[31],据此可以基本认定:"汪中旧藏《定武兰亭》"原件从国内流出后,曾由日人河井荃庐经眼甚至收藏,因此祁小春所谓"毁于二战炮火"的"猜测"或许正道出了"汪中旧藏《定武兰亭》"最后的归宿,因为河井氏正是在"昭和二十年(1945)三月十日因京都遭空袭而不幸遇难身亡,万卷珍籍和稀觏书画珍品也同遭厄运"[32]。正如祁氏所猜测的那样,"汪中旧藏《定武兰亭》"的原作或许已毁于二战的炮火之中。那么"汪中旧藏《定武兰亭》"的原件在未流去日本之前,在国内的情况又是怎样的呢?

"汪中旧藏《定武兰亭》"虽然在今天学界的视界中并不显著,但是从清嘉庆年间开始直至民国初年流向日本之前,在当时的文人圈中还是有一定影响的。进入民国之后,虽然其原件流向日本,但由于国内出版了珂罗版影印本,所以在民国期间直至"兰亭论辨"兴起之前,均时有人提及此本或其中的"李文田跋文",如容庚《兰亭五记》、麦华三《王羲之年谱》、启功《兰亭帖考》等。在前期研究当中,笔者曾撰写《汪中旧藏〈定武兰亭〉流传、收藏初考及相关问题研究》一文[33]对清乾隆年间至民国期间"汪中旧藏《定武兰亭》"的递藏和流传情况进行了初步的梳理,发现"汪中旧藏《定武兰亭》"在未流向日本之前,在国内大致经过"六家(位)"(目前可以确定是"五家")的递藏,最终于民国期间传向日本,按时间顺序大致为:"汪氏父子"、"钟氏父子"、张丙炎、完颜景贤、端方(可能)以及朱翼盦。随着研究的进一步深入,一些新的史料又陆续出现,对之前研究当中未解决的一些细节有所补充和纠正。

31. 《书菀》杂志《特辑兰亭号》,东京:三省堂株式会社,1938 年,第 44 页。

32. 韩天雍:《日本篆刻艺术》,上海:上海书画出版社,1995 年,第 119 页。

33. 此文发表在《西泠艺丛》2018 年第 4 期。

详见下表 1-1：

表 1-1：汪中旧藏《定武兰亭》相关史料一览表

序号	时间	作者	出处	标题	内容分类	内容提要
1	1785	汪中	珂罗版本	修禊叙跋尾	题跋	肯定定武本为王羲之真迹上石；肯定汪藏定武本为传世兰亭序中最优者。
2	不详	汪中	《新编汪中集·文宗阁杂记续编》第329—340页	禊帖	文章（杂记或者摘抄）	此文讲述《兰亭序》诸本异同。虽出于汪中，但不可全视为汪中之见。
3	不详	焦循	焦循批跋思古斋黄庭经兰亭序。泰和嘉成拍卖有限公司2013年秋季艺术品拍卖会"曲水流觞——兰亭题材书画碑帖专场"	焦循批跋思古斋黄庭经兰亭序	题跋	焦氏跋文称赞汪容甫所藏"定武本"《兰亭序》"自是宝物"，优于自藏这件"唐绢本"《兰亭序》。按："思古斋"本《兰亭序》原石正反两面分刻《兰亭序》和《黄庭经》，其中《兰亭序》为"唐摹本"刻本，但从所刊图版来看，焦氏所藏这件"思古斋"《兰亭序》符合"定武本"《兰亭序》诸特征。
4	1805之后（具体时间待考）	包世臣	《艺舟双楫》	书《述学》六卷后	文章	述其曾读过《述学》，又汪中"托梦"给他，请其帮助整理遗作等事。

续表

序号	时间	作者	出处	标题	内容分类	内容提要
5	1806	张敦仁	珂罗版本	无	观款	无态度
6	1812	孙星衍	珂罗版本	无	观款	无态度
7	1813	赵魏	珂罗版本	无	观款	无态度
8	1813	赵魏	珂罗版本	跋汪中旧藏定武兰亭	题跋	言其题跋经过，及其对汪中以及汪中本兰亭序的肯定态度等。
9	1816	翁方纲	珂罗版本	无	题跋	回忆三十七年前与汪中一起在南京看碑帖等。
10	1828	阮元	珂罗版本	无	观款	无态度
11	1836	曹楙坚	兰亭序研究史料集第555页	枣花寺雅集诗一首	诗	1936年，汪孟慈将所藏"宋刻禊帖"装池成卷，置于北京枣花寺。此诗未明言孟慈所藏即是"汪中旧藏《定武兰亭》"。
12	1836	汪全泰	兰亭序研究史料集第555页	枣花寺雅集诗一首	诗	同上
13	1836	黄钊	兰亭序研究史料集第557页	枣花寺雅集诗一首	诗	同上
14	1836	刘宝楠	兰亭序研究史料集第560—561页	枣花寺雅集诗一首	诗	同上
15	1836	张际亮	兰亭序研究史料集第572—573页	枣花寺雅集诗一首	诗	同上
16	1860	吴让之	钟摹本(兰亭序研究史料集第798—799页)	跋钟氏摹汪中旧藏定武兰亭	题跋	言汪氏父子、钟氏父子收藏定武本兰亭序事，并称易赵书跋事。
17	1861	钟毓麟	钟摹本(兰亭序研究史料集第799—800页)	跋钟氏摹汪中旧藏定武兰亭	题跋	述钟氏收藏后事，并说明为什么要做此摹刻覆本。

续表

序号	时间	作者	出处	标题	内容分类	内容提要
18	1860—1861	钟毓麟	钟繇本（焦山石刻研究第62页、第74页、图录第136）	明刻五字不损本兰亭；定武兰亭论	刻石	这两块刻石为"钟繇本"残石，但《焦山石刻研究》的作者袁道俊误题如左。2017年11月中旬，笔者曾至焦山考察，见此二残石于焦山碑林兰亭中，实物的题签亦误。
19	1864	赵之谦	中国历代篆刻集粹⑧"赵之谦·徐三庚卷"第90页	以汪中"修禊叙跋尾"天道忌盈人贵知足"八字入印	印章	无态度
20	1866	吴云	钟繇本（兰亭序研究史料集第799页）	跋钟氏摹汪中旧藏定武兰亭	题跋	称摹帖难，摹兰亭序尤难。又述移至焦山事。
21	1868	吴让之	有正书局珂罗版本《开皇兰亭序》（有吴让之跋，拙愚堂自藏）	跋开皇兰亭序册	题跋	言其曾见汪本兰亭，并称未必真本。
22	1869	何绍京	《兰亭书法全集·故宫卷》第二卷	跋定武兰亭序册王晓本	题跋	称"汪孟慈所藏王铁史本为魁"，但是否指"汪中旧藏《定武兰亭》"待定。
23	1881	黄思永	珂罗版本	无	观款	无态度
24	1882	汪宗沂	汪氏藏"定武肥本"	小像及题跋	小像及题跋	称赞
25	1886	张鸣珂	"汪中旧藏《定武兰亭》"双钩本及跋	无	题跋	无态度，只讲到此为"汪中本"。
26	1887	罗崇龄	汪氏藏"定武肥本"	跋汪氏藏"定武肥本"	题跋	否定

续表

序号	时间	作者	出处	标题	内容分类	内容提要
27	1889	李文田	珂罗版本	跋汪中旧藏定武兰亭	题跋	兰亭三疑
28	1905	震钧	《兰亭书法全集·故宫卷》第二卷	跋十篆斋定武兰亭序卷九字损本	题跋	否定汪本为定武真本,并曾其与自家所藏"九字损本"同。
29	1907（待考）	端方	珂罗版本	跋汪中旧藏定武兰亭	题跋	述完颜景贤收藏此帖事。
30	1907	完颜景贤	《书苑·特辑兰亭号》,第44页。	跋汪中旧藏定武兰亭	题跋	对"汪本"既有肯定,又有否定,称其为"会稽本"。
31	1908	王瓘	珂罗版本	无	观款	无态度
32	1908	罗振玉	《兰亭序研究史料集》第670页	宋游丞相藏定武兰亭卷跋	题跋	否定
33	1909	杨守敬	《兰亭序研究史料集》第607页	晋王右军兰亭序跋·又一跋	题跋	称汪容甫本剥蚀甚多。
34	1914	李瑞清	《兰亭序研究史料集》第824页	跋定武兰亭肥本	题跋	肯定汪中"修禊叙跋尾"关于《兰亭序》的"改字合于《始平公》"一说。
35	1914	不详	《兰亭序研究史料集》第749—750页	跋宋拓定武兰亭册五字损本	题跋	此段中言完颜景贤曾收藏、出让汪本兰亭,值两千金。(文章段末有"时甲寅冬月既望三天子都鲜民志"字样。)
36	1915	曾熙	《兰亭序研究史料集》第821页	跋宋仲温藏定武兰亭肥本	题跋	认为定武本为欧阳询所书。

续表

序号	时间	作者	出处	标题	内容分类	内容提要
37	1916（之前）	汪容甫旧藏	文明书局珂罗版影印《兰亭序十种》（浙江图书馆古籍部藏）	汪中本兰亭序	书籍	/
38	1921	裴景福	《兰亭序研究史料集》第654页	跋唐拓古本兰亭册	题跋	认为汪中本为会稽本，与完颜氏同。
39	1924	汪容甫旧藏	文明书局珂罗版重印本（拙愚堂自藏）	汪容甫旧藏真定武兰亭序	书籍	/
40	1928	王德文	开封博物馆藏《旧拓十七帖》（快雪堂本，有汪中题签）	跋《旧拓十七帖》	题跋	以"质疑文本"来否定兰亭序，类似李文田跋文。
41	1931	朱翼盦	《兰亭书法全集·故宫卷》第二卷	跋定武兰亭序册东阳本	题跋	言其所藏汪中本兰亭序为大户豪取。
42	不详	谭宗浚	《兰亭序研究史料集》第617—618页	兰亭帖字体考	文章	肯定汪中"修禊叙跋尾"，否定"汪中旧藏《定武兰亭》"。
43	不详	金雪舫、缪荃孙	《兰亭序研究史料集》第617页	无题	文章（或随笔）	缪荃孙引金雪舫语。金氏肯定。
44	不详	陈庆镛	《兰亭序研究史料集》第565页	唐刻禊帖考	文章	此段讲汪孟慈1836年藏于枣花寺者非汪中旧藏《定武兰亭》，而是汪中手拓"田观察人埴家藏唐刻《禊帖》"。

序号	时间	作者	出处	标题	内容分类	内容提要
45	不详	何绍基	《东洲草堂金石跋》卷四	跋汪孟慈藏定武兰亭旧拓本	题跋	称汪中本兰亭序为海内真定武三种之一，兼有南北派书理。
46	不详	钱国珍	《兰亭序研究史料集》第586—587页	题覆刻五字未损定武兰亭帖后	题跋	此件即"钟摹本"的一件拓本，但应不为故宫藏本或上博藏本。此跋中讲到钟氏得《汪中本兰亭序》时"损百金"。
47	不详	徐兆丰	《兰亭序研究史料集》第586—587页	宋拓颖井兰亭序	诗	引汪中"修禊叙跋尾"评价"颖上兰亭"语。
48	不详	杨守敬	《兰亭书法全集·故宫卷》第三卷	跋梅生藏明拓定武兰亭序帖三种之一	题跋	言其曾见过汪中本兰亭序。
49	不详	李瑞清	《兰亭序研究史料集》第673页	跋自临兰亭	题跋	肯定李文田对于汪中本以及兰亭序的质疑。
50	不详	姚大荣	《兰亭序研究史料集》第661—664页	禊帖辩妄论	题跋	否定
51	不详（1911年之前）	姚大荣	《兰亭序研究史料集》第664—665页	书汪容甫修禊叙跋尾后	题跋	否定
52	不详	叶昌炽	《兰亭序研究史料集》第632页	题张弁群宋拓四宝（其一）	诗	带有否定意味
53	不详	戚叔玉	上海博物馆图书馆藏戚氏旧藏"汪容甫本兰亭序"	戚叔玉跋自藏"汪容甫本兰亭序"	题跋	戚氏此件实为一件"钟摹本"拓本（此外戚氏还有两件'钟摹本'均在上博），但他认为"钟摹本"优于原件。（上博藏碑帖No.10450）

序号	时间	作者	出处	标题	内容分类	内容提要
54	1940	容庚	《文学年报》第六期第129—155页	兰亭五记	论文	第五种为汪中藏定武本（第149页）。

"汪中旧藏《定武兰亭》"在国内的大致递藏情况为：汪中曾于乾隆五十年（1785）收藏到一件"五字未损本"《定武兰亭序》，是年作"修禊叙跋尾"一文；汪中逝后，此帖由其子汪喜孙收藏，并请张敦仁、孙星衍、赵魏等人观赏并题跋或题记，并于1813年请赵魏以汪中"修禊叙跋尾"的原稿写入册中，之后因其入京为官便将此帖带到北京，于是有了翁方纲的一段题跋（书于1816年）和阮元的一段观款（1828）。1836年，汪喜孙曾与同僚等42人在北京崇效寺（枣花寺）举办过一次雅集，席间汪氏将一件汪中手拓"田观察人埴家藏唐刻《禊帖》"藏于寺中。1828年至1847年的二十一年间，除何绍基的一段题跋外，未见到其他与"汪中旧藏《定武兰亭》"有关的著录信息。1847年汪孟慈去世后，"汪中旧藏《定武兰亭》"于1848年由扬州人钟淮以"百金"的代价所收藏，后于1853年传给他的儿子钟毓麟，毓麟得帖以后，为使"汪中旧藏《定武兰亭》"能够长存于世，便于1860—1861年间请王衮白、吴让之将其摹刻、仿蚀，1866年由吴云将摹刻本置于镇江焦山，即今存于焦山碑林的"明·定武兰亭残碑"和"清·定武兰亭跋"。1866年至1880年间，"汪中旧藏《定武兰亭》"原件的收藏情况不详，但已为人们有所或引用，虽然对"五字不损本兰亭序"的评价并不太高，但对于汪中"修禊叙跋尾"则有多人肯定。1881年，有黄思永的观款一条，但未言其在何处、何人家所见，但是年黄氏因得状元（1880年黄氏得中当年的状元）回乡省亲，可知此时"汪中旧藏《定武兰亭》"应在"扬州人家"。1882年，汪宗沂仿"汪中旧藏《定武兰亭》"样式，绘"小象"于自藏"定武肥本"《兰亭序》之前，1887年，罗崇龄在此帖上题跋，认为"汪中本"不及"汪宗沂本"。1886年，张鸣珂曾据"汪中旧藏《定武兰亭》"进行双钩，此本于2019年4月见诸西泠印社2019年春季拍卖会；1889年，李文田在扬州得见其"同年进士"张丙炎所藏"汪中旧藏《定武兰亭》"原件，于是

便有了"李文田跋文"。此后，关于此件的讨论和质疑之声逐渐增多，如 1905 年震钧在扬州的鉴定意见、1907 年完颜景贤对"汪中旧藏《定武兰亭》"的鉴定意见等，同时杨守敬、姚大容、李瑞清、叶昌炽等人的观点亦应大多题写于"李文田跋文"出现之后，此外，随着张丙炎于 1904 年逝于北京，其旧藏亦随之流出，完颜景贤于 1907 年以"两千金"收藏"汪中旧藏《定武兰亭》"，并有可能在 1907—1908 年间"转给"了端方。端方于 1911 年去世后，其旧藏亦曾流出，可是到了 1913 年，河井荃庐便执"汪中本兰亭序帖"参加了在日本京都举行的"大正癸丑兰亭会"。如果河井氏所执为"汪中旧藏《定武兰亭》"的原件的话，那么 1907 年至 1913 年的这六七年间，"汪中旧藏《定武兰亭》"可能存在着"数易藏家"的情况。1916 年，"汪中旧藏《定武兰亭》"珂罗版本出版，为上海文明书局以珂罗版本方式影印为《兰亭序十种》之一，此后又有重印本问世。目前虽然不知何时由朱翼盦收藏，但 1931 年初朱氏的一段题跋当中已经明言其曾收藏过此帖。所以通过对上述史料的梳理，可以大致断定"汪中旧藏《定武兰亭》"在流入日本之前，在国内曾至少经历了五代藏家，流传了至少 128 年。

"汪中旧藏《定武兰亭》"及其刊有"李文田跋文"的珂罗版本为越来越多的人所得见，人们对于《兰亭序》的质疑也有所增加，除姚大荣对于《兰亭序》的质疑未明显受"李文田跋文"的影响外，李瑞清、王德文二人对于《兰亭序》的质疑均可视为对"李文田跋文"所提出的"兰亭三疑"以及以"文本考证断定《兰亭序》为伪作"的研究方式的延续。学者刘涛曾讲李文田当年题写"李文田跋文"时是"纯属论学谈书之言"，仅是"私人间的交流切磋"[34] 而已，但即使是如此，当"珂罗版本"影印出版之后，原来李文田与张丙炎之间的"交流切磋"实际上是被"大白于天下"的，一旦时机成熟或历史条件允许，便必然会产生一场关于《兰亭序》真伪问题的大辩论，来回应当年李文田对于《兰亭序》的质疑：因为《兰亭序》对于中国文化特别是中国书法的影响绝非其他书法作品可比，如果《兰亭序》长期处于一种被"质疑"的状态之下，那么必然地会在某个历

34. 刘涛：《彭殇可齐——王羲之与〈兰亭序〉》，上海博物馆编：《兰亭》，北京：北京大学出版社，2011 年，第 110 页。

史节点上产生回应的声音，无论这一声音是对之的肯定，还是否定。在此意义基础上讲，20世纪60年代以来的"兰亭论辨"的出现或可称之为偶然，但回应"李文田跋文"中对于《兰亭序》的质疑则是一种"必然"。当今天重新审视"兰亭论辨"时，亦应当看到这样的一种"必然"。

由以上所论再回顾祁小春关于"李文田跋文"踪迹的"考证"，不难发现祁氏限于论文主题，在对于"李文田跋文"的相关史料并未进行全面的整理和考察的前提下轻易断言"凡是有影印'李文田跋汪中旧藏定武兰亭'的出版物，几乎都是日本的"[35]。其实只要将研究（搜寻）的对象从相对孤立的"李文田跋文"转向"汪中旧藏《定武兰亭》"，就不难发现"汪中旧藏《定武兰亭》"的原件曾留下"珂罗版本"，亦不难发现"李文田跋文"对于晚清至民国间人们对于《兰亭序》的态度转变所产生的影响。当然祁小春的研究还是具有积极的意义的，一方面，"'李文田跋汪中旧藏定武兰亭'的踪迹及其相关问题"[36]一文是自20世纪60年代以来少有的与"汪中旧藏《定武兰亭》"直接相关的研究和讨论；另一方面，文中对于日本学界的相关研究的介绍，为本文的研究提供了必要的研究线索。在"'李文田跋汪中旧藏定武兰亭'的踪迹及其相关问题"一文的基础上，现将所见的"汪中旧藏《定武兰亭》"在日本的流传和影响情况加以梳理与说明，详见表1-2：

35. 祁小春：《山阴道上——王羲之书迹研究丛札》（增补修订版），杭州：中国美术学院出处社，2017年，第37—38页。

36. 分见：祁小春：《关于"李文田跋汪中旧藏定武兰亭"的踪迹及其相关问题》，《美术观察》2017年第2期，第26—27页；祁小春：《山阴道上——王羲之研究丛札》（增补修订版），杭州：中国美术学院出版社，2017年，第35—42页。在《山阴道上——王羲之研究丛札》（增补修订版）中，祁氏对先前发表的那篇论文进行资料的补充，但两文的基本观点是一致的。

表 1-2 日本方面所见"汪中旧藏《定武兰亭》"的有关史料和研究线索一览表[37]

序号	时间	作者	出处	标题	内容分类	内容提要
1	1913	内藤湖南等	陶德民编:《大正癸丑兰亭会的回顾与继承——以关西大学内藤文库所藏品集为中心》,关西大学出版部,2013年,第171页、第196页	兰亭修禊记念会展览目录	目录	两次著录河井荃庐"汪中本《定武兰亭序》帖";一次著录"听冰阁文库"本"汪中本定武兰亭序"。
2	1913	不详	同上书,第73页	兰亭会展览目录	目录	著录"富冈桃华藏吴平斋摹刻汪容甫旧藏定武本"一件。
3	1934	中村不折	《兰亭考及法帖概说》	兰亭考	文章	未曾见过"汪孟慈本"。
4	1938	抱残守缺生	《书苑·特辑兰亭号》第二卷第四期,第43—45页	现存兰亭序的主要刻本	论文	第43页刊出《汪中本兰亭序》首、尾图版各一页;第44—45页介绍"汪中旧藏《定武兰亭》"概况,称其"近年已来我国(指日本——引者注)",又称"河井老师"曾见过原件,称原件曾经钟氏转向张丙炎再转向完颜景贤,并有完颜景贤跋文一段。

37. 本表限于篇幅,仅列与"汪中旧藏《定武兰亭》"及其传本相关的史料;目前日本方面的有关"汪中旧藏《定武兰亭》"的相关研究和著录并不完整,相关史料还需要进一步挖掘。

续表

序号	时间	作者	出处	标题	内容分类	内容提要
5	1938	藤原楚水	《书苑·特辑兰亭号》第二卷第四期，第64—72页	兰亭叙异本的若干考察	论文	本文抄录并翻译了"汪中旧藏《定武兰亭》"的文字部分的主要内容，特别是汪中、赵魏、翁方纲、钟毓麟、吴让之、李文田等人的跋文，刊出所谓"汪中本兰亭序"和"钟摹本"的对照图。考虑到汪中原件和钟摹本曾经由完颜景贤合于一册，所以藤原氏此文所刊出的"汪中旧藏《定武兰亭》"的图版即有可能是原物的影印版本。
6	1973	昭和兰亭记念会编	昭和兰亭记念展第29—34页	Ⅲ临河序——兰亭叙伪作说	文章	本次昭和兰亭纪念展的第三部分为"临河序——兰亭叙伪作说"，书中刊出《世说新语·企羡第十六》（前田育德会藏本）、"八大书《临河叙》"、"李文田跋文"、"王兴之墓志"、"王闽之墓志"、"智永书《告誓文》"、"智永书《归田赋》"。

续表

序号	时间	作者	出处	标题	内容分类	内容提要
7	1973	昭和兰亭记念会	昭和兰亭记念展	昭和兰亭纪念展目录	目录	本次展览的第二部分"兰亭叙的异本（解说）"中第四类"影印本"第六十五件为"定武兰亭叙（汪中本·文明书局）"。本次展览展现了当时"兰亭论辨"的情况。
8	1973	昭和兰亭记念会、五岛美术馆	昭和兰亭记念展图录第138—139页	汪中本兰亭序	图版	此为当时会场上的展品，刊出全帖及汪中"四累说"。
9	1973	昭和兰亭记念会、五岛美术馆	昭和兰亭记念展图录第195—202页	宇野雪村："兰亭叙的诸本"	论文	两次著录"汪中本"，其中在第201页记为"会稽本"。
10	1973	昭和兰亭记念会、五岛美术馆	昭和兰亭记念展图录第227—238页	西川宁："张金界奴本兰亭序研究"	论文	谈到兰亭序的伪作说，有姚宇亮全译文。

序号	时间	作者	出处	标题	内容分类	内容提要
11	1973	日本书艺院	昭和癸丑兰亭展图录第17—24页	吉川幸四郎："谈《兰亭序》"	文章	文中讲到当时中国正在进行的兰亭论辨，讲到孙星衍、李文田、郭沫若等人对《兰亭序》的质疑，并对《兰亭序》的文本思想做了解读。
12	1973	日本书艺院	昭和癸丑兰亭展图录第44—47页	兰亭序宋拓定武本（梁启超题）	拓本	此件为"钟繇本"，但帖后蔡金台跋（1892）言此帖"非明以后所拓"，实际上是不认得此件为"钟繇本"。
13	1973	日本书艺院	昭和癸丑兰亭展图录第180页	森田绿山"兰亭序一节"	墨迹写本	此件为森田氏书法创作，录《兰亭序》首句文字，以北魏《始平公造像记》书体书写。虽然没有题跋言此与汪中本有关，但以《始平公造像记》来书写《兰亭序》可能受到了汪中"修禊叙跋尾"一文的影响。

续表

序号	时间	作者	出处	标题	内容分类	内容提要
14	1992	艺术新闻社	《墨》杂志1992年11·12月号第42—43页、第44页	伊藤滋"兰亭序传来本概说"	文章	第42—43页为伊藤氏木鸡室藏"钟摹本";第44页有一段文字谈到李文田、"汪容甫本"等。
15	1993	谷口铁雄、佐佐木猛	兰亭序论争译注第38页、第133页	"李文田跋文";《始平公造像记》《吴平侯神道石柱》	图版	第38页刊出"李文田跋文";第133页刊出《始平公造像记》《吴平侯神道石柱》。
16	1993	陕西历史博物馆	木鸡室藏历代金石名拓展览第10页、展品目录第2页	南宋重刻定武兰亭序旧拓精本	图版;目录	伊藤滋收藏有"钟摹本"一件。
17	2011	艺术新闻社	《墨》杂志2011年11·12月号第102页	重刻汪中本兰亭序	文章	本文介绍了"钟摹本",指出文明书局曾影印,认为"钟摹本"很好地再现了汪中本兰亭序的原貌,不失为一件精巧的摹刻。

通过上文的梳理可以看到，在"汪中旧藏《定武兰亭》"传入日本后，在"大正兰亭会""昭和兰亭纪念展""昭和兰亭书法展"等大型纪念性展览中，均曾出现与"汪中旧藏《定武兰亭》"有关的藏品，甚至"原件"。在整个"兰亭论辨"当中，虽然辩论的起因之一是"李文田跋文"，但是在随后的数十年间，竟没有一篇对于"汪中旧藏《定武兰亭》"及相关问题的整体性的梳理和研究，仅见祁小春所著一篇短文而已，这与声势浩大的"兰亭论辨"形成了鲜明的对比[38]；反倒是在日本，早在 1938 年，便有学者对之进行介绍和整理研究，尽管目前笔者所见相关材料甚少，但可以想见日本学界对于"汪中旧藏《定武兰亭》"应不会仅限于笔者所见到这些研究资料。此外伊藤滋收有"钟摹本"三件，也在有关的展览和研究中曾经展出或撰文讨论，他的研究亦值得予以足够的关注。

笔者据目前所见中日双方的史料文献，制作了一张题为"汪中旧藏《定武兰亭》的流传谱系"的思维导图，可以大体呈现相关的研究线索与流传脉络（见图 19），为今后的进一步研究做出一些基础性的工作。

38. 此外在陈忠康的博士论文当中，对于"汪中旧藏《定武兰亭》"有所讨论和介绍，但未展开。

图 19《汪中旧藏定武兰亭》流传概况（思维导图）

第三节　"汪中旧藏《定武兰亭》"的独特研究价值

本章所述"'汪中旧藏《定武兰亭》'的版本与流传",是在前期研究和前人研究的基础上,对于"汪中旧藏《定武兰亭》"相关史料的一次整体性梳理,那么这一梳理的意义何在?又能够解决哪些问题呢?其研究价值的"独特"之处又是怎样的?

一、可为当前的"《兰亭序》研究"提供"新"的素材和史料

《兰亭序》的版本之多、鉴别之难为世人所公认,而经过"兰亭论辨"几十年的讨论,涉及《兰亭序》的重要史料几乎被研究殆尽,正如学者邱振中所言,在文献的使用方面,目前"几乎所有有价值的文献都被运用了,能得出的结论,大家基本也都得出了,所以不再继续延用这一方法"[39]。但是,在本文的前期研究当中却发现,在"兰亭论辨"至今的54年当中,对于"汪中旧藏《定武兰亭》"本身的梳理和研究几乎是一个被学界忽略的方向:一方面,"兰亭论辨"的双方在针对"李文田跋文"、汪中"修禊叙跋尾"中所引赵魏的观点而展开讨论,但另一方面对于"汪中旧藏《定武兰亭》"版本本身以及相关史料的挖掘和整理却极为少见,反倒是从事汪中研究的学者们会在讨论汪中生平和学术成就等方面时谈及汪中以及"汪中旧藏《定武兰亭》",但往往又因为他们不甚了解"兰亭论辨"以及《兰亭序》在中国书法史上的相关史料和问题而未能对"汪中旧藏《定武兰亭》"深加讨论。所以"汪中旧藏《定武兰亭》"便处在了这样的一个近乎尴尬的境地:明明是一件有待梳理和研究的《兰亭序》史料,但恰恰在"《兰亭序》版本"和"兰亭论辨"的研究领域中又为学人们忽略[40]。何况

39. 邱振中:《语造精微——"兰亭"图像系统的重新审视》,上海博物馆编:《兰亭》,北京:北京大学出版社,2011年,第152页。
40. 就此问题,在本文撰写之前,笔者曾请教过王连起先生,王先生认为"汪中本"属于"定武翻刻本"。

汪中的"修禊叙跋尾"本就是一篇关于《兰亭序》各版本对比以及《兰亭序》来源问题的专文,即便不存在"兰亭论辨","修禊叙跋尾"一文同样还是值得学人们关注的一件书法史料,因为这篇跋文不仅仅展现汪中本人对于《兰亭序》的态度和思想表达,同时也反映着清朝乾隆年间考据风气对于人们看待《兰亭序》时的研究方法及思想观念的影响情况。此外"李文田跋文"出于"汪中旧藏《定武兰亭》",孤立地看待它是不可能看到它的实际目的和真实意图的,也只有回到"汪中旧藏《定武兰亭》"的语境中去,才有可能看到在"李文田跋文"中以往被人们忽略的细节。因此"汪中旧藏《定武兰亭》"对于今天的"《兰亭序》研究"而言,无疑是一个有待深入研究的"新史料"和"新问题"。如果仅从《兰亭序》版本的角度而言,此本剥蚀较为严重,虽然是"五字未损",但实际上其余不应剥损的字反倒是如"轻风笼月"般的浑沦不清,与其他传世"定武本"《兰亭序》版本相比之下,确实非为"煊赫佳品"[41];但是从文献研究的角度看来,"汪中旧藏《定武兰亭》"的研究价值的独特性即体现在其中的"五字未损本兰亭序"尽管并不足够重要,但此件原件和"钟摹本"中的诸家题跋,还有其他相关史料中的有关讨论才是真正值得关注的史料和文献。

二、有助于澄清"兰亭论辨"中未曾涉及的若干盲点

今天研究"汪中旧藏《定武兰亭》"的"大背景",即于 20 世纪 60 年代以来的由郭沫若、康生、高二适、章士钊等人所开启的"兰亭论辨"。但是在"兰亭论辨"开始之前,人们对于"汪中旧藏《定武兰亭》"的了解非常有限,郭氏本人之前也未留意,而高二适在反驳郭沫若观点时还不太了解"汪中旧藏《定武兰亭》"的相关材料,而此后的讨论又围绕着"郭文""高文"在"原地打转"而没有从"汪中旧藏《定武兰亭》"上寻找突破口,所以"郭文"认定的"端方藏汪中旧藏《定武兰亭》"一说,直至 2013 年才被有关学者澄清。再者,关于赵魏对于汪中以及"汪中旧藏《定武兰亭》"的态度,人们往往依据"李

41. "汪中旧藏《定武兰亭》"与其他《兰亭序》版本的对比表见附录四。

文田跋文"中所引汪中"修禊叙跋尾"所述赵魏"不应古法尽亡"的观点而立论，殊不知当年（即1813年）赵魏在应汪喜孙之请在"汪中旧藏《定武兰亭》"中书写完汪中"修禊叙跋尾"之后，还自己写了一段题跋，称"汪中旧藏《定武兰亭》"确实优于赵孟頫所得"孤独僧本"，而且言汪中书法是"楷法欧阳，行法《圣教》，晚年醉心《兰亭》"，并自称与汪中同有"澹泊之志"。这段跋文尽管已有润色稿收入汪喜孙编《容甫先生年谱》，但在"兰亭论辨"的讨论中从未被学人们提及过，可见研究"汪中旧藏《定武兰亭》"及其相关史料和问题对于重新理解"兰亭论辨"的重要便在于：1965年引发"兰亭论辨"时，郭沫若在撰文时并没有公开全部他所看到的史料，而是有选择地引用了支持他观点的材料，而对于不支持他的观点或者与他的观点不甚紧密的材料，他未曾加以详细的考证，例如赵魏的这段"跋汪中旧藏《定武兰亭》"，从表面上看起来恰恰是对汪中"修禊叙跋尾"所执观点的某种肯定，而这一肯定在李文田来说，便是赵氏对于汪氏观点的某种"妥协"，所以才会在"李文田跋文"中讲到此跋文"亦可助赵文学之论"而作。汪中、赵魏、李文田的三段跋文，恰恰形成了一个紧密的"逻辑环"，即汪中首先引证好友赵魏怀疑《兰亭序》"不应古法尽亡"的观点，并引《始平公造像记》《吴平侯神道石柱》来证明《兰亭序》"改字"与它们"绝相似"，并没有"古法尽亡"；汪中逝后，汪喜孙请赵魏来题写汪中"修禊叙跋尾"，于是赵魏在写题跋时便有了一番对于汪中以及"汪中旧藏《定武兰亭》"的肯定；再后来当李文田看到汪、赵二人的题跋时，又写下了"李文田跋文"，从文字和书法两个层面否定了《兰亭序》的真实性。可见，不通过对"汪中旧藏《定武兰亭》"相关史料和问题的梳理，是不可能看到汪、赵、李三跋之间的因果关系的，同时也是无法看到郭沫若当年对于《兰亭序》的质疑其实在基本史料的运用方面便存在着一定的问题的，而这一点，在以往的"兰亭论辨"的相关研究当中从未涉及过。可见，研究"汪中旧藏《定武兰亭》"及其相关史料和问题对于今天重新审视"兰亭论辨"、澄清其中的若干盲点是具有积极意义的。

三、能够呈现清乾嘉以来人们对于《兰亭序》的认知以及时代思潮情况

清代学术素以精确而准确的乾嘉考据学著称，而汪中恰恰正是乾隆年间扬州学派的代表人物，他的学术思想正是当时考据学风的代表，所以他在"修禊叙跋尾"中反对"禊帖偏旁考"一类的字形细节考证，同时又以考察历史文献和古代刻字遗存来进行《兰亭序》考证的"新方式"，这也和他自身的学术特点是相一致的。由此可以看到，李文田关于《兰亭序》的考证亦是不脱离其时代学术特征的：一方面李文田身为晚清史地考据大家，其考据的功夫自不在汪中之下；另一方面，随着考据学的深入和不断分化，清人考据开始更多关注儒家经史之外的诸子学和"子部"和"集部"文献，特别是清人对《世说新语》的关注度开始提高，孙星衍《续古文苑》、严可均《全晋文》的先后编成以及在内忧外患面前如何重新整合国家各方面力量等多方面因素造成李文田在跋文中引《临河叙》来质疑《兰亭序》文的可靠性，并称"文尚难信，何有于字"。这一以文献考证的方式质疑《兰亭序》的观点虽然在晚清至民国期间影响不大，但是也在一定范围内造成了人们对于《兰亭序》的质疑，如李瑞清、王德文等。因此可见，本文对"汪中旧藏《定武兰亭》"的相关史料和问题的梳理，其实正是对产生"兰亭论辨"前近二百年间的社会思潮和学术风气的整体把握。这也进一步说明了前文中所提到的"汪中旧藏《定武兰亭》"的独特研究价值，即今天对于它的相关研究，并非关注于其中的"五字未损本《兰亭序》"，而是与之相关的所有史料和题跋、诗文等，因为这些史料才是值得在"兰亭论辨"的语境中进一步深入梳理和讨论的。此外，"汪中旧藏《定武兰亭》"传入日本后，是否对其国内的思想观念产生某些影响，或与"汪中旧藏《定武兰亭》"相关的研究和评论中是否带有反映其时代思想特征的观点和态度，尚有待进一步的研究。[42]

42. 2023 年，在笔者与骆晓博士合作完成的"'汪中旧藏《定武兰亭》'在日本的传播与影响"一文中，发现"汪中旧藏《定武兰亭》"传入日本后，也引起了中村不折、藤原楚水、"抱残守缺生"等人对《兰亭序》真伪问题的讨论。

四、为进一步讨论《兰亭序》的真伪问题提供新的研究视角和可能性

《兰亭序》的真伪问题，其实并非如一般的理论性的研究那样所能全部解决，也并非"简单地"认定某本《兰亭序》传本（包括被称为最为接近王羲之《兰亭序》原貌的"神龙本"）便是王羲之《兰亭序》的原貌或最为接近原貌的版本。因为截至目前，王羲之《兰亭序》的真迹已经失传，在没有"标准件"的情况下，是不能够轻易地下这一定论的。同时"兰亭论辨"虽然距今仅有59年，但关于《兰亭序》的各种讨论自宋代以来便已经开始了，甚至在唐代的文献著录当中，不同文献间也是有所出入的，所以"兰亭论辨"在这样的情况之下，没有任何的一个可靠而合适的研究"切入"角度，也便很难有所实际性的突破了。

"汪中旧藏《定武兰亭》"虽然仅仅是众多《兰亭序》版本当中的一件，而且是在法帖版本方面水平不是很高的一件，单单对它的研究是不足以回答《兰亭序》的"真伪"问题的，但是它却又是最有可能使得学界进一步讨论《兰亭序》的"真伪"问题的出发点。正所谓"解铃还须系铃人"，"兰亭论辨"因"李文田跋文"和"汪中旧藏《定武兰亭》"而起，那么回答"兰亭论辨"的诸多问题，也应从考察"汪中旧藏《定武兰亭》"开始，这一点在本文导论中已经有所涉及。问题的关键在于，如果通过研究可以确定汪中"修禊叙跋尾""李文田跋文"以及郭沫若《从王谢墓志的出土谈到〈兰亭序〉的真伪》等文章中所隐含的真实目的是什么，那么不难看到汪、李、郭等人在运用史料、论证方式以及所得观点等方面所存在的问题，那么"兰亭论辨"从某种意义上便可以不攻自破。因为汪、李、郭三人虽然生活时代不同，时代观念亦不相同，但他们均坚持以文本考证佐以古代遗迹证明的方式来肯定或质疑《兰亭序》，当然这样清人式的考据方法本身是可靠的，但是一旦带入某种"先见"观念，那么在考据和论证过程当中便难免在使用文献和论证过程中存在问题，因此他们提出的观点也便不足以讨论《兰亭序》的"真伪"问题了。而这一点，通过对于"汪中旧藏《定武兰亭》"及其相关史料和问题的研究，是完全可以讨论清楚的。

有基于此,研究"汪中旧藏《定武兰亭》"对于结束"兰亭论辨"是有积极意义的。

但是,仅仅结束"兰亭论辨"是不足以解决《兰亭序》的真伪问题的,这必须要对《兰亭序》本身的真实性加以讨论,而从这一点上来讲,"汪中旧藏《定武兰亭》"与其他《兰亭序》传本并没有本质性的区别。关于"兰亭论辨"中《兰亭序》文本的真伪问题,则可以通过对另外一件现存于日本的中国文物的研究来寻找可能性的答案,那便是现藏于日本东京国立博物馆的"唐写本《世说新书》残卷"。这卷"残卷"于晚清由杨守敬在日本发现,现存的部分虽然不包含《临河叙》的原文,但通过文献考证的方法可以对之进行进一步的研究,从而进一步讨论《兰亭序》与《临河叙》之间的前后关系等问题。而在确定了《临河叙》与《兰亭序》的关系之后,还应进一步将《兰亭序》置于东晋文献的背景下加以考察,从而讨论《兰亭序》文本在思想和观念形态上是否符合和反映东晋时期的思想风貌。这在本书第六章还将详细讨论,在此不再赘言。

但是本书的研究尚有两个问题无法解决:其一,王羲之传世作品真伪相杂,并无法完全而准确地判定王羲之全部传世作品的真伪,而且还有大量作品已经遗失,所以在此意义上讲,暂时还是无法将《兰亭序》文本与王羲之的思想完全对应起来;其二,《兰亭序》作为一次40余人一起参与的雅集活动,即便全文为王羲之所书,但就其思想内容而言,也未必是全部反映王羲之个人的观点而毫无同时参会的其他人的观点,从26人所写的《兰亭诗》之间的思想联系性非常大这一点来看,《兰亭序》的书法原文即便是由王羲之一人独立完成,其中所表达的思想也不能简单视为王羲之个人的观点和看法,而应是他们同会者的共见。因此,与其"强求"王羲之与《兰亭序》之间的"必然联系",还不如从整体的东晋思潮背景出发来回答是否存在如李文田所说"隋唐人知晋人喜好老庄而妄增之"的情况来得更为妥帖和可靠。即:《兰亭序》是不是一篇曾经后人篡改的文献?《兰亭序》是否真的存在所谓的"梁前兰亭"和"唐后兰亭"之别?这些问题将待在随后研究中逐步予以讨论和回答。

本章作为全书的开端,对于"汪中旧藏《定武兰亭》"所涉及的各种版本史料、相关著录评介、流传情况以及研究"汪中旧藏《定武兰亭》"的独特价值等做了一番较为全面的梳理和讨论,基本呈现出"汪中旧藏《定武兰亭》"在清乾隆至今的 200 余年间的流传情况,以及它对于今天讨论"兰亭论辨"和《兰亭序》"真伪问题"的意义与价值。

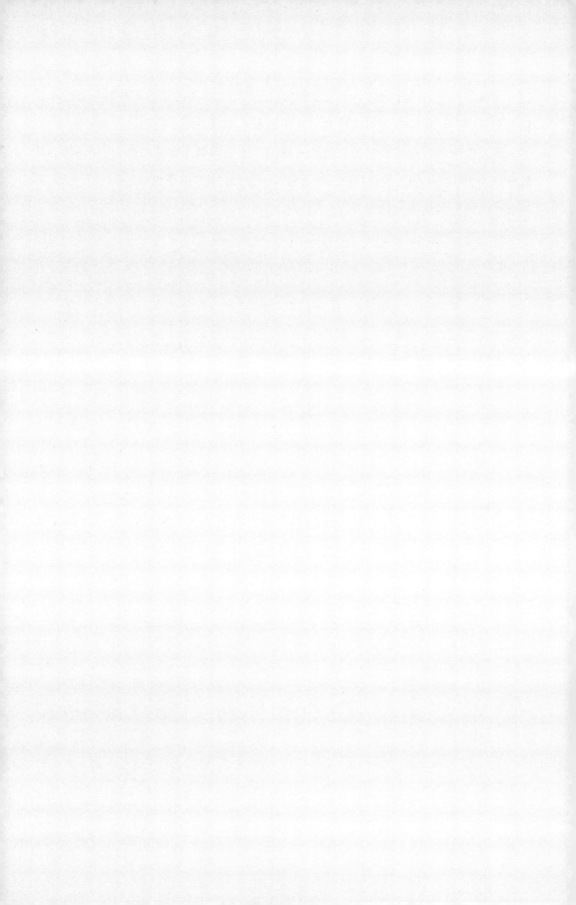

汪中『定武兰亭观』的来源

——以唐人以来的《兰亭》

观念流变为核心

王羲之《兰亭序》作为一件书法作品，固然其身世在唐太宗之后便已扑朔迷离，但是自唐宋以来人们对之的临摹传拓、评议追思已然成为一个独特的文化现象，即人们对于《兰亭序》的"毁誉"与其所处时代思潮之间存在着千丝万缕的联系，这一联系即是时代观念的沉淀与呈现。正如金观涛教授和刘青峰教授所言，"一旦观念实现社会化，就可以和社会行动联系起来……任何社会行动都涉及普遍目的的合成，需要众人进行价值和手段的沟通，没有普遍观念，由个人的行动组织成社会行动是不可思议的"[1]，因此《兰亭序》在后世流传过程当中所受到的种种"毁誉"意见，亦均可视之为某种社会观念对之的"观念构建"所致。在此意义上来理解则不难发现，尽管《兰亭序》本身书法成就很高，但若离开历史上历代书家和学者对之的评价和讨论，人们对于《兰亭序》的认识和理解一定会与当下现实中人们对于《兰亭序》的态度有所差别；而那些历代书家和学者的评价，正源自他们各自所属的时代思潮，同时也只有在其所属时代思潮背景下，才能够真正理解他们对于《兰亭序》的种种思考和讨论，因为那些评价本身正是某种时代思潮在《兰亭序》相关问题上的呈现。

《兰亭序》真迹业已失传，宋代以来《兰亭序》的各类版本又极多而复杂，这就为后来有关《兰亭序》的种种疑问（如版本优劣、文献记录与帖文不合、翻刻过程以讹传讹等）埋下伏笔。今天我们所能见到的《兰亭序》传世版本，

1. 金观涛、刘青峰：《观念史研究——中国现代重要政治术语的形成》，北京：法律出版社，2010 年，第 3 页。

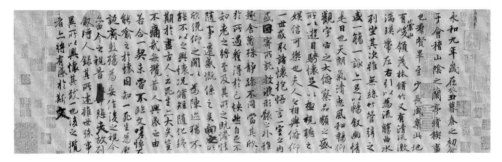

图 1 天历本 兰亭序 北京故宫博物院藏 兰亭八柱第一

图 2 褚临本 兰亭序 北京故宫博物院藏 兰亭八柱第二

图 3 神龙本 兰亭序 北京故宫博物院藏 兰亭八柱第三

主要可分为"唐摹本"和"定武本"两类[2]，相传在《兰亭序》为唐太宗收藏之后，曾命搨书人"摹搨"以赐王公，遂被后人称为"唐摹本"，现藏北京故宫博物院的"天历本"[3]"褚临本"[4]以及"神龙本"[5]即被认为是此类"唐摹本"（见图 1、

2. 这样的"二分法"首见于元末明初王祎的《王忠文公文集》卷十七"跋玉枕兰亭帖"："《兰亭帖》自唐以后分二派：其一出于褚河南，是为唐临本；其一出于欧阳率更，是为"定武本"。若"玉枕本"，则河南始缩为小体，或谓率更亦尝为之。"

3. 又称"张金界奴本""兰亭八柱之一"；董其昌定为虞世南临本。

4. 又称"米芾题诗本""兰亭八柱之二"；明人称为"褚临"，清王澍疑为米芾自书自题。

5. 又称"冯承素摹本""兰亭八柱之三"；此件一般认为最接近王羲之原貌的《兰亭序》传本。此本在宋代被称为"褚临本"，到了元代郭天锡那里被称为"定是冯承素等所摹"，遂被明代项元汴称为"唐中宗朝冯承素奉敕摹晋右军将军王羲之兰亭禊帖"。从"神龙本"的命名亦可从一个侧面看到观念的流变。

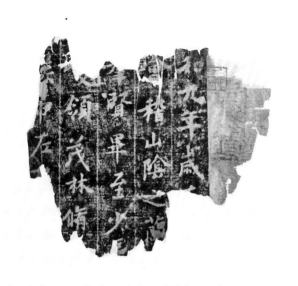

图 4　定武"独孤僧"本　兰亭序　日本东京国立博物馆藏

图 2、图 3）；而"定武本"《兰亭序》则传为唐太宗以欧阳询临写本（亦有文献称为摹本）上石，宋人李之仪见"其位置近类欧阳询"，遂怀疑为欧阳询所书[6]。"定武本"《兰亭序》在宋代以来流传极广，在士大夫阶层影响也非常大，以至于翻刻本层出不穷。今天学界认定的较为可靠的原石拓本仅有"孤独僧本"和"柯九思本"[7]两种（见图 4、图 5），其余均为原拓的翻刻本或再翻本，此外还有许多"定武本"《兰亭序》的临写本传世，其中较为著名的有赵孟頫（见图 6）、俞和、文征明、陈献章、王铎、冯铨、翁方纲等人的临本或写本。在学者水赉佑看来，"唐宋期间，《兰亭》的临摹墨迹是不少的；但宋以后，《兰亭》流传最多的是石刻本系统，而石刻系统中最早、最逼真，影响最深、最广的就是定武本，它甚至被推为《兰亭》的偶像"[8]。因此可以说，梳理和研究历史文献中有关"定武本"《兰亭序》的评价和讨论，可以在很大程度上反映出宋代以来人们对于《兰亭序》及其书法的基本态度。

6. 李之仪：《姑溪题跋》卷一，水赉佑：《兰亭序研究史料集》，上海：上海书画出版社，2013 年，第 17 页。

7. "孤独僧本"在清代被火烧残，现藏日本京都国立博物馆，后有赵孟頫临本一件和赵孟頫"兰亭十三跋"等，其中"兰亭序"拓本部分仅存三页；"柯九思本"现藏于台北"故宫博物院"，有清人王文治题字"定武兰亭真本"，后有元人虞集跋语："天历三年正月十二日，上御奎章阁，命参书臣柯九思取其家藏《定武兰亭》五字未损本进呈。上览之称善，亲识斯宝，还以赐之。侍书学士臣虞集奉敕记。"

8. 水赉佑：《宋代〈兰亭序〉之研究》，华人德、白谦慎主编：《兰亭论集》，苏州：苏州大学出版社，2000 年，第 178 页。

图 5 定武"柯九思"本 兰亭序 台北"故宫博物院"藏

图 6 赵孟頫临 兰亭序（卷） 北京故宫博物院藏

第一节 学界现有研究现状及研究中所遇到的困难

学者方波曾以宋元时期的"崇王（羲之）"观念为题，以观念史研究为视角深入讨论了书学与其时代思潮的关系，即"探讨 11 至 17 世纪'崇王'观念的流变，实际上是在探讨隐藏于'崇王'观念内的、通过'崇王'观念所表现出来的书法观念的流变和社会生活的变迁"[9]；在其另外一部从社会文化学角度对王羲之及其书法接受史的研究中，他又将这一研究由宋元明时期推至清代，认为"以王羲之为核心的一线单传观念的嬗变和碑学的兴起、北朝石刻的经典化，改变了书法的经典体系，扩展了取法对象，也改变了千百年来一直稳定的书法生态环境、发展态势"，并指出"出土材料的增多和人们见识的增广、观念的转变，加上某些特殊目的如为碑学争正统的需要，部分书家以东晋时期的石刻资料来质疑王羲之书迹为伪造，虽然这些质疑，只是少数书家的观点，并

9. 方波：《宋元明时期"崇王"观念研究》，海口：南方出版社，2009 年，第 14 页。

未得到其时书家和学者的广泛响应,但在王羲之书法接受史中仍可称得上是石破天惊"。[10] 从总体而言,方波对于《兰亭序》在宋元明清四朝直至今天的地位及产生的影响和诸问题的研究是卓有成效和具有积极意义的,但是他对于汪中以及"汪中旧藏《定武兰亭》"的有关研究实未深入加以讨论,如其对于汪中、赵魏之间对于《兰亭序》的态度仍沿用了"兰亭论辨"以来学界的基本观点而未关注到赵魏的那篇"跋汪中旧藏《定武兰亭》",同时也未看到汪中"修禊叙跋尾"与"李文田跋文"之间的逻辑关系。这样一来,与"汪中藏《定武兰亭》"相关的诸问题就值得在现有研究的基础上再加以进一步的探讨。

学者白锐明确指出"面对汗牛充栋的《兰亭序》论述,必须选取新的视角,才会不落窠臼"[11],而其所谓"新的视角",即是将《兰亭序》真伪问题暂时悬置,而从西方接受美学、书学风格史以及唐宋政治史、文化史、文学史的角度来讨论唐宋《兰亭序》的"接受问题",为学界"详细梳理唐宋时期读者接受《兰亭序》的发展脉络和整体风貌"[12]。在她看来,这样的研究思路不失为一条有效的研究《兰亭序》的途径,因为这样既可以"巧妙地"避开几十年来由"兰亭论辨"所引起的关于《兰亭序》真伪问题的大讨论,又能以《兰亭序》的"读者"为中心,从受众接受的角度来审视《兰亭序》在历史流传过程当中与书法史以及社会观念之间的互动,可谓是"令人耳目一新的研究视角"[13]。众所周知,宋代以后关于《兰亭序》的相关文献记录才开始丰富起来,而宋前文献相较而言是比较少而孤立的,白氏的这本著作对于补充唐代《兰亭序》的接受问题和有关史料是有相当的意义的。客观地讲,白锐明确地意识到"兰亭论辨"对于《兰亭序》的真伪质疑至今仍然未得到解决,而在"真迹不在""议论纷纷"的研究现状下,与其参与到无休止的讨论之中,不如从中跳脱出来,从历史接受的视角来梳理和研究《兰亭序》来得更为妥帖与合适,毕竟《兰亭序》在一千多

10. 方波:《诠释与重塑——基于社会文化学的王羲之及其书法接受史研究》,杭州:中国美术学院出版社,2016 年,第 194 页。

11. 白锐:《唐宋〈兰亭序〉接受问题研究》,海口:南方出版社,2009 年,第 191 页。

12. 白锐:《唐宋〈兰亭序〉接受问题研究》,海口:南方出版社,2009 年,第 6 页。

13. 白锐:《唐宋〈兰亭序〉接受问题研究》,海口:南方出版社,2009 年,第 191 页。

年的流传过程中，"其接受事实已然存在，毋庸置疑"[14]。应该说，白锐的这一观点并非是偶然和个别的，而是代表着当下《兰亭序》研究界的某种"共见"："兰亭论辨"关于《兰亭序》真伪问题的讨论已经将相关史料所用殆尽，唯有寄希望于"新史料"（特别是出土文物或文献）的发现，才有对之展开进一步讨论的可能性[15]。

可问题的关键在于，不仅在宋代以来的文献当中有昭陵被盗发而导致钟、王等魏晋书法重现人间的记载[16]，更有《兰亭序》真迹重现的记录[17]。如此一来，设想通过对昭陵或乾陵的发掘而获得《兰亭序》的可能性便大大降低。何况即便对昭陵（或乾陵）进行考古发掘并找到那件曾入唐皇室的《兰亭序》，也未必是保存完整的全件，它是否为王羲之《兰亭序》的原迹还是需要经过一番考证和研究的，因为《兰亭序》在唐前文献的记载中是不清楚的，很难讲为唐皇室收藏的那件"最初的"《兰亭序》便是王羲之的真迹无疑。因此，尽管在理论上讲可以依靠出土文献来证明《兰亭序》的真伪问题，但其实未必如学人们

14. 白锐：《唐宋〈兰亭序〉接受问题研究》，海口：南方出版社，2009年，第191页。

15. 学者陈忠康也执有类似的观点，他说："有关《兰亭序》的学术研究，在没有新的材料发现之前，《兰亭》的真伪问题可暂时悬置，与其胶着于真伪问题而最终仍归于莫衷一是，还不如探讨一下一千多年来由它的影响所覆盖的那一部分书法史。"见：陈忠康：《经典的复制与传播——以〈兰亭序〉版本为中心的考察》，北京：文化艺术出版社，2009年，第5页。

16. [宋]欧阳修《欧阳文忠公文集》卷一百三十七《晋兰亭修禊序（永和九年集本）》："世言真本葬在昭陵，唐末之乱，昭陵为温韬所发，其所藏书画，皆剔取其装轴金玉而弃之，于是魏晋以来诸贤墨迹，遂复流落于人间。"见：水赉佑《兰亭序研究史料集》，上海：上海书画出版社，2013年，第10页。

17. [宋]桑世昌《兰亭考》卷三："贞观末，太宗一日附语高宗：'吾欲就尔求一物，可乎？'高宗跽足俯伏，从之对曰：'身体发肤，受之父母；国家天下，陛下所赐。此外更欲问臣家何物？'太宗曰：'吾千秋万岁后，欲将《兰亭》，如何？'高宗再拜哽噎而已。至昭陵作治，以玉匣内之玄堂。其后昭陵累经开发，《兰亭》复出人间。元丰末，有人自两浙与织女支机石同赍入京师。至太康县，值裕陵奉讳，不获上之，质钱于民间而去，今不复闻存没。王钦若云：'支机石予尝见，其圆可方二寸，不圆，微宛，正碧，天汉左界，北斗经其上。太宗在唐，不世主也。一书之微，生以计取，死以爱求。生犹可玩适，死将何为哉？与夫富民多藏厚葬者无以异也。'（张舜民《画墁录》）"见桑世昌、俞松：《兰亭考 兰亭续考》，杭州：浙江人民美术出版社，2013年，第41页。

所想象得那么顺利。因为"兰亭论辨"对于《兰亭序》真伪问题的质疑,虽然在表面上是对《兰亭序》的真伪问题的讨论,但其实是有着深刻的思想渊源和观念思潮的,若不从汪中、李文田、郭沫若、高二适等人的讨论中梳理研究线索,而仅仅寄希望于出土文物的发现,显然还是不能回答李文田、郭沫若等人对于《兰亭序》的质疑。

在以往几十年的讨论中,相关有价值的史料和研究线索固然被较为充分地讨论,但是当笔者对几十年来辩论双方所发表的论文做整体的把握时,还是发现了一个重要的研究视角:对于已有史料的再挖掘可能要远比期待一个几乎不可能得到的《兰亭序》真迹来得更为可靠。因为在以往的讨论中,人们虽然会反复提及李文田的那篇质疑《兰亭序》的题跋,但往往是孤立地看待这篇题跋而未将其置于历史观念变迁的长河中加以考查,如李文田为何而写、李文田为什么要这样行文、他质疑《兰亭序》的目的何在等基本问题,学人们往往是不关注的,而是受李文田和郭沫若行文的"引导",进而考证所谓《兰亭序》是否应当存有"隶书笔意"、《兰亭序》与《临河叙》孰优孰劣等难以定论的问题,可谓"知其然而不知所以然"了。

有鉴于此,笔者尝试跳出 50 余年来"兰亭论辨"的近乎"公婆各有理"[18]的讨论,从"汪中旧藏《定武兰亭》"这一不为世人太多留意而对于"兰亭论辨"有着特别研究价值的《兰亭序》版本入手,重新对相关史料文献做梳理和勾连,力图从思想史的角度重新理解"兰亭论辨"何以发生的内在机制。于是在《〈兰亭序〉研究的"新发现":汪中旧藏〈定武兰亭〉》[19]一文中,笔者讨论了"汪

18. 所谓"公婆各有理",在本文中是指"兰亭论辨"的双方可以在不同的研究视角下对同一条文献或同一类文献做出完全相反的结论,例如郭沫若认为新出的王谢墓志即是东晋时通行的书体,存有"隶意",有雄强之势;而高二适则以为如果王羲之当日写《兰亭序》是作"二爨体",是否还堪得梁武帝"龙跳虎卧"之势的赞誉呢。"隶意""雄强""孱弱"乃至"龙跳虎卧"等词汇,之所以在不同的话语背景下能够被赋予了不同的含义,正是因为这些词汇在被使用的过程中,人们对"被评价物"的主观感受远远大于客观评价的意味。在"兰亭论辨"的相关讨论中,还有很多类似的例子,如对《临河叙》的使用、对《集王圣教序》的使用等。

19. 此文参加 2017 年 12 月在郑州大学举办的"第二届'中原美术'研究生学术论坛"并做论坛发言。但此文作为这篇毕业论文的一篇早期研究成果,今天看来行文未免不够精致,但对于今天的研究来说,此文则是一个重要的开始。

中旧藏《定武兰亭》"对于"兰亭论辨"研究而言所具备的特殊文献研究价值。命之为"新发现",并不意味着"汪中旧藏《定武兰亭》"是新出土的"文物",而是在研究视角方面的"新发现"。因为如果"孤立地"来看待"汪中旧藏《定武兰亭》"并对之进行研究,本文不外是对于一件"定武本"《兰亭序》版本的相关史料和问题的梳理,尽管也具有一定的研究价值,但是对于今天的学术界而言,其意义实际上并不很大[20];可是,若将"汪中旧藏《定武兰亭》"置于"兰亭论辨"的讨论背景之下,将"汪中旧藏《定武兰亭》"所涉及的诸问题均视为"后人"观念的某种"介入"的话,那么则不难发现"兰亭论辨"的全过程均未能脱离"观念"对之的"塑造",无论是汪中或李文田,他们对于《兰亭序》的或毁或誉其实都与其自身学术主张以及时代思潮有着紧密的关联。未对这些问题进行基本的考察之前,是无法看到"兰亭论辨"之关键所在的。因此,本章更侧重于对"汪中旧藏《定武兰亭》"及其相关史料、观念的整理和挖掘,重点呈现对汪中、李文田曾产生过重要影响的思潮与《兰亭》观念。

第二节　汪中对《兰亭序》叙事与意向的观念来源

在中国书法史的发展过程中,可以说没有任何一件书法作品可以和《兰亭序》相媲美:《兰亭序》在历史上曾经享有"天下法书第一"[21]"古今绝冠"[22]"无上正觉"[23] 等诸多美誉,更为有趣的是,这些美誉是在《兰亭序》真迹不在、各种传说扑朔迷离的情况下所获得的。同时,虽然《兰亭序》真迹不在,但由

20. "汪中旧藏《定武兰亭》"在"兰亭论辨"开始以后直到今天的近 60 年当中,尽管其与"兰亭论辨"的诸多问题和疑点紧密相关,但它却从未被专题研究过,也未见到将其置于"兰亭论辨"的语境下加以讨论的文章问世,所以仅从史料挖掘和梳理的角度加以研究,也是有其一定的意义,至少是一件有必要去研究的史料。但是相较于其他《兰亭序》善本碑帖和相关出土文献而言,"汪中旧藏《定武兰亭》"的版本价值便不那么大了。

21. 《兰亭考》卷六,桑世昌、俞松:《兰亭考 兰亭续考》,杭州:浙江人民美术出版社,2013 年。

22. 赵孟頫:《跋定武〈兰亭序〉赵子固落水本》,启功藏:《清乾隆内府摹刻落水兰亭并跋》,北京:北京师范大学出版社,2006 年,29—31 页。

23. 张岳崧:《跋定武〈兰亭序〉韩珠船本》,《唐拓定武兰亭序》,上海:文明书局,1941 年。

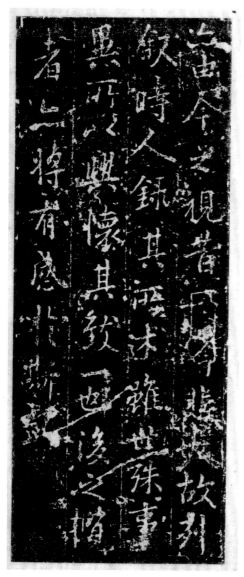
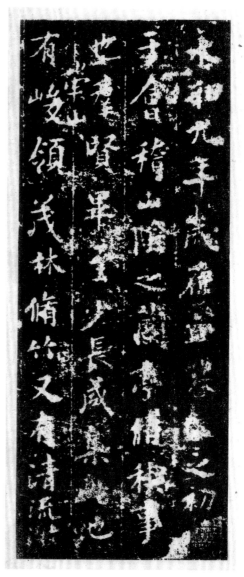

图 7 汪中旧藏 定武兰亭 首页、末页 珂罗版

于后人对之的摹搨，又在宋代以后皇室和士大夫阶层的推崇下形成了蔚为壮观的《兰亭序》收藏、鉴赏、临写、翻刻等诸多活动，这更是其他历代书法名迹所无法比拟的。在《兰亭序》的流传过程中，逐渐形成了"唐摹本"和"定武本"这两大版本系统，而本文的"论主"——"汪中旧藏《定武兰亭》"——即是"定武本"系统当中的一件。（见图 7）

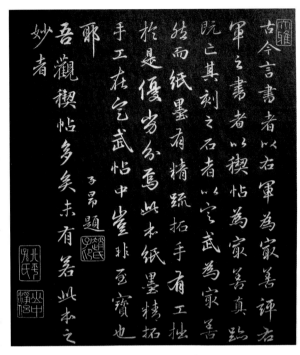

图 8 汪中书 修禊叙跋尾 首则 珂罗版　图 9 赵孟頫跋 落水本 兰亭序 清内府摹本

　　汪中（1744—1794）在乾隆五十年曾收藏到一件"定武本"《兰亭序》拓本，按他自己的介绍，此本"装潢潦草，纸墨如新，无印章款识"，于是汪中便认定此本即是出自唐人欧阳询依王羲之《兰亭序》原迹钩摹上石之本，于是为之撰写了一篇近两千字的跋文，并称赞道："今体隶书以右军为第一，右军书以《修禊叙》为第一，《修禊叙》以定武本为第一，世所存定武本，以此为第一，四累之上，故古今天下无二。"（见图 8）初看起来，汪氏对于《兰亭序》的称赞并没有什么特别，甚至可以将之视为其"狂放"个性的某种表达，但是一旦将汪中的"四累"说放置到宋代以来人们对于《兰亭序》（特别是指向"定武本"时）的种种赞誉中时就可发现，汪氏的观点并非"无源之水""无根之木"，而是明显延续了自黄庭坚开始的对于"定武本"《兰亭序》的称赞，并直接源于赵孟頫题跋《兰亭序》时对之的推崇和观念构建（相关史料参见赵孟頫"跋落水本《兰亭序》"以及赵孟頫"兰亭十三跋"、陶北溟旧藏"赵孟頫兰亭题跋"

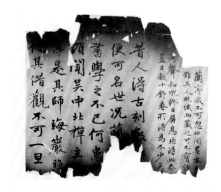

图 10　赵孟頫跋　独孤僧本　兰亭序　日本东京　图 11　陶北溟旧藏　赵孟頫跋　兰亭序
国立博物馆藏

等，见图 9、图 10、图 11）。[24] 正如学者陈忠康所说，《兰亭序》图像系统"是经过艺术信息损失与时风筛选过的不完整的书法图式，是一个被后人中介过的《兰亭序》形象"[25]，因此，若要明确《兰亭序》是如何在汪中那里受到赞誉并引起李文田对于《兰亭序》的整体质疑的深层原因，那么就是回到观念产生的源点——宋代（甚至宋代之前）——来回顾《兰亭序》是如何被构建为"书圣"王羲之最为经典的书法作品。

一、"右军"如何成为"第一"？

对于"定武本"《兰亭序》的推崇，据目前可知的材料来看，大致起于北宋中期，其中以黄庭坚的态度最为鲜明。但是，宋人的推崇态度并不是"空穴来风"，而是经历了自南朝梁时开始直至唐宋的由推崇王羲之书法再到推崇《兰亭序》再到推崇"定武本"的变化过程[26]。这一过程实际上也表明了人们对于

24. 相关研究参见：《"汪中旧藏〈定武兰亭〉》"与"兰亭论辨"的观念生成》，《"艺术·思想·科学——山水画与书法研究的新视角"学术研讨会论文集》，中国美术学院，2018年11月。

25. 陈忠康：《经典的复制与传播——以〈兰亭序〉版本为中心的考察》，北京：文化艺术出版社，2009年，第134页。

26. 王羲之在东晋虽然有书名，但未被尊为"第一"。南朝宋时，羊欣赞王羲之书法为"古

王羲之和《兰亭序》的认知是被不断地构建起来的。

　　由于史料的缺失，今人尚无法看清唐代之前《兰亭序》的流传情况，但有一点是可以肯定的，即《兰亭序》受到推崇首先源于人们与王羲之本人及其书风的推崇。传为羊欣（南朝刘宋时人，370—442）的《采古来能书人名》中第一次以"古今莫二"四字称赞王羲之，但并没有将《兰亭序》直接与王羲之相联系，而南朝梁武帝萧衍对王羲之书法"字势雄逸，如龙跳天门、虎卧凤阙"的评价，亦只是对其王羲之书风整体风貌的概括，也没有直接地与《兰亭序》相联系。但是在《世说新语·企羡第十六》中，刘义庆（南朝刘宋时人）关于王羲之书《兰亭序》的记载可以说明羊欣、萧衍只记王羲之而不言及《兰亭序》的文字并不足以成为质疑《兰亭序》晚出的证据。

二、《兰亭序》如何成为"第一"？

　　时至唐初，《兰亭序》进入内府收藏，不仅在唐修《晋书》本传中第一次记录下王羲之《兰亭序》的全文，而且称王羲之书写《兰亭序》是为了"以申其志"，这便为后人所谓"《兰亭序》为右军得意笔"的说法埋下伏笔，而且正是因为"《兰亭序》为右军得意笔"，才出现了将《兰亭序》定义为王羲之书法"第一"的观点。此外，在褚遂良《右军书目》中，《兰亭序》被列于"草书第一"，尽管这一"草书第一"只是排序意义上的"第一"而已，但是在重视儒家"礼制"和"长幼有序"观念的唐代，排序意义上的"第一"其实也就

今莫二"，而当时人们更多地是喜欢王献之而非王羲之的。至南朝梁时由梁武帝萧衍确定了钟繇、王羲之、王献之的顺序，才确定王羲之书法高于王献之。至唐太宗时期，王羲之被认为"兼善众美"而超越"钟、张"，成为了书法"第一"，同时《兰亭序》也在《右军书目》中排在了"草书第一"。时至宋元，由于"真本"不在、"摹本少见"等诸多原因，才出现并逐渐确立了"定武本"《兰亭序》独尊的地位。到了元代赵孟頫时，开始将王羲之和"定武本"的"第一"并称，为后来汪中"四累之说"的最早出处。赵氏外孙王蒙又写"跋'十六跋本'"，将王羲之、《兰亭序》、"定武本"、此件"定武本"（指"十六跋本"）、赵孟頫以及赵孟頫所跋本六者并赞为第一。

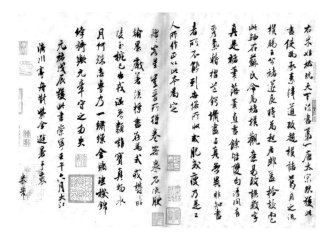

图 12　米芾跋褚本　兰亭序　元陆继善摹本　旧题陈鑑本

指向了书法品评意义上的"草书第一"的地位。但是值得注意的是，《兰亭序》在唐代获得"第一"的地位，但并不是所有王羲之书法甚至"天下法书"的"第一"，更没有如后世赵孟頫所言"《兰亭》为新体之祖"的意涵。要成为"天下法书"之"第一"，《兰亭序》还要再次经历被时代观念所构建。

三、《兰亭序》以"定武本"为第一

由于唐代产生了《兰亭序》为王羲之"草书第一"的观念，所以在经历唐宋转变之后，"定武本"《兰亭序》作为诸多《兰亭序》版本中最能显现《兰亭序》原貌和王羲之个人风格的观念逐渐被确认了下来。

尽管"定武本"《兰亭序》成为"《兰亭序》第一"的观念产生于北宋，但此时"定武本"《兰亭序》亦只是诸多《兰亭序》版本当中的一本而已，相较于"唐摹本"而言，"石本自应在墨迹之下"。[27]可是，正如南宋姜夔所言，"《兰亭》真迹隐，临本行于世；临本少，石本行于世；石本杂，定武本行于世"[28]，"定武本"在后世被尊为"最善"，是与其流传过程中相应的时代特征相合适的。在人们能够看到大量摹本的唐代（甚至到北宋初年），"定武本"这样的石刻本未必能够得到足够的重视；而近代以来，随着摄影术和彩印技术的发展，人

27. [宋] 楼钥：《攻媿集》卷三"跋李少装修褉序"，水赉佑：《兰亭序研究史料集》，上海：上海书画出版社，2013 年，第 36 页。

28. 《乐善堂帖·名贤法帖第九·姜白石二》，赵孟頫：《乐善堂帖》，北京：北京图书馆出版社，1998 年。

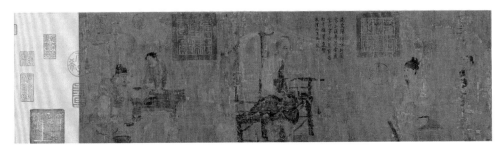

图 13 萧翼赚兰亭图 辽宁博物馆藏

们熟知并临习、取法的《兰亭序》,依然是属于"唐摹系统"的墨迹本(如最为世人所熟知的"神龙本")。可见,"定武本"《兰亭序》能够成为"独尊",受限于其历史条件与时代[29]。而随着历史的变迁,一旦发生思想史意义的大转变时,"定武本"《兰亭序》的"独尊"地位势必会受到挑战。在此意义上讲,正是由于"定武本"《兰亭序》享有着书学正统的"独尊"地位,才引起了自阮元以下众人对它的怀疑和否定。最终李文田和郭沫若不仅否定了"定武本",而且还将《兰亭序》文本也一并否定了。那么,人们推崇"定武本"的原因何在?又是什么原因导致了人们对于"定武本"的态度的改变呢?

宋人对于《兰亭序》的认知源于唐代,其中以《晋书》中的"王羲之本传"和张彦远《法书要录》卷三载何延之《兰亭记》所述"萧翼赚兰亭事"这两者影响最大(见图 13)。[30] 在宋人早期的记述中,"定武本"《兰亭序》与其他的《兰亭序》石刻本一样,并没有什么特别之处,直到黄庭坚称赞"定武本"《兰亭序》为"真行书之宗""肥不剩肉、瘦不露骨,犹可想其风流"时,它才慢慢得到人们的重视。但黄氏也并没有因喜"定武"而偏废其他,还特别指出"三石刻皆有

29. 陈忠康指出:"很多南宋人都认为定武《兰亭》一开始并不被人看重……但从欧阳修、蔡襄的言论时间看,定武要在较之稍早时候已逐渐流播并有翻刻,只是后来更由于薛绍彭、黄山谷、苏东坡等著名书法家的介入,定武才名声更显,并逐渐确立其为《兰亭》石刻之冠的地位。"见:陈忠康:《经典的复制与传播——以〈兰亭序〉版本为中心的考察》,北京:文化艺术出版社,2009 年,第 48 页。

30. 刘悚《隋唐嘉话》载唐高祖武德四年(621)由萧翊从"越州求得之",而此说到了宋人钱易那里,则变成了由欧阳询"就越访求得之"。此外,宋人李昉《太平广记》记载唐太宗使从广州僧处得《兰亭》,但未言由谁得之。

佳处,不必宝已有而非彼也"[31]。同时,与黄氏几乎同时代的米芾虽将《兰亭序》称为"行书第一"甚至"天下法书第一"(见图12),但其所称赞的是唐摹墨迹本而不是"定武石刻"[32],而且他还在推崇《兰亭序》为"行书第一"的同时也称赞《乐毅论》为"正书第一",可见米芾虽然承认《兰亭序》为"行书第一"但其尚未获得"王书第一"的身份,与汪中所称"右军书以《兰亭序》为第一"的说法尚不可同日而语。此外,米芾还在"唐摹本"和"定武本"之间更倾向于"唐摹本",而将"定武本"与其他"近代伪刻"归为一类[33]。正如学者陈一梅指出的那样:宋人普遍认为唐摹本更接近原本,也认为临摹本优于刻本,但是在"临摹本优于刻本"这一无须辩论的事实面前,依然有人提出定武拓本优于临摹本,至少某些方面优于临摹本的观点。[34]由上可知,在北宋的《兰亭》叙事中,"定武本"《兰亭序》还未得到所谓"以定武为第一"的特殊地位。

时至南宋,称赞"定武本"《兰亭序》的记录开始大量增加,逐渐成为士大夫们的"共见"。要知道早在欧阳修的时代,《兰亭序》已然是"世所传本尤多,而皆不同"[35],而姜夔所谓"石本杂,定武行于世"的说法也不仅仅是

31. [宋]黄庭坚:《类编增广黄先生大全文集》卷四十三"书王右军兰亭草后":"王右军《兰亭草》,号为最得意书,宋齐间以藏秘府,士大夫间不闻称道者,岂未经大盗兵火时,盖有墨迹在《兰亭》右者?及梁州之间焚荡,千不存一。永师晚出此书,诸儒皆推为真行之祖,所以唐太宗必欲得之。其后公私相盗,至于发冢,今遂亡之。书家得'定武本',盖仿佛古人笔意耳。褚庭诲所临极肥,而洛阳张景元劚地得缺石极瘦,"定武本"则肥不剩肉、瘦不露骨,犹可想其风流。三石刻皆有佳处,不必宝已有而非彼也。"见:水赉佑:《兰亭序研究史料集》,上海:上海书画出版社,2013年,第14页。

32. [宋]米芾《书史》:"《乐毅论》正书第一,此乃行书第一也。观其改误字,多率意为之,咸有褚体,余皆尽妙。此书下真迹一等,非深知书者,未易道也。赞曰:熠熠客星,岂晋所得。养器泉石,留胰翰墨。戏著标谈,书存焉式。郁郁昭陵,玉碗已出。戎温无类,谁宝真物。水月非虚,移模夺质。绣缫金锔,琼机锦绊。猗欤元章,守之勿失。"见:水赉佑:《兰亭序研究史料集》山海:上海书画出版社,2013年,第18页。

33. [宋]米芾《书史》:"泗州南山杜氏,父为尚书郎,家世杜陵人,收唐刻板本《兰亭》,与吾家所收不差。有锋势,笔活,余得之。以其本刻板,回视'定本'及近世妄刻之本,异也。此书不亡于后世者,赖存此本。"见:水赉佑:《兰亭序研究史料集》,上海:上海书画出版社,2013年,第18页。

34. 参见:陈一梅:《宋人关于〈兰亭序〉的收藏与研究》,中国美术学院,2011年,第148—149页。

35. [宋]欧阳修《欧阳文忠公文集》卷一百三十七《晋兰亭修禊序(永和九年集本)》,水赉佑:《兰亭序研究史料集》,上海:上海书画出版社,2013年,第10页。

一个客观的描述，而应该还有其他更加深刻的原因在其中发挥着作用。在如此繁杂、多样的《兰亭序》版本中选择出世人均认为最好的那一种，就需要有一个普遍的"观念"在影响着人们取舍的态度。分析起来，主要涉及以下四个原因：

"名人效应"，即源自人们对苏轼和黄庭坚的推崇。北宋的苏轼与黄庭坚均曾对"定武本"《兰亭序》执有肯定的态度，后人出自对苏、黄两人的肯定，也便承袭此二人所说，对"定武本"《兰亭序》持肯定的态度。桑世昌《兰亭考》卷五中便载有苏轼与其弟苏辙同观"定武本"《兰亭序》时的一段题跋[36]；而黄庭坚的讨论在后世流传更广，人们对于"定武本"《兰亭序》的或赞同、或反对的意见，多与黄氏所论有关[37]。

"定武本"《兰亭序》在南宋开始为世人推崇，与南宋皇室有关。高宗赵构自称对"魏晋以来至六朝笔法，无不临摹"，而其最为看重的便是王羲之的《兰亭序》，今在《宝晋斋法帖》中即可见有署名"定本兰亭 高宗皇帝御书"的"定武本"《兰亭序》一件。他不仅称赞《兰亭序》"测之益深，拟之益严"，而且认为《兰亭序》在王氏诸帖中字数最多，所以"玩之不易尽也"[38]。高宗之后，又有南宋理宗内府收藏《兰亭序》一百一十七种、游似收藏《兰亭序》百种、

36.《兰亭考》卷五："世传兰亭诸本，惟定州石刻最善。近闻此石已取入禁中，不可复得，则此本尤当贵重也。苏轼题，辙同观。"见：桑世昌、俞松：《兰亭考 兰亭续考》，浙江人民美术出版社，2013年，第75页。

37. 赞同的意见有：王庭珪《卢溪文集》卷四十八"跋向文刚兰亭序后"："山谷老人独取'定武本'，谓仿佛古人笔意。山谷书法妙一世，其论必精。"又王柏《鲁斋集》卷四"考兰亭"："本朝黄山谷最善评书，其论此碑也则曰：褚庭诲所临极肥，张景元所得缺石极瘦，惟'定武本'则肥不剩肉、瘦不露骨，三石皆有佳处。又谓：定州石入棠梨板者，字虽肥，骨肉相称。观其笔意，右军清真风流气韵映冠一世，可想见也。今时论书憎肥而喜瘦，党同而妒异，曾未梦见右军脚汗气。斯言慷慨激烈，似亦审矣。"否定的意见：陆游《渭南文集》卷三十一"跋陈伯予所藏兰亭帖"："然盖周孔无过，《兰亭》笔法亦无过，学者步亦步，趋亦趋，犹或失之，岂可以轻心慢心观之哉。若以夫子尝自谓有过，孟子云周公之过，遂据以为周孔有过，乃醉梦中语也。"黄庭坚言圣人难免无过，但过而不害，《兰亭》亦然。陆游此段即反对黄氏的这一观点，认为圣人无过，《兰亭》笔法亦无过。

38. [宋] 高宗《高宗皇帝御制翰墨志》："右军他书岂减《禊帖》，但此帖字数比他书最多，若千丈文锦，卷舒展玩，无不满人意，轸在心目不可忘。非若其他尺牍，数行数十字，如寸锦片玉，玩之易尽也。"水赉佑：《兰亭序研究史料集》，上海：上海书画出版社，2013年，第25页。

贾似道收《兰亭》石刻达八千匣等，形成了南宋时期复制、收藏、鉴定《兰亭序》的热潮，即朱熹所谓的"兰亭如聚讼"。进而，皇室的推崇和士夫们的追捧共同构成了人们对于南宋《兰亭序》（特别是"定武本"）发展景状的整体印象，而后人所极力收藏的《兰亭序》"宋拓本""北宋拓本"或"唐拓本"，均与南宋《兰亭序》的大复制和大传播紧密相关，即人们在"复古""考古"或"考据"的观念作用下，极力寻求更"古"的版本，特别是要追寻早于南宋拓本的"北宋拓"甚至"唐拓"[39]。

南宋人推崇"定武本"《兰亭序》还与对"靖康之乱"的追忆有关。"定武"原为地名，即河北省正定县。此地原称"真定"，后因避宋仁宗赵祯讳改称"正定""定武军"。学者陈忠康曾总结《兰亭》版本的命名问题，认为"约有15种特点可以构成名称的基本要素"[40]，其中之一便是以"地名"来命名，如"修城本""九江本""宣城本""复州本""豫章本"等，而"定武本"亦为其中之一。在南宋人的记忆和记载中，"定武本"《兰亭序》原石本为唐太宗在得到《兰亭序》真迹后，由欧阳询临（摹）上石的最佳本；此本在五代时期由长安移置汴都（今天河南开封），辽灭后晋时，"定武本"《兰亭序》原石便被带到北方，等到达定武的"杀虎林"（也称"杀狐林""杀胡林"）时，辽帝耶律德光去世，刻石便被弃于"定武"；后为当地人"李学究"发现，又经薛绍彭翻刻一石、损去五字，在北宋徽宗大观年间，"定武"石刻又由河北定武收至"禁中"，而在"金人"推翻北宋政权的过程中，"定武"石刻再一次被"金人"带回北方，亦有一种说法由宗泽将"定武"石刻带至"维扬"，金兵攻打"维扬"，而石刻不知所踪[41]。以上的记载（甚至可称之为故事）虽然

39. 今藏于日本的"韩珠船本"《兰亭序》即号称"唐拓"本。

40. 陈忠康："经典的复制与传播——以《兰亭序》版本为中心的考察"，北京：文化艺术出版社，2009年，第18页。

41. [宋]赵与时《宾退录》卷一："《兰亭》石刻惟定武者得其真，盖唐太宗以真迹刻之学士院。朱梁徙至汴都，石晋亡，耶律德光辇而归。德光道死，与辎重俱弃之中山之杀虎林。庆历中为土人李学究所得，韩魏公索之急，李瘗诸地中，而别刻以献。李死，其子乃出之，宋文公始买置公帑。熙宁间，薛师正向为帅，其子绍彭又刻别本留公帑。携古刻归长安。大观中，诏取置宣和殿，靖康之变，虏袭以红毯辇归，今东南诸刻无能仿佛者。"见：水赉佑，《兰

未必完全可靠，但其记述的核心问题是“国将不国”和“亡国之痛”，正如高宗赵构在一件“定武本”《兰亭序》（即“游相兰亭甲之一”）上的题跋，直言王羲之在“登临放怀之际，不忘忧国之心，令人远想慨然”[42]，尽管他没有直接提及“定武本”与“靖康之乱”的关系，但赵构的感慨无疑与其在国难当头的情况下临危即位有关。随着时代的变迁，“定武”石刻在北宋末年遗失一事与“靖康之乱”之间的关系渐渐为人淡忘，但是这一历史叙事却在南宋人的文献记载当中被反复提及，应该说南宋人对“定武本”《兰亭序》的反复讨论和鉴赏是有着特殊的历史回忆的。

最为重要的是，南宋人在推崇《兰亭序》的过程中，受其时代思潮影响，出现了大量考释“定武本”《兰亭序》的专文、专著，亦有对之特征进行考辨的记录，如桑世昌《兰亭考》、赵希鹄《洞天清录》、曾宏父《石刻铺叙》、姜夔《禊帖偏旁考》等，而这些文献在元明以后又进一步成为后人考证《兰亭序》的主要依据。特别是以《禊帖偏旁考》[43]为代表的《兰亭序》特征考证法，是从器物特征的角度对《兰亭序》（“定武本”）的诸单字的细微特征进行了分析，并认为执此则可以分辨“天下所有《兰亭》”。此现象的背后，一方面

亭序研究史料集》，上海：上海书画出版社，2013年，第20页。又：宋·赵希鹄《洞天清录集·古今石刻辨》：“《兰亭帖》世以‘定武本’为冠。……其瘦本之石，宣和间就薛珦家宣取入禁中，龛于睿思殿东壁。建炎南渡，宗泽遣人护送此石至维扬。金犯维扬，不知所在，或云以毡裹裹之，车载而去。”见，赵希鹄，《洞天清录》，杭州：浙江人民美术出版社，2016年，第49页。

42. 《兰亭考》卷二。桑世昌、俞松：《兰亭考》《兰亭续考》，杭州：浙江人民美术出版社，2013年。

43. 周密《齐东野语》卷十二“白石禊帖偏旁考”：“永”字无画，发笔处微折转。“和”字口下横笔稍出。“年”字悬笔上凑顶。“在”字左反别。“岁”时有点，在山之下，戈画之右。“事”字脚斜拂，不挑。“流”字内“⿰”字处就回笔，不是点。“殊”字挑脚带横。“是”字下“疋”凡三转，不断。“趣”字波略反卷向上。“欣”字“欠”右一笔，作章草发笔之状，不是捺。“抱”字已开口。“死生亦大矣”“亦”字，是“四”点。“兴感”“感”字，戈边亦直作一笔，不是点。“未尝不”“不”字，下反挑处有一阙。右法如此甚多，略举其大概。持此法，亦足以观天下之《兰亭》矣。周密：《齐东野语》，北京：中华书局，1983年，第213页。

隐含着宋人对于古器物特征的理解态度,另一方面更表达出时人在思想观念上执有以一种"常识为天然合理"的态度,即以某一《兰亭序》版本的特征为"常识",对《兰亭序》的理解均以之为准,这样一来,"定武本"《兰亭序》的基本特征便固定了下来,不仅元、明、清诸朝对《兰亭序》的翻刻和考释多以《禊帖偏旁考》为重要标准,甚至时至今天,我们对于"定武本"《兰亭序》的基本判断依然还是依靠姜夔《禊帖偏旁考》的表述,可见其影响之深远。

由上四点可知,"定武本"《兰亭序》在其成为王羲之《兰亭序》"最佳本"的过程中,并非仅仅因其书法或版本特征胜于他本而受到世人的推崇,而是在摹本少见、刻本大量流行的过程中逐渐确定下来的。而在此过程中,南宋人对于北宋亡国的记忆、宋代的考古风气亦对之发生着重要的影响和作用。

四、"定武本"以"此本"为第一

据元人赵孟頫的"兰亭十三跋"所述,"定武本"《兰亭序》在北宋南渡之后,曾出现大量的复制和翻刻活动,即"士大夫家刻一石",亦由此而引发了一股收藏、鉴定《兰亭序》的热潮,如宋理宗收藏有一百一十七种《兰亭序》,游景仁收藏有百种,而贾似道更是达到八千匣之多。"定武本"《兰亭序》被如此大量的复制与传播,除其作为刻本具有易于传播的特征外,更得益于人们对之的观念构建,即南宋士大夫更多地认为"定武本"《兰亭序》即是所有《兰亭序》版本当中的"最佳"者。但是在大量复制和翻刻的过程中,新的问题亦随之而来,即:同样是"定武本",但各本之间还是存在着一些细微的差别,正如姜夔曾说的那样,"'定武本'有数样,今取诸本参之,其位置、长短、小大,无不一同,而肥瘠、刚柔、工拙要妙之处,如人之面,无有同者"[44];此外,

44. 姜夔《续书谱·临摹》:"世所有《兰亭》,何啻数百本,而'定武'为最佳。然'定武本'有数样,今取诸本参之,其位置、长短、小大,无不一同,而肥瘠、刚柔、工拙要妙之处,如人之面,无有同者。以此知'定武'虽石刻,又未必得真迹之风神矣。"见:王云五主编:《书谱 续书谱 法书通释 春雨杂述》,上海:商务印书馆,1936年,第5页。

不同的人依据自身的评判标准（如鉴赏眼光、审美趣味、学术主张等）还会对同一个版本产生不同的见解。于是我们可以看到，"定武本"《兰亭序》在复制和流传过程中所产生的版本最多，与之相关的各种评价和讨论也最多。在已知的"定武本"《兰亭序》拓本中，有所谓"未损""已损""不损"的区别，又有"肥瘦""精粗"的不同，因此在"定武本"成为公认的《兰亭序》"最佳本"的过程中，势必要面对着再一次地被"选择"：既然"定武本"是《兰亭序》的最佳本，那么在诸多的"定武本"当中，究竟哪一件又可称之为"定武本"中的最佳本呢？

图 14 朱熹 四书章句集注·大学章句 南宋刊本

虽然自北宋开始，便不断有人将自藏或友人藏《兰亭序》（不只是"定武本"）推为"第一"，但只有到了元人赵孟頫那里，才真正意义上完成了以某一本"定武本"《兰亭序》作为书学道统典型的观念构建。在赵氏看来，其同宗赵孟坚（字子固）所藏"落水本"《兰亭序》可称为《兰亭序》中最为精特、最具代表性的一件，他说："古今言书者以右军为最善，评右军之书者以《禊帖》为最善，真迹既亡，其刻之石者以'定武'为最善，然而纸墨有精粗，拓手有工拙，于是优劣分焉。此本纸墨精，拓手工，在'定武'中岂非至宝耶。吾观《禊帖》多矣，未有若此本之妙者。"[45] 这段表述不仅确立了以《兰亭序》为核心的书学道统地位，而且将"定武本"视为"真迹既亡"情况下最为接近《兰亭序》

45. 据清内府摹"落水本"《兰亭序》录入。

原貌的"最善本",而"落水本"《兰亭序》又是在赵氏看来纸墨、拓手俱佳的善本,由此确立"落水本"在《兰亭》书史上的重要地位。由于赵孟頫在元、明、清三代的书法史上影响颇大,所以他对于《兰亭序》的这一评价经王蒙、宋克、孙承泽、翁方纲等人的记述,形成了对汪中评价其自藏"定武本"《兰亭序》的影响:无论是文句结构或是主旨思想,汪中完全借鉴了赵孟頫在"落水本"《兰亭序》当中的表述,一步步地推导出其"四累"之说。

但是有一个重要的问题必须点明:南宋朱熹所谓的"兰亭聚讼"是赵孟頫以降关于《兰亭序》版本考辨的核心观念背景。在南宋理学家朱熹那里,"兰亭聚讼"[46]原指南宋士人尤袤和王顺伯这两位《兰亭序》的收藏大家争执于"定武"拓本的"或肥或瘦",而这一历史典故的背后,恰恰是朱熹所处时代关于《兰亭序》收藏、鉴赏情况的真实写照;加之以朱熹为集大成者的程朱理学自南宋理宗以后成为元、明、清三代的官方意识形态,因此"兰亭如聚讼"便在后人的记述中反复出现,成为关于《兰亭序》收藏及鉴赏景况的集体记忆。

以朱熹理学为思想史背景,"《兰亭》聚讼"的问题实指向于《礼记·大学》中"孔子"的一句话:"听讼,吾犹人也,必也使无讼乎!"(见图14)而朱熹在《周易本义·讼卦》的义理性解读中,将《讼卦·大象传》中"作事谋始"一句,解为"讼端绝矣",其指向的亦是"无讼"。程朱理学将天理作为人纯化自身道德的目的,主要的修身工夫之一便是"居敬",即常保恭敬之心,而"聚讼"所指向的是争斗和不恭[47],那么以朱熹为代表的

46. [宋] 朱熹《朱文公文集》卷八十二"题兰亭叙":"淳熙壬寅上巳,饮禊会稽郡治之西园归,玩顺伯所藏《兰亭叙》两轴,知所谓世殊事异,亦将有感于斯文者,犹信。及览诸人跋语,又知不独会礼为聚讼也。附书其左,以发后来者之一笑,或者犹以笺奏功名语右军,是殆见杜德机耳。晦翁。"水赉佑:《兰亭序研究史料集》,上海:上海书画出版社,2013年,第32页。

47. 《周易·序卦传》:"饮食必有讼,故受之以《讼》,讼必有众起,故受之以《师》。"按照《周易》各卦的排列顺序,在《乾》《坤》二卦之后,为《屯》《蒙》《需》《讼》《师》《比》等卦。按照《序卦传》的说法,天地自生有万物,不能无养,故有饮食之道,即《需》卦(上坎下乾);饮食必有"讼"(《讼卦》卦象为"上乾下坎"),而讼必引起"众起",进而出现"师"(《师》卦卦象为"上坤下坎")。"师"即发生军事战争。因此,从易卦象所指向的关系来看,"聚讼"最终所指向的即是"争斗"。

理学家们便不可能对"《兰亭》聚讼"一事持有支持和肯定的态度。何况，《兰亭序》虽然为书法名篇，却在中国传统社会以儒家道德为终极价值追求的大环境中，不可能与程朱所推崇的儒家孔颜之乐、孔孟之道相提并论，因此结束"《兰亭》聚讼"成为南宋以及南宋以降执有理学态度的儒家知识分子论及《兰亭叙》的一个重要隐含观念。无论是对某一种（或某一本）《兰亭序》的肯定或否定，或者如朱彝、李文田那样对《兰亭序》文本提出质疑和否定，其中均隐含着理学家意图解决"《兰亭》聚讼"的主观意向，具体而言，可从如下三个方面加以考察：

其一，肯定某一"定武本"《兰亭序》为最善本。这样的做法最为常见，且多见于议论者对自藏或友人藏"定武本"《兰亭序》的评价，如赵孟頫的"兰亭十三跋""跋落水本《兰亭序》"，又如清人孙承泽曾说："昔人谓评《兰亭》如聚讼，其实有不然者，《兰亭》之有'定武'，如众星之有斗，群峰之有岳也。举目可辨，宁待聚讼乎？《兰亭》之妙，法度悉备而不以法见，神力具足而不以力见，所谓纯绵裹铁，此其是矣。"[48]

其二，由于"《兰亭》聚讼"起于世人对"定武本"的推崇，因此回答"《兰亭》聚讼"时，便有人以另外一种或几种《兰亭序》版本否定"定武本"，如董其昌推崇"开皇本"和"唐摹本"而否定"定武本"便有此意义[49]。

其三，由于"《兰亭》聚讼"是对《兰亭序》的不同意见和态度，因此否定《兰亭序》本身，亦可以达到结束"《兰亭》聚讼"的目的，因此朱

48. 见孙承泽《庚子销夏记》卷四"定武禊帖瘦本"。孙承泽、高士奇：《庚子销夏记 江村销夏记》，上海：上海古籍出版社，2011 年。

49. 董其昌《容台集》别集卷二："《兰亭叙》六朝时已有刻石，余收'开皇本'是隋时刻者，唐文皇因见刻本，遂访真迹，于越州辨才得之，命汤普彻、冯承素、褚遂良、欧阳询各摹一本。原与隋时本相似，不知宋代何以独称'定武'为欧阳询摹，下真一等。群公聚讼，缘此而起，以至点画波撇之间，各加辨证。又有五字损本、七字损本及'会'字首行有阙有全，纷纷同异，如王顺伯、尤延之辈。而吴兴踵之为十三跋、十七跋，独尊"定武"，不知右军肯点头否也？"董其昌著：《容台集》邵海清点校，杭州：西泠印社出版社，2012 年。

耷以《临河叙》质疑《兰亭序》文本、阮元以"永和砖字"质疑《兰亭序》书法，乃至李文田提出"兰亭三疑"，亦均可视为回应"《兰亭》聚讼"的某种表达。

在上述三种不同的回答"《兰亭》聚讼"的方式中，以第一种做法最为常见，因为在义理化儒学的影响下，对于某一版本的义理化解释和特定观念构建最为容易；而后两种做法只有在社会观念或学术风气发生重大变革时才会突显出来。自宋末元初开始，人们对于"定武本"《兰亭序》的认知进行了程朱理学式的观念构建，经过此一"构建"的"定武本"《兰亭序》不仅获得了《兰亭序》第一的书学正统地位，而且将《兰亭序》等同于儒家《六经》的观念也随之出现[50]。由此可知，从王羲之被尊为书圣到《兰亭序》成为王羲之书风的代表再到"定武本"《兰亭序》成为书学道统中的核心和最为重要的一篇书法名迹，《兰亭序》一直经历着时代对之的观念构建和影响，其一步步成为书法"圭臬"的过程，正反映着中国书法与儒家思想之间紧密而生动的互动关系。

综上所述，"定武本"《兰亭序》在宋代成为《兰亭序》诸版本中最为经典和最为重要的一个，并不是由其自身的书法成就确实超越其他《兰亭》版本所致，而是在宋代特定的历史条件和思维方式下被逐渐固定下来的，

50. 陈方语。[明]赵琦美《赵氏铁网珊瑚》卷一"兰亭旧刻"："《兰亭诗序》为书家之六经，而善本绝难得，学书之士虽不得善本，苟能仿佛于其次者，亦胜于学世俗书也。近自吴兴赵魏公书法遍海宇，学者仅得其形似，而古意皆无，如啖蔗徒咀嚼，其余全不见其味耳。孤蓬倦客陈方题。"又如《赵氏铁网珊瑚》卷一"题萧翼赚兰亭图"中张逊所说："字书为六艺之一，使前无古人，后无来者，《兰亭帖》其一也。当右军燕集时，书以纪一时之事，初不计其传远与否也。自定武墨本散落人间，孰不取法焉。然以天下之广，岁月之既多，无一人能及之者。已往者不可见，其来者未可知，艺之至于善，无以加矣。世之坚良者莫贵于黄金白璧，万毁万灭沦于瓦砾者何可胜数。而此墨纸也，后人宝之者，则指之曰此吴景文家所藏，某字阙某字损，视千载如昨日，则其所谓坚良者不知几成毁矣。一艺之精可传不朽，况其大者乎。张逊题。"分别见水赉佑：《兰亭序研究史料集》，上海；上海书画出版社，2013 年，第 205、206 页。

加之元代赵孟頫对之的进一步推崇和观念构建，遂逐渐成为《兰亭序》版本当中的主流，并一直影响到清代乾隆年间的汪中对于其自藏"定武本"《兰亭序》的观念构建。当这一观念构建未被"打破"之前，人们对于"定武本"《兰亭序》的态度呈现出基本稳定的态势，但一旦在社会观念发生重大的变化时，人们对于"定武本"《兰亭序》的态度便很难不发生新的变化，这就是后来阮元、李文田等人对《兰亭序》提出质疑的思想根源。

汪中『修禊叙跋尾』的思想主旨及其相关问题

　　20 世纪 60 年代以来的"兰亭论辨",基于晚清学者李文田(1734—1895)题写在"汪中旧藏《定武兰亭》"的一篇 505 字的题跋,"彻底地"否定了《兰亭序》文本的可靠性。时至今天,虽然已少有人会再去支持李文田、郭沫若等人当年对于《兰亭序》的"质疑",但针对《兰亭序》本身是否为王羲之所作,却已成为学人们难以回答甚至不愿去回答的问题。[1]"兰亭论辨"至今 53 年,一方面可以说对于《兰亭序》的相关问题是越讨论越复杂,但另一方面,对于引发"兰亭论辨"的"汪中旧藏《定武兰亭》"本身尚缺少系统的研究,这其中便包括汪中的"修禊叙跋尾"。

　　"兰亭论辨"从微观上固然可以被视为一次"学术探讨",但从宏观的角度来看,却并没有那么简单。王羲之与《兰亭序》对于中国书法史上的意义绝不亚于孔子和《论语》对于中国文化史的地位和意义,学界如果对《兰亭序》真伪问题无法做出明晰而准确的判断,那么作为中国文化代表之一的书法便缺少了最为重要的"一环"。正所谓"解铃还须系铃人","兰亭论辨"因"汪中旧藏《定武兰亭》"而起,那么所有的相关讨论也理应由此开始。可遗憾的是,近 60 年来在有关《兰亭序》真伪问题的诸多讨论中,却少有学人对汪中"修禊叙跋尾"进行专题的研究。众所周知,"兰亭论辨"起于郭沫若借用"李文

1. 如学者祝帅、孟会祥等人均在谈及《兰亭序》真伪时,称此问题难以回答。

田跋汪中旧藏《定武兰亭》"中所提出的"兰亭三疑"来质疑《兰亭序》的真伪，可是李文田之所以要撰写这篇跋文，除了其受碑学书法以及清代社会风气、学术风气的影响之外，其针对汪中"修禊叙跋尾"对于《兰亭序》的"推崇之声"而立论的意图和目的也是非常明显的。换言之，只有了解"修禊叙跋尾"以及"汪中旧藏《定武兰亭》"中诸题跋之间的关系，才有可能看到李文田提出兰亭质疑的"语境"，才能在今天更好地回应李文田以及由"李文田跋文"所引起的"兰亭论辨"。因此，"修禊叙跋尾"不应被置于"兰亭论辨"的讨论之外，而应将其视为讨论"兰亭论辨"的一件重要史料。

第一节 汪中"修禊叙跋尾"版本略述

汪中（1744—1794），清乾隆年间扬州人，为乾嘉年间"扬州学派"的代表人物。他的学问私淑顾炎武，"尝推六经之旨，以合于世用"[2]。治学之余，汪氏还留意收藏书画碑帖，42岁那年，他从市场上购得一件"定武五字不损本"《兰亭序》。汪中为之作跋，即是"修禊叙跋尾"。

一、文本文献中所见到"修禊叙跋尾"

汪中生前编有文集，名为《述学》。汪中逝后，其子汪喜孙（1789—1847）在重新编辑汪中遗著时，对"修禊叙跋尾"一文的字、句以及段落顺序做了部分润色和修改，遂成定稿，收于《述学·补遗》当中（见图1）。目前海内外学界整理出版的《汪中集》[3]《新编汪中集》[4]中所收的"修禊叙跋尾"，

2. 汪中：《与巡抚毕侍郎书》，《新编汪中集》，田汉云点校，扬州：广陵书社，2005年，第428页。

3. 汪中、古直著：《汪中集》，王清信、叶纯芳点校，中国台北："中央研究院中国文史研究所"筹备处发行，2000年。

4. [清]汪中：《修禊叙跋尾》，《新编汪中集》，田汉云点校，扬州：广陵书社，2005年。

修禊敘跋尾

晉右軍將軍會稽內史琅琊王羲之修禊敘定武石刻五字不損本乾隆五十

年八月江都汪中審定題字

今體隸書以右軍為第一右軍書以修禊敘為第一修禊敘以定武本為第一在于四景之上故天下古今無二

修禊敘別本至多理宗所集東游氏故以為別藏不可得見以定其甲乙今之行世者

頴上蘭致翻翩嬌若雲中之鶴故也孔子曰質勝文則野文勝質則史文質彬彬然

適翩而存有其一體也其失也媚吳興臨本是也

後君子持是則以論書吾於定武石刻見之

是則因字向之二字良可悲夫大字斯文文

字甞先書他字而後改之之筆跡宛然其翻刻定武本及別本所刻皆不爾故知

图1　汪中　述学·补遗　修禊叙跋尾
续修四库全书　第1465册

均承汪喜孙"润色稿"而来。"修禊叙跋尾"全文现为12段，其中题记1条、跋文11条，全文近2000字。文中不仅详细阐述汪中对于这件《兰亭序》的推重之情，而且采用"以文证史""以碑证史"的考据方式论证了"定武本"《兰亭序》出于王羲之真迹的观点，可谓是在清代碑学正式确立之前的一篇重要的讨论《兰亭序》真伪问题的史料文献。

二、碑帖文献中所见"修禊叙跋尾"

汪中题写"修禊叙跋尾"的这件《兰亭序》，在后世流传中，其命名逐渐将"汪中（或汪容甫）"

与"兰亭序（修禊叙）"联系在一起，有所谓"汪中旧藏《定武兰亭》""容甫本""汪中旧藏《定武兰亭》"等多种称谓，为今人所熟知的"汪中旧藏《定武兰亭》"的称谓，则是在"兰亭论辨"时由郭沫若命名的。

"汪中旧藏《定武兰亭》"的原件于民国期间流入日本，在此之前，曾在国内存有三种"子本"：其一为以珂罗版影印出版的所谓"《汪容甫旧藏真定武兰亭

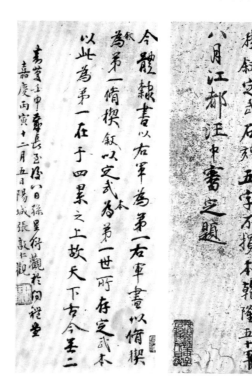

图2　汪中在自藏　兰亭序　题记及"修禊叙跋尾"首则　珂罗版

序》";其二为清代同治初年由藏家钟毓麟组织摹刻的石本及其拓本;其三为清人张鸣珂对"汪中旧藏《定武兰亭》"所做的双钩本,2019年4月其原件现身于西泠印社春季拍卖会。[5]在前两种"子本"中,均载有"修禊叙跋尾"。

（1）民国珂罗版《汪容甫旧藏真定武兰亭序》中的"修禊叙跋尾"

近代以来,随着西方印刷术传入,有正书局、文明书局等出版机构以珂罗版影印出版了大量中国古代书画作品,其中"汪中旧藏《定武兰亭》"便由上海文明书局以珂罗版方式出版发行。虽然目前尚不确定首次出版的准确时间,但依据《申报》上的一则售书广告可以确定,这件珂罗版本的首次出版时间应不晚于1916年10月。经查阅有关文献,这件珂罗版《汪容甫旧藏真定武兰亭序》并非原件的

图3 赵魏跋 汪中旧藏 定武兰亭 民国珂罗版

全貌,虽然其中完整地保留了"修禊叙跋尾",但缺少了部分藏家和观者题跋,为今天的研究还留下了一些尚无法解决的疑点。

珂罗版本中的"修禊叙跋尾",依书写者的不同,可分为两个部分:其中题记以及题跋第一段为汪中自书,其余部分为赵魏(1746—1825)应汪喜孙之请代书,并有题跋一段。（见图2—图4）

5. 关于"汪中旧藏《定武兰亭》"的递藏情况,笔者撰有"汪中旧藏《定武兰亭》流传、收藏初考及相关问题研究"一文,载《西泠艺丛》2018年第4期。

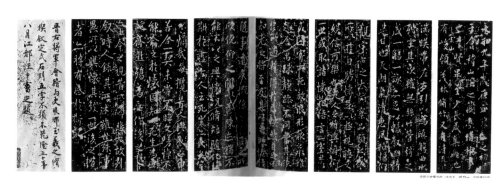

图4 《昭和兰亭记念展图录》中所见"汪中旧藏《定武兰亭》"珂罗版 见此书第138—139页

（2）清人摹刻"汪容甫兰亭序"中的"修禊叙跋尾"

"汪中旧藏《定武兰亭》"曾在清同治初年由"第二代藏家"钟毓麟组织摹刻，由王衷白覆刻、吴让之仿蚀。此外，因赵魏所书小楷字迹太小不易钩摹，吴让之以自书的方式易去赵魏所书的部分，于是此摹刻本中的"修禊叙跋尾"是由汪中原迹的刻本（包括题记及题跋第一段）和吴让之小楷书写两部分共同组成的。[6]（见图5、图6）

这件摹刻本的原石现存镇江焦山碑林，仅有两块，其中一块为"兰亭序"部分，已残，存"永和九年"至"死生亦大矣岂"共20行237字，碑林题为"明定武兰亭残碑"，《焦山石刻研究》亦称其为"明刻"；另一块即为吴让之书汪中"修禊叙跋尾"的最后五段，自"赵承旨得《独孤长老》本"至"世人不识右军书，见《定武修禊序》结体似率更，遂以为率更所书，则误矣"，共600余字，今碑林题为"清·定武兰亭序跋"，《焦山石刻研究》当中称其作者"佚名"。

按照钟毓麟的说法，摹刻"汪中本"的初衷是为了保存"名迹"，他说："此本昔在汪氏，海内名公卿求一见不易得，今兵火之余，收藏家百不遗一二，而

6. 吴让之在"跋汪中旧藏《定武兰亭》"中说："汪容甫先生得《兰亭帖》，审定为定武石刻五字不损本，手自标题，又写小像作赞，装于册首，又作跋十一则，亲书今体隶书，云云。一则为副页，嘉庆十八年嗣君孟慈乃请赵君晋斋补书其十则于册尾。……赵君所书，又字小不易钩，因属熙载如《禊帖》之高下就石书丹以便刻，……而附赵君书后语于诸观款后，以存其旧。咸丰庚申十月，让之吴熙载识。"水赉佑编：《兰亭序研究史料集》，上海：上海书画出版社，2013年，第705—706页。

图 5 汪中 修禊叙跋尾（首则）　　　图 6 吴让之书 汪中 修禊叙跋尾

此帖幸存，毓麟仰测先君之意，以广其传以公同好……"[7]因此，除摹本原石外，目前在博物馆、出版物以及私人收藏中，今人依然能见到这件摹刻本的身影。据笔者目前所见，北京故宫博物院藏有一件，在《兰亭书法全集》第二卷中刊出了图版；在上海博物馆图书馆当中收藏三件，均为戚叔玉旧藏，其中还有一件上有戚氏跋文一段；在 1973 年日本昭和兰亭书法展上曾展出过一件由梁启

7. 水赉佑：《兰亭序研究史料集》，上海：上海书画出版社，2013 年，第 799 页。

超题签的"定武兰亭五字不损本",即"钟毓麟摹本"的拓本之一;日本学者伊藤滋亦藏有一件"钟毓麟摹本",在"会"字缺处有"木鸡室"白文小印,这件藏品亦曾经在西安举办的中日邦交正常化二十周年"木鸡室藏历代金石名拓展览"上展出过,题为"南宋重刻定武兰亭序旧拓精本"[8],伊藤氏还曾撰写专文介绍"重刻汪中本兰亭序",称其为"虽然是重刻版本,但也是定武《兰亭序》刻本中非常出众的版本之一"[9]。

三、拍卖中所见一件"修禊叙跋尾"墨迹

除去在文本文献和碑帖文献中可见的"修禊叙跋尾"之外,在近年的拍卖市场上,还曾拍卖过一件汪中"修禊叙跋尾"墨迹,即嘉德四季第41期拍卖会暨十周年庆典拍卖会"古籍善本碑帖法书专场"上编号为"3246"的"汪容甫定武兰亭十一则",其著录信息为"旧抄本,1册,纸本,16cm×25cm……"。拍卖方仅刊出这件拍品其中的一开(两页),内容为跋文第二段和第三段局部,共12行185字。就其刊出部分来看,其书法为行楷书,与赵魏书"跋尾"和吴让之书"跋尾"均不同,同时也与汪中自己的笔迹也不甚相似。(如图7)

以上便是目前所能见到的与汪中"修禊叙跋尾"有关的主要版本线索。[10]总体而言,尽管"汪中旧藏《定武兰亭》"的原件流入日本,但与之相关的最为重要的汪中"修禊叙跋尾",今天依然在可以文本文献和碑帖法书中获得,这便为今天进一步探讨"兰亭论辨"提供了可能。

8. 不过在陕西省博物馆所编《木鸡室藏历代金石名拓展览》一书的"展品目录"中说明"南宋重刻定武兰亭序旧拓精本,有章志荪跋,该本与文明书局影印的'汪容甫旧藏宋拓定武本'相同"。见该书"展品目录"第2页。

9. [日]伊藤滋:《重刻汪中本兰亭序》,《墨》2011年11—12月号,第102页。

10. 此外,据目前笔者所见,与"修禊叙跋尾"有关的材料还有:(1)赵之谦"天道忌盈人贵知足"朱文印一枚,此印文出于"修禊叙跋尾";(2)吴让之在一件"定武《兰亭》"翻刻本后以"修禊叙跋尾"首句"今体隶书以右军为第一"为题跋。

图 7 嘉德四季 41 期 3246 号 汪容甫定武兰亭十一则

图 8 张丙炎故居 现称"丁姓盐商住宅"
扬州·三祝庵街

第二节 汪中"修禊叙跋尾"的思想主旨

清光绪十五年（1889）八月，时任浙江乡试正考官的李文田在杭州主持乡试结束以后欲返回北京，途经扬州时，在其"同年进士"张丙炎[11]处（见图 8）见到"汪中旧藏《定武兰亭》"的原件，于是便题写下"李文田跋汪中旧藏《定武兰亭》"一文，从书法和文本两个角度均否认了《兰亭序》出于王羲之原作的可能性。可是，为什么李文田要在朋友的藏品中写下一篇带有强烈质疑意味的文章呢？原来他是要回应帖中的"修禊叙跋尾"。

李氏在跋文中写道："往读汪容甫先生《述学》有此帖跋语，今始见此帖，亦足以惊心动魄。然予跋足以助赵文学之论，惜诸君不见我也。"这里所讲的"此帖跋语"，即是汪中"修禊叙跋尾"。那么不禁要问，汪中在"修禊叙跋尾"

11. 即李文田跋文中讲到的"午桥公祖同年"。郭沫若曾认为此"午桥公祖同年"为端方，但经有关学者考证，应为张丙炎。

中到底讲了什么，会引起李文田一定要在朋友的收藏品上写下一段证其字伪文伪的跋文呢？

　　汪中在"修禊叙跋尾"中表达了他对于自己收藏的这件"定武本"《兰亭序》的极力推崇，他不仅认为其所收藏的这件"定武本"《兰亭序》为"古今天下无二"的"定武真迹"，而且还综合运用史料文献和石刻遗迹来论证所谓"定武本"《兰亭序》出于欧阳询以"右军真迹"摹写上石，而非一般所谓欧阳询临本上石。于是可以看到李文田后来在跋文中引证《世说新语》当中的《临河叙》来质疑《兰亭序》文，以"二爨"质疑《兰亭序》字并不"突兀"，是对应汪中"跋尾"的观点而来的：汪中认为《兰亭序》出于王羲之真迹，李文田认为《兰亭序》出于唐人篡改；汪中认为《兰亭序》优于"昭陵诸碑"，当是原迹摹本上石，而李文田则认为"《定武》虽佳，盖足以与昭陵诸碑伯仲而已，隋唐间之佳书，不必右军笔也"；汪中引北魏刻石《始平公造像记》、南朝梁刻石《吴平侯神道石柱》论证《兰亭序》书法存有古意古法，而李文田则引"二爨"来论证《兰亭序》书法与之殊不相类，应为唐人伪作。由此不难看到，"修禊叙跋尾"当中对于《兰亭序》的推崇直接导致了李文田在"跋汪中旧藏《定武兰亭》"中对于《兰亭序》的质疑，那么不禁要进一步追问，汪中的主要观点又是怎么得出的呢？

一、《定武本》"最优"说

　　汪中在"修禊叙跋尾"中继承了自北宋以来（特别是赵孟頫以降）对于"定武本"《兰亭序》的推崇[12]，提出其所藏"定武本"《兰亭序》为"最优"的观点：

12. 宋黄庭坚《类编增广黄先生大全文集》卷四十三"书王右军兰亭草后"："王右军《兰亭草》，号为最得意书，宋齐间以藏秘府，士大夫间不闻称道者，岂未经大盗兵火时，盖有墨迹在《兰亭》右者？及梁州之间焚荡，千不存一。永师晚出此书，诸儒皆推为真行之祖，所以唐太宗必欲得之。其后公私相盗，至于发冢，今遂亡之。书家得"定武本"，盖仿佛古人笔意耳。褚庭诲所临极肥，而洛阳张景元剧地得缺石极瘦，'定武本'则肥不剩肉、瘦不露骨，犹可想其风流。三石刻皆有佳处，不必宝已有而非彼也。"水赉佑编：《〈兰亭序〉研究史料集》，上海：上海书画出版社，2013 年，第 14 页。

"今体隶书，以右军为第一。右军书，以《修禊叙》为第一。《修禊叙》，以《定武》本为第一。世所存《定武》本，以此为第一。在于四累之上，故天下古今无二。"

这段文字为"修禊叙跋尾"跋文首段，其中阐明了汪中对于这件自藏《兰亭序》的基本态度，即这是一件重要的"定武五字不损本"《兰亭序》传本，并为"定武真迹"而非翻本。在"修禊叙跋尾"中，汪中介绍了他收藏此件《兰亭序》的经历："中（汪中自称"中"——引者注）年十四五即喜蓄金石文字，数十年来所积遂多。属有天幸，每得善本，惟《修禊序》未尝留意，以为不得《定武》本，则他刻不足称也。而祖刻毕世难遇，无望之想固无益尔。今年夏，有人持书画数种求市，是刻在焉。装潢潦草，无题跋印识，而纸墨神采如新，遂买得之。念此纸之留于天壤间者将八百年，中间凡更几人，曾无毫发之损，固云神物护持。然使其有一二好古识真之士为之表章，重以锦褾玉轴之饰，则当价重连城，为大力者所据，余又安能有之？物之显晦遇合，诚有数欤！"[13] 从这段文字的表述中可以看到，汪中在收藏此帖之前，便已认定"定武本"优于《兰亭序》的其他传本，所以他才会在遇到此帖时，在"无题跋印识"的情况下便"直接"认定此本即是"定武真迹"，难怪后来姚大荣会称其为"率臆武断之赏鉴家"[14] 了。

众所周知，清代学术较之前代最大的不同，即是特别重视古代文献的考据工作，汪中也不例外。为了论证其对于这件"定武本"《兰亭序》所执的"最优"态度，汪中采用了元代赵孟頫和王蒙题跋《兰亭序》时的论证方式。（如下表3-1）

13. "是年"即清乾隆五十年（1785）。

14. 姚大荣《惜道味斋集》"书汪容甫修禊叙跋尾后"。水赉佑：《兰亭序研究史料集》，上海：上海书画出版社，2013年，第665页。

表 3-1：赵孟頫跋文、王蒙跋文与汪中跋文对比表

序号	赵孟頫观点 （跋"落水兰亭"）	王蒙观点 （跋"吴静心本"）	汪中观点
1	古今言书者，以右军为最善。	自永和九年至于今日，凡千有余岁。其间善书入神者，当以王右军为第一。	今体隶书以右军为第一。
2	评右军之书者，以《禊帖》为最善。	右军平生书最得意者，《兰亭》为第一。	右军书以《修禊叙》为第一。
3	真迹既亡，其刻之石者以"定武"为最善。	刻石惟《定武》一本最得其真，后世共宝之。故石刻当以《定武》为第一。	《修禊叙》以《定武》本为第一。
4	然而纸墨有精疏，拓手有工拙，于是优劣分焉。此本纸墨精，拓手工，在"定武"帖中，岂非至宝也耶！	余平生所见《定武》本，惟此一本纸墨既佳，摹手复善，无毫发遗恨千古，墨本中此本当为第一。	世所存《定武》本以此为第一。
5	/	自右军之下，唐宋勿论，千有余年后，能继右军之笔法者，惟先外祖魏国赵文敏公当为第一。	/
6	/	文敏平昔所题《兰亭》墨本亦多矣。或一题数语，或至再题，则为罕见，不可得矣。惟此一本凡十六题，复对临一本，可见爱惜之至，不忍去手。于文敏题跋中，此本又当为第一也。	/
7	吾观《禊帖》多矣，未有若此本之妙者。	举千年之世，书法之精妙者，无过此一本。	在于四累之上，故天下古今无二。

　　众所周知，赵孟頫曾于"定武独孤僧本"《兰亭序》和"吴静心本"《兰亭序》分别作"十三跋"和"十六跋"。其实赵孟頫在著名的"落水兰亭"（即"赵子固本"《兰亭序》）上也曾题写了跋文（即上文）[15]。而从现存北京故

15. 文献著录见《庚子销夏记》《辛丑销夏记》，图像见清内府摹刻"落水兰亭"。

宫博物院"赵孟頫临兰亭序卷"中王蒙的跋文内容来看，应为王蒙在"吴静心本"《兰亭序》（即"十六跋本"）中的题跋。虽然在赵氏、王氏之前，亦有宋人论"定武本"为优，但此种"层层递进式"的论证方式则始于赵孟頫，因此汪中"四累"说来自赵孟頫跋文是无疑的，而且王蒙跋文比赵孟頫跋文来得更加"彻底"，除树立王羲之和《兰亭序》的道统地位外，还将其外公赵孟頫也列入其中，称赵氏为王羲之身后能继承右军笔法的第一人，并认为此卷又为赵孟頫所有《兰亭序》题跋中最优亦最多者。尽管王蒙没有说此卷中赵孟頫的《兰亭序》临本为赵孟頫的所有临写本中最优，但其言外之意已经将赵孟頫推为了王羲之千年以后最得道统"真传"的"传人"。

　　其中汪中对于《兰亭序》的推崇不仅是借用了赵孟頫和王蒙的论证方式，而且也在观念上接受了自宋元以来、特别是赵孟頫以来对于"定武本"《兰亭序》的推崇。按照赵孟頫"兰亭十三跋"的说法，《兰亭序》在"南宋士大夫家刻一本"，而真正的"定武石刻……有日减，无日增"，所以赵孟頫非常重视属于原石宋拓的"独孤僧本"。尽管此本"五字"已损，但赵氏还是给予了其高度的评价，其中一个重要的原因，就是当时能够见到的"佳品"已然不多。汪中生前很少在书画碑帖上题跋钤印[16]，而"修禊叙跋尾"却是一篇近2000字的长跋，足见汪中对之的重视程度。进而，汪中认为他收藏这件"五字不损本"《定武兰亭序》优于赵孟頫当年写下"十三跋"的那件"定武独孤僧本"《兰亭序》，自己也较赵氏为有幸。他说："赵承旨得《独孤长老》本，为至大三年。承旨年五十有七，其本乃五字已损者。中生承旨后五百年，声名物力，百不及承旨。今年四十有二，而所得乃五字未损者。中于文章、学问、碑版三者之福，所享已多。天道忌盈，人贵知足。故于科名仕宦泊然无营，诚自知禀受有分尔。"据赵孟頫"兰亭十三跋·之一"所记，赵孟頫于元至大三年（1310）应召入京，行至南浔时得"独孤僧本"。"独孤僧本"虽为"五字损本"，流传有序，是

16. 汪喜孙《容甫先生年谱》："先君所藏书画碑刻，不轻作题跋，亦无鉴赏印记。惟《修禊叙》有跋，他跋皆为人作。先君笔墨谨严，于此可见。"汪中：《新编汪中集》，田汉云点校，扬州：广陵书社，2005年，第29页。

公认的宋拓原石拓本。不过在汪中看来，他所收为"五字未损本"优于赵氏所收"独孤僧本"；赵氏时年 57 岁，而自己仅 42 岁；在汪中看来，自己生于赵氏后 500 年，声名、物力均不及赵氏，却能在 42 岁时收得"优"于赵氏"独孤僧本"的"定武真迹"，实有幸于赵氏。汪中这段题跋虽然不免"夸言"，但实际上透露出一个信息，即他对"天道忌盈，人贵知足"的深切体认，或者说，虽然他在讲其所藏《兰亭序》"优"于众本，但其实也是在讲他在"文章、学问、碑版"这方面的成就是"优"于众人的。

二、《兰亭序》"真迹"说

汪中不仅认为"定武兰亭序"为"最优"，而且认为"定武兰亭序"即王羲之真迹经欧阳询摹写上石而来，而非欧氏临本上石，并综合运用史料文献和古代刻字遗迹等资料来论证这一观点。

（1）来自史料文献上的依据

汪中认为《兰亭序》出于唐代书法家欧阳询依王羲之《兰亭序》真迹钩摹本上石，而非当时流行的欧阳询"临本"上石的说法。他说："《叙》中涂改诸字，此刻若'因寄所托''因'字、'向之'二字、'良可'二字、'悲夫''夫'字、'斯文''文'字，皆先书他字而后改之，笔迹宛然。其翻刻《定武》本及别本所刻皆不尔。故知《定武》是从右军真迹上石也。然中虽能鉴古，使不见《定武》真刻，亦何从知之？此非人力所能为也。"又说："《定武》石刻出自欧阳率更。若以为率更所书者，中尝疑焉。太宗之于此《叙》，爱之如此其笃也，得之如此其难也，既欲寿诸贞石，嘉彼士林，乃舍右军之真迹、用率更之临本？譬之叔敖当国，优孟受封；中郎在朝，虎贲接席，殆不然矣。后见何延之《兰亭始末记》云：'帝得帖，命冯承素、韩道政等各摹数本，赐太子诸王。一时能书如欧、虞、褚诸公，皆临摹相尚。'刘　《嘉话录》云：'《兰亭叙》武德四年入秦府，贞观十年始摹以分赐近臣。'何子楚《跋》云：'唐太宗诏供奉临《兰亭叙》，惟率更令欧阳询自摹之本夺真，勒石留之禁中。'然后知《定武》

本乃率更响搨，而非其手书，于是前疑始释。古称石刻之佳者，曰下真迹一等。此以右军之真迹、太宗之元鉴、率更之绝艺，盛事参会，千载一时。虽山阴畅叙、兴到再书；昭陵茧纸、人间复出，何以过之？自宋以来，士大夫万金巧购，性命可轻，良有以也。"

在浩如烟海的《兰亭序》相关史料中，关于"欧阳询"与"《兰亭序》"的各种说法莫衷一是，或者说，欧阳询在历史上以及后人的记述中"扮演"了与《兰亭序》有关的多重身份：其一，欧阳询主持编撰的《艺文类聚》收录了《兰亭诗序》；其二，关于《兰亭序》在唐代为唐太宗所得，较为人所熟知的是所谓"萧翼赚兰亭"，但在宋代文献的记述中，欧阳询也是《兰亭序》真迹的访得者[17]；其三，有人认为"定武本"《兰亭序》的书法风格与欧书相近，遂认为"定武本"出自欧阳询或为欧阳询"临本"，又有所谓《兰亭序》"欧本""欧系"一类的说法[18]；其四，还有一些文献当中记载，欧阳询曾以王羲之《兰亭序》真迹上石[19]。此外，还有一件欧阳询款楷书《兰亭记》。而汪中所支持的，便是第四种说法。

受清人考据学风的影响，汪中在未见其所藏"五字不损本"《兰亭序》之前，虽然对"定武本"有所偏爱并对"定武本"出自欧阳询临本一说存有疑虑，但并未下一定论。而在收藏《兰亭序》之后，他便以这件《兰亭序》拓本为依据

17. [宋]钱易《南部新书》丁："《兰亭》者，武德四年，欧阳询就越访求得之，始入秦王府。"见：水赉佑编，《兰亭序研究史料集》，上海：上海书画出版社，2013年，第10页。

18. [宋]李之仪《姑溪题跋》卷一"跋兰亭记"："尝有类今所传者参订，独'定州本'为佳，似是镌以当时所临本模勒，其位置近类欧阳，疑询笔也。"见：水赉佑编，《兰亭序研究史料集》，上海：上海书画出版社，2013年，第17页。

19. 曾宏父《石刻铺叙》卷下："唐太宗诏供奉临《兰亭序》，惟率更令欧阳询所拓本夺真，勒石留之禁中，他本付之于外，一时贵尚，争相打拓。……"水赉佑编，《兰亭序研究史料集》，上海：上海书画出版社，2013年，第112页；又《兰亭续考·卷一》载："《兰亭》出诸唐名手所临，固应不同，然其下笔皆有畦町可寻。惟定武本锋藏画劲，笔端巧妙处，终身效之，而不能得其彷佛。世谓此本乃欧阳率更所临，予谓不然，欧书寒峭一律，岂能如此八面变化也。此本必是真迹上摹出无疑。"桑世昌、俞松：《兰亭考·兰亭续考》，杭州：浙江人民美术出版社，2013年，第214页。

并综合历史上的文献记载明确指出"定武兰亭"出自欧阳询依王羲之真迹上石，而非欧氏临本上石。但汪中所引"何子楚跋"以及未引"姜白石跋"在《兰亭序》史料当中仅可作为"一家之言"，而何氏《兰亭记》、刘氏《隋唐嘉话》所载或近乎传奇，或语焉不详，均不可作为"定武兰亭"由欧阳询摹真迹上石的确证。

因此，综合汪中的观点，应该可以看到，汪中对于《兰亭序》的考证并没有对相关的史料预先做一番可靠性的论证，而是先确定了"《定武兰亭》出于王羲之真迹"的观念之后，再运用可见史料来论证这一观念的正确性和可靠性。汪中的这种考据方法与戴震、阎若璩等考据学家不预设观念、重视对文献中字义和音韵进行考据的方式迥然有别，因此汪氏对于《兰亭序》的论证并不真正可靠，为后来李文田反驳汪中的观点埋下了伏笔。

（2）来自古代刻字遗迹的依据

《兰亭序》作为一件传世书法名品，对其书法的考证形成了多种方式，如既可以进行风格判定（"欧本"与"褚本"、"定武"与"唐摹"等）或特征判定（如"八润九修""金龟玉兔""损字"等），也有所谓"偏旁考"[20]"审定诀"[21]等考订"技巧"。特别是"禊帖偏旁考"为明清两代考订《兰亭序》

20.《齐东野语》载姜白石"禊帖偏旁考"："'永'字无画，发笔处微折转。'和'字'口'下横笔稍出。'年'字悬笔上凑顶。'在'字左反别。'岁'字有点，在山之下，戈画之右。'事'字脚斜拂，不挑。'流'字内'㐬'字处就回笔，不是点。'殊'字挑脚带横。'是'字下'疋'凡三转不断。'趣'字波略反卷向上。'欣'字'欠'右一笔，作章草发笔之状，不是捺。'抱'字已开口。'死生亦大矣''亦'字，是'四'点。'兴感''感'字，戈边亦直作一笔，不是点。'未尝不''不'字，下反挑处有一阙。右法如此甚多，略举其大概。持此法，亦足以观天下之《兰亭》矣。"水赉佑：《兰亭序研究史料集》，上海：上海书画出版社，2013 年，第 108 页。

21.［宋］曹之格《宝晋斋法帖》（宋拓）卷二"兰亭叙（残本）"："我生适癸丑，倒指十四周。中间几今古，沿革难泝流。长歌系颠末，后山无与俦。区区访寡陋，欲陈良赘疣。书家一词称定本，审定由来有要领。毡墨或因三叠纸，针爪天成八段锦。中古亭列九处刓，最后湍流五字损。界画八粗九更长，空一尾行意不尽。欧公集古莫之珍，道祖怀璧西归秦。云林宝晋漫博雅，肉骨喻借修江人。近世王尤号多识，肥瘦聚讼空纷纭。手追赖有姜单，粗于斯文能写真。真伪要区别，骊黄俱小节。摹拓偶浓淡，岂足病奇绝。取玉弃木石，贵完次剥缺。鉴裁先精深，副以右方诀。临池侧勒功未成，磊嵬胸次久不平。季弟何从得旧物，把玩恍入神龙庭。法度森严转生敬，想像屡脱穹庐腥。维扬宝光腾夜夜，安得挈置坐隅眼

的重要标准[22]，比汪中同时代而略早的翁方纲（1733—1818）便参考"赵子固本"
（"落水"本）、"禊帖偏旁考"作《苏米斋兰亭考》，成为一代《兰亭序》
考证大家。不过在汪中那里，假设后人依"偏旁考"而作伪，那么依据"禊帖
偏旁考"来考订"定武本"《兰亭序》岂不是要"本末倒置"了吗？他说："往
见宋番阳姜氏《禊帖偏旁考》，心焉笑之。即如此本，正犹青天白日，奴隶皆见，
何事取验《偏旁》，然后知为《定武》真本。设有作伪者，依姜氏之言而为之，
又何以待之？然则牵合于姜氏者，所谓'贵耳贱目'者也。"因此，他并不同
意以"禊帖偏旁考"为标准来考证"定武本"《兰亭序》，而是采用了新的考
证视角和方法。

众所周知，清代学术的最大特征便是对于古代文献、地理、遗存的"考据"，
这与清初自顾炎武开始提倡"实学"和"经世致用"有关。到了汪中生活的
年代，随着考据学的不断深入和分化，逐渐形成了"皖派"（以戴震为代表，
重视字义、音韵）、"吴派"（以惠栋为代表，重视古文经学）、"浙派"（以
章学诚为代表，重视"以史证经"）以及"扬州学派"（以焦循、汪中、阮
元为代表，以"学贵通达"为主要学术志趣）等多个学术流派。在考据学当
中，重视对于文献原义的考据和梳理，所以便特别重视将被考证文献与其同
时代的其他文献或遗存相互对比、对照，从而论定该文献是否可靠，如阎若
璩对于《古文尚书》的考证，便是一个典型的例子。汪中为了论证《兰亭序》
出于王羲之真迹，运用了考据学"以史证经"的方法，综合运用宋本《淳化
阁帖》以及北魏刻石"始平公造像记"、南朝梁时刻石"梁吴平侯神道石柱"
等历史遗存来论证《兰亭序》中存有"古意"，以反驳当时由赵魏所提出的《兰
亭序》字"不应古法尽亡"的说法："吾友赵文学魏、江编修德量，皆深于

长青？"水赉佑：《兰亭序研究史料集》，上海：上海书画出版社，2013 年，第 841 页。
22. [明] 郁逢庆《续书画题跋记》卷三载文征明语："余平生阅《兰亭》不下百本，求其
合于此者盖少。近从华中甫观此，乃镌损五字本，非但刻拓之工，而纸亦异，以白石所论
偏傍较之，往往相合，诚近时所少也。"水赉佑：《兰亭序研究史料集》，上海：上海书
画出版社，2013 年，第 226 页。

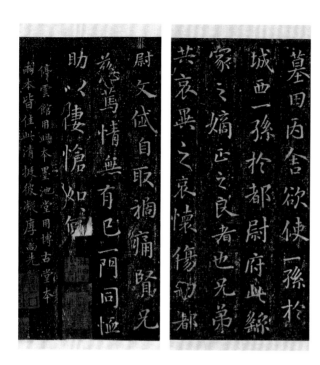

金石之学。文学语编修云：'南北朝至初唐碑刻之存于世者，往往有隶书遗意。至开元以后始纯乎今体。右军虽变隶书，不应古法尽亡。今行世诸刻，若非唐人临本，则传摹失真也。'编修以谂中，中叹文学精鉴，为不可及也。然中往见吴门缪氏所藏《淳化帖》第六、第七、第八三卷，点画波磔，皆带隶法，与别刻迥殊。此本亦然。如'固知''固'字、'向之'

图9　北京故宫博物院藏　晋唐小楷十种之丙舍帖　中国法帖全集 第十六册

二字、'古人云''云'字、'悲夫''夫'字、'斯文''文'字改笔，政与《魏始平公造像记》《梁吴平侯神道石柱》绝相似。因叹前贤遗翰多为俗刻所汩没，而不见《定武》真本，终不可与论右军之书也。"

　　《淳化阁帖》中所刻"王羲之书"真伪相杂，故以其作为论证《兰亭序》真伪的依据当然是不可靠的；而《始平公造像记》《吴平侯神道石柱》虽为古代遗迹，但以刻石字迹来考证"定武本"《兰亭序》书迹，亦是不可靠的：除了年代问题之外，最为重要的是刻本本身便会因刻手、工艺、石材、拓法、纸张等非书法因素而造成差别，更不必说"铭石书"与"行押书"在书体方面的差别了。因此可以看到，汪中依然是先认定了《兰亭序》出于王羲之真迹这一"事实"，然后利用相关的史料和历史遗存来加以论证，与一般意义的清人考据还是存在着较大的区别。

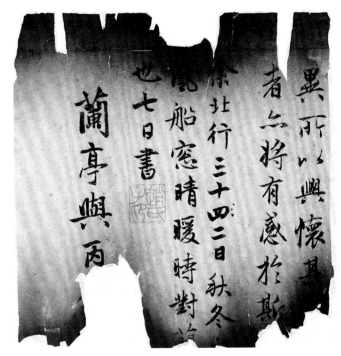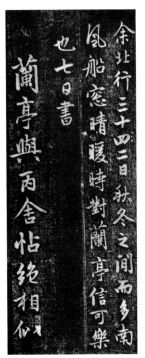

图 10 赵孟頫 "兰亭十三跋"中"兰亭与丙舍帖绝相似"

第三节 "修禊叙跋尾"的历史定位

通过前文的讨论已然看到,"修禊叙跋尾"在观点上继承了自宋元以来特别是赵孟頫以来关于"定武本"《兰亭序》为"第一"的判断,而在论证方法上则在吸收、借鉴清人考据方法的基础上进一步"证明"《兰亭序》出自王羲之真迹。这一"证明"既依托于文献史料、石刻遗存,又有"无证不立"的考据原则,但是汪中在考据过程中带入了"先入之见"(即认为《兰亭序》出于王羲之),所以使得"修禊叙跋尾"虽然有考据之名,但却无考据之实,并为后来引起"兰亭论辨"埋下伏笔。不过从研究的角度来看,"修禊叙跋尾"虽然存有一些论证上的问题,但也并非毫无价值:它一方面继承宋元以来特别是赵孟頫以来对于"定武本"《兰亭序》的推崇,另一方面也间接地开启了晚清至近现代以来对于《兰亭序》真伪问题的几次讨论,同时文章的论证

过程又带有鲜明的清人考据特色。因此,汪中"修禊叙跋尾"在清代书法史上应具有承上启下的地位和作用。

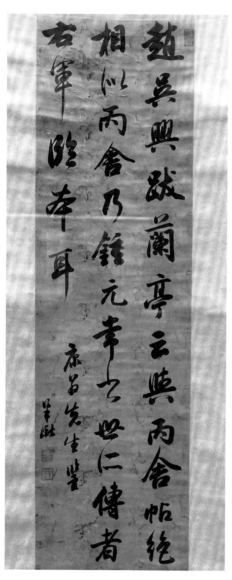

图11 梁巘书论一则 论及丙舍帖 2018年9月
刘磊摄于苏州博物馆

一、"修禊叙跋尾"与赵孟頫题跋《兰亭序》

赵孟頫为元代书画大家,他一生不仅临写《兰亭序》数百件之多,而且还在"定武独孤僧本""定武吴静心本"上分别题写了"十三跋"和"十六跋"[23],并对后人的《兰亭序》考订、评价均产生重要的影响。汪中生活在清乾隆年间,也正是赵孟頫以及赵氏书法最受推荐的时期之一,因此汪中在写作"修禊叙跋尾"时,一定程度上受到了赵孟頫题跋"兰亭序"的思想影响,是非常自然的事。

汪中在"修禊叙跋尾"当中,一方面与赵孟頫执有同样推崇《兰亭序》的态度,认为"定武本"《兰亭序》为诸本《兰亭序》最优者,另一方面汪中认为自己所得《兰亭序》优于"独孤僧本",自己在得《兰亭》一事上又有幸于赵氏。这两点在前文中已多有讨论,此处不再赘言。同时,汪中还借用一些与赵孟頫"兰亭十三跋"

23. "十三跋""十六跋"均为赵孟頫所书,只是"十六跋"中多出一些与吴静心相关的内容,在对于《兰亭序》的基本态度上,二者基本一致。

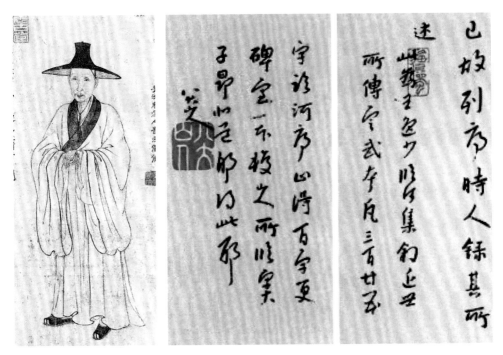

图 12 八大山人小像（局部） 朱耷跋自临 兰亭序

中相似的句式和观点来提出自己对于《兰亭序》的认识：如汪氏所谓"定武本"
与《始平公造像记》《吴平侯神道石柱》"绝相似"的说法，即为赵氏"十三
跋"中最后一跋"《兰亭》与《丙舍帖》绝相似"的翻版；再如汪氏推重"五
字不损本"，其实也与赵氏"五字未损其本尤难得"的说法一致；再如汪
中所谓"《修禊叙》别本至多，理宗所集，游氏所藏，不可得见，无以定
其甲乙"一句，又与赵氏"然传刻既多，实亦未易定其甲乙"一句相似。

　　由上可见，"修禊叙跋尾"与"兰亭十三跋"是有着一定联系的，这种联
系虽然不似一般意义上的引证或讨论，但可以视之为"兰亭十三跋"在流传过
程当中已经产生了它对于后世而言的观念影响，进而在乾隆年间影响到了汪中
"修禊叙跋尾"的写作。

二、"修禊叙跋尾"与李文田"兰亭三疑"

乾嘉考据学兴盛之前，人们虽曾对《兰亭序》提出过"质疑"，但"质疑者们"很少有人会怀疑《兰亭序》原作出自王羲之，目前所知最早的，是明末清初朱耷曾以《临河叙》质疑过《兰亭序》文本。而清代对《兰亭序》的质疑之风是在考据学、碑学兴起的过程中逐渐形成。一如王连起先生所说，李文田提出"兰亭三疑"，实际上是晚清重碑轻帖思潮的集中反映，包世臣、赵之谦等人非要把将右军书法说成他们喜欢的魏碑类书法而后快，而李文田则接受此时今文学派的影响：推测大于实证、甚至改字解经。[24]

据目前所见资料来看，明末清初"八大山人"朱耷第一次从文本对比的角度以《临河叙》质疑《兰亭序》，此时正值明末清初王朝更迭和思潮变迁中。而到了清乾嘉以后，出现了包括"李文田跋文"在内的多篇质疑《兰亭序》的文字，包括汪中《修禊序跋尾》中所述赵魏对《兰亭序》的质疑、舒位"凡此真迹皆不传，乃独聚讼临河篇"[25]、阮元的"南北书派论"、姚大荣"禊帖辩妄论"[26]、俞樾"《兰亭》无真本"[27]、李瑞清"跋自临兰亭"[28]等，可知李文田并非唯一一个质疑《兰亭序》真伪问题的清代学者，但亦可从后来的引发的"兰亭论辨"中得知，"李文田跋文"又是清代对《兰亭序》的质疑最为"成功"的一个。

"李文田跋文"之所以"成功"，是因为他并不单纯从书法的角度提出质疑，而是从《兰亭序》的文本入手，切中了"要害"：如果文章本身有假，那么字还会是真的吗？进而结合"二爨"再对《兰亭序》书法提出质疑，进一步论证其对于"文"的考证的可靠。有如此的"手笔"，难怪在后来"兰亭论辨"中

24. 王连起：《关于〈兰亭序〉传本问题的复杂性》，《东方今报》2013 年 3 月 12 日。
25. 水赉佑：《兰亭序研究史料集》，上海：上海书画出版社，2013 年，第 511 页。
26. 水赉佑：《兰亭序研究史料集》，上海：上海书画出版社，2013 年，第 661—664 页。
27. 水赉佑：《兰亭序研究史料集》，上海：上海书画出版社，2013 年，第 595 页。
28. 水赉佑：《兰亭序研究史料集》，上海：上海书画出版社，2013 年，第 673 页。

郭沫若会如此重视"李文田跋文"。

　　"李文田跋文"无论是其据《世说》疑《兰亭序》即无篇名、又有《兰亭序》与《临河叙》的文字差异，还是对《兰亭序》书法与"二爨"书法不合符合，俱具有不轻易相信古人和成说、重视文本考据等鉴赏态度的表现。但是作为正史的唐修《晋书》已在"王羲之本传"中收入《兰亭序》的 324 字全文，这在李氏"跋文"中却一字未提，而其所引以为据的《隋唐嘉话》《兰亭记》又不能作为可靠的历史文献记载来看待。这是为什么呢？

　　其实，看过"修禊叙跋尾"之后便不难理解，因为在汪中的跋文里便只引证了《隋唐嘉话》《兰亭记》而没有引证《晋书》。在汪中那里，他为了论证真迹摹本上石的观点，才引证了《隋唐嘉话》《兰亭记》当中的有关记载，而《兰亭序》与《临河叙》之间的文本差别，汪中并不留意；而李文田引《隋唐嘉话》《兰亭记》则只是回应一下汪中而已，其真正目的只为能够证明《兰亭序》为"伪作"。可以说，李文田对《兰亭序》提出质疑并非偶然，在他的一生当中，这并不是第一次对古代碑帖提出质疑，也不是唯一的一次。正是由于汪中对于其所藏"定武本"《兰亭序》的"无上推崇"，加之时人对汪中耿介的修改颇有微词，所以才引起了在其去世近 100 年之后，李文田对于"《兰亭序》出于王羲之真迹"这一观点的批评。换句话说，李氏对于《兰亭序》的质疑，不仅指向《兰亭》，同时也是对汪中本人的一种质疑和反对。

　　李文田认为《兰亭序》文章有隋唐人"加入的"老庄学说，其书法成就与唐代书法也不相上下，其言外之意，《兰亭序》即是隋唐人的伪造作品。以往的研究多依上述两点将问题直接引向"《兰亭序》是否为唐人伪造"的疑问，其实则不然。李文田认定《兰亭序》系伪作是有大前提的，即"修禊叙跋尾"。汪中认为他自藏这件"定武兰亭序"是由欧阳询"以右军真迹上石"，故其在认定"古碑镌刻之工，以昭陵为最"的同时又说到"此刻亦然"，而李文田所谓《兰亭序》与"昭陵诸碑相伯仲"即源此说。李文田通篇否定《兰亭序》，便进而说出"隋唐间之佳书，不必右军笔也"，

意在怀疑《兰亭序》为唐人所写而非王羲之本人，同时也是在否定汪中所认为的"定武本"《兰亭序》出于王羲之真迹上石并优于"昭陵诸碑"的说法。

李文田在跋文中讲到此跋"足以助赵文学之论"。以往的"兰亭论辨"研究中或对此不甚留意，或仅以为是清代质疑《兰亭序》的一个"声音"，但是仔细推敲李文田"足以助赵文学之论"一句，似乎是说赵魏的观点论据不足，所以才要对其有所"相助"。其实，李文田"助论"一说，源自"修禊叙跋尾"和"赵魏跋汪中旧藏定武兰亭"这两篇跋文。"修禊叙跋尾"中说："吾友赵文学魏、江编修德量，皆深于金石之学。文学语编修云：'南北朝至初唐碑刻之存于世者，往往有隶书遗意。至开元以后始纯乎今体。右军虽变隶书，不应古法尽亡。今行世诸刻，若非唐人临本，则传摹失真也。'"按照汪中的记述，赵魏原本是对"定武本"《兰亭序》执否定态度的，其最核心的观点便是"右军虽变隶书，不应古法尽亡"。而在他后来题写跋文时，汪中已去世近 20 年，又是在汪喜孙所请的情况而写，自然难以直写胸襟，于是表达了对汪中以及《兰亭序》的赞美之声，他说："读其所跋数千言，论《定武》实出右军，为桑氏《博议》中所未经见，洵具千百年眼者。所得之本，较吾家松雪翁为尤。最宜其泊然无营，知足之乐，余二人有同心耶？"可见，赵魏跋文所言和汪中所转述的赵魏"右军虽变隶书，不应古法尽亡"一说全然相反，所以仅从文本本身来看赵魏似乎是放弃了自己以往对《兰亭序》的"偏见"而转向认同汪中"《兰亭》出右军"之论。因此，当李文田在"汪中旧藏《定武兰亭》"原件上看到这两段跋文并且想要论证《兰亭序》并非王羲之真迹时，也就顺便"助论"了。

本章通过对汪中"修禊叙跋尾"的版本、主要思想及其与赵孟頫题跋《兰亭》、李文田"兰亭三疑"之间相互关系的梳理，大体呈现出汪中"修禊叙跋尾"对于今天进一步开展"兰亭论辨"相关研究的独特价值，即其一方面在思想观念上继承了自宋元以来特别是赵孟頫以来人们对于"定武本"《兰亭序》的认知，另一方面也依据其时代学术特色提出了考评《兰亭序》的新角度，

进而又进一步引发李文田对于《兰亭序》书法到文本的全面质疑，并最终引出 20 世纪 60 年代以来的"兰亭论辨"。

　　虽然"兰亭论辨"近 60 年来，"几乎所有有价值的文献都被运用了，能得出的结论，大家基本也都得出了"[29]，但对于汪中旧藏《定武兰亭》本身而言，相关的研究却还是很少的。正如本文开始所讲的那样，不了解"修禊叙跋尾"，便无法真正理解"兰亭三疑"，那么这里则可以进一步肯定地讲，研究"修禊叙跋尾"以及"汪中旧藏《定武兰亭》"诸多相关史料和问题，或许是今天重新审视"兰亭论辨"的一个"新"的起点。

29. 邱振中：《语造精微——〈兰亭〉图像系统的重新审视》，上海博物馆编：《兰亭》，北京：北京大学出版社，2011 年，第 152 页。

李文田与其「跋汪中旧藏《定武兰亭》」

　　"李文田跋《汪中旧藏定武兰亭》"是晚清学者李文田在"汪中旧藏《定武兰亭》"上的一篇跋文（以下简称"李文田跋文"），成为 20 世纪 60 年代以来质疑《兰亭序》真实性的"最有力"的一个理论来源。在 1965 年的那场"兰亭论辨"中，郭沫若公开质疑《兰亭序》并非王羲之原作，其立论依据之一便是李文田的这篇跋文。

　　假设《兰亭序》确系伪作，那么今人通过《兰亭序》来了解王羲之便缺乏了某种必要的"正当性"，即逻辑起点被"打掉"了。这也就是说，如果《兰亭序》确系伪作，特别是文章本身为"伪"，那么对于它进行任何的研究或说明都会处于某种"无意义"的论文。尽管 20 世纪 80 年代之后，社会思想的解放使得学人们得以从多角度来重新审视《兰亭序》的真伪问题而不必步郭沫若之后尘，但《兰亭序》研究仍然是一个难以触碰的疑难问题。因为一旦进入研究，便不免要对《兰亭序》的真伪问题予以回应，而此问题至今尚未有明确的结论。2000 年以后，学界普遍认为《兰亭序》研究中要重视对新的研究资料和方法的使用，注重学科与学科之间的交叉，但同时也认为《兰亭序》真伪之争是一个无法回避但又难以逾越、难以入手、难于研究的大问题，甚至有人提出已不能期许《兰亭序》真伪问题最终能有一定论。

　　笔者在梳理学界相关研究成果的过程中发现，虽然自 1965 年以来讨论《兰亭序》真伪问题的成果颇多，其中涉及"李文田跋文"的讨论也不在少数，但极

少有学者能够从李文田的学术主张及"李文田跋文"本身出发来展开研究[1]；同时随着中日交流的不断深入，日本学界有关汪中旧藏《定武兰亭》和"李文田跋文"的许多资料[2]渐为学人们知晓，但至今也未能对"李文田跋文"和《兰亭序》真伪问题做出新的有价值的回应。可见，研究资料固然难求，但在研究中如何使用新的研究方法来深化以往的研究才更为重要。

第一节 研究的视角：不再作为一个"孤立的"个案

自 1965 年郭沫若将"李文田跋文"作为质疑《兰亭序》真伪问题的理论依据始，学界对"李文田跋文"的使用便进入了一个"怪圈"：只讨论跋文思想而极少讨论跋文的思想来源。缺乏对跋文思想来源的考察势必会造成对跋文思想的研究处于"无源之水"的境地，即"知其然，而不知其所以然"。据目前研究所掌握的情况来看，造成这一现状的主要原因有三个：其一是李文田所跋的这件"汪中旧藏《定武兰亭》"的原件于 20 世纪 10 至 30 年代流入日本且藏家至今不明，国内学界很少有与之相关的研究和介绍性文字；其二是"兰亭论辨"的过程中，郭沫若、高二适等人并未对"李文田跋文"做出必要的考证和讨论，以致后来学人们在缺少资料的情况下无法进行讨论；其三，近年来有关汪中旧藏《定武兰亭》的相关研究渐渐增多，许多海外学人的相关研究和收藏也渐为国内学界所知晓，但截至目前尚缺乏从晚清思想史的视角针对李文田以及"李文田跋文"所进行的深入探讨。一言以蔽之，即目前学界有关"李文田跋文"的讨论基本属于一个相

1. 学者梁达涛认为学界此类研究很少，并在其专著《李文田》一书中以"质疑兰亭"为题，从李文田所处的时代及其自身修为等方面讨论李氏提出"兰亭三疑"的原因，认为李文田质疑《兰亭序》的最大意义在于提出问题，而问题的提出鉴于其学识与修养；对于自南宋以来的"《兰亭》聚讼"，梁氏认为李文田并不在意解决这个问题，认为李氏没有资料，也没有这方面的能力。梁达涛：《李文田》，广州：岭南美术出版社，2017 年，第 23—45 页。
2. 目前已知的日本相关研究和资料主要有《书苑》第二卷第四期《特辑兰亭号》、《昭和兰亭书法展图录》、《日本伊藤氏木鸡室珍藏历代金石名拓展览》（图录）、《墨》213 号"重刻汪中本兰亭序"等；另祁小春《山阴道上——王羲之书迹研究丛札》（增补修订版）中《李文田跋汪中旧藏定武兰亭的踪迹及其相关问题》一文亦有对相关研究资料的介绍。

图 1　李文诚公像

对"孤立的"个案研究。

　　基于目前学界的研究现状和笔者所掌握的材料，本文的研究将主要涉及如下三个方面：其一，李文田的一生共经历了晚清道光、咸丰、同治、光绪四朝，其学术思想的形成与发展应与其时代思潮背景相联系；其二，"李文田跋文"作为李文田一生众多碑帖题跋中的一则，应具有与其他碑帖题跋在治学方法和思想理路上的一致性；其三，"李文田跋文"作为汪中旧藏《定武兰亭》中的一则，与汪中旧藏《定武兰亭》中其他藏家或观者的题跋相关联。此外，李文田除"跋文"还有四首关于《兰亭序》的题跋诗传世，也属于本文考察的范围之列。

第二节　"李文田跋文"的篇章及观念结构

一、李文田的生平及思想概况

　　李文田（1834—1895），广东顺德人，清咸丰九年（1859）考中进士第三人。之后，李文田便长期在清政府任职，从事编修、学政、主考、侍郎等职，著有《元秘史注》十五卷、《西游录注》一卷、《朔方备乘札记》一卷、《元史地名考》等书，其传略收入《清史稿》：

　　"李文田，字芍农，广东顺德人。咸丰九年一甲三名进士，授编修。入直南书房，充日讲起居注官。同治五年，大考，晋中允。九年，督江西学政。累迁侍读学士。秩满，其母年已七十有七矣，将乞终养，会闻朝廷议修园籞，遂入都覆命。既至，谒军机大臣宝鋆，告以东南事可危，李光昭奸猥无行，责其不能匡救。宝鋆曰：'居南斋亦可言，奚必责枢府？'文田曰：'正为是来耳！'疏上，不报。踰岁，上停止园工封事，略言：'巴夏礼等焚毁圆明园，其人尚存。昔既焚

图 2 李氏宗祠内景及门前李文田 探花及第（刻石） 广东 图 3 李文田纪念馆 广东顺德均安
顺德均安

之而不惧，安能禁其后之不复为？常人之家偶被盗劫，犹必固其门墙，慎其管钥，未闻有挥金夸富于盗前者。今彗星见，天象谴告，而犹忍而出此，此必内府诸臣及左右憸人导皇上以朘削穷民之举。使朘削而果无他患，则唐至元、明将至今存，大清何以有天下乎？皇上亦思圆明园之所以兴乎？其时高宗西北拓地数千里，东西诸国詟慴天威，府库充盈，物力丰盛，园工取之内帑而民不知，故皆乐园之成。今皆反是，圣明在上，此不待思而决者矣。'疏入，上为动容。俄乞假归。光绪八年，遭母忧。服竟，起故官，入直如故。数迁至礼部侍郎，充经筵讲官，领阁事。二十年，疏请起用恭亲王奕訢及前布政使游智开，依行。明年，卒，卹如制，谥文诚。文田学识淹通，述作有体，尤谙究西北舆地。屡典试事，类能识拔绩学，士皆称之。"[3]

　　李文田为今人所熟知的学术成就有两个方面，其一为西北舆地学和蒙古史的研究，其二为书法及书法理论方面的研究，而对于李氏的学术旨归，此前则少有人能够准确定位。如章太炎将李文田定义为"地理学家"，强调"李文田虽兼治诸学，然其所长在西北地理"[4]；而王川、谢国升则认为李文田的地理学实为经世与经史的结合，为乾嘉朴学的自然延伸，即"李文田处于学术转型期，精熟边疆史地，间取西人著作，但方法及意识又决定了其为乾嘉殿军"[5]。其实，李文

3.《清史稿·列传二百二十八 李文田》，赵尔巽等：《清史稿》，北京：中华书局，1977 年。
4. 章太炎等：《中国近三百年学术史论》，上海：上海古籍出版社，2006 年，第 71 页。
5. 王川、谢国升：《李文田与晚清西北史地学研究》，《史学史研究》2015 年第 1 期，第 31 页。

田生前兼治经史、诗文、金石、校勘之学，又长期在清廷任职，实不能简单地以"地理学家"冠之。李文田的一生，正经历了以强化事功的儒学经世致用思潮由兴起至鼎盛再到衰亡的全过程，此时精通汉学、重视文献考据的乾嘉学已不能为动荡的社会政局提供理论上的支持，而由程朱理学出发的强化事功的取向在此期间开始发挥积极的作用[6]，所以李文田身处于这样一个社会现实和思潮都在发生着深刻变化的大时代下，不可能不受到这一时代背景的影响。

同时还应看到的是，清代科举以程朱理学为标准，李文田能够考取进士第三名，为官之后又长期任职于乡试考官和地方学政，应该说他对于程朱理学是极为熟悉的；李文田支持顾炎武、黄宗羲从祀孔庙[7]。顾炎武主张"经学即理学"，属于由程朱理学解构而成的经世思想，而黄宗羲则是理学第三系[8]，主张以心学立场建构唯气论的儒者，所以支持顾、黄从祀孔庙，也就是李文田对于理学思想推崇的具体表现之一。理学一代殿军曾国藩也曾对李文田有过这样的评价："察江西学政臣李文田，博文深造，搜求朴学之士，文风为之玉振。至于使车所过州县例有送迎，支应随从丁胥人等，间有需用之物，均能约束简朴。"[9]这一评价从侧面表明，李文田与曾国藩在治学、为官方面基本是一致的。

因此，李文田固然从事西北舆地和元史考证，说明他在一定程度上受到乾嘉考据学的影响，但是他作为一名程朱理学信仰者的身份是应被忽视的。学者丛文

6. 如曾国藩即为以程朱理学来强化道德修身与事功。见《讨粤匪檄》，《曾国藩诗文集》，上海：上海古籍出版社，2013 年，第 266—268 页。

7. [清] 胡思敬：《国闻备乘（退庐全书）·卷三·三先生崇祀》："顾、黄崇祀之议则自陈宝琛发之，是时朝臣分南北两党，北党主驳，以李鸿藻为首，孙毓汶、张之万、张佩纶等附之；南党主准，以潘祖荫、翁同龢为首，孙家鼐、孙冶经、汪鸣銮、李文田，朱一新等附之。主驳者谓二儒生平著述仅托空言，不足当阐明圣学传授道统之目，推礼部主稿、汉大学士李鸿章领衔，合词以驳。"

8. 所谓"理学第三系"，最先是由哲学家牟宗三先生在《心体与性体》一书中对"五峰、蕺山一系"的称呼。金观涛先生、刘青峰先生在《中国思想史》（上卷）中指出黄宗羲"强调从普遍到个别、个别到普遍的互动，应属于第三系。"见金观涛、刘青峰：《中国思想史十讲》（上卷），北京：法律出版社，2015 年，第 330 页。

9. [清]曾国藩:《奏为密陈江苏学政彭久余、安徽学政景其波、江西学政李文田年终考语事》。

俊认为李文田无缘得知宋人删改《世说新语》，而"据《临河叙》妄言《兰亭序》文和帖字均出于伪托，尚情有可原"[10]，言下之意是说李文田提出"兰亭三疑"只是源于资料不足的一个误会，但事实远非如此。据刘师培所说："自宋儒以臆说改经，而流俗昏迷不知笃信好古，认宋儒改订之本为真经，不识邹鲁遗经之旧，可谓肆无忌惮者矣。"[11]这一点在李文田这里表现得很明显。在李文田学生李慈铭的《越缦堂读书记》当中，有一条关于《世说新语》的记录特别值得关注，李慈铭说他发现《世说新语》曾经删改，但苦于没有善本无法勘校。[12]此条记录早于"李文田跋文"30年，同时也是李文田得获"探花"的那一年。以李文田和李慈铭的师生情况来看，李文田不太可能对《世说新语》曾经删改的事实全然无知，因此李文田对于《兰亭序》的质疑应是另有原因的。李文田身为咸丰九年的"探花"，因此他对于宋学义理不仅不排斥，而且主张在考据不足的情况下以"己意"补之，不必定求"原文如是"[13]。这也就是说，李文田虽然重视考据，但并不以考据为治学唯一的方法，特别是对"义理所在之处"，有时"己意"甚至比考据更为重要。所以当他帮潘祖荫逐字考释周克鼎铭文时，就说"今以意属读而已，经义荒落，知无当也。光绪十五年（1889）五月顺德李文田识"。由此反观李氏所提出的"兰亭三疑"，就会发现李文田认同"雅协足矣，不必原文定如是""以意属读"的结果必然导致在对《临河叙》《兰亭序》的考证中出现"似考而实无考"的现象，这是与他推崇理学的学术态度相一致的。

10. 丛文俊：《〈兰亭〉伪托说何以不能成立》，《美苑》1999年第5期，第12页。

11. 刘师培：《清儒得失论——刘师培论学杂稿》，北京：中国人民大学出版社，2004年，第215页。

12. 李慈铭说："阅《世说新语》。此书遭刘辰翁王世懋两次删补，殊甚痛恨，刘孝标之注更零落不全。予求购善本有年，竟未得也。咸丰乙未（一八五九）二月初四日。"[清]李慈铭：《越缦堂读书记》，上海：上海书店出版社，2015年，第849页。

13. 李文田曾在《双溪醉隐集》的跋文中写道："光绪十六年，门人江阴缪小山编修从江左入都，钞得此集。……手校一过，所谓如扫落叶，愈扫愈多。既无别本可对，姑以意改定而已。是集之贵，在于考证元人舆地，非以文词为重，吾意如此。故凡属地名必以史文校之，若文义则以愚意改定之，取雅协足矣，不必原文定如是也。……顺德李文田记。"

二、"李文田跋文"的提出与释疑

1889 年，身为浙江乡试主考官的李文田在结束浙江乡试返回北京途中，在扬州见到了"汪中旧藏《定武兰亭》"，并在帖中写了著名的"李文田跋文"，从文献和书法两个角度论证了《兰亭序》不可能出于王羲之原作的观点。此时"汪中旧藏《定武兰亭》"已由第二代藏家"钟氏"转到了第三代藏家张丙炎（1826—1905，字午桥）手中，即与李文田同年（清咸丰九年）考中进士的"午桥公祖同年"[14]。作为本文讨论的核心，"李文田跋文"是否为有些学人所评论的那样"似考而实无考""没有一条是可以立论的"，是首先需要考察的内容。

从篇章结构上，"李文田跋文"可分为"总述——分述——点题"三部分，"分述"之中又分述了"文""书"两部分，分别为"兰亭文三疑""兰亭书两疑"。详见表 4-1：

<center>表 4-1　"李文田跋汪中旧藏《定武兰亭》"篇章结构表</center>

序号	正文	结构位置
1	唐人称《兰亭》自刘餗《隋唐嘉话》始矣。嗣此，何延之撰《兰亭记》，述萧翼赚《兰亭》事，如目睹，今此记在《太平广记》中。第鄙意以为：《定武》石刻未必晋人书，以今所见晋碑，皆未能有此一种笔意，此南朝梁、陈以后之迹也。	总述
2	按《世说新语·企羡篇》刘孝标注引王右军此文，称曰《临河叙》。今无其题目，则唐以后所见之《兰亭》，非梁以前《兰亭》也，可疑一也。	分述
3	《世说》云"人以右军《兰亭》拟石季伦《金谷》，右军甚有欣色"，是序文本拟《金谷序》也。今考《金谷序》文甚短，与《世说》注所引《临河叙》篇幅相应，而《定武》本自"夫人之相与"以下多无数字，此必隋唐间人知晋人喜述老庄而妄增之，不知其与《金谷序》不相合也，可疑二也。	分述

14. 当年郭沫若见到"午桥公祖同年"六字，又见到珂罗版本中"李文田跋文"后是端方的跋，而且端方也恰巧"字午桥"，于是便称李文田是在端方处见到"汪中旧藏《定武兰亭》"，并称此为端方所藏。后文对此问题还有讨论，此处仅做简要说明。

序号	正文	结构位置
4	即谓《世说》注所引或经删节，原不能比照《右军文集》之详，然"录其所述"之下，《世说》注多四十二字。注家有删节《右军文集》之理，无增添《右军文集》之理，此又其与"右军本集"不相应之一确证也，可疑三也。有此三疑，则梁以前之《兰亭》与唐以后之《兰亭》，文尚难信，何有于字！	分述
5	且古称右军善书，曰"龙跳天门，虎卧凤阙"，曰"银钩铁画"。故世无右军之书则已，苟或有之，必其与《爨宝子》《爨龙颜》相近而后可。	分述
6	然则《定武》虽佳，盖足以与昭陵诸碑伯仲而已，隋唐间之佳书，不必右军笔也。	分述
7	往读汪容甫先生《述学》有此帖跋语，今始见此帖，亦足以惊心动魄。然予跋足以助赵文学之论，惜诸君不见我也。	点题
8	光绪乙丑，浙江试竣，北还过扬州，为午桥公祖同年跋此。顺德李文田。	款识

依据上表，可大致归纳"李文田跋文"如下 6 个问题：

（1）《兰亭序》是在唐代记入史册的吗？

依李文田观点，《兰亭序》虽然传为王羲之的作品，但它被载入史册则是于唐代，因此有可能被人伪造。

现存《世说新语·企羡第十六》中有记载《兰亭序》的相关内容，其原文分正文和注两部分。正文为："王右军得人以《兰亭序》方《金谷诗序》，又以己敌石崇，甚有欣色。"注文为："王羲之《临河叙》曰：永和九年，岁在癸丑，莫春之初，会于会稽山阴之兰亭，修禊事也。群贤毕至，少长咸集。此地有崇山峻岭，茂林修竹，又有清流激湍，映带左右，引以为流觞曲水，列坐其次。是日也，天朗气清，惠风和畅，娱目骋怀，信可乐也。虽无丝竹管弦之盛，一觞一咏，亦足以畅叙幽情矣。故列序时人，录其所述，右将军司马太原孙丞公等二十六人赋诗如左，前余姚令会稽谢胜等十五人，不能赋诗，罚酒各三斗。"

《世说新语》为南朝刘宋时人刘义庆所著，上引正文部分即是刘义庆的原文，其中已经提到了篇名为《兰亭序》；南朝梁时刘孝标为其作注时，称篇名《临河

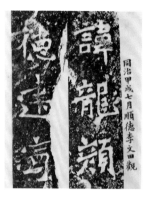 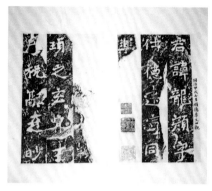

图 4　爨龙颜碑初拓本（即浙江省博物馆藏阮元赠刘喜海本《南朝宋爨龙颜碑拓本册》）　民国石印本（重装）
有李文田同治间观款一则　私人藏

叙》，其文本与今见帖本 324 字全文相较，自"夫人之相与"以下有较大的出入，而前半段基本一致。这说明《兰亭序》与《临河叙》虽然有所不同，但二者之间的相似性便说明不能将二者视为两篇不同的文本，更不能简单地以其中之一来否定另外一篇。因此虽然《兰亭序》全文最早见诸唐修《晋书》，但是否可以据此认定《兰亭序》到了唐代才出现，还是值得进一步讨论的。

（2）《兰亭序》的书法为什么会与"晋碑"不合？

李文田认为："《定武》石刻未必晋人书，以今所见晋碑，皆未能有此一种笔意，此南朝梁、陈以后之迹也。"这里李文田所言"晋碑"，主要指《爨龙颜》碑与《爨宝子》碑。魏晋至南朝时的书法形态多样，旧的规范被打破而新的规范还未完全形成，加之晋时刻碑从功用和技术上又与北宋以后的刻帖不可一概而论，因此《兰亭序》书迹是否应与"晋碑"字相合似不能做一简单的论断。特别是李氏认为"二爨"与王羲之时代相近，所以书法风格必须"相近而后可"。这一观点将"时代"作为唯一的判断书法风格的标准，其是否客观显而易见。

（3）《兰亭序》"篇名之疑"

目前最早可见的《兰亭序》的名称为"兰亭序"，载于《世说新语·企羡第十六》。据南宋桑世昌《兰亭考》所载，由晋到南宋，《兰亭序》篇名有九种之多，而李文田所据《临河叙》亦只是其中之一。《兰亭序》的各类墨迹本或刻本上大多没有篇名，但从《兰亭考》所载的九种对之的称谓来看，还是有一定的规

律性的。如下表 4-2：

表 4-2：《兰亭考》所录《兰亭序》九种篇名示意表

名称	观念要素分析	时代
临河叙	临河；叙	南朝梁
兰亭诗序	兰亭；诗；序文	唐
兰亭记	兰亭；记	唐
修禊序	修禊；序文	北宋 欧阳修
曲水序	曲水；序文	北宋 蔡襄
兰亭文	兰亭；文	北宋 苏轼
禊饮序	修禊；饮；序文	北宋 黄庭坚
兰亭	兰亭	通古今雅俗所称
禊帖	修禊；帖	南宋 高宗赵构

据上表可知，自桑世昌《兰亭考》起便忽视了《世说新语》正文中所录"兰亭序"的篇名而称"晋人谓之《临河序》"，这为后来李文田依据《临河叙》篇名质疑《兰亭集序》篇名开了先河。从这九种篇名来看，"兰亭"一词由晋入宋，一直是《兰亭集序》篇名的重要关键词，而不称"兰亭"的其他别称除"临河叙"以外均出现北宋以后，而"临河叙"的说法出自何时，便值得进一步怀疑了。

（4）《兰亭序》"长短之疑"

李文田以《世说新语·品藻第九》中所载《金谷诗序》对比《临河叙》篇幅相当，而对比于《兰亭序》则篇幅差别较大，故以此为据，认为《临河叙》应是原本，而《兰亭序》自"夫人之相与"以下文字为"隋唐间人知晋人喜述老庄而妄增之，不知其与《金谷序》不相合也"。这看似是"引经据典"，但大有问题。从思想史的角度来看，观念作为人类活动的深层结构，势必影响到人的价值取向和行为取向。正如金观涛先生和刘青峰先生所说："任何社会行动都涉及普遍目的的合

成，……没有普遍观念，由个人的行动组织成社会行动是不可思议的。"[15] 如果说"夫人之相与"以下 200 字是由"隋唐人"所"妄增"者，那么应该拷问的是他们"妄增"的目的是什么？晋人与隋唐人之间又发生了怎样的观念变化？而非形式上的篇章长短之别来得那么"简单"和"明显"。换言之，篇章相当的两篇文章可能在思想上完全不同，而篇章长短不同的两篇文章亦可能有相互影响或因陈的关系，实不可一概而论。

（5）《兰亭序》"增字之疑"

李文田假设《临河叙》曾被删节，不能比照《右军文集》之详，但"录其所述"以下多出的 42 字，又应做何解释呢？即他所谓"注家有删节《右军文集》之理，无增添《右军文集》之理"。所谓"右军文集"，《隋书·经籍志》曾载有《晋金紫光禄大夫王羲之集》一卷，但此书早佚。清代严可均（1762—1843）所辑《全晋文》中有《王羲之集》，严氏除收录《兰亭序》外，还收录了《临河叙》，并下"案语"说："此与帖本不同，又多篇末一段，盖刘孝标从《本集》节录者，因《兰亭序》世所习见，故别载此。"[16] 可见李文田的说法是源于严可均的。李文田认为《兰亭序》即便有"删改之理"，也不能有"增添之理"，这在清代考据学的背景下看来也确实如此，但实际的情况是：在中国古代，不仅后人会在前人文本中"增添"新内容，而且后人所做"伪书""托古"作品并不少，甚至儒家的经典文献《尚书》《周易》等也不能例外。所以李文田"注家有删节《右军文集》之理，无增添《右军文集》之理"的这一说法似也是不能成立的。

（6）《兰亭序》有可能是唐人伪造的吗？

李文田认为《兰亭序》文章有隋唐人"加入的"老庄学说，其书法成就与唐代书法也不相上下，其言外之意，《兰亭序》即是隋唐人的伪造作品。以往的研究多依上述两点将问题直接引向"《兰亭序》是否为唐人伪造"的疑问，其实则

15. 金观涛、刘青峰：《观念史研究：中国现代重要政治术语的形成》，北京：法律出版社，2010 年，第 3 页。

16. 《全晋文》卷二十六。见：严可均，《全上古三代秦汉三国六朝文》（第二册），北京：中华书局，1999 年，第 1609 页。

不然。李文田认定《兰亭序》系伪作是有大前提的，即汪中的"修禊序跋尾"一文。汪中认为其自藏这件《修禊序》是由欧阳询"以右军真迹上石"，故其在认定"古碑镌刻之工，以昭陵为最"的同时又说到"此刻亦然"，李文田所谓"定武石刻"与"昭陵诸碑相伯仲"即源此说。李文田通篇否定《兰亭序》，便进而说出"隋唐间之佳书，不必右军笔也"，意在怀疑《兰亭序》为唐人所写而非王羲之本人。然而仅以"隋唐间人知晋人喜述老庄而妄增之"和"隋唐间之佳书，不必右军笔也"两条议论，并不足以论证《兰亭序》的真伪问题，因为"隋唐人妄增之"一说前文已经讨论了其有待进一步的讨论；而"隋唐佳书不必右军笔"一说亦仅为猜测。因此在看到李文田提出《兰亭序》出于对汪中所论的回应的同时，亦应看到他的回应亦有待进一步讨论的必要。

综上可见，李文田的这篇跋文虽然在行文中延续了清人"以碑证史"的考据学风，但似乎又与清人考据"无证不立""孤证不立"的考据原则并不完全契合，这便需要进一步从李文田的治学风格及时代背景出发做进一步的探讨。

第三节　以碑证史、重视文献：
李文田题跋碑帖的一般态度

在郭沫若那里，"李文田跋文"质疑《兰亭序》"真伪"问题是有"先见之明"的，而高二适则将"李文田跋文"斥为"言辞机巧""足以惑一般人"。不过他们似乎都忽视了反思：李文田在对其他古代碑帖进行题跋时又是如何做的呢？下文就此问题做进一步的说明和探讨。

一、李文田有关《兰亭序》的其他讨论

李文田1895年去世后，其生前作品、文献遗失很多。从目前所掌握的材料来看，除"李文田跋文"外，李氏还有四首讨论《兰亭序》的跋诗传世，可以作为研究其"兰亭"观的补充，即《跋明官本〈兰亭序〉绝句》四首：

右军实有《临河序》，撷拾零残得孝标。此物唐初方突出，多时鉴赏不曾了。

茧纸相传出五羊，又闻萧翼赚多方。当时疑宝都无定，安得唐初许子将。

若还考据昭陵物，《圣教》怀仁集尚留。试取"永和"波磔看，凭何《定武》说风流。

唐人未甚重《兰亭》，渊圣尊崇信有灵。南渡士夫争聚讼，后来都作不刊经。[17]

　　这四首遗诗的著录者汪宗衍称这四首绝句"人所罕知，徐坷辑文田诗集亦未见录入"[18]，并称这四首诗与"李文田跋文""同一论调，盖文田浸淫碑学之功至深，始能发此创论"[19]云云。初读诗文着实如此，如第一诗言"右军实有《临河序》""此物唐初方突出"和第二首"当时疑宝都无定"、第三句"凭何《定武》说风流"、第四句"唐人未甚重《兰亭》"均与跋文中"兰亭三疑"能够对应得上。但仔细推敲则发现，跋文与诗之间还是有相当的不同的。此四首诗中除"永和波磔"一语讨论《兰亭序》书法问题以外，基本围绕《兰亭序》的文本或传承之疑而言，更没有引用"二爨"论定《兰亭序》字应与之相合一类的观点，这是"跋文"与四首诗之间最大的区别。

　　此外，从诗意上讲，亦可以发现李文田论《兰亭序》有两个突出的特点：其一为重视其史学价值；其二是重视其文献价值。其中，第一首讲王羲之的《兰亭序》本即《临河叙》，而到了唐代才突然出现《兰亭序》；第二首讲唐初《兰亭序》的来源说法不一，可见在当时便已成疑案；第三首肯定怀仁《集王圣教序》所用《兰亭序》单字，否定《定武》"独尊"的地位；第四首讲唐时人们未甚看重《兰亭序》，而"定武"本《兰亭序》的"争讼"自南宋以降由来已久，至李文田的时代都成了"不刊之论"。相较于"李文田跋文"不难看出，李氏论《兰

17. 引自：汪宗衍：《点破〈兰亭序〉真伪的李文田——伏碑书丹也有一手本领》，《艺文丛谈》，香港：中华书局香港分局，1976 年，第 121—122 页。

18. 汪宗衍：《点破〈兰亭序〉伪的李文田——伏碑书丹也有一手本领》，《艺文丛谈》，香港：中华书局香港分局，1976 年，第 121 页。

19. 汪宗衍：《点破〈兰亭序〉真伪的李文田——伏碑书丹也有一手本领》，《艺文丛谈》，香港：中华书局香港分局，1976 年，第 121 页。

亭序》重点在"文"和"史",不仅这四首诗几乎全是谈"文""史"这两方面的问题,而且其所依据的《临河叙》亦是李氏生活的时代所能见到的最早的关于《兰亭序》的记载。四首"跋诗"与一篇"跋文"相互印证,可以看到李文田否定《兰亭序》是从文本出发的,至少是文本"主要"、书法"次要"。

二、李文田对其他碑帖的题跋

李文田一生精于鉴赏收藏,他不仅收藏了许多精美的书法碑帖,而且还为许多古代碑帖写过题跋。不过他在题跋时往往对于这些古碑刻并非全然"冒信",而是带有他自己的思考。如他对唐代碑版旧拓多执异议,或称其"《庙堂碑》重刻于五代……(世间)传为唐拓,然不足信也"[20],或称"《牛秀碑》在昭陵,存字不多,此从旧拓临之,《萃编》《访碑录》俱失载"[21],或称"《景教碑》……核其所云,与今所谓天主、耶稣均不相涉……西人谓此碑即耶稣教似不尔也"[22]。对于唐前碑版亦是如此,如他在同治二年(1863)鉴赏《天发神谶碑》称古人所谓此碑作者为皇象一说是"夸异之言,不足信也"[23];同治十一年(1872)又在对《石门铭》的题跋中讲到"不可据碑以议《通鉴》之疏矣"[24]。(见图5)

20. 汪宗衍:《点破〈兰亭序〉真伪的李文田——伏碑书丹也有一手本领》,《艺文丛谈》,香港:中华书局香港分局,1976年,第126页。

21. 汪宗衍:《点破〈兰亭序〉真伪的李文田——伏碑书丹也有一手本领》,《艺文丛谈》,香港:中华书局香港分局,1976年,第126页。

22. 汪宗衍:《点破〈兰亭序〉真伪的李文田——伏碑书丹也有一手本领》,《艺文丛谈》,香港:中华书局香港分局,1976年,第126页。

23. 李文田:《跋〈天发神谶碑〉》,李鸷哲:《李文田与"清流"》下编《李文田年谱长编》,硕士学位论文,上海社会科学院,2013年,第64页。说明:李文田去世后著作遗失很多,至今也未出版李文田全集或李文田文集,中华基本古籍库中也仅载有李文田所注《元秘史》等少量书籍。李鸷哲这篇硕士论文,对国内外各博物馆、档案馆中有关李文田资料做了比较广泛的收集和整理,并得到李文田后人李军辉的一部分资料支持,因此在李文田有关史料的占有方面是在目前国内较为完整的。其文中标点错误和明显的文字错误随文改正,不再一一注出。

24. 李文田:《明拓〈石门铭〉题跋之二》,见李鸷哲:《李文田与"清流"》下编《李文田年谱长编》,硕士学位论文,上海社会科学院,2013年,第97页。

图5　李文田跋　《石门铭》

可见，李文田对于鉴赏古碑帖的态度是一贯的：第一，重视对碑载文字的史料研究，尤其重视以正史资料来考据碑版；第二，不相信各种传说（或传言），并对传说多持怀疑态度；第三，对于已有的成说，也不轻易相信，必须要经过自己的一番思考或"考据"之后方下定论。由此反观李氏对《兰亭序》的质疑，便不难发现"兰亭三疑"的提出其实也正是李文田鉴赏碑版的一贯态度：无论是其据《世说》疑《兰亭序》即无篇名又有《兰亭序》与《临河叙》的文字差异，还是对《兰亭序》书法与"二爨"书法不符合，俱是其不轻易相信古人和成说、重视文本考据等鉴赏态度的表现。李文田一生长于西北舆地和元史研究，又兼及金石学、目录学，因此对古代碑帖也采用考据的方法做一番考证也是很自然的。可以说，李文田对《兰亭序》提出质疑并不是偶然的，在他的一生当中，这并不是第一次对古代碑帖提出质疑，当然也不是唯一的一次。

第四节　学术与观念的变迁：
"李文田跋文"中所隐含的时代思潮

通过上文的讨论，一方面可以大致确定"李文田跋文"主要通过以碑证史、重视文献的方式来质疑《兰亭序》，体现着某种"客观"的治学态度；但另一方面又能看到李文田所执论点大多存在疑点，细致推敲起来又难以立论。要想厘清这"一正一反"，便需要进一步对"李文田跋文"创作的时代背景以及文中所隐含的时代思潮的特殊观念做进一步的讨论。"跋文"写于光绪十五年（1889），而此时正是书法上由帖学转向碑学、学术上由考据学"回归"程朱理学的时代，

而这两者即构成了"李文田跋文"的时代思潮背景。

一、"碑学"兴起与清人"兰亭"观念的变迁

随着宋明理学对"书学道统"的塑造，王羲之成为"书学道统"中的"圣人"，《兰亭序》也成为书学道统中最重要的经典。虽然存在着《兰亭序》与《临河叙》的文本差异，但这丝毫未影响到由宋代到清中期之前人们对《兰亭序》的喜爱和推崇。汪中一生认为不得《定武兰亭》则不必留意其他《兰亭》，而在乾隆五十年得到一册《定武兰亭》后，推崇不已，写下"今体隶书，以右军为第一；右军书，以《修禊叙》为第一；《修禊叙》，以《定武》本为第一；世所存《定武》本以此为第一，在于四累之上，故天下古今无二"的论断。可见在碑学兴起以前，《兰亭序》特别是《定武兰亭》，是文人圈中最被推崇的书法名品。

但是随着考据学的兴起，人们对《兰亭序》的态度开始发生微妙的变化。乾嘉考据学兴盛之前，由宋至清，人们虽然有对《兰亭序》的质疑，但或是称自藏《定武》优于他人，或是称《定武》为到底是临本上石或摹本上石，或是《兰亭》拓本出自欧还是褚等之类的问题，从未怀疑过《兰亭序》原作出自王羲之，也没有人做过文本方面的考据。直到乾嘉时期，阮元首倡"南北书派论"，在以王羲之和《兰亭序》为核心的"帖学"（南派）之外，别立一"北派"，并称"至北朝诸书家，凡见于北朝书史、《隋书》本传者，但云世习钟、卫、索靖，工书、善草隶、工行草、长于碑榜诸语而已，绝无一语及于师法羲、献，正史具在，可按而知，此实北派所分，非敢臆为区别"[25]。这也就是说，阮元通过考据和引证古代文献的方式在"帖学"之外另立了一个新"书统"。正如陈向向所指的，"从某种意义而言，帖学乃根植于宋明理学的基础上，而碑学则代表了理学批判形象出现的清代实学思潮"[26]。于是对《兰亭序》的质疑之

25. 阮元：《南北书派论》，《揅经室集》，北京：中华书局，1993 年，第 595 页。
26. 陈向向：《阮元"南北书派"论与乾嘉新义理学》，金观涛、毛建波：《中国思想史与书画教学研究集》（第五辑），杭州：中国美术学院出版社，2017 年，第 161 页。

风在碑学兴起的过程中逐渐形成。

二、理学复兴与晚清"考据"观念的变迁

在太平天国农民起义之后，晚清历史上出现了一段被称作"同治中兴"的时期。在此期间，曾经挽救清王朝于内忧外患之中的理学经世派曾国藩、李鸿章等人，开始大力倡导洋务运动，学习西方的先进科技，史称洋务派。由于曾国藩等既重事功又推崇程朱理学的士大夫的出现，使得在"同治中兴"时期程朱理学作为官方意识形态重新在国家政治、文化生活中发挥积极的作用，而在此期间，曾经兴盛一时的乾嘉考据学派也发生了悄然的变化。

清代学人在学术史上的最大的贡献无外是他们细致而客观地整理和考订了以往的儒家经典文献，即乾嘉考据学。但在以往的哲学史研究中，学人们似乎忽视了一个基本的史实，即过分强调考据学的贡献而"忽视"程朱理学作为清代官方意识形态的地位。换言之，即使在乾嘉年间，其官方意识形态也还是程朱理学而非考据学。如乾隆六年"圣谕"便说："读书学道之人贵乎躬行实践，不在语言文字辨别异同，古人著述既多，岂无一二可指摘之处。以后人议论前人，无论所见未必审当，既云当矣，于己身心何益哉？我圣祖将朱子升配十哲之列，天下士子莫不奉为准绳，而谢济世辈倡为异说，互相标榜，恐无知之人为其所惑，殊非一道同风之义，且足为人心学术之害，此事甚有关系，寄谕湖广总督，将所注显与程朱违悖抵牾，或标榜他人之处查明即行销毁，毋得存留。"

正如金观涛先生和刘青峰先生所说："在太平天国农民战争爆发之前，由于现实社会规范和意识形成所主张的价值方向是一致的，义理之学被视为理所当然，没有必要多说，儒生的兴趣主要集中在考证儒家经典或文献方面。"[27] 随着时代的变迁，特别是在太平天国农民起义发生之后，程朱理学又在曾国藩、李鸿章等"理学经世派"的推动下得到"复兴"，而乾嘉考据学在理学复兴的过程中便发

27. 见金观涛、刘青峰：《中国现代思想的起源——超稳定结构与中国政治文化的演变》（第一卷），北京：法律出版社，2011 年，第 228 页。

生变化。

其一，从考据学的内部来看，一方面考据学强调对儒家经典或文献的考证，但儒家经典在被考据"殆尽"之后，考据的范围开始向史子部等其他书籍扩展，如汪中、王先谦、李慈铭等人对《墨子》《荀子》《世说新语》等子书的考证；另一方面，乾嘉考据学日益趋于繁琐，于是庄与存、魏源等人开始推重"公羊学"，并主张阐发儒家经典的"微言大义"。所以到了"同治中兴"时期，考据学从其内部来讲已经由重视儒家经典本义的经典考据转向了对所有文献进行考据并阐发其"微言大义"的今文经学。

其二，从考据学的外部来看，一方面自考据学兴起之时便出现了"汉学"与"宋学"之争，从表面上看是尊汉儒或是尊宋儒之争，但其实是尊或不尊"程朱理学"的问题；另一方面考据学强调文献考据而逐渐弱化了其治学事功、经世的一面，当国家发生重大变故（如外强入侵、太平天国起义等）时，考据学由于缺乏事功能力而必然走向式微的境遇。于是在太平天国起义被"平定"之后，曾国藩等"理学经世派"成为国家政治生活的重要力量，而考据学自然难以在理学兴盛的时代出现新的重要的人物和成果。

通过上述分析再来反观"李文田跋文"，就能明显地看到李文田对于《兰亭序》的质疑并非"空穴来风"，而是明显表现其时代特征的。首先，《世说新语》作为子书的一种，在乾嘉年间并未经过严格而客观的考据，但被李文田作为质疑《兰亭序》的依据，这本身便说明了在李文田那里考据学其实已经是被"泛化"了的；其次，李文田引证《世说新语》来质疑《兰亭序》的真伪问题，从其"兰亭三疑"来看，其实与今文经学阐发"微言大义"的方式如出一辙；复次，李文田的学术基础为程朱理学，那么他便不可能完全按照乾嘉考据学的方式来考证儒家文献，其考据《兰亭序》也不过是"学问之余事"，"兰亭三疑"的提出更多是一种义理的阐发而非对文献字音和字意的考订；最后，可以看到，李文田的这篇质疑《兰亭序》的跋文，虽然受到了清人考据思潮的影响，但实际上已经与乾嘉考据学有了较大的差距。

第五节　李文田缘何依据《临河叙》否定《兰亭序》？

要理清李文田跋"汪中旧藏《定武兰亭》"的史实并不难，但要厘清"李氏跋文"为何会依据《临河叙》来否定《兰亭序》，则要从清代思想史的角度做更加深入的考察。

一、光绪年间《世说新语》研究的兴起

《临河叙》载于《世说新语·企羡第十六》刘孝标注文。在李文田之前，"八大山人"朱耷是以《临河叙》质疑《兰亭序》的"第一人"，此后又有舒位提出《兰亭序》与《临河叙》之间的"帖文互异"[28]问题。据周汝昌的考证，舒位以《临河叙》质疑《兰亭序》的诗文写于乾隆六十年（1795），早了李文田"兰亭三疑"近一百年，但无论他们所见为何种"定武兰亭"，"一般不过是明翻南宋本"[29]。此外，李文田在"跋文"中区分了所谓"梁前兰亭"和"唐后兰亭"，其中"梁前兰亭"即指《临河叙》，而"唐后兰亭"则是指《兰亭序》，但是在清人吴振棫（1792—1870）那里，就已经提出所谓"唐之兰亭非晋之旧，宋之兰亭又非唐之旧"的说法。但此"兰亭"并非"李文田跋文"中所指的书法或文献意义上的"兰亭"，而是地理意义的"兰亭"。[30]

清代在编修《四库全书》时，将《世说新语》列入子部小说类，而非正式的

28. 舒位在《瓶水斋诗集》卷五载《题兰亭帖后》诗一首："暮春禊事叙临河，落纸云烟晋永和。解道脱胎金谷引，便知真本已无多。"诗后自注："《世说新语注》所载《临河叙》，与今帖文互异。"见周汝昌著、周伦玲编：《兰亭秋夜录》，桂林：广西师范大学出版社，2011年，第135—136页。

29. 周汝昌著、周伦玲编：《兰亭秋夜录》，桂林：广西师范大学出版社，2011年，第136页。

30. [清]吴振棫《花宜馆诗钞》卷十四"唐子畏兰亭雅集卷子（卷有文衡山书"兰亭雅集"四大字，后以《禊帖》临本附之。）"："修竹森立水盘纡，流盃接觞众宾娱。被服儒雅颜鬒古，云是《修禊兰亭图》。兰亭屡建失初地，石柱而今空有记。唐人吟宴宋人游，（唐之兰亭非晋之旧，宋之兰亭又非唐之旧矣。）因慕高名蹑其事。……"见水赉佑：《兰亭序研究史料集》，上海：上海书画出版社，2013年，第565页。

史书文献。明末清初，以顾炎武、王夫之为代表的儒家士人有感于明末王学的空疏流弊，故多执经世与实学的倾向，而对于《世说新语》则视之为类似"王学"的"清谈"之说。在考据学最为兴盛的乾嘉时期，考据家们注重对儒家经典中文字本义、本音的训诂和考证，但对列入小说一类的《世说新语》不仅没有进行如他们对儒家经典一般的细致考证，反而对《世说新语》进行了补充或仿写，如《世语补》《汉世语》《今世语》《阅微草堂笔记》等，亦直接翻刻明本《世说》。据目前所能查到的出版信息来看，1898 年戊戌变法之前，清朝共 8 次刊刻《世说新语》（或《世说补》），其中康熙朝 1 部、乾隆朝 2 部、道光朝 1 部，光绪一朝 5 部。如下表：

表 4-3 清代刻刊《世说新语》时间及版本信息列表

序号	出版时间	版本信息
1	康熙十五年（1676）	承德堂刊《世说新语》三卷，《世说新语补》四卷
2	乾隆二十七年（1762）	江夏黄汝琳刊海宁陈氏慎刊堂藏本《世说新语补》二十卷
3	乾隆二十七年（1762）	重刊茂清书屋藏版《世说新语补》二十卷
4	道光八年（1828）	浦江周心如纷欣阁刻本《世说新语》三卷
5	光绪三年（1877）	湖北崇文书局刻本《世说新语》六卷
6	光绪七年（1881）	广汉钟登甲乐道斋刊明杨慎《世说旧注》一卷
7	光绪十七年（1891）	长沙王先谦思讲舍刻本《世说新语》三卷
8	光绪二十二年（1895）	惜阴轩丛书《世说新语》三卷
9	光绪间	萬元熙啸园刻朱印本《世说新语补》二十卷

由上表可知，考据学最为兴盛的乾隆、嘉庆年间，仅于乾隆二十七年刊刻了两部《世说新语补》，而且都是对旧版的重刊，而非学人们的新作。这一现象表明，此时《世说新语》还未进入到考据学的研究领域。乾嘉学人未做的工作，为后人的研究留下了空间。光绪十七年王先谦刊刻《世说新语》，这部书即综合了诸版本及相关史料进行校刊考证，是对后世研究《世说新语》极为重要的一部参考版本。与此同时，一些士大夫也参与到《世说新语》的批注和考证上来，依时间顺序为方苞（1662—1749）、郝懿行（1757—1825）、李慈铭（1829—1895）、王先谦（1842—1918）、严复（1854—1921）、文廷式（1856—1904）、李详（1858—1931）、叶德辉（1864—1927）。如将《世说新语》的刊刻时间及研究者作一对照则不难发现，除方苞和郝懿行外，其余注家均在大量刊刻《世说新语》的光绪朝生活过。这就是说，清光绪朝实为研究《世说新语》的一个繁荣时期。一个新的疑问又出现了，为什么光绪朝会那么重视对《世说新语》的研究呢？

二、晚清思潮的走向：由考据学到理学中兴

对于清朝历史有些许了解的人都会知道，在太平天国农民起义之后，清朝出现了一段在历史上被称为"同治中兴"的时期。所谓"中兴"，通常是指某一国家由衰退而走向复兴，具体在清朝，则是在经历了"康乾盛世"到两次鸦片战争及太平天国起义再到同治朝"中兴"的过程。这一"中兴"一直延续到1894年中日甲午海战中国告负为止。而在这段时间里，由于曾国藩、李鸿章等既崇信程朱理学又具有事功能力的儒臣成为中央政府的重要"决策力量"，因此在"同治中兴"期间同时也在发生着一场由考据学向程朱理学的思潮转向，可称为"理学中兴"[31]。

清代考据学的兴起，与其"反理学"的性质有着紧密的关联。经北宋五子直

31. 在一般的哲学史讨论中，将晚清思想的转变称为由古文经学向今文经学的转变，或将晚清思想格局视为中国由被迫学习西方到主动接受西方。但就晚清光绪朝士人们的思想格局而言，理学作为官方哲学和社会意识形态的主体地位是不能忽视的。

至朱熹所建立的理学，虽然在理学家自己看来是传承了儒家自孔孟以来的道统，但实际上是儒学消化及融合佛教的结果，理学家"半日读书、半日静坐"的修养方法无疑是儒学消化佛教之后才能够产生的。在理学消化佛教的过程中，也必然地受到了佛教思想论证模式的影响。到了明中期以后，王阳明更是将《大学》的"致知"与《孟子》的"良知"合为一说，主张"致良知"和"格人心之非"。心学的出现本是陆王等人依由内而外的"人之常情天然合理"来论证天理世界，但将"天理"完全与"一心"相等同并以"发明本心""致其良知"为最终的治学目标，那么人在现实中的事功能力必然要受到削弱，即所谓"道德经世"。与此同时，《世说新语》在明代得到了大发展，现传世明人依据宋刻本翻印或重刻《世说新语》达27种之多[32]，另有明人何良俊仿写自《世说新语》的《语林》一部。《世说新语》的明代点评者亦多其执褒扬之辞，如杨慎（1488--1559）即称道读《世说》"悟此言筌，千载如面"，凌濛初（1580--1644）评注《世说新语·赏誉第八》"主非尧舜，何得事事皆是"一句为"一语令千古佞谀羞死"，极具理学家"道德经世"的色彩。此外，还有王门后学的重要代表人物李贽（号卓吾）也曾批点过《世说新语》，可见《世说新语》是受到明代理学家（或心学家）认同和重视的。

但是清人入关使得理学的"道德经世"理想"付诸一炬"。尽管满族统治者一进关便宣布尊孔子为圣人并以程朱理学作为官方意识形态，并开科举鼓励知识分子通过科举进入政府为官，但"亡国、亡天下"之痛促使顾炎武、颜元、王夫之等人开始对理学"空想玄谈"的批判，阎若璩、胡渭、戴震等人便在"由致用到通经、由通经到考古"[33]的思想逻辑下走向了考据学。一度被士人们所关注的《世说新语》在康熙至乾隆的一百多年中，仅被刊刻了两次，在考据学最为繁荣的乾

32. 据学者常佩雨的"《世说新语》明代版本考略"所言，明代《世说新语》的版本大致可以分为三个"子系统"，即"普通本""批点本"和"补本"；经统计此三类本子全计约有27种，其中"普通本"14种、"批点本"6种、"补本"约7种。详见常佩雨：《〈世说新语〉明代版本考略》，陈飞、徐正英主编：《中国古典文学与文献学研究》（第四辑），北京：学苑出版社，2008年，第649—661页。
33. 劳思光先生语。清代考据学的兴起，在金观涛、刘青峰著《中国思想史十讲》、《中国现代思想的起源》等书中有详细讨论，此时不再赘言。

隆至嘉庆朝竟"无人问津"。这一现象表明,《世说新语》当中所承载的魏晋名士风流与乾嘉年间儒生训诂考据的治学风格并不一致,或者说在"考据经世"的时代背景下,《世说新语》的"清谈"与"风流"是无意义的,况且《世说新语》只是一本"子书"而已,并没有儒家经典或历代正史那么重要的研究价值。

可是乾嘉考据学的"皓首穷经"并未能强化清政府的事功能力,相反在第一次鸦片战争之后,考据学的"不切现实""不务实业"的弊病表现得越来越明显。特别是到了太平天国农民大起义,在内忧外患的双重压力下,清王朝摇摇欲坠,随时都有被推翻的可能。正是此时,曾国藩等信仰程朱理学又重经世致用的儒生站出来挽救了清王朝的命运。曾国藩于1854年发表的一篇《讨粤匪檄》,正是其以程朱理学号召天下知识分子共抗太平天国的一篇战斗檄文。[34]曾国藩由儒家的伦理纲常讲到太平天国对儒家思想的破坏是古今"名教之奇变",就是要号召所有的读书人不要再从故纸堆中做考据文章,而应该出来维护名教、维护纲常了!就是在曾国藩镇压太平天国起义过程中,"已主导清朝学术文化百多年的汉学风气迅速退潮,出现了儒学从汉学向理学的转化"。[35]这种转变首先表现在治学的目标上,如汉学治经强调考证经文本意,而理学治经则更强调"道"和治经者自身对"道"的理解,甚至可以将经文原意置于次要位置;其次是在治学方法上,考据学强调对文本本身字意、音韵的具体考证,而理学则将读书与修身相结合,强调自身对经典文本的直接体证。

在平定了太平天国起义之后,清政府的"内忧"得到了一定程度的缓解,而

34. 他在文中写道:"自唐虞三代以来,历世圣人,扶持名教,敦叙人伦,君臣父子,上下尊卑,秩然如冠履之不可倒置。粤匪窃外夷之绪,崇天主之教,自其伪君伪相,下逮兵卒贱役,皆以兄弟称之,谓惟天可称父,此外凡民之父,皆兄弟也,凡民之母,皆姐妹也。农不能自耕以纳赋,而谓田皆天王之田;商不能自贾以取息,而谓货皆天王之货;士不能诵孔子之经,而别有所谓耶稣之说、《新约》之书,举中国数千年礼义人伦、读书典则,一旦扫地荡尽。此岂独我大清之变,乃开辟以来名教之奇变,我孔子、孟子之所痛哭于九原!凡读书识字者,又乌可袖手安坐,不思一为之所也!"详见曾国藩,《曾国藩诗文集》,上海:上海古籍出版社,2013年,第266—267页。
35. 金观涛、刘青峰:《中国现代思想的起源——超稳定结构与中国政治文化的演变》(第一卷),北京:法律出版社,2011年,第228页。

"外患"——来自西方列强的压力——促使清王朝开始起用曾国藩、李鸿章这样的理学经世派的儒臣,"同治中兴"便随即开始。[36]"同治中兴"期间得到"复兴"的理学具有极强的事功性,这不仅仅是因为曾国藩、李鸿章其个人的能力,而是程朱理学的理论本身便有强调事功的一面。程朱理学建立在"常识为天然合理"的"常识理性"精神之上,并将家族伦理与宇宙秩序等同起来,所以当人们肯定常识时,"不仅不会冲击儒家伦常,反而转化为维系君臣父子关系的力量",因此,"程朱理学完成了形而上学的宇宙论和道德哲学的统一,既是王权的基础,也是儒生的道德来源,王权再次获得了天道的支持"。[37]而这正是"同光中兴"之所以会引起"理学中兴"的思想史根源。

三、光绪年间在"理学中兴"背景下对《世说新语》的重视和研究

在同治、光绪两朝考据学转向理学的"理学中兴"过程中,发生了与本论题有直接关系的一件事:《世说新语》开始被大量地整理、校刊或批注。如果孤立地看,一本书开始被重视、校刊和研究与李文田提出对《兰亭序》的质疑之间似乎没有什么关系,但从思想史的角度出发便不难理解此两者其实是同一思潮——"理学中兴"——在不同领域的展开。

其实早在嘉庆、道光年间,便有人开始质疑考据学对清代学人的影响了。如前所述,清人考据重在对经典的字义、字音的训诂,虽然如戴震尚强调通过训诂而阐明义理,但对于其后的继承者而言,囿于训诂的情况则日益明显。只强调训诂而不强调义理,使得嘉庆以后学术萎靡不振、士人道德沦丧,加之当时国势已不如乾隆年间那么强盛,于是潘德舆、李元春、方宗诚等学人开始倡导复兴"程朱理学"。如李元春便认为:"考据之学,袭汉儒之学而流于凿也,独宋程朱诸子,

36. 金观涛、刘青峰:《中国现代思想的起源——超稳定结构与中国政治文化的演变》(第一卷),北京:法律出版社,2011年,第135页。

37. 同上。

倡明正学而得其精，通世故横诋之亦大可惑矣。"[38] 与李元春同时代的刘蓉也认为汉学为"阿世谐俗"之学，"漠然不知志节名义之可贵……其为害有甚于良知顿悟之说、猖狂而自恣者矣"。[39] 但直到同治中兴前后，清代学术在内忧外患中，理学才得到了普遍的认同和接受。不过考据学作为清代思想学术的大主流，对儒学士人而言，其影响亦是深远而普遍的，可以说考据已经成为清代学人治学的一种习惯，因此在"理学中兴"之后，考据学发生了悄然的变化。

在理学中兴的思想背景下，过去在乾嘉年间不曾被重点考据的"子书"进入了此时考据家们的研究领域。无论是道、佛经典或是志怪、小说，都成了考据的对象，《世说新语》便是其中的一部。在较早批注《世说新语》的李慈铭那里，他不仅知道《世说新语》一书曾经过宋、明两朝刊刻者的删改，而且他以考据的方法对他认为的错误予以纠正。[40] 此外王先谦于光绪十七年刊刻的《世说新语》对于后人研究《世说新语》的影响也极大。从某种意义上讲，同治、光绪年间的"理学中兴"在客观上推动了清末诸子学研究的兴起。这是因为二程、朱熹的许多专著（如《近思录》）即被清人列为"子书"。在考据学兴盛的时期，人们在思想观念上是反对理学的，对理学的经典也不甚重视，而乾嘉学人更多关注的是对儒家经典和正史文献考据（如阮元刊刻的《十三经注疏》等）。而到了同、光年间，理学的兴起必然地带动了学人们对程朱著作的研读，进而又扩大到对整个子部文献的研究。

同时还应看到的是，《世说新语》一书自身的特点也决定了在理学中兴的历史背景下更容易引起学人的关注。明人王世贞曾在《世说新语序》中这样写道："余居恒谓宋时经儒先生每讥诮清言致乱，而不知晋、宋之于江左一也。"[41] 这句话虽然从表面上看是说南宋与南朝在地理上都是偏安于南方，但其话语的背后实指魏晋玄学与宋代理学均属"清言"。毋庸置疑，玄学和理学在学术旨趣上当

38. 李元春：《学术是非论》，《时斋文集初刻》卷二，道光四年刻本，第 1 页。
39. 刘蓉：《复郭意诚舍人书》，《养晦堂集》卷八，光绪三年思贤讲舍刊本，第 6 页。
40. 详见：李佳玲：《李慈铭批注世说新语研究》，硕士学位论文，（台北）中山大学中国文学系，2008 年，第 77—78 页。此外在李氏《越缦堂读书记》当中，有李慈铭苦于没有善本而无法对《世说新语》进行校勘的记录。
41. [日] 明刊本《世说新语》十八卷，日本文政元年（1466），浙江图书馆藏。

然是不同的，玄学家与理学家所面对的历史问题也是不一样的，今天的学人自然不会将二者混为一谈。但对于晚清带有理学色彩的考据家们而言，玄学谈"玄"与理学谈"理"并没有本质上的差别，所以在"理学中兴"的时期研究《世说新语》也是合乎逻辑的。

第六节 "辟异端、正人心"：
"李文田跋文"的写作目的

一直以来，学人们有关"李文田跋文"的研究，只关注了李氏所言为何、正确与否，却极少有人提出这样的疑问：清代推重《兰亭序》，身为朝廷官员且多年担任学政、乡试考官的李文田居然如此确定地否定《兰亭序》，这不是很奇怪的吗？通过前文的讨论，虽然已经基本厘清了"李文田跋文"观念结构、题跋方式以及时代背景等，但核心的问题依然尚未涉及，那就是：李文田为什么会写下这篇跋文呢？

从李氏的生平来看，他自 25 岁得中"探花"后，除 1874—1884 年的十年间在家"奉养老母"外，一直在北京或地方为官。写作"李文田跋文"时，李文田正是钦命的浙江乡试正考官。到了他 62 岁去世时，已是身兼经筵讲官、礼部右侍郎兼工部右侍郎、南书房行走等数职的高级官员了。虽非"宰辅之重"，但他也是与皇室极为亲近的人，自然不会有意与统治者在意识形态上发生直接的"冲突"，那么他质疑《兰亭序》或是另有原因的。通过对李文田于 1889 年前后撰写的几篇文献的对照研读，发现李氏写于清光绪十八年（1892）的一篇序文正反映着"李文田跋文"质疑《兰亭序》的真实目的。

就在李文田写下"跋文"后的第三年（即 1892 年），李文田为《辛卯直省乡墨文程》写了一篇序文，文中除反复称颂几位先帝对科举考试和士子们的重视，还明确指出写作"程文"和举办科举考试的目的是"顾念文章风气所趋。其端虽微而关乎士习人心者至大。……二百年来登明选公，均以清真雅正为范，自近年

乡僻之士或肤庸浅陋剽窃科名，矫其弊者乃间取训诂小学以觇才力，所以勉人"[42]，进而指出：

> 乾隆中有用子书一二语及"衣钵"两字，特谕黜革者；至书写卦画、篆书停试，不尊小注章旨者黜革。功令之严，无论以余幸际。[43]

1905 年科举被取消，至今已有 119 年了，当年的"科举之严"已为今天大多数人不甚了解。在科举考试"用子书一二语及衣钵二字"者、"不尊小注章旨"者即被"黜革"，失去了通过科举求出身的可能，可见当年"科举之严"。可这是对科举考试的要求，与《兰亭序》又有什么关系呢？

乾隆皇帝对于科举可谓要求"极严"，可是他自己却极力推崇包括《兰亭序》在内的晋唐法书，而且并不在意《兰亭序》文本中自"夫人之相与"以下 200 字所反映的"老庄"思想[44]。乾隆作为盛世皇帝喜爱《兰亭序》亦无不可，但对于"同光中兴"时期又长期任"学政""主考"的李文田来说，《兰亭序》中的"老庄"思想[45]恰恰是"民心之大防"，属于理学所批判的"异端"，理应去除。《兰亭序》中说：

> 夫人之相与，俯仰一世，或取诸怀抱，悟言一室之内；或因寄所托，放浪形骸之外。虽趋舍万殊，静躁不同，当其欣于所遇，暂得于己，快然自足，不知老

42. 李文田：《辛卯直省乡墨程序》，李骛哲：《李文田与"清流"》下编《李文田年谱长编》，上海社会科学院硕士学位论文，2013 年，第 205 页。
43. 李文田：《辛卯直省乡墨程序》，李骛哲：《李文田与"清流"》下编《李文田年谱长编》，上海社会科学院硕士学位论文，2013 年，第 206 页。
44. 认为《兰亭序》中有"庄子"的思想，这一说法至少在元代方回那里便已明确提出："大同小异立议论，漆园遗意入兰亭。"李文田认为今本《兰亭序》是"隋唐间人知晋人喜好老庄而妄增之"，在"兰亭论辨"中，郭沫若则指出《兰亭序》"悲得太没有道理"，作伪者既不懂王羲之本人的思想，也不懂得"老庄"的思想。
45. 其实是《兰亭序》中所反映的"老庄思想"其实是儒、释、道三家进行第一次文化融合过程中的产物，也就是魏晋玄学思想。

之将至。及其所之既倦，情随事迁，感慨系之矣。向之所欣，俛仰之间，以为陈迹，犹不能不以之兴怀。况修短随化，终期于尽。古人云：死生亦大矣，岂不痛哉？每揽昔人兴感之由，若合一契，未尝不临文嗟悼，不能喻之于怀。固知一死生为虚诞，齐彭殇为妄作。后之视今，亦犹今之视昔。悲夫！故列叙时人，录其所述，虽世殊事异，所以兴怀，其致一也。后之览者，亦将有感于斯文。

　　这其中"俛仰之间，以为陈迹""古人云：死生亦大矣，岂不痛哉？""固知一死生为虚诞，齐彭殇为妄作""后之视今，亦犹今之视昔。悲夫！"等语，正是李文田所要批判的对象。理学主张"为天地立心、为生民立命、为往圣继绝学、为万世开太平"（宋儒张载语），又主张"格物致知""修身、齐家、治国、平天下"的"成圣人"理想，所以《兰亭序》当中的"老庄""悲观"思想正是"民心之大防"，以《兰亭序》流传之广、影响之深、士人对其之熟悉，这样的"悲观"观点如不加以批判，便有可能在"乱世"时产生负面影响。[46] 不过，李文田如果直接说《兰亭序》这种观点不对，恰恰又与"先帝"对《兰亭序》的喜爱相违背，所以李文田认定没有"悲观"思想的"梁前《兰亭》"（即《临河叙》）为"真《兰亭》"，来否认"可能被隋唐人篡改过的"《兰亭序》，似乎是既能去除《兰亭序》中不合乎儒家礼制的成分，又无损于清皇室对《兰亭序》的极力推崇的最佳"选择"了。

　　宋明理学的形成源于儒家思想对佛老思想消化与吸收，但同时理学家们对佛老思想的批判也是不遗余力的。朱熹编定《近思录》，其中专有一卷为"异端"，即将程颢、程颐、张载等人对佛道二教批判的语录编在一起，以供后人学习。在程、

46. 在"兰亭论辨"当中，《兰亭序》是否表达了"老庄悲观"的思想，曾是一个争论的焦点问题。如郭沫若便说《兰亭序》悲得太没道理；也有学者认为《兰亭序》当中批判了庄子"齐物论"，也便不是反映"悲观"思想。但其实，早在元人方回那里，便已经将庄子的思想与《兰亭序》联系起来，称之为"漆园遗意入兰亭"（见水赉佑：《兰亭序研究史料集》，上海：上海书画出版社，2013年，第119页。）。这也就是说，《兰亭序》是否反映老庄"悲观"思想暂且不讲，但是在元代开始，人们便已经认为《兰亭序》中隐含着庄子的思想。这其实已经为后来的"疑《兰亭》"埋下了伏笔。

朱等人看来,"道统"要求儒家思想必须与佛、道思想区别开来,不能有丝毫的混淆:"杨墨之害,甚于申韩。佛老之害,甚于杨墨。杨氏为我,疑于义;墨氏兼爱,疑于仁。申韩则浅陋易见,故孟子只辟杨墨,为其惑世之甚也。佛老其言近理,又非杨墨之比,此所以为害尤甚。……向非独立不惧,精一自信,有大过人之才,何以正立其间,与之较是非计得失哉!"[47]程朱理学在"同光年间"(19世纪60年代至90年代)重新成为社会政治生活的主导力量,理学的复兴意味着儒家意识形态重新成为国家政权与意识形态的决定性因素,而理学经世派又要求强化理学的事功能力和强调意识形态的一体化,那么对于"异端"来说,则是不得不"辟"了。

"李文田跋文"即出现在1889年,正处在清晚期的"同光年间"。如从时代背景来看,更能看到李文田撰写"跋文"的价值不仅仅在于评判《兰亭序》与《临河叙》之间的文本之别,而是源自儒家要求强化事功和意识形态与政治结构一体化的结果。理学经世派强化事功,使人们普遍认识到"治国之道在乎自强",而程朱理学的兴起又为强化事功提供了理论支持,特别是将理学的"辟异端"思想与强化传统一体化结构结合起来,便造成了儒家意识形态要求社会与之"强耦合",即一切不符合儒家思想要求的观点、想法必须与之相吻合。[48]以这样的"强耦合"态度来看待《兰亭序》中的"老庄"思想,那么便不难出现"李文田跋文"这样的质疑之声了。因此可以知道,李文田对于《兰亭序》的质疑其实是源于儒家意识形态在要求"辟"《兰亭序》中的"老庄"思想,是要求国家意识形态一体化的结果,或者说理学的"辟异端"思想即是李文田写下"跋文"的思想背景和理论来源。

《兰亭序》自宋代开始起便争讼不已,莫衷一是,于是学者梁达涛认为李文田虽然提出"兰亭三疑",但实无意于解决"兰亭聚讼"的问题,源其"既无材料也无能力"之故,其实不然。李文田确实无意解决"兰亭聚讼",但真正的原因并非"既无材料也无能力",而是李文田将批判《兰亭序》中的"异端"思想作为了重点,而非《兰亭序》是否真正出自王羲之。在"理学经世"思想占主导地位的时代背景下,《兰亭序》文本中的老庄思想与悲观情绪对实现儒家意识形

47.《近思录》卷十三。

48. 详见:金观涛、刘青峰:《开放中的变迁》,北京:法律出版社,2010年。

态一体化是有负面作用的。依李文田"取雅协足矣、不必原文定如是"[49]的观点来看，可知认定《临河叙》为"梁前《兰亭》"能有效地化解《兰亭序》与现实之间的冲突，或者说使《兰亭序》更合乎于当时意识形态的需要。

自1965年兴起的这场"兰亭论辨"，虽然是因当时社会历史思潮的影响而起，但其中因涉及书法、文学、历史等多学科的问题，所以截至目前与"兰亭论辨"相关的问题至今仍在讨论。"李文田跋文"虽然"言之凿凿"，但就其本质而言，实是"同光年间"理学复兴以后儒家经世思想强化事功和要求意识形态一体化的结果，其思想的核心与来源实为程朱理学的"辟异端"思想。可见"李文田跋文"有关对《兰亭序》的质疑与《兰亭序》本身"是否为真"并不真正相关，而只是李文田以程朱理学要求《兰亭序》"强耦合"罢了。

"兰亭论辨"自1965年至今，已经有59年之久。虽然目前学界的学者们大多认定李文田不可靠，但均未能对跋文做出准确的定位。笔者通过对"李文田跋文"的剖析，确定了"李文田跋文"的核心观念是"辟异端、正人心"而不是为了否定《兰亭序》而否定《兰亭》。然而在"兰亭论辨"一直延续的这50余年间，对于中国书法史研究的影响是极为深远的，如何看待"兰亭论辨"，如何跳出"兰亭论辨"来重新解读中国书法史，是摆在学界面前的一个新的问题。在此意义上，"'兰亭论辨'研究"或应成为未来"兰亭学"研究和"20世纪书法史研究"中的一个新的课题和研究方向。

49. 李文田：《跋〈双溪醉隐集〉》，《史部集成·史部专题文献·辽海丛书·双溪醉隐集·原跋》。

「汪中旧藏《定武兰亭》」与「兰亭论辨」

1965 年 6 月，时任中国科学院院长的郭沫若先后在《文物》杂志和《光明日报》上发表了一篇题为"从王谢墓志的出土论到《兰亭序》的真伪"的文章，提出在书法史上曾被誉为"行书第一""天下法书第一"的《兰亭序》其实并非王羲之原作，认为《兰亭序》不仅在书法层面与其同时代的碑刻墓志以及墨迹文字相左，而且《兰亭序》这篇文章也是依据《临河叙》（载于《世说新语·企羡篇》）而扩写、修改而成。"郭论"一出，随即便引起高二适、章士钊等人的反驳（见图 1、图 2、图 3、图 4、图 5）。借用 20 世纪 70 年代出版的《兰亭论辨》一书的书名，学界一般将这场关于《兰亭序》真伪问题的大讨论称为"兰亭论辨"。在狭义上讲，"兰亭论辨"可以定义为二十世纪六七十年代以郭沫若为代表的"主伪派"和以高二适为代表的"主真派"之间关于《兰亭序》真伪问题的讨论；而在广义上，"兰亭论辨"则可以进一步看作是一个文化事件或文化现象：其核心问题是《兰亭序》的真伪，外衍则可以涉及思想史、考古、金石、文学等多学科、跨学科的知识和研究。"兰亭论辨"虽然自 1965 年至今已经过去 54 年，但既无人能够确证《兰亭序》为"真"，也没有人能确证其为"伪"，尽管学人们借用了文物、史料甚至跨学科的研究方法，但《兰亭序》的"真"或"伪"的问题依然莫衷一是，未有定论。

笔者在对 50 余年来相关的研究和讨论进行系统梳理的过程中发现，"李

图1 文物出版社 兰亭论辨（封面） 1977年版
图2 郭沫若 由王谢墓志的出土论到兰亭序的真伪 文物 1965年第6期

图3 郭沫若 从王谢墓志的出土谈到《兰亭序》的真伪 光明日报 1965年6月10日
图4 高二适 《兰亭序》的真伪驳议 文物 1965年第7期（附录）

文田跋汪中旧藏《定武兰亭》"尽管是引起"兰亭论辨"的主要理论依据，但是学界却少有对李文田所跋的这件"定武本"《兰亭序》——即"汪中旧藏《定武兰亭》"——及其相关史料做系统的梳理和研究，也几乎未见到将"李文田跋文"置于"汪中旧藏《定武兰亭》"之中加以讨论的成果。正是这一研究角度的缺失，造成了"兰亭论辨"中一个"有趣"且"奇怪"的现象："兰亭论辨"既然由"汪中旧藏《定武兰亭》"所引发，那么"汪中旧藏《定武兰亭》"便应该是在"兰亭论辨"背景下讨论《兰亭序》真伪问题的核心史

图 5　高二适《兰亭序》的真伪驳议　光明日报　1965 年 7 月 23 日　局部

料，在宽泛的意义上讲，所有与"兰亭论辩"有关的讨论均与其有关。可恰恰相反的是，现有的研究却几乎都"绕过""汪中旧藏《定武兰亭》"不谈，或是略谈及"李文田跋文"之后便进一步从自己的研究角度出发对《兰亭序》书法是否存在"隶意"、《兰亭序》文本与《临河叙》的关系问题加以讨论，尽管各有研究深度和独到见解，但均无法确证《兰亭序》的"真"或"伪"。要知道，《兰亭序》尽管是一件自唐代以来被世人所记述的王羲之书法作品，但在传世的诸版本当中，全为摹本、临本、写本、刻本或翻刻本；而王羲之的书法真迹，更是没有一件能够流传至今，所存世的全为唐宋临摹本或后人伪托。因此，今天讨论《兰亭序》的真伪问题便首先面临着没有一件可靠的"标准件"作为参考的问题，因此早有学界前辈提出了这样的观点，"现存的《兰亭》都是假的"[1]；同时，发起"兰亭论辩"的郭沫若为了证明自己质疑《兰

1. 王连起：《关于〈兰亭序〉的若干问题》，《中国书画鉴定与研究·王连起卷》（下册），北京：故宫出版社，2018 年，第 618 页。

亭序》观点的正确性，曾一度主张对唐代皇陵进行考古发掘。可是《兰亭序》
最可能随葬的唐昭陵（太宗陵墓）早在五代时期便已经被发掘，历史上关于
《兰亭序》有可能随葬乾陵（高宗、武后陵墓）的记述只是出于后人的推测，
并无明确和可靠的文献记载。何况，即便在陵墓中找到一件《兰亭序》墨迹，
又何以证明其正是王羲之当年的原迹呢？如果一切皆可"怀疑"的话，那么
熟悉《兰亭序》及其流传史的人们都会知道，《兰亭序》在进入唐皇室收藏
之前的流传情况就是不清楚的，如何进入唐皇室也说法不一，那么《兰亭序》
的"真伪"似乎在"逻辑的起点"上便无法确证，那么又如何在时隔近两千
年之后的今天讨论其"真"或"伪"的问题呢？因此，本章就"汪中旧藏《定
武兰亭》"与"兰亭论辨"的讨论，主要是回答在"兰亭论辨"背景下学界
关于《兰亭序》的真伪问题的诸多讨论和质疑，而非《兰亭序》本身的真伪
问题，这一点是要在此特别说明的。[2]

第一节 "汪中旧藏《定武兰亭》"：
产生"兰亭论辨"的"导火索"

在郭沫若质疑《兰亭序》并引发"兰亭论辨"之前，"汪中旧藏《定武兰亭》"
虽然已历经多家收藏并有摹刻本和影印本传世，但相比于其他著名的"定武
本"《兰亭序》而言，其影响范围还是相当有限的；从其版本特征上来看，"汪
中旧藏《定武兰亭》"虽保留着"定武五字不损本"《兰亭序》的基本特征，
但其剥损较为严重，亦非足以取法和临摹的佳品，因此，如果不是"兰亭论辨"
对"汪中旧藏《定武兰亭》"当中"李文田跋文"的征引，那么"汪中旧藏《定

2. 在本文研究的过程中，得到了诸多师长和同学、朋友的提点和帮助；同时，在与他们的
讨论中我也逐渐清晰地认识到：《兰亭序》的真伪与"兰亭论辨"背景下的《兰亭序》真
伪问题并非同一层面的问题，今人普遍认同"神龙本"《兰亭序》为最为接近《兰亭序》
原迹者，其实与历史上人们普遍对"定武本"《兰亭序》执肯定态度一样，均为一定历史
条件下的在某些观念作用下的产物，而与《兰亭序》本身并无关系，因为从传世的资料来看，
并没有确切的证据证明某一版本的《兰亭序》是最接近《兰亭序》原迹的。

武兰亭》"或许只是诸多"定武本"《兰亭序》当中的一个,并没有什么特殊的价值,但恰恰是"兰亭论辨"使得"汪中旧藏《定武兰亭》"声名鹊起,成为今天讨论"兰亭论辨"所必须加以讨论的一个《兰亭序》版本。

一、"汪中旧藏《定武兰亭》"是"李文田跋文"的基本语境

在"兰亭论辨"的诸多讨论中,"李文田跋文"是一段被反复提及的史料。在李文田看来,《兰亭序》在文本上与《世说新语》中的《临河叙》有诸多出入,而从书法角度来看又与其时代相近的"二爨"不类,在"文尚难信,何有于字"的逻辑推演下,《兰亭序》被确定为"伪作",便是自然而然的了。郭沫若在其看到"李文田跋文"之后,便对之引用并加以发挥,还结合当时新出土的"王谢墓志"再一次提出并"论证"了《兰亭序》不可能为王羲之原作的观点。几十年来,相信《兰亭序》为真的学人们曾尝试从各个角度来论证《兰亭序》为"真",但始终无法跳脱出"兰亭论辨"的"窠臼"。究其原因,与他们孤立地看待"李文田跋文"以及未重视对"汪中旧藏《定武兰亭》"的系统研究不无关系。

作为"汪中旧藏《定武兰亭》"当中的一段题跋,"李文田跋文"扮演着一个重要的"角色":一方面,它与汪中"修禊叙跋尾"相呼应,其所立论出发点针对着"修禊叙跋尾"而来,这在"李文田跋文"中是有明确表述的,甚至其论证方式也源自"修禊叙跋尾";另一方面,李文田肯定了"修禊叙跋尾"当中所引赵魏所执论点——"右军虽变隶书,不应古法尽亡",并明言其所论"亦足以助赵文学之论"。这样一来,"李文田跋文"便不再是一个孤立的文本,而是与"汪中旧藏《定武兰亭》"当中的"修禊叙跋尾""赵魏跋汪中旧藏《定武兰亭》"两则跋文之间相互关联的一段题跋。郭沫若引用"李文田跋文"的目的是为了进一步对《兰亭序》提出质疑,因而对李、汪、赵三人的这三篇题跋之间的关系未做出必要的梳理和讨论,而高二适因为并不了解"汪

中旧藏《定武兰亭》"及其诸题跋之间的关系[3]，因此他的"《兰亭序》真伪驳议"也便难以对郭沫若所执论点予以有效的"驳议"了。

诚然，从书法史的角度来看，"李文田跋文"作为一篇独立的《兰亭》题跋，通过文献和实物两个角度提出了对《兰亭序》的质疑，虽然"难以立论"，但也能自圆其说，或可谓之"一家之言"。可是从观念史的角度来看则不是这样的，"李文田跋文"并非一篇孤立的文本，而是"汪中旧藏《定武兰亭》"当中的一个有机组成部分。因此要想回应"李文田跋文"以及由"李文田跋文"所引发的"兰亭论辨"，就需要回到产生"李文田跋文"的语境当中去寻找答案，也就是说，要在通过对"汪中旧藏《定武兰亭》"的梳理和讨论中去寻找答案。

二、"汪中旧藏《定武兰亭》"与清代中期以来的"兰亭"质疑

"汪中旧藏《定武兰亭》"之所以重要，不仅仅在于它是产生"李文田跋文"的史料背景和基本语境，更在于它与清中期以来人们对于《兰亭序》的质疑也有着千丝万缕的联系。

熟悉清代书法史的人们都知道，清乾隆年间是帖学走向势微、碑学开始兴起的重要时期，清代的书法史亦可以乾隆朝为分水岭，分为前期与后期两个大的阶

3. 高二适先生在当时敢于向郭沫若提出"驳议"甚至希望得到中央高层的支持，其人品和勇气为后人所津津乐道，但是由于高先生并不了解郭沫若为何要撰写质疑《兰亭序》的文章，也不了解郭沫若所引"李文田跋文"与"汪中旧藏《定武兰亭》"，所以他所撰写的"《兰亭序》真伪驳议"可谓是"先天不足"，根本不可能在理论上驳倒郭沫若的观点。高二适不了解"李文田跋文"与"汪中旧藏《定武兰亭》"，在其文章中是有体现的：其一，高氏依郭沫若文章中所论，也认为李文田题跋时，"汪中旧藏《定武兰亭》"为端方收藏，其实这是郭沫若的一个错误观点，但高二适并未对之加以考察和讨论；其二，高氏在论及赵魏时，也是依据郭沫若所引"李文田跋文"和"修褉叙跋尾"立论的，而不知赵魏在其"跋汪中旧藏《定武兰亭》"中已明言"汪中旧藏《定武兰亭》"为《兰亭》善本并且提到他与汪中有"同心"之谊。尽管赵魏的这段题跋未必发自真心，但至少在文字上是有利于高二适的，因此可以说高二适有可能并不知道赵魏的这段题跋的存在。有关的研究，可详见附录四中"赵魏跋汪中旧藏《定武兰亭》及其相关问题研究"。

段：前期主要承接着宋、元、明三代以来的"帖学"[4]，而作为"帖学"体系当中的核心和经典，《兰亭序》（特别是"定武本"《兰亭序》）是受到世人的普遍推崇的；而后期则从乾隆年间开始，随着考据学的兴起与成熟，加之人们普遍认识到刻帖在历代的流传和翻刻过程中已然是"面目全非"，具体在《兰亭序》的版本上，又有所谓"欧""褚"两大体系之争，因此在考据学和碑学兴起的同时，便开始出现了关于《兰亭序》的质疑。在这里需要特别说明的是，虽然自宋代开始便已经有人提出对《兰亭》的种种疑问，但此时的讨论或是有关不同版本之间优劣的讨论（如损字、肥瘦等），或是就《兰亭序》文是否为"佳文"的问题（如有人提出"天朗气清自是秋景""丝竹管弦"行文重复等），但终究未对《兰亭序》本身"真"或"伪"的问题提出质疑。直到明末清初的"八大山人"朱耷那里，才有意识地提出《兰亭序》文与《临河叙》不合的问题，但也未加以进一步的讨论。直到清代乾隆年间，才开始出现直接质疑《兰亭序》本身真伪的问题，即世人所熟知的阮元、孙星衍、赵魏、赵之谦等人的观点。那么这与"汪中旧藏《定武兰亭》"又有什么关系呢？

汪中"修禊叙跋尾"是一篇运用清人考据儒家经典文献的方式对《兰亭序》加以讨论的文本，而与汪中同时代而略早的翁方纲，虽然也著有《苏米斋兰亭考》，但却是延续着宋人以来对于《兰亭序》考证的基本方式，即以器物考证的方式对《兰亭序》的版本特征进行梳理和研究，其理论的基础和核心是南宋姜白石的"禊帖偏旁考"。汪中则不然，他不仅摒弃了"禊帖偏旁考"一类的特征考证方式，而且一方面征引古代文献确定"定武本"《兰亭序》源自欧阳询依王羲之《兰亭序》摹勒上石，而非欧阳询临本上石，另一方面又引《始平公造像记》《吴平侯神道刻石》等古代刻字遗存来证明"定武本"《兰亭序》的书迹保留着所谓"隶书遗意"，以反驳赵魏"右军虽变新体，不应古法尽亡"的观点。如果我们以"修禊叙跋尾"来对比"李文田跋文"

4. "帖学"一词的正式出现在康有为《广艺舟双楫》当中，是相对于"碑学"而提出的一个书法概念。此处所用"帖学"泛指以刻帖为主要取法对象的书学思想和书法体系，其起点可上溯至北宋淳化年间的《阁帖》。

便不难看到，李文田提出《兰亭》质疑时，虽然他的观点与汪中相左，但是汪、李二人的研究方法和思路却是一致的，即从文献和古物两个层面分别加以论证，这一方式也就是后来为历史学界所普遍使用的"两重证据法"。由此可见，清中期以来关于《兰亭序》真伪问题的提出，与其说是碑学和考据学的影响所导致的，不如说是旧的研究方法为新的研究方法所取代而造成的，而并没有触及真正意义上的《兰亭序》"真"或"伪"的问题。

而在汪中和李文田之间，还有阮元、孙星衍、赵魏、赵之谦等人曾对《兰亭序》提出过质疑，他们或是在"汪中旧藏《定武兰亭》"中题有观款或者题跋，或是有机会见到"汪中旧藏《定武兰亭》"的原件或者汪中《述学》中所载的"修禊叙跋尾"。虽然目前尚没有足够的证据能够证明阮元、孙星衍等人的观点与"汪中旧藏《定武兰亭》"直接相关，但可以确定的是，他们对于"汪中旧藏《定武兰亭》"特别是其中的"修禊叙跋尾"并非一无所知，所以"汪中旧藏《定武兰亭》"及其中的"修禊叙跋尾"极有可能是引起清中期以来《兰亭》质疑的一件重要的《兰亭序》版本。

虽然在历史上有焦循、何绍基等人曾极力赞扬过"汪中旧藏《定武兰亭》"和"修禊叙跋尾"[5]，但是针对这件"定武本"《兰亭序》，更多的却是对其的否定和质疑，除李文田外，还有吴让之、杨守敬、震钧、完颜景贤、姚大

5. 焦循曾在其自藏"思古斋本"《兰亭序》跋中称赞"汪中旧藏《定武兰亭》""自是宝物"；何绍基也曾将"汪中旧藏《定武兰亭》"与"荣芑本"《兰亭序》和"韩珠船本"《兰亭序》并称为"海内三本"。另如与汪喜孙同时代的谭宗浚曾在其《希古堂集》甲集卷二"兰亭帖字体考"中讲述："近时汪容甫《修禊叙跋尾》云：中往见吴门缪氏所藏《淳化阁帖》第六、第七、第八三卷，点画波磔皆带隶法，与别刻迥殊。此本亦然。固知'固'字，'向之'二字，古人云'云'字，悲夫'夫'字，斯文'文'字，政与魏《始平公造像记》、梁《吴平侯神道石柱》绝相似。此说极为精确。虽其自诩所藏《兰亭》未免夸而鲜实，要其论议勘入深微，实足发黄伯思、姜尧章诸人所未发，此又考《兰亭》者所不可不知也。按：阮文达《挈经室集》尝据晋永和泰元甓字拓本，谓为当时民间通用之体，与羲、献不同。此说甚新，然亦正有所本。按柳子厚与吕恭书云：今视石文署其年曰'永嘉'，其书则今田野人所作也。虽支离其字，尤不能近古，为其'永'字等，颇效王氏变法，皆永嘉所未有。子厚之言与文达若合符节，其称王氏为变法者，即文达所云譬之尘尾如意，惟王谢子弟握之，非民间所有也。因论《兰亭帖》而并及之。"

荣等[6]。究其原因,主要有两点:其一是这件"定武本"《兰亭序》本身品相并不算是善本,虽然"五字不损",但是剥损较为严重;其二是这件"定武本"《兰亭序》为汪中所收藏时,"装潢潦草,纸墨如新,无印章款识",足见其并非流传有自之本,可是在汪中"修禊叙跋尾"的开篇,却将这件"定武本"《兰亭序》确定为"天下法书第一"的最佳传世本。无论汪中是有意夸大,或是重述前人,"四累说"的赞誉实不应置于"汪中旧藏《定武兰亭》"的"身上"。加上汪中之子汪喜孙对汪中以及"旧藏定武本《兰亭序》"的极力宣扬,于是便造成了自嘉庆年间开始直到民国初年人们对于"汪中旧藏《定武兰亭》"的种种批评的声音。由此可知,李文田虽然不是最后一个否定"汪中旧藏《定武兰亭》"的清代学者,但也不是第一个或唯一的一个,只是他的论证最为清晰和完整,可以为郭沫若所引用并提供理论依据罢了。

从某种意义上讲,"汪中旧藏《定武兰亭》几乎可以看作清中期以来与《兰亭》质疑最有关系的版本之一,除上述外,还有两件实物特别值得注意:其一为清光绪十三年(1887)汪宗沂仿"汪中旧藏《定武兰亭》"所装池的一种"定武肥本"《兰亭序》,此本现藏在上海图书馆,在其最后一跋中汪宗沂论及《兰亭序》的真伪问题,指出"近世以来"多有质疑《兰亭》者,为"汉学家轻诋宋人之习气",而这段题跋早于"李文田跋文"两年而提出;其二为1928年经潢川吴氏重装的一件《十七帖》拓本,此本有明晋藩印章,清初由"快雪堂"冯铨收藏,后为汪中所收并为之题签,现藏于开封博物馆,在此本中有王德文于1928年的一段题跋,

6. 吴让之曾在一件"开皇本"《兰亭序》后的跋文中说"容甫自许为定武真本"。杨守敬在"梅生藏吴让之题签"的一件"定武本"《兰亭序》上讲到他曾见到过"容甫本",称:"定武兰亭在宋代士大夫家刻一本,游丞相家收至数百本。今日即是宋拓,亦大抵重刻。其流传有绪者,赵子固落水本、荣芑本、赵松雪独孤本,余所见周杏农五字不损本、临川李氏所藏孙退谷五字已损本、又德化李木斋所藏柯九思后半本。其他所谓八润九修本,汪容甫所藏五家不损本,余亦见之,虽有各名家题跋,未可信为原石也。"震钧在对比了"汪中旧藏《定武兰亭》"与自藏"九字损本"《兰亭序》后,认为二者同出一时,皆为宋翻"九字损"本。完颜景贤为"汪中旧藏《定武兰亭》"的藏家之一,其跋文中将此本与游相《兰亭》"续时发本"相比较,认为二者皆出于一石,为"会稽本"。日本有关研究亦依据完颜氏所言称"汪中旧藏《定武兰亭》"为"会稽本"。

直言《兰亭序》"出于唐人临抚，征诸典籍与六朝时文且不同，实为赝书"，此观点明显继承自李文田的"兰亭三疑"。这两件拓本，其一为仿"汪中旧藏《定武兰亭》"装池，其一为汪中的旧藏物，二者均提及《兰亭序》的真伪问题，如果不是出于巧合，那么就可能是由"汪中旧藏《定武兰亭》"所引发的《兰亭》真伪质疑在历史长河中所形成的波澜吧。

第二节　郭沫若在"兰亭论辨"中 对"汪中旧藏《定武兰亭》"的三处"误读"

通过上文的讨论可以知道，在 1965 年郭沫若撰写质疑《兰亭序》并引发"兰亭论辨"时，"汪中旧藏《定武兰亭》"为郭沫若的立论提供了重要的理论依据，即"李文田跋文"所提出的"兰亭三疑"。可是在此后的几十年间，由于人们未对"汪中旧藏《定武兰亭》"及其相关史料做细致的梳理和考察，以至于郭沫若在使用"汪中旧藏《定武兰亭》"时所产生的三处"误读"长期未能厘清。尽管这三处"误读"看似无关大碍，但可以从一个侧面重新审视"兰亭论辨"。

一、误读一：李文田题跋时，"汪中旧藏《定武兰亭》"究竟由谁收藏？

在《从王谢墓志的出土论到〈兰亭序〉的真伪》一文中，郭沫若第一次向人们提出李文田题跋"汪中旧藏《定武兰亭》"时，这件《兰亭序》为清人端方（1861—1911）收藏[7]。其后与之论辨的高二适先生，也沿用了这一说

7. 郭沫若说："事实上《兰亭序》这篇文章根本就是依托的！这到清朝末年的光绪十五年（1889）才被广东顺德人李文田点破了。他的说法见汪中旧藏《定武兰亭》后的跋文。汪中藏本后归端方收藏，李的跋文就是应端方之请而写的。"见郭沫若：《由王谢墓志的出土论到兰亭序的真伪》，《文物》1965 年第 6 期，第 7 页。

法，称李文田所跋"汪中旧藏《定武兰亭》"为端方收藏的[8]。于是在此后的几十年间，学界一直沿用这一说法，直到 2013 年 9 月，才由李文田的后人李军伟撰文予以澄清：其实李文田作跋时，"汪中旧藏《定武兰亭》"应为仪征张丙炎所收藏。那么郭沫若为什么会将张丙炎误认为端方呢？郭沫若的"端方说"又是从何而来的呢？要回答这两个问题，就需要回到"汪中旧藏《定武兰亭》"当中去寻找答案了。

郭沫若的"端方说"基于两点：其一是"李文田跋文"的文末提到，他的这段跋文是为"午桥公祖同年"所题写的[9]，而在"汪中旧藏《定武兰亭》"（珂罗版）当中的"李文田跋文"之后，正是端方的一段题跋，讲的是完颜景贤在收藏到"汪中旧藏《定武兰亭》"原件之后，又在镇江焦山碑林拓得"钟繇本"，并将"钟繇本"装裱于原帖之后的事。由于端方的字是"午桥"，如果不去仔细考证，很容易便"想当然"地认为李文田题跋时的"午桥公祖同年"，便是端方这位"午桥"了。

经查，清代字"午桥"者颇多，据统计有程梦星（康熙间人）、裴宗锡（雍正间人）、潘端（乾隆间人）、袁甲三（1806—1863）、朱百度（生卒年不详）[10]、张丙炎（1826—1905）、端方（1861—1911）等七人，绝非端方一人。所谓"公祖"，为旧时对知府以上地方官吏的尊称；"同年"，指在同一年的科举考试得中的士子们的互称。张丙炎为扬州人，与李文田同为咸丰九年（1859）进士，曾

8. 高二适说："原文尤其是席清季顺德李文田题满人端方收得吾乡汪容甫先生旧藏'定武裸帖不损本'的跋语之势……论定《兰亭序》不仅从书法上来讲有问题，就是从文章上来讲也有问题"。见高二适："《〈兰亭序〉的真伪驳议》，《文物》1965 年第 7 期，附录第 1 页。

9. 李文田在跋文文末曾这样记述到："光绪乙丑，浙江试竣，北还过扬州，为午桥公祖同年跋此。顺德李文田。"这句话在郭沫若"由王谢墓志的出土论到兰亭序的真伪"一文中并未引用。据李鹜哲所作《李文田年谱长编》考证，光绪十五年六月，李文田奉旨赴浙江任乡试正考官。乡试结束后，八月在返回北京途中路过扬州，为"午桥公祖同年"写此跋文，十月"抵京"。可见，这位"午桥公祖同年"即是"汪中旧藏《定武兰亭》"的收藏者。但李鹜哲的研究沿用了郭沫若的说法，认为"午桥"为端方。

10. 朱氏与王引之（1766—1834）为表兄弟。

图 6 郭沫若临 兰亭序 此件原件赠予罗培元

任广东廉州府知府，1889 年时正在扬州。而端方为 1861 年生人，1882 年由荫生中举人，到了 1898 年才出任直隶霸昌道。所以端方既不可能与李文田"同年"，亦不可能是李文田所称的"公祖"。这也就是说，与李文田"同年"、字"午桥"又任过"知府"可称为"公祖"且此时在扬州者，唯有张丙炎一人，而且张氏颇富收藏，所以张丙炎无疑是为此时收藏此帖的实际收藏者。

但是，端方与"汪中旧藏《定武兰亭》"之间是不是就没有关系呢？却也不是，因为端方在"汪中旧藏《定武兰亭》"当中也有一段题跋（位于"李跋"之后），位于珂罗版本的最后两页，而且还没有明确的纪年信息。如果研究者不对之进行仔细的考证的话，很容易想当然地认为端方就是"汪中旧藏《定武兰亭》"的收藏者。结合现有研究，可以认定在 1907 至 1908 年间，端方是有可能实际收藏了"汪中旧藏《定武兰亭》"，只是不像郭沫若所说的那样，在李文田题写跋文的 1889 年，端方便已收藏此帖。

二、误读二：郭沫若究竟如何见到了"汪中旧藏《定武兰亭》"的珂罗版？

如果说郭沫若在对"汪中旧藏《定武兰亭》"的收藏和流传情况不甚了解的情况下错误地提出"端方说"尚有情可原的话，那么郭沫若从谁那里看到"汪中旧藏《定武兰亭》"及其"李文田跋文"这件事，亦有两种不同的

说法，使人读起来便颇感蹊跷。

按照郭氏自己的说法，他看到的"汪中旧藏《定武兰亭》"是由时任中央宣传部部长的陈伯达转赠的。这在 1965 年 6 月发表在《光明日报》和《文物》杂志上的《从王谢墓志的出土论到〈兰亭序〉的真伪》一文中，均有明确的表述[11]，但是到了 70 年代文物出版社编辑《兰亭论辨》一书时，"郭文"中相关的内容被删除了[12]。按照学者祁小春的说法，这是由于此时陈伯达在党内受到了毛泽东主席的点名批评所致[13]。一般而言，作者本人对于自己亲身经历并且并不久远的事情不会出现大的记忆错误，因此郭沫若所见"汪中旧藏《定武兰亭》"源自陈伯达的说法也便成为"兰亭论辨"当中不必过多讨论的问题。

可是郭沫若的好友兼学生罗培元，却为学界提供了另外一个关于郭沫若如何获得"汪中旧藏《定武兰亭》"的说法。在《登高行远 我负其导——从郭沫若同志游、学之杂忆》一文中，罗培元讲到郭沫若"大概是 1963 年"[14]到其家中见到"汪中旧藏《定武兰亭》"的珂罗版本。当读到"李

图 7　现在的广州古籍书店　即罗培元提到的文德路古籍书店　2019 年 3 月刘磊拍摄

11. 其原文为："……他的议论颇精辟，虽然距今已七十五年，我自己是最近由于陈伯达同志的介绍，才知道有这篇文章的。伯达同志已经把他所藏的有李文田跋的影印本《兰亭序》送给了我，我现在率性把李文田的跋文整抄在下边……"。见郭沫若：《从王谢墓志的出土论到〈兰亭序〉的真伪》，《文物》1965 年第 6 期，第 7 页。

12. 改为："……他的议论颇精辟，虽然距今已七十五年，我自己是最近才知道有这篇文章的。我现在率性把李文田的跋文整抄在下边……"见郭沫若：《从王谢墓志的出土论到〈兰亭序〉的真伪》，载文物出版社编：《兰亭论辨》，北京：文物出版社，1973 年，第 11 页。

13. 分见：祁小春：《"关于李文田跋汪中旧藏定武兰亭"的踪迹及其相关问题》，载《美术观察》2017 年第 2 期，第 26 页；祁小春：《山阴道上——王羲之书迹研究丛札》（增补修订版）杭州：中国美术学院出版社，2017 年，第 36 页。

14. 学者毛天玗指出应是 1965 年。见毛天玗：《〈兰亭序〉世纪大论辨》，《档案春秋》2005 年第 12 期，第 12 页。

文田跋文"时，郭沫若非常高兴，认为李文田对于《兰亭序》的三点质疑是"大见解"，与他正在做的通过王兴之墓志和比较《兰亭序》与《临河叙》之间差别来讨论《兰亭序》的真伪问题的想法不谋而合。于是郭沫若便从罗培元处借得"汪中旧藏《定武兰亭》"的珂罗版本，随后便有了郭沫若《从王谢墓志的出土论到〈兰亭序〉的真伪》一文以及后来的"兰亭论辨"。[15]

15. 罗氏在文中写道："郭老对古代名家的字很有兴趣。在端州，他摸挲许多碑文，特意指引我看李北海写的碑文。他也钦佩李氏的为人，认为历史上写得好字的人多如牛毛，学习写字的人不要依样画葫芦，重要的是写出自己的风格。他曾要我借包世臣的《艺舟双楫》给他看，叫我有空也看看，说包对执笔运锋，研究独到，学书者涉猎一下也好。我当时心目中除了'大王'之外，容不下别人。可是他说，世传王羲之的字多为伪托，这可令我感到突然。一次，大概是1963年，他到我家一趟，看见我写字桌上有一本在文德路旧书店买到的兰亭序定武刻本的影印本，他一口气把本子里粤学者李文田的跋文读完，说李氏有大见解，认为今本《兰亭序》是后人伪托，与他这位也是兰亭怀疑派的论断不谋而合，他越读越显得高兴。原来郭老正从新出土的晋代墓碑——特别是王羲之兄弟王兴之墓碑文仍多为隶书体而证明后来流行的《兰亭序》帖是后人伪托之作，又从《兰亭序》与《临河序》对比中看出连序文也是伪托。这次郭老看到李文田对《兰亭序文》早于他已提出三大疑点，李氏又提出'文已无有，何有于字'（"李文田跋文"原文中作"文尚难信，何有于字"——引者注）的'千万世莫敢出口'的大胆论断，就无异于又找出一个百多年前学者的'同调'，其高兴可知。这些论断，丰富了郭老自宋以来所涉猎到的怀疑《兰亭序》的见解，这也是后来郭老据以同章士钊、高二适以至商承祚的这些对于序肯定派的论辩的主要根据之一。郭老1965年在《文物》杂志上写的文章，把李文田的定武本跋文全登了出来，并且说是'我自己最近才知道有这文章的'。可见当时郭老看了我的兰亭藏本中李氏的跋文十分高兴，是事出有因的。本来我当时正在习写《兰亭序》，对定武本的字体爱不释手，但郭老既然要了，我不得不'谨送'了。郭老答应日后交文物出版社翻印出来后送我两本，但后来郭老没有实现这诺言。1965年6月中旬，郭老夫妇小住白云山庄休憩，由于郭老兴至，分别于12日夜和次日晨默临《兰亭序》两本。在我陪他们去汕头的前两天，和他们相见了，郭老拿他默临的两帖给我看，并问我要哪一本，我说两本都要，他哈哈大笑，随即给我12日夜临的一本，我陪他们到了汕头。18日早上他问我要了去，在帖尾加上'罗培元同志以韩珠船旧藏定武兰亭影印本相赠，书此以报，郭沫若补注于汕头'。他大概想起我在广州讲过的'两本都要'的话，又慷慨地将他另一本送给我。在帖末注上'培元同志惠存沫若默临第二本'。这样，我便成了'举世无双'的两本郭临《兰亭序》的拥有者。这比郭老未实践的寄我翻印的定武本不更珍贵千万倍吗？"见罗培元：《登高行远 我负其导——从郭沫若同志游、学之杂忆》，收录于郭沫若故居、中国郭沫若研究会编《郭沫若百年诞辰纪念文集》，北京：社会科学文献出版社，1994年版，第106—108页。引文中字下的着重号为引者所加。此外，毛天玕曾在"《兰亭序》世纪大论辨"一文征引过罗培元的这段文字，但并不完整且有个别错字。

在记述这一事件的过程中，罗培元有意无意间透露出两点重要的信息：其一，罗培元明确提出郭沫若是看了自己赠送给了他的"汪中旧藏《定武兰亭》"的珂罗版本才写出了相关的论文，而非得自陈伯达；其二，郭沫若在借走罗氏所藏"汪中旧藏《定武兰亭》"的珂罗版本时答应会日后交由出版社翻印，但最终此事未能落实[16]。这样一来，郭沫若获得"汪中旧藏《定武兰亭》"的渠道便有了截然不同的两个：其一为郭沫若自言的得于陈伯达，其二是罗培元所述的得于自己。那么这两种说法哪一种才更接近真相呢？

尽管历史的许多细节无法被完全准确地恢复，但单就此事而言，罗培元的说法更具有信服力。从二者的记述情况来看，"郭文"只是讲到此帖由陈伯达提供给他，但为什么陈伯达要为其提供这样一件"定武本"《兰亭序》呢？而且在哪里提供、什么时间提供、如何提供的细节也均未言及；而罗培元详细记述了购得此帖的时间、地点，以及郭沫若在读帖过程中的现场情况[17]，特别是罗培元所引 1965 年"郭文"中"我自己最近才知道有这文章的"一句，在"郭文"的原文中实为"我自己是最近由于陈伯达同志的介绍，才知道有这篇文章的"，足见罗培元或是碍于情面才未将郭沫若"说谎"的事实说破。实际上，他应该是真正地为郭沫若提供"汪中旧藏《定武兰亭》"的那位藏家。很明显，以当时陈、罗二人所处的职务和工作性质来看，郭沫若以陈伯达"代替"罗培元来作为"汪中旧藏《定武兰亭》"的"提供者"，更具有现实的影响力和话语的权威性，这可以理解为是出于某种现实的需要；而在 70 年代初陈伯达受到批判和开除党籍之后，《兰亭论辨》的编辑者或者郭沫若本人将"陈伯达"的名字

16. 按照学者邢照华的说法，郭沫若因为工作繁忙而忘记回赠。其实不然，郭沫若在得到"汪中旧藏《定武兰亭》"的珂罗版本之后，并没有依其所言交由出版社翻印。直到今天，"汪中旧藏《定武兰亭》"也只有清代摹刻本和民国珂罗版影印本传世。邢氏观点参见邢照华：《郭沫若致"兰亭富"罗培元的一封信解读》，《档案与建设》2010 年第 6 期，第 37—38 页。
17. 此外，罗培元在其回忆录《无愧的选择》一书中讲到他曾在文德路购买《胡适文存》，时间大致在 20 世纪 50 年代"胡适批判运动"期间。可见，罗氏从文德路古籍书店购得"汪中旧藏《定武兰亭》"是完全有可能的。详见：罗培元：《无愧的选择——罗培元回忆录》，广州：花城出版社，1999 年，第 562 页。

从"郭文"中删去，则是在陈伯达已然成为被批判对象的情况下，那么再把他的名字留在文中使显得不那么合乎时宜了。

三、误读三：郭沫若"隐瞒""赵魏跋汪中旧藏《定武兰亭》"

由于"汪中旧藏《定武兰亭》"久未现世，所以在以往的讨论中，学者们较多依据"郭文"所著录的"李文田跋文"做更进一步的探讨，而缺乏对汪中旧藏《定武兰亭》中其他相关题跋信息进行关注和研究，最为典型的，即是对清人赵魏的相关题跋认知不足。赵魏即汪中"自跋文"和李文田"跋文"以及郭沫若文中所谈到了的那位"赵文学"。在"兰亭论辩"中，赵魏被郭沫若"设定"为李文田的"先驱"，所以在其写作过程中，仅引用了汪中跋文中所转述的赵魏观点来支持自己的观点，而未对赵魏在"汪中旧藏《定武兰亭》"中的一段自跋文进行讨论，而这段自跋文恰恰是与汪中所转述的观点相左。在此意义上讲，郭沫若有故意"隐瞒""赵魏跋汪中旧藏《定武兰亭》"之嫌。

赵魏生于清乾隆十一年（1746）、卒于清道光五年（1825），浙江仁和人（今杭州），生前共历经清代乾隆、嘉庆、道光三朝。他曾游于毕沅陕西幕府，奚冈曾为其制"晋斋书画"印章一枚，黄易也极为推重此人。在"修禊叙跋尾"当中，汪中曾经提到赵魏所谓"右军虽变新体，不应古法尽亡"的观点，并依据《始平公造象记》《吴平侯神道刻石》当中的字迹加以反驳。在"兰亭论辩"中，赵魏被郭沫若"设定"为李文田的"先驱"，也就是先于李文田提出对《兰亭序》真伪质疑的一位清代学者。"兰亭论辩"数十年来，人们在提及赵魏时均顺着郭沫若的设定将其视为李文田的"先驱"，却没有学者发现或留意到在"汪中旧藏《定武兰亭》"当中，还有一段赵魏自己的跋文，其中所述恰恰与世人所熟悉的"赵魏"有所不同。

乾隆五十九年（1794）汪中去世后，其子汪喜孙继承了这件《定武兰亭》，并在随后的几十年中，不断请人题跋、鉴赏。在汪喜孙收藏此帖期间，不仅有张敦仁、孙星衍、赵魏、阮元、翁方纲等人为之题跋、款识，而且他还请

学者王引之、凌廷堪等人为其父汪中撰《行状》《墓志铭》，还延请书家伊秉绶以其隶书为汪中墓书写墓碑"大清处士汪君之墓"八字[18]，又请黄承吉、李兆洛、祁春园等人为纪念汪中在扬州文昌阁、镇江文津阁和杭州文澜阁校订《四库全书》而撰写了三篇文章[19]。如此种种均在说明，汪喜孙在汪中身后曾极力推崇其父汪中和这件由其父收藏的《定武兰亭》"五字不损本"，"赵魏跋汪中旧藏《定武兰亭》"便是其中之一。

　　清嘉庆十八年（1813），汪中的旧友赵魏来到扬州，汪喜孙便请其依汪中"修禊叙跋尾"（原稿）为"汪中旧藏《定武兰亭》"题写跋文，在其录完"汪跋"之后，赵魏写道："嘉庆十八年春，余游学邗江，重过问礼堂。孟慈世讲尽出所藏'周玉虎符''齐陈氏簠''汉射阳画像'。摩挲响拓，竟日剧话，故友容甫所遗也。容甫文学之余，即握管作书。楷法欧阳，行法《圣教》，晚年醉心《兰亭》，日临一过。读其所跋数千言，论《定武》实出右军，为桑氏《博议》中所未经见，洵具千百年眼者。所得之本，较吾家松雪翁为尤。最宜其泊然无营，知足之乐，余二人有同心耶？容甫往矣，孟慈恂恂儒雅，先志克承，以手泽遗跋仅三行而止，属余补书。以妥先志。余年来目眊指摇，辞不获已，勉力应之，聊慰仁孝之用心，不计工拙也。清和月之廿二日，晋斋赵魏书并识。"[20]赵魏在跋文中不仅言及写此跋文的写作背景，如"嘉庆十八年春，余游学邗江，重过问礼堂"之类，还特别讲到汪中读书之余常常临池作书，取法欧阳询和《集王圣教序》。汪中晚年得《定武兰亭》"五字不损本"，便又醉心于《兰亭序》，"日临一过"。他还特别说道："读其所跋数千言，论《定武》实出右军，为桑氏《博议》中所未经见，洵具千百年眼者。所得之本，较吾家松雪翁为尤。最宜其泊然无营，知足之乐，余二人有同心耶？"汪中尝言："今体隶书以右军为第一，右军书以《修禊

18. 今在扬州城北佳家南园内，笔者曾于2017年11月去实地考察。
19. 见李保华：《关于汪中校书精法楼的三篇佚失碑记拓片及说明》，赵昌智主编，《扬州文化研究论丛》（第十一辑），2013年，广陵书社，扬州，第1—11页。
20. 见"汪中旧藏《定武兰亭》"珂罗版，亦见水赉佑：《兰亭序研究史料集》，上海：上海书画出版社，2013年，第798页。

叙》为第一，《修禊叙》以《定武》本为第一，世所存《定武》本以此为第一。在于四累之上，故天下古今无二。"[21] 又说："《兰亭》出右军可无疑，然又以为有真稿二本，唐人所者，稿耶？真耶？"[22] 可见汪中认定《兰亭序》出自王羲之亲笔。汪氏又认为："赵承旨得《独孤长老》本，为至大三年。承旨年五十有七，其本乃'五字已损'者。中生承旨后五百年，声名、物力，百不及承旨，今年四十有二而所得乃'五字未损'者，中于文章、学问、碑版三者之福，所享已多，天道忌盈，人贵知足，故于科名、仕宦，泊然无营，诚自知禀受有分尔。"而赵魏也说"所得之本，较吾家松雪翁为尤，最宜其泊然无营"，如此一来，汪、赵二人可谓之"同心"了。可见，赵魏跋文所言和汪中所转述的赵魏所论"右军虽变隶书，不应古法尽亡"一说全然相反，从文本本身来看赵魏似乎是放弃了自己以往对《兰亭序》的"偏见"而转向认同汪中"《兰亭》出右军"之论，难怪李文田在见到汪中跋文和赵魏跋文之后要"助赵文学之论"了。

那么赵魏是不是真的改变了自己质疑《兰亭》的态度了呢？如果仅从字面意义上看，似是如此，但实际的情况却并非如此。赵魏作为汪中旧友和汪喜孙的长辈，在汪喜孙请其题跋时，当然不会直写胸襟！在以儒家道德为终极关怀，特别是清代以"孝治天下"的思想背景下，汪喜孙请赵魏为其父旧藏且极为推崇的《定武兰亭》作跋实际是"孝"的一种表现，假设此时赵氏"直写胸襟"，显然是不合时宜的。可是对于要质疑《兰亭序》的郭沫若而言，赵魏的这段跋文显然是与自己"质疑"《兰亭序》的意见是相冲突的。换言之，假设郭沫若在引"李文田跋文"质疑《兰亭序》的同时，又引证赵魏这段肯定"汪中旧藏《定武兰亭》"的题跋的话，直接会造成其理论本身的自相矛盾：既然赵魏是李文田质疑《兰亭序》的"先驱"，怎么又会去肯定《兰亭序》呢？因此为避免这样的"矛盾"出现，郭沫若极有可能在此问题上有意"隐瞒"了真相，而作为最早和郭沫若开展论辨的高二适，显然是不知道有"赵

21. 水赉佑：《兰亭序研究史料集》，上海：上海书画出版社，2013年，第490页。
22. 水赉佑：《兰亭序研究史料集》，上海：上海书画出版社，2013年，第491页。

跋"的，因此在他的"《兰亭序》真伪驳议"一文中，不仅没有提及"赵跋"
对汪中和"汪中旧藏《定武兰亭》"的肯定，而且在论及赵魏时，也只是引
了"修禊叙跋尾"中所转述的赵氏观点。在此后数十年间的"兰亭论辨"中，
也几乎无人对此问题问津，自然也无法予以澄清。

自此不禁要问另一个问题："赵魏跋汪中旧藏《定武兰亭》"既然如此重要，
那为什么会无人关注呢？这就是与人们先前对"汪中旧藏《定武兰亭》"没
有予以足够的重视以及学科的分化有关。一方面，赵魏的跋文虽然题写在"汪
中旧藏《定武兰亭》"当中而不为世人所熟知，但是汪喜孙在编撰《容甫先
生年谱》时，便将"赵跋"加以润色后收录其中，虽然文字上略有改动，但
赵魏肯定汪中和"汪中旧藏《定武兰亭》"的部分得到了保留，所以只要对"汪
中旧藏《定武兰亭》"予以足够重视，沿着"汪中"这条线索便不难在年谱
中看到赵魏的这段跋文[23]。而另一方面，由于学科越来越走向精细化、专门化，
造成了熟悉"兰亭论辨"的学者不甚了解汪中及其相关史料和思想，而熟悉
汪中乃至整个扬州学派的学者们又对"兰亭论辨"知之甚少，所以长期以来，
人们对于赵魏题跋"汪中旧藏《定武兰亭》"一事始终处于有待研究和挖掘
的状态。

综合以上三点的讨论不难看到，郭沫若在"兰亭论辨"当中虽然言之凿凿，
但其实却存在着不少有意或无意的错误，仅与"汪中旧藏《定武兰亭》"有
关的，便有上述三处。虽然这三点与"兰亭论辨"的核心问题——《兰亭序》
的真伪问题——关系不大，但是却可以通过这个问题看到，郭沫若在撰写质
疑《兰亭序》的文章时，其实已经有了一个"先行"的判断：《兰亭序》是

23. 《容甫先生年谱》引"赵魏跋汪中旧藏《定武兰亭》"："嘉庆十八年春，余游邗江，
重过问礼堂，孟慈尽出所藏周玉虎符、陈氏簠、射阳画像，摩拓响拓，竟日剧话，故友容
甫所遗也。容甫文字之余，即握管作书。楷法欧阳，行法《圣教》，晚年醉心《兰亭》，
日临一过。读其所跋数千言，论《定武》实出右军，为桑氏《博议》中所未经见，洵具
千百年眼者。所得之本，较吾家松雪翁为尤，最宜其泊然无营，知足之乐，余二人有同心耶？"
见汪喜孙：《容甫先生年谱》，汪中著、田汉云点校，《新编汪中集》，扬州：广陵书局，
2005 年，第 29 页。

后人伪托的。因此无论在他引用文献的过程中也好，或是在其行文过程也罢，其核心问题是要证明《兰亭序》并非王羲之原作。至于"汪中旧藏《定武兰亭》"和"李文田跋文"的出现，是正好为其立论提供了重要的理论支撑，因此他才会在对版本未加详细考辨的情况下便断言李文田题跋"汪中旧藏《定武兰亭》"为端方所收藏，才会在有意无意之间"隐瞒"了他得到"汪中旧藏《定武兰亭》"的真正来源以及"汪中旧藏《定武兰亭》"当中赵魏题跋的存在。看到了这一点，甚至还可以进一步推测：假设郭沫若没有在罗培元那里见到"汪中旧藏《定武兰亭》"，他依然是有可能写出一篇或一系列质疑《兰亭序》真伪问题的文章的，而"汪中旧藏《定武兰亭》"亦不过是"兰亭论辨"产生的一个"引子"和"导火索"罢了。

第三节 "兰亭论辨"：新、旧"观念"之辨

通过上文的讨论可知，"汪中旧藏《定武兰亭》"为"兰亭论辨"提供了重要的理论依据，并且笔者通过对相关史料的梳理和研究，发现了郭沫若对于"汪中旧藏《定武兰亭》"的三处"误读"。但是仅仅如此，尚不足以体现"汪中旧藏《定武兰亭》"对于研究"兰亭论辨"而言最为重要的研究价值，那就是："汪中旧藏《定武兰亭》"可以看作研究"兰亭论辨"的一个重要的参照系。其帖内诸跋语及外衍史料所构成的对于《兰亭序》真伪、优劣的讨论恰恰可以作为一个研究视角来理解和研究"兰亭论辨"，而"兰亭论辨"的实质也便能由此突显出来——其不过是一定历史条件下"观念变迁"对于人的思想、行为和行动的塑造。也就是说，虽然"兰亭论辨"所讨论的问题关乎《兰亭序》的真伪，但其实只是特定时代观念作用的结果，具体而言，即坚持传统说法认同《兰亭序》出于王羲之原作的"观念"与本着"科学"和"革命"的态度认为应对传统说法加以扬弃的"观念"之间的论辨，而与《兰亭序》的真伪问题并不真正相关。

一、"汪中旧藏《定武兰亭》"：研究"兰亭论辨"的"参照系"

通过对"汪中旧藏《定武兰亭》"及其相关史料的梳理得知，在汪中"修禊叙跋尾"承接宋元以来对"定武本"《兰亭序》的推崇态度而提出对《兰亭序》的赞誉之后，引起了李文田的质疑和反对，而且李文田不仅否定汪中的这件"定武本"《兰亭序》，而且以《临河叙》为依据从文本的角度彻底否定了《兰亭序》的真实性。在前文中笔者已就此问题做出了详细的讨论，在此不再赘言，但是需要强调的是："汪中旧藏《定武兰亭》"当中"修禊叙跋尾""李文田跋文"中所包含着的自宋元以来直到清代晚期人们对于《兰亭序》的认识态度及观念变化恰好为今天从整体上把握"兰亭论辨"提供了研究的视角，即"《兰亭序》本身的真伪"与"人们是否认同《兰亭序》"这两个问题并不处于同一个层面上，而在研究过程中，又必须将这两个问题"剥离开"之后，才会看到"兰亭论辨"从根本上讲是一场新、旧"观念"之间的"斗争"。在"兰亭论辨"中，郭、高二人分别代表着当时人们对于《兰亭序》主张扬弃传统观念和继承传统观念的不同态度，而在"改革开放"四十年之后的今天，当学人们要讨论《兰亭序》的真伪问题时，"兰亭论辨"本身又成了一个不容跨越的时代观念背景。这一观点，正是笔者在对"汪中旧藏《定武兰亭》"相关史料和问题进行梳理和研究的过程中逐渐明晰起来的。

以"汪中旧藏《定武兰亭》"作为"参照系"，从思想观念变迁的角度来理解和研究"兰亭论辨"，是今天"跳脱"出"兰亭论辨"困境的一个重要突破口。"兰亭论辨"讨论了数十年，非但没有对《兰亭序》的真伪问题有所确定，反而是随着研究的不断深入而越来越复杂，以至于虽然今天有许多人长期从《兰亭序》中学习、取法，但他们大多数不愿意涉足《兰亭序》的研究，因为一旦进入这一研究领域，"兰亭论辨"和《兰亭序》的真伪问题便是不得不啃的"硬骨头"。正如本书导论中所说的那样，在"兰亭论辨"近乎"无解"的情况下，今天的学界不得不对之"宁信其有"或"避而不谈"，而无法从"兰亭论辨"的"沼泽"中走出来，以"退而瞻远"的方式将"兰

图 8　毛泽东致郭沫若书信　提出　笔墨官司　有比无好

亭论辨"作为一个整体的文化现象来加以考察。这是一件多么令人遗憾的事情！而以"汪中旧藏《定武兰亭》"中汪、李二人题跋的相关来看郭沫若与高二适之间的论辨，不正是在新的历史条件下运用新的史料和新的观点对传统话题的"再诠释"吗？

　　由是可知，"兰亭论辨"并非"无解"，《兰亭序》也并非无法研究，只是人们需要看到"兰亭论辨"的核心问题虽然是《兰亭序》的真伪之辨，但其实只是在对凌驾于"《兰亭序》真伪"这一学术问题之上的关于《兰亭序》的认知态度和接受观念的辩论而已，而非真正触及到了"《兰亭序》真伪"这一核心问题。要发现并解答这一现象，"汪中旧藏《定武兰亭》"便是一个重要的"支点"和突破口。

二、"兰亭论辨"的起因

　　"兰亭论辨"发生之初，人们对于这场突如其来的论辨感到非常奇怪，不理解为什么郭沫若会突然发动这场以"《兰亭序》真伪问题"为核心的"大讨论"。随着时间的推移和史料的不断披露，大家发现当年这场"兰亭论辨"远不是人们所了解的只是郭沫若、高二适之间的一场学术辩论那么简单：学界有人认为郭沫若撰写质疑《兰亭序》的文章源自康生和陈伯达的授意；而有人又进一步发现康、陈之所以要批判《兰亭序》，是针对刘少奇关于

《兰亭序》的一次正面评价；也有人提出康生在授意之前并未想到会出现高二适的"驳议"，也未想到会发生随后的"兰亭论辨"。一种说法认为"兰亭论辨"的出现与毛泽东主席的支持和关心有关；还有一种说法认为可能与康生和容庚之间的一次关于《兰亭序》的讨论有关。上述这些观点虽然对某些史料和历史当中的细节进行了梳理和挖掘，但依然难以在整体上理解"兰亭论辨"产生的原因，因为很难想象如"兰亭论辨"这般如此深入而浩大的"论辨"会是某个个人在背后一手推动的。故此，想要回答"兰亭论辨"如何产生这一问题，还是要回到那个时代，从其时代背景的深层结构中去寻找答案。

《兰亭序》作为王羲之的最为经典的书法名篇，这在唐代以来为世人所共识。而对于王羲之与《兰亭序》之间的关系的否定，其实无异于否定孔子与《论语》之间[24]、屈原与《离骚》之间的关系一样。那么到底是在怎样的情况之下，郭沫若才会提出对《兰亭序》的质疑呢？

新中国成立之后，党中央在"百业待兴"的情况下确立了对科学界和文化艺术界的两个最重要的工作方针，其一是主张历史上任何阶级社会所发生的科学与文化艺术都带有阶级性和历史的局限性，而新中国发展科学和文化艺术的目的是要"为人民服务"；同时还主张科学与文化艺术有其自身的发展规律，不能通过政治手段强加干预，而是要发扬"百花齐放，百家争鸣"的工作作风，鼓励在马克思主义唯物辩证法的方法指导下，通过辩论的方式来解答未解的疑问，即"艺术和科学中的是非问题，应当通过艺术界科学界的自由讨论去解决，通过艺术和科学的实践去解决，而不应当采取简单的方法去解决"[25]，这也正是后来在"兰亭论辨"过程中，毛泽东主席提出"笔墨官司，有比无好"并支持"论辨"的思想来源。

按照当时流行的"阶级斗争"分析方法，《兰亭序》作为东晋士大夫阶

24. 《论语》尽管并非孔子原著，却是可靠的记述孔子思想的文献。

25. 毛泽东：《关于正确处理人民内部矛盾的问题》，中共中央文献研究室编：《毛泽东文集》第七卷，北京：人民出版社，1999年，第229页。

层的最为重要的大家族之一——王氏家族——的典型人物王羲之的书法代表作，在思想上必然反映着王羲之以及东晋门阀家族的思想观念。他们身处"统治阶级"，其思想自然不是"为人民服务"的；同时在《兰亭序》中有很多悲观的思想，这些悲观思想属于封建思想的"遗毒"。由上述两点可知，在"一切以阶级斗争为纲"的时代背景下，王羲之和《兰亭序》理应受到"历史和人民的审判"，可有趣的是，郭沫若在文章中并没有如此论证。

在郭沫若看来，《兰亭序》既不是王羲之所写，也不是王羲之所作，思想和书法都与东晋时代差距很大，所以不能将《兰亭序》直接与王羲之联系起来。特别是"夫人之相与"以下的悲观思想，郭氏直指是有人依托，而且认为这个"伪托的人""是不懂得老庄思想和晋人思想的人，甚至连王羲之的思想也不曾弄通"[26]。再者，郭沫若对于王羲之的评价颇为正面，说王羲之是"骨鲠""有裁鉴""有为逸民之怀而又富于真实感怀"的人，还"颇能关心民生疾苦、朝政得失、国势隆替"。这样的人怎么会说出如此"悲观"的话呢？所以传世的《兰亭序》"不是王羲之的文字是断然可以肯定的"[27]。这样一来，郭沫若的观点似乎并没有把王羲之和《兰亭序》彻底否定掉，只是将他们二者之间的关系给剥离开了，并予以王羲之相当程度上的肯定。难道说"兰亭论辨"真的如有些学者所说的那样，只是一场学术辩论吗？

答案当然是否定的。在当时的历史条件下，任何学术的辩论都无法脱开政治因素的影响，而如"《兰亭序》真伪"这类触及中国文化大传统以及"世界观""人生观""价值观"的大问题，更不可能只是一场纯粹的"学术辩论"。在1965至1972年间，郭沫若撰写并发表了多篇质疑《兰亭序》的文章，若读者将这些文章作为整体来研读的话，就会发现郭沫若质疑《兰亭序》的文章写得非常"巧妙"：他一方面论证《兰亭序》为伪作，另一方面又肯定《兰亭序》的书法，还反复强调《兰亭序》之所以被后人所推

26. 郭沫若：《〈兰亭序〉与老庄思想》，《文物》1965年第9期，第10页。
27. 同上。

崇,就是因为从唐开元、天宝年间开始,《兰亭序》的种种传说有如"神话"一般,而他写作的目的,正是要破除这样的"神话"而还其本来的面目。在传统社会走向现代社会并发生意识形态重大变化的 20 世纪 50—60 年代,"一切人类优秀的文化都要批判地继承"是当时的官方意识形态给予文化艺术界的总任务,因此,不能在看到郭沫若在文章中对于王羲之和《兰亭序》书法执有肯定态度便片面地认为郭沫若发动"兰亭论辨"只是在讨论"《兰亭序》真伪"这样一个"学术问题",往更深层次讲,这其实是由社会变革和观念变迁所造成的。换言之,在那样一个特定的历史条件下,就算没有郭沫若撰文质疑《兰亭序》,也会有其他人在某种场合或条件下质疑之。而熟悉那段历史的人们都知道,当时除了"兰亭论辨"之外,传统文化普遍受到官方意识形态的影响,无论在艺术界、文学界、哲学界或史学界,这样类似的争论和质疑层出不穷,"兰亭论辨"也只是当时诸多"论辨"当中的一个而已,只是因为《兰亭序》真伪的问题所涉及的问题更为复杂,才未能在改革开放之后的四十年间予以准确定位和回答。

由上,则需要进一步说明的是,学界一直以来所期待的通过出土文物才能得以解决的"兰亭论辨",在将其纳入思想史的研究视角之后,亦发现了许多之前人们未能涉及或尚未留意的问题和史料,并由此能够对之进行重新的理解和定位。在此意义上讲,新的史料固然重要,而研究的方式和视角亦应当有所创新,这样才能够不为前人所惑、不为细枝末节所惑。

在本章的讨论中,笔者通过对"汪中旧藏《定武兰亭》"这一"兰亭论辨""导火索"地位的确认,明确了"汪中旧藏《定武兰亭》"是"李文田跋文"的基本语境和史料背景,同时也通过对清中期以来有关《兰亭序》真伪质疑的人物和观点进行梳理,发现他们与"汪中旧藏《定武兰亭》"存在着或隐或显的联系。于是我们不仅可以进一步确认,"汪中旧藏《定武兰亭》"是研究"兰亭论辨"的重要材料,同时也可以看到清中期以来人们对于《兰亭序》的质疑也都是在时代观念和历史条件发生变化的情况下出现的观念。

而通过对有关史料的进一步梳理和研究,笔者又发现郭沫若在引证和使

用"汪中旧藏《定武兰亭》"时至少存在三处误读，这三处误读虽然并非直接与《兰亭序》的真伪问题相关，但却透露出郭沫若在撰写质疑文章的过程中，并没有对所用材料进行详细考辨，甚至还在有意无意间"隐瞒"了一些信息，因此郭氏的质疑应该是不限于学术讨论，而是另有原因的。那么由此再来看"兰亭论辨"，会发现"汪中旧藏《定武兰亭》"恰恰是研究"兰亭论辨"的一处重要的"参照系"，而"兰亭论辨"本身也应当被理解为在特定历史条件和观念背景作用下中国传统文化所受到的普遍境遇当中的一个。

《临河叙》研究与《兰亭序》文本的真伪考辨

　　李文田在"跋汪中旧藏《定武兰亭》"里面说《兰亭序》可以分为"梁前《兰亭》"与"唐后《兰亭》",并认为"梁前《兰亭》"才是《兰亭序》的原稿,而"唐后《兰亭》"则是由"梁前《兰亭》"增添、修改而来的。这里所说的"梁前《兰亭》",便是现载于《世说新语·企羡篇》中的刘孝标所引注的《临河叙》(见图1)。

　　《临河叙》是目前存世文献当中"最早"著录与《兰亭序》相关的文献,在此意义上讲,李文田以《临河叙》质疑《兰亭序》不无道理。毕竟从目前所能见到的文献的成书时间情况来看,《世说新语》早于《晋书》,那么《临河叙》也自然早于《兰亭序》,这是一个似乎无可争辩的事实,因此从理论上来论证《临河叙》较《兰亭序》更接近王羲之创作时的原稿是完全可以说得通的。甚至在西域出土的敦煌写经、和田残纸中,也发现了多件与《兰亭序》有关的材料,但唯一一件完整稿(即法藏伯希和 P2544,见图2)虽然是《兰亭序》而非《临河叙》,却也是一件唐代文物。这也就是说,我们依然不能排除"法藏伯希和 P2544"是《临河叙》经"隋唐人""润色修改"并形成《兰亭序》之后再被抄写出来的可能性,因此它也一样不能在文献上解答李文田关于"梁前《兰亭》""唐后《兰亭》"的质疑。

　　当前学界普遍有一种说法,认为要想回答李文田的"质疑",最为直接的办法就是找到王羲之《兰亭序》的原稿(件)。但是要知道,在已知的唐宋文

图 1　宋刊本　世说新语　临河叙　　　　　　　图 2　敦煌唐写本　兰亭序　P2544　现藏法国

献记载中，对《兰亭序》如何进入唐皇室收藏有着不同的说法，除最为著名的"萧翼赚《兰亭》"的故事之外，其实还存在着"欧阳询赚《兰亭》""欧阳询从广州僧得《兰亭》"的多种记载，因此很难讲哪一种说法才真正是对历史真实情况的记载。更为重要的是，《兰亭序》自其诞生直至被唐皇室收藏，关于此间近 300 年当中它是如何流传的记载几乎是缺失的，在传世文献中可见到的最早的记录，只有《世说新语》中所收录的这段《临河叙》。不仅唐人的《隋唐嘉话》《兰亭始末记》中那些近乎传奇的记录并不能让人信服，而且李世民所收藏到的那件《兰亭序》是否真的正是王羲之《兰亭序》的原稿或者原稿之一也无从考证。因此，即便今天我们打开唐昭陵或者乾陵并找到了一件《兰亭序》，也依然不能"想当然"地将其看作是王羲之《兰亭序》的原稿。何况，据有关史料记载，昭陵早在五代时期已为人盗掘，而《兰亭序》或入乾陵的说法更是前人的一种推测，这样一来，即使今后在文物保护技术足够成熟的情况下"打开"昭陵和乾陵，也未必能在其中找到那件所谓的"随葬"的《兰亭序》。于是，《兰亭序》的真伪问题可能真的要成为一个永远也无法解答清楚的"悬案"了！

第一节　《临河叙》研究：一件曾被删改的史料

不过，《兰亭序》真伪问题也并非无从下手。《临河叙》本身的可靠性正是今天学界应当予以特别关注的一个问题。经过前文的讨论我们已经得知，《兰亭序》文本真伪问题的提出，源于将《临河叙》与《兰亭序》相较，不仅在名称上有《临河叙》与《兰亭序》之别，更有自“夫人之相与”至“亦将有感于斯文”的异文共 193 字。由于《世说新语》成书早与《晋书》，于是肯定《临河叙》看似要比肯定《兰亭序》来得可靠。《兰亭序》从民间进入宫廷又多依据何延之《兰亭记》中近乎传奇的记载，加之《兰亭序》在传世唐前史料中少有记载，所以清代舒位、李文田均曾以《临河叙》与《兰亭序》的不同质疑《兰亭序》文本的真实性；20 世纪 60 年代郭沫若等人又延续清人观点，进一步指出不仅《兰亭序》的书法出于伪托，连序文本身也有经后人篡改的痕迹。在这一系列的讨论中，《临河叙》成为判定《兰亭序》为伪文的重要依据。

但是人们在研究中发现《临河叙》并不那么可靠，甚至可以肯定地说：李文田当年所据以质疑《兰亭序》的《临河叙》并非南朝刘义庆、刘孝标《世说》中的引文原貌。今本《世说新语》其实是宋代以后的版本，而非《世说新语》一书的南朝原貌，这在文献学研究当中是早有定论的，而且在明清刊本的《世说新语》序文中至今仍保留着当时的删改者自己所写下的跋语。[1] 由于“刻书”这项工作对于书籍而言具有“定本”的作用，加之宋人对《世说新语》注文的删改，所以后世广为流传的《世说新语》绝非此书原貌，就几乎可以断言了，因此李文田所依据的《临河叙》，其可靠程度便也可想而知了。而唐代以及唐代以前的《世说新语》，被称为《世说》《刘义庆世说》或《世说新书》，其

1. 宋人董弅在《世说》跋语中讲道：“余家旧藏盖得之王原叔家。后得晏元献公手自校本。尽去重复，其注亦小加剪截，最为善本。”在本文的前期研究工作中，笔者依托浙江图书馆古籍部馆藏图书，查阅到五个明清时期的《世说新语》刊本，发现即便是依据宋本而成的明清本，亦有所不同。仅以《临河序》和《金谷诗叙》的位置情况为例，便有将其二者合刊一处或不合刊一处两种情况，文字上也有或多或少的出入。

书在中国国内早佚，今天能够看到的最早的也是唯一的《世说》是现藏于日本京都国立博物馆的"唐写本"《世说新书》残篇，自《世说新语·规箴第十》"孙休好射雉"始至《世说新语·豪爽第十三》"梁王安在哉"，由杨守敬于19世纪80年代在日本搜集中国古书时意外发现[2]，后被罗振玉于1916年在日本以珂罗版方式印制出版。"唐抄本"《世说新语》残卷的出现，为学人们了解《世说》早期版本提供了最有力的证据。按照杨守敬自己的说法，"唐写本"残卷的出现说明了宋本《世说新语》错乱尤多，不足为贵[3]。围绕"唐写本"《世说新书》残篇，已有学者进一步通过对避讳的研究发现行文中避梁武帝萧衍的"衍"字讳，有可能是抄自南朝梁时的旧本。[4]《世说新语》为南朝宋时刘义庆所著，至梁时刘孝标博引诸书为之注释，遂成定本。如果说这份现藏日本的"唐写本"残篇源自梁时旧本，那么其文献价值便可不言而喻了。

由于"唐写本"《世说新书》残篇的出现，已知今本《世说新语》与"唐写本"差别颇大，因此可以类推《临河叙》要比《兰亭序》更不可靠。目前能够见到的《世说新语》刊本都来自宋刻本，宋刻本如果不可靠，那么其以后所有的版本也都是不可靠的。但是在"唐写本"出世之前，即便学者们可以通过《世说新语》的序文了解到该书曾被删改，也无法真正了解到文中哪些地方是经过删改的，是怎样被删改的。那么《兰亭序》的真伪问题真的要成为"无头公案"了。所以"唐写本"残篇可以说是进一步讨论《兰亭序》文本真伪研究的一个新线索。[5]

2. 当时在国内流行的则是宋刊本和以宋刊本为基础的明清刊本。

3. 杨守敬《日本访书志·卷八》："《世说新语》残卷古钞卷子本　是卷书法精妙，虽无年月，以日本古写佛经照之，其为唐时人所书无疑。……闻此书尚存二卷在西京，安得尽以较录，以还临川之旧，则宋本不足贵矣。"此据光绪丁酉（1897）杨氏自刊本。又杨守敬"唐写本《世说新书》残卷跋语"中说："《世说新语》古钞残卷，虽无年月，以日本古写佛经照之，其为李唐时人所书无疑。……闻此书尚存二卷在西京，安得尽以较录，以还临川之旧，则宋本不足贵矣。"此据《世说新语》（唐写本、宋刻本合印本），台北：艺文印书馆，2012年，第72—73页。

4. 李建华：《绍兴刻本篡改刘孝标〈世说新语注〉考——以唐写本〈世说新书〉残卷为中心》，《图书馆理论与实践》2013年第8期，第61—66页。

5. 毛万宝曾有专文讨论周汝昌对《兰亭序》研究的贡献。详见毛万宝：《红学以外的成就——周汝昌〈兰亭序〉研究述略》，《书法赏评》2016年第1期，第2—7页。

余嘉锡第一个以"唐写本"残卷为据说明《兰亭序》与《临河叙》的关系，他说："今本《世说》注经宋人晏殊、董弅等妄有删节，以唐本第六卷证之，几无一条不遭涂抹，况于人人习见之《兰亭序》哉？"[6]进而，周汝昌又据"唐写本"《世说新书》残篇与今本《世说新语》相应部分进行文本比对后得出结论：李文田不见《世说新语》并不是南朝梁时的原貌，所以以今本《世说新语》中的《临河叙》否定《兰亭序》是站不住脚的。[7]20世纪80—90年代，学者喻蘅亦有类似观点的研究发表。言至于此，《兰亭序》的真伪问题似乎已经得到了一种解释：以"唐写本"《世说新语》残卷为参考，就不难发现其中刘孝标所引注的部分曾经宋人大量的删改，由此可以得知《临河叙》也是在此过程当中被删改而来的。《兰亭序》文本真伪论辩的论据起点在于"南朝梁时"的《临河叙》早于"初唐"的《兰亭序》，但现在发现：事实可能恰恰相反，《兰亭序》应早于《临河叙》。

可是问题又一次随之而来：从余嘉锡开始，《兰亭序》与《临河叙》之间的删改关系一次又一次地被学人们提及，可是在"兰亭论辨"数十年的讨论中，这一研究角度并没有引起学界足够的重视，这是为什么呢？难道是人们没有看到他们的研究吗？显然并非如此，在有些研究"兰亭论辨"的学者那里，虽然得知"唐写本"的存在以及"唐写本"与今本《世说新语》之间的文字差别，但他们依然不能下一定论，即《临河叙》源于《兰亭序》的删改，这是因为"唐写本"《世说新书》残卷中并未包含与《兰亭序》文本真伪有直接关系的《临河叙》和《金谷诗叙》，这也就是说，虽然余嘉锡、周汝昌等人可以通过对比写本与今本的不同推论《临河叙》文本的不可靠，却没有实物材料作为证据来证明这一观点，那么"推论"也只能是一个猜测而已。应该说，尽管余嘉锡、周汝昌等人已经得到解开"兰亭论辨"中《兰亭序》真伪之谜的那把"钥匙"，但时至今天，《兰亭序》真伪之谜的"大门"依然还没有打开。

应当如何运用"唐写本"《世说新书》残卷来回答《临河叙》是否为一篇曾经被删改过的文献呢？

6. 余嘉锡：《世说新语笺疏》，北京：中华书局，2007年，第745页。
7. 详见周汝昌著、周伦玲编：《兰亭秋夜录》，桂林：广西师范大学出版社，2011年。

学者罗婵娟的研究为上述这一问题的回答提供了重要的研究角度，即在宋代文章学当中，有专门作为文章修辞技法而普遍被宋代文人们使用的"减字法"，而这一"减字法""表面上仅是言语字句的变化，实际上却是情感和思维方式的变化"[8]。"减"的目的，是为了使文章行文简练、意趣返古，而从思想史的角度来看待"减字法"，其实正是时代观念具体作用于文献时的具体方法。当然宋人不只是"减"，还会运用"增""换""改"等多种文章修辞方法来对时文以及宋人之前的古人进行修改，而这些对文章修改的方法将由于"时代观念"的变化注入到被修改的文章当中。例如朱熹就曾在编次《大学章句》的过程中，认为《礼记·大学》由于编简错乱而导致行文和思想不够清晰，因此将《大学》以"经传体"的方式编为"一经十传"，而且认为《礼记·大学》当中遗失了"致知格物传"的原文，于是"窃取程子之意而补之"[9]，成"补致知格物传"。而这段"补致知格物传"正是朱熹"格物致知"思想的集中体现，在今天的中国哲学史研究领域，在学人们研究朱熹时，这段"补传"依然是了解朱熹思想特征的一段重要史料。而《礼记·大学》与《大学章句》之间，却在这样的"补写"和编次过程中形成异文，如果不是朱熹已经在《大学章句》中随文说明这一段"补致知格物传"的来历，那么学界或许又会多出一个难解的"悬案"！由此可以反观《兰亭序》与《临河叙》，便不难看到分析它们之间的不同思想观念与其时代特征之间的关系应是回答《临河叙》是否经宋人删改和《兰亭序》的真伪问题的有效途径！这也就是说，如果可以明确《兰亭序》与《临河叙》二者之间在思想和观念上的差别，而这一差别又与宋人删改《世说新语》的基本观念基本吻合，那么《临河叙》出于《兰亭序》的删改便可以确认了。

以"唐写本"《世说新书》残卷与宋本《世说新语》相较来看，其重合的部分虽然不多，仅占原文总数的十分之一，但正如刘盼遂所说的那样，"此五

8. 罗婵娟：《论宋代文章学的减字法》，王水照、朱刚主编：《新宋学》（第三辑），上海：上海人民出版社，2014 年，第 215 页。

9. 朱熹：《四书章句集注》，北京：中华书局，1983 年，第 6 页。

篇为第六卷，则前五卷与后四卷之旧，固可由此略摹而定"[10]。因为如果删改者执有特定的删改目的和思想观念的话，那么对于此"十分之一"的修改与对其他"十分之九"的修改在目的和思想观念上应当是基本一致的。删改者或许会在具体文字和历史事件的处理上有不同的表述，但基本的删改标准和价值取向应不会发生太大的冲突和矛盾。经过对"唐写本"和"宋本"相应内容的梳理和研究，笔者对于其中涉及通过删改文字而导致文本思想发生变化的章节制作了如下表格，可以较为清晰地展现出观念在其中发生的作用。

10. 刘盼遂：《唐写本世说新书跋尾》，《清华学报》1925 年第 2 期，第 590 页。

表 6-1 唐宋《世说》文本对比表

篇目	版本	唐写本	宋刻本	区别
规箴第十	正文	何晏、邓飏令管辂作卦："不知位至三公不?"卦成,辂称引古义,深以戒之。飏曰:"此老生之常谈。"晏曰:"知几其神乎! 古人以为难。交疏而吐诚,今人以为难。今君一面尽二难之道,可谓'明德惟馨'。诗不云乎:'中心藏之,何日忘之!'"	何晏、邓飏令管辂作卦,云:"不知位至三公不?"卦成,辂称引古义,深以戒之。飏曰:"此老生之常谈。"晏曰:"知几其神乎! 古人以为难。交疏吐诚,今人以为难。今君一面尽二难之道,可谓'明德惟馨'。诗不云乎:'中心藏之,何日忘之!'"	删除了管辂八岁好仰观星辰、仰观风角占相之道,号曰神童。
	注文	《辂别传》曰:"辂字公明,平原原人。八岁便好仰观星辰,得人辄问。及成人,果明《周易》。仰观风角占相之道,声发徐州。号曰神童。冀州刺史裴徽召补文学,一见清论纶终日。再见转为部钜镳从事,三见转为治中四见转为别驾。至十月,举为秀才,临辞,徽谓:'何、邓二尚书有经国才干,于物理不精也。何尚书神明清彻,殆破秋毫,君当慎之。自言不解易中九,必当相同。比至洛,宜善精其理。'辂:'若九事皆王义者,不足劳思也。若阴阳者,精之久矣。'辂至洛,果为何尚书所请,共论易九事,九事皆明。何曰:'君论阴阳,此世无双也。'时邓尚书在坐,曰:'此君善易,而语初不及易中辞义,何邪?'辂寻声答之:'夫善易者,不论易。'何尚书含笑赞之曰:'可谓要言不烦也。'因谓辂曰:'闻君非徒善论易而已,至于分蓍思爻,亦为神妙,试为作一卦,知位当至三公不?'又顷连青蝇数十来鼻头上,驱之不去,有何意故?'辂曰:'鸲鹆,天下贱鸟。及其在林食桑椹,则怀我好音。况辂心达草木,注情葵藿,敢不尽忠? 唯之耳。昔元、凯之相重华,惠和仁义之至也。周公之翼成王,坐以待旦,敬慎之至也。故能流光六合,万国咸宁,然后据鼎足而登金,调阴阳而济兆民,此履道之休应,非卜筮之所明也。今君侯位重山岳,势若雷电,望云赴景,万里驰风。而怀德者少,畏威者众,殆非小心翼翼,多福之士。又鼻者,艮,此天中之山,高而不危,所以长守贵也。今青蝇臭恶之物,集而之焉。位峻者颠,轻豪者亡,必至之分也。夫变化虽相生,极则有害。虚满虽相受,溢则有竭。圣人见阴阳之性,明存亡之理,损益以为衰,抑进以退。是故山在地中曰谦,雷在天上曰大壮。谦则裒多益寡,壮则非礼不履。仲伏愿君侯上寻文王六爻之旨,下思尼父象爻之义,则三公可决,青蝇可驱。邓尚书曰:'此老生之常谈。'辂曰:'夫老者,见不生,常谈者,见不谈也。'《名士传》曰:"是时曹爽辅政,识者虑有启机,晏有重名,与魏姻戚,内虽怀忧,而无复退地。著五言诗以言志曰:'鸿鹄比翼游,群飞戏太清。常畏天网罗,忧祸一旦并。岂若集五湖,从流唼浮萍。永宁旷中怀,何为怵惕惊。盖因辂言,惧而著诗也。"	《辂别传》曰:"辂字公明,平原人也。明《周易》,声发徐州。冀州刺史裴徽举秀才,谓曰:'何、邓二尚书有经国才略,于物理无不精也。何尚书神明清彻,殆破秋毫,君当慎之。自言不解易中九事,必当相同。比至洛,宜善精其理。'辂:'若九事皆至义,不足劳思。若阴阳者,精之久矣。'辂至洛阳,果为何尚书所请,九事皆明。何曰:'君论阴阳,此世无双也。'时邓尚书在曰:'此君善易,而语初不论易中辞义,何邪?'辂答:'夫善易者,不论易也。'何尚书含笑赞之曰:'可谓要言不烦也。'因谓辂曰:'闻君非徒善论易,至于分蓍思爻,亦为神妙,试为作一卦,知位当至三公不?'又顷梦青蝇数十来鼻头上,驱之不去,有何意故?'辂曰:'鸲鹆,天下贱鸟也。及其在林食桑椹,则怀我好音。况辂心达草木,注情葵藿,敢不尽忠?唯察之尔。昔元、凯之相重华,宣慈惠和,仁义之至也。周公之翼成王坐以待旦,敬慎之至也故能流光六合,万国咸宁,然后据鼎足而登金铉,调阴阳而济兆民,此履道之休应,非卜筮之所明也。今君侯位重山岳,势若雷霆,望云赴景,万里驰风。而怀德者少,畏威者众,殆非小心翼翼多福之士又鼻者艮也,此天中之山,高而不危,所以长守贵也。今青蝇臭恶之物而集之焉位峻者颠,轻豪者亡,必至之分也。夫变化虽相生,极则有害。虚满虽相受,溢则有竭。圣人见阴阳之性,明存亡之理,损益以为衰,抑进以为退。是故山在地中曰谦,雷在天上曰大壮谦则裒多益寡,大壮则非礼不履。伏愿君侯上寻文王六爻之旨,下思尼父象爻之义,则三公可决,青蝇可驱。'邓曰:'此老生之常谈。'辂曰:'夫老生者,见不生。常谈者,见不谈也。'"《名士传》曰:"是时曹爽辅政,识者虑有危机。晏有重名,与魏姻戚,内虽怀忧,而无复退也。著五言诗以言志曰:'鸿鹄比翼游,群飞戏太清。常畏大网罗,忧祸一旦并。岂若集五湖从流唼浮萍承宁旷中怀,何为怵惕惊。'盖因辂言,惧而赋诗。"	

续表

规箴第十	正文	王绪、王国宝相为唇齿，并弄权要。王大不平其如此，乃谓绪曰："汝为作此欻欻，曾不虑狱吏之为贵乎？"	王绪、王国宝相为唇齿，并上下权要。王大不平其如此，乃谓绪曰："汝为此欻欻，曾不虑狱吏之为贵乎？"	
	注文	《王氏谱》曰："绪字仲业，太原人。祖延，早终，父义，抚军。"《晋安帝纪》曰："绪为会稽王从事中郎，以佞邪亲幸。间王珣、王恭于王王恭恶国宝与绪乱政，与殷仲堪克期同举，内匡朝廷。及恭至，乃斩绪于市，以说于诸侯。《国宝别传》曰：国宝，字国宝，平北将军坦之第三子。少不修业，进趣当世。太傅谢安，国宝妇父也，其恶为人每抑而不用。会稽王妃，国宝从妹也，由是得与王早游，闻安于王。安薨，相王辅政，超迁侍中、中书令，而贪恣声色妓，妾以百数。坐事免官。国宝虽为相王所重，既未为孝武所新，及上览万机，乃自进于上。上甚爱之，俄而上□政于宰辅，国宝从弟绪有宠于王，深为其说。王忿其去就未之纳也。绪说渐行迁在仆射，领吏部丹阳尹，以东宫兵配之。国宝即得志，权震内外，王珣、恭、殷仲堪并为孝武所待，不为相王所晒。国宝深惮疾之。仲堪、王恭其乱政，抗表讨之。国宝俱，乃求计于王。珣曰："殷王与卿，素无深雠，所竟不过势利之间耳若放兵权，必无大祸。"国宝曰："将不为曹爽乎？"珣曰："是何言与？卿宁有曹爽之罪？殷王宣王之畴耶！"车胤又劝之，国宝尤惧，遂解职。会稽王既不能拒诸侯之兵，遂委罪国宝，□（应为"取"——引者注）付廷尉赐死。《史记》曰：汉丞相周勃就国，有上书告勃欲反，文帝下之廷尉。吏稍侵辱，勃以千金予狱吏，吏教勃以其子妇公主为证，帝于是赦勃，复爵邑。勃既出，曰：'吾尝将百万之军，安知狱吏为贵也？'"	《王氏谱》曰："绪字仲业，太原人。祖延，父义，抚军。"《晋安帝纪》曰："绪为会稽王从事中郎，以佞邪亲幸。王珣、王恭恶国宝与绪乱政，与殷仲堪克期同举，内匡朝廷。及恭表至，乃斩绪以说诸侯。国宝，平北将军坦之第三子。太傅谢安，国宝妇父也，恶而抑之不用。安薨，相王辅政，迁中书令，有妾数百。从弟绪有宠于王，深为其说，国宝权动内外，王珣、王恭、殷仲堪为孝武所待，不为相王所晒。恭抗表讨之，车胤又争之。会稽王既不能拒诸侯兵，遂委罪国宝，付廷尉赐死。"《史记》曰："有上书告汉丞相欲反，文帝下之廷尉。勃既出叹曰：'吾尝将百万之军，安知狱吏之为贵也？'"	第一条注文被删除部分为王国宝"少不修士业""贪恣声色妓"；第二条注文被删除部分为周勃以金贿赂狱吏，不仅免辱，而且狱吏教周勃以其子妇公主为其作担保。
捷悟第十一	正文	郗司空在北府，桓宣武恶其居兵权。郗于事机素暗，遣笺诣桓："方欲共奖王室，修复园陵。"世子嘉宾出行，于道上闻信至，急取笺视。视竟，寸寸毁裂，便回。还更作笺，自陈老病，不堪人间，欲乞闲地自养。宣武得笺大嘉，即诏转公督五郡，会稽太守。	郗司空在北府，桓宣武恶其居兵权。郗于事机素暗，遣笺诣桓："方欲共奖王室，修复园陵。"世子嘉宾出行，于道上闻信至，急取笺，视竟，寸寸毁裂，便回。还更作笺，自陈老病，不堪闲，欲乞闲地自养。宣武得笺大喜，即诏转公督五郡，会稽太守。	
	注文	《南徐州记》："徐州民劲悍，号曰精兵，故桓温常曰：'京酒可饮，其可用，兵可使也。'"《晋阳秋》曰："大司马将讨慕容暐，表求申勒平北将军愔及袁真等严辨。愔以素赢疾，不堪戎行，自表求退。听之。诏大司马领愔所任。授愔冠军将军、会稽内史。"按《中兴书》：愔辞此行，温责其不从，处分，转授会稽。疑《世》为谬者。	《南徐州记》曰："徐州人多劲悍，号精兵，故桓温常曰：'京口酒可饮，其可用，兵可使。'"《晋阳秋》曰："大司马将讨慕容暐，表求申劝平北将军愔及袁真等严办。愔以赢疾求退，诏大司马领愔所任。"按《中兴书》：愔辞此行，温责其不从，转授会稽。《世说》为谬。	第二条注删去"愔""不堪戎行，自表"等语。

续表

凤惠第十二	正文	何晏年七岁，明惠若神，魏武奇爱之。因晏在宫内，欲以为子。晏乃画地令方，自处其中。人问其故？答曰："何氏之庐也。"魏武知之，即遣还外。	何晏七岁，明惠若神，魏武奇爱之。因晏在宫内，欲以为子。晏乃画地令方，自处其中。人问其故？答曰："何氏之庐也。"魏武知之，即遣还。	删去何晏"服□（食+芳）拟太子，故太子特憎之，每谓不字，常谓之假子"。
	注文	《魏略》曰："晏父早亡，太祖为司空时纳晏母并收养。其时秦宜禄、何□（鱼+粜）亦随母在公家，并见如宠公子。□（鱼+粜）性谨慎，而晏无所顾，服□（食+芳）拟太子，故太子特憎之，每不呼其姓字，常谓之假子。"《魏氏春秋》曰："晏母尹为武王夫人，故晏长于王宫也。"	《魏略》曰："晏父蚤亡，太祖为司空时纳晏母。其时秦宜禄、阿鯤亦随母在宫，并宠如子，常谓晏为假子也。"	
凤惠第十二	正文	晋明帝年数岁，坐元帝膝上。有人从长安来，元帝问洛下消息，潸然流涕。明帝问何以致泣？具以东度意告。因问明帝："汝意谓长安何如日远？"答曰："不闻人从日边来，居然可知。"元帝异之。明日集群臣宴会，告以此意，更重问之。乃答曰："日近。"元帝失色，曰："尔何故异昨日之言耶？"答曰："举目则见日，举目不见长安。"	晋明帝数岁，坐元帝膝上。有人从长安来，元帝问洛下消息，潸然流涕。明帝问何以致泣？具以东渡意告之。因问明帝："汝意谓长安何如日远？"答曰："日远。不闻人从日边来，居然可知。"元帝异之。明日集群臣宴会，告以此意，更重问之。乃答曰："日近。"元帝失色，曰："尔何故异昨日之言邪？"答曰："举目见日，不见长安。"	此段唐本有注，宋本无注。所言为两小儿辨日之远近，分以"小大"、"温凉"辨之。此条不仅涉及小儿，还涉及孔子。
	注文	□桓谭《新论》："孔子东游，见两小儿□问其远近。一儿以日初出远，日中近者，曰：'日初出大如车盖，日中裁如槃，盖此远小而近大也。'言远者日月初出，怆怆凉凉，及中如探汤，此近热远怆乎？"明帝此对，尔二儿之辨耶也。	/	
豪爽第十三	正文	桓公读《高士传》，至于陵仲子，便掷去曰："谁能作此溪刻自处！"	桓公读《高士传》，至于陵仲子，便掷去曰："谁能作此溪刻自处！"	删去"陵仲子穷不求不义之食"、"终身不屈其节"等语。
	注文	皇甫谧《高士传》曰："陈仲子字终，齐人。兄载，为齐丞相，食禄万钟。仲子以兄禄为义不，乃适楚，居于陵，自谓于陵仲子穷不求不义之食，曾之粮三日，匍匐而食井李之实，三因而能视。身自织屦，妻辟纑，以易衣食。尝归省母，人馈其兄生鹅者。仲子嚬顣曰：'恶用此鶂鶂为哉？'后母杀鹅，仲子不知，与母食之。兄自外入曰：'鶂鶂内邪？'仲子出门，桂而吐之。楚王闻其名，聘以为相，乃夫妇逃去，为人灌园，终身不屈其节。"	皇甫谧《高士传》曰："陈仲子字子终，齐人。兄戴相齐，食禄万钟。仲子以兄禄为不义，乃适楚，居于陵。曾之粮三日，匍匐而食井李之实，三咽而后能视。身自织屦，令妻辟纑，以易衣食。尝归省母，有馈其兄生鹅者。仲子嚬顣曰：'恶用此鶂鶂肉邪？'后母杀鹅，仲子不知而食之。兄自外入曰：'鶂鶂肉邪？'仲子哇而吐之。楚王闻其名，聘以为相，乃夫妇逃去，为人灌园。"	
豪爽第十三	正文	桓石虔，司空豁之长庶也。小字镇恶。年十八九未被举，而童□已呼为镇恶郎。尝住宣武斋头。从征□头，车骑冲没，陈左右，莫能先救。宣武谓曰："汝叔落贼，汝知不？"石虔闻，气甚奋。命朱辟为副，荣马于数中，莫有抗者，遂致冲还，三军叹服。阿朔以其名断疟。	桓石虔，司空豁之长庶也。小字镇恶。年十七八未被举，而童隶已呼为镇恶郎。尝住宣武斋头。从征枋头，车骑冲没，陈、右莫能先救。宣武谓曰："汝叔落贼，汝知不？"石虔闻之，气甚奋。命朱辟为副，策马于数万众中，莫有抗者，径致冲还，三军叹服。河朔后以其名断疟。	唐抄本中此则与上则合为一则，宋本一分为两则。此条删去"少有美誉"。
	注文	《豁别传》曰："豁字朗子，温之弟。少有美誉也，累迁荆州刺史，薨赠司空，谥敬也。"《中兴书》曰："石虔有才干而史学，累有战功。仕至豫州刺史，封□唐县。赠后军将军。"	《豁别传》曰："豁宁朗子，温之弟。累迁荆州刺史，赠司空。"《中兴书》曰："石虔有才干，有史学，累有战功。仕至豫州刺史，赠后军将军。"	

如果单纯从文章内容的变化来看，在上表所引诸条当中，其正文几乎是没有被删改的，而注文则确实出现了大量的删节。而经过删改之后，这些行文更加简练了，可是与在上表中未征引的其他条目的注文相比较看来[11]，这些条目注文的唐、宋本之间，文本思想也随着删改而发生了明显的变化。具体而言，即是删去了涉及儒家礼法、君臣大义以及社会生活常识的内容。例如第一条中删去的"八岁学《易》"的内容，这在魏晋玄学兴起后表达"才性"的内容，但"八岁学《易》"这件事情本身，却是不合乎宋人对于儿童教育的基本态度的；第二条中，唐写本谈到王国宝主政期间喜好女色，妓妾以百数，而这与儒家礼制又有明显的冲突；而第五条中，唐写本的注文在宋本中全被删去，从这段注文的意思来看，"孔子"和"争论"是两个重要的"关键词"，而儒家"必也使无讼乎"的思想也在其中发挥着一定的作用。由此可见，删改者对《世说新语》的删改，有着一个基本明确的删改动机，即：符合儒家思想的注文，对其文字加以润色后，可以基本保留原意；而不符合儒家思想的注文，要对其进行一定的修改，使之基本不触及儒家的礼制，甚至可以整段删除。

那么《临河叙》与《兰亭序》之间存在着这些差别吗？从文章上来看，主要就是李文田所质疑的三个方面："题目不同"，少了"夫人之相与"至"其致一也"一段，多了一段"太原孙丞公"至"罚酒三大觥"一段。相比较而言，《临河叙》行文较为平实，将雅集当时的基本场景和过程做了记录，并没有特别的思想观念的表达；而《兰亭序》则不然，它在用行文描绘了雅集现场的场景之后，从"夫人之相与"以下，表达了作者对于人生的感想和体悟，正是魏晋玄学式玄礼双修的思想和"修身"方式，与唐人所强调的"心性论"和宋明理学式的"主敬"工夫皆有所不同。因此，《临河叙》由《兰亭序》经宋人删改而来，是可以确定的。但这样的由"已知"推"未知"的方式，还是无法让将《临河叙》与《兰亭序》的关系完全显现出来，因此还需要进一步对《兰亭序》与《临河叙》进行文本结构和思想主旨方面的对比，从而对《兰亭序》的真伪下一判断。

11. 其他注文参见本书附录。

第二节 《兰亭序》文本的真伪考辨

如前所述，对于《兰亭序》文本意义的研究，实际上存在着诸多疑点和困难，总结起来主要有两个方面：其一，有些学者直接通过分析《兰亭序》的文本意义来研究王羲之的思想，无视学界对《兰亭序》文本的质疑。那么假设对《兰亭序》质疑成立，那么并非王羲之本人的作品又怎么能够表达王羲之的思想？其二，有些学者因重视学界对《兰亭序》文本真伪问题的考辨，认为《兰亭序》并非王羲之本人所作，那么想要通过研究《兰亭序》进而讨论王羲之的思想则是无法立论的。

其实，即便《兰亭序》全文都是伪文，也必然隐含着造伪者的某种观念或想法，也不可能完全没有研究意义和价值，何况《临河叙》与《兰亭序》在"永和九年"至"信可乐也"这一部分，除文句顺序和措辞上略有不同外，文本的内容是基本一致的，此二者的相似性说明它们应当是"有所本"[12] 的。《兰亭序》全文著录于初唐，纵使有"伪"，[13] 对于了解唐初文人士风乃至唐前的思想观念依然是有意义的。所以《兰亭序》存疑并不影响对于文本意义的考辨，只是不能不加分析地将其认定为王羲之的作品。

一、《兰亭序》与《临河叙》的文本结构

要分析《兰亭序》的文本意义，首先要明确的是行文篇章的"大结构"，才能进一步明确文中核心观念的意义以及全篇的意义。通过对比《临河叙》与《兰亭序》的"文本行文相似度"和"文句意义相似度"不难发现，《临河叙》主要记述了本次兰亭雅集举办的时间、地点、人物、事件等信息，以叙事为主；

12. 祁小春语。参见：祁小春：《迈世之风——有关王羲之资料与人物的综合研究》，北京：文物出版社，2012 年。

13. 郭沫若在"兰亭论辨"中，虽然主张《兰亭序》"文字皆伪"，但也不完全否认《兰亭序》文本具有一定的真实性，认为"夫人之相与"以下才是伪文。详见文物出版社编：《兰亭论辨》，北京：文物出版社，1973 年，第 2 页。

而《兰亭序》除了包含上述雅集信息外，还记述了文章作者当时的心理活动，即其对人生的"感怀"。《临河叙》虽然也谈及了"感怀"的内容，但在行文上不仅文句顺序与《兰亭序》有异，而且在其思想性上没有《兰亭序》讲得深刻，行文上也没有《兰亭序》通畅。在文章的结束部分，二者也有明显的不同，《临河叙》以"叙事"为线索，"再现"了本次雅集的现场活动，而《兰亭序》以"感怀"为线索，继续抒发情感，最后提出"后之览者，亦将有感于斯文"。换言之，从文学性上讲，《兰亭序》也要"高"于《临河叙》，其行文连贯，不应为依据《临河叙》的扩写。

表 6-2 《临河叙》《兰亭序》"文本行文相似度"比对表

版本	相似	不同	
《临河叙》	永和九年，岁在癸丑，莫春之初，会于会稽山阴之兰亭，修禊事也。群贤毕至，少长咸集。此地有崇山峻岭，茂林修竹，又有清流激湍，映带左右，引以为流觞曲水，列坐其次。是日也，天朗气清，惠风和畅，娱目骋怀，信可乐也。虽无丝竹管弦之盛，一觞一咏，亦足以畅叙幽情矣。	/	故列序时人，录其所述，右将军司马太原孙丞公等二十六人赋诗如左，前余姚令会稽谢胜等十五人，不能赋诗，罚酒各三斗。
《兰亭序》	永和九年，岁在癸丑，暮春之初，会于会稽山阴之兰亭，修禊事也。群贤毕至，少长咸集。此地有崇山峻岭，茂林修竹，又有清流激湍，映带左右，引以为流觞曲水，列坐其次。虽无丝竹管弦之盛，一觞一咏，亦足以畅叙幽情。是日也，天朗气清，惠风和畅，仰观宇宙之大，俯察品类之盛，所以游目骋怀，足以极视听之娱，信可乐也。	夫人之相与，俯仰一世，或取诸怀抱，悟言一室之内，或因寄所托，放浪形骸之外。虽趣舍万殊，静躁不同，当其欣于所遇，暂得于己，快然自足，不知老之将至。及其所之既倦，情随事迁，感慨系之矣。向之所欣，俯仰之间，已为陈迹，犹不能不以之兴怀况修短随化，终期于尽。古人云，死生亦大矣，岂不痛哉！每览昔人兴感之由，若合一契，未尝不临文嗟悼,不能喻之于怀。固知一死生为虚诞，齐彭殇为妄作,后之视今，亦犹今之视昔，悲夫！	故列叙时人，录其所述，虽世殊事异，所以兴怀，其致一也。后之览者，亦将有感于斯文。

表 6-3 《临河叙》《兰亭序》"文句意义相似度"比对表

版本	叙事	写景	感怀	再写景	再感怀	结语
《临河叙》	永和九年,岁在癸丑,莫春之初,会于会稽山阴之兰亭,修禊事也。群贤毕至,少长咸集。	此地有崇山峻岭,茂林修竹又有清流激湍,映带左右,引以为流觞曲水,列坐其次。是日也,天朗气清,惠风和畅,娱目骋怀,信可乐也。	虽无丝竹管弦之盛,一觞一咏,亦足以畅叙幽情矣。	/	/	故列序时人,录其所述,右将军司马太原孙丞公等二十六人赋诗如左,前余姚令会稽谢胜等十五人,不能赋诗,罚酒各三斗。
《兰亭序》	永和九年,岁在癸丑,暮春之初,会于会稽山阴之兰亭,修禊事也。群贤毕至,少长咸集。	此地有崇山峻岭,茂林修竹,又有清流激湍,映带左右。引以为流觞曲水,	列坐其次,虽无丝竹管弦之盛,一觞一咏,亦足以畅叙幽情。	是日也,天朗气清,惠风和畅,仰观宇宙之大,俯察品类之盛,	所以游目骋怀,足以极视听之娱,信可乐也。夫人之相与,俯仰一世,或取诸怀抱,悟言一室之内,或因寄所托,放浪形骸之外。虽趣舍万殊,静躁不同,当其欣于所遇,暂得于己,快然自足,不知老之将至。及其所之既倦,情随事迁,感慨系之矣。向之所欣,俯仰之间,已为陈迹,犹不能不以之兴怀。况修短随化,终期于尽。古人云,死生亦大矣,岂不痛哉!每览昔人兴感之由,若合一契,未尝不临文嗟悼,不能喻之于怀。固知一死生为虚诞,齐彭殇为妄作,后之视今亦犹今之视昔,悲夫!	故列叙时人,录其所述,虽世殊事异,所以兴怀,其致一也。后之览者,亦将有感于斯文。

二、《金谷诗叙》与《兰亭序》和《临河叙》的比较

据《世说新语·企羡第十六》载："王右军得人以《兰亭序》方《金谷诗叙》，又以己敌石崇，甚有欣色。"李文田释"方"为"仿"，意指"兰亭雅集"仿于"金谷雅集"、《兰亭序》仿于《金谷诗叙》。其实这是对"方"字义的误读，东汉许慎解"方"字为："并船也。象两舟省、緫头形。凡方之属皆从方。""方"字本义有"并"的意思。《世说新语·文学第四》载："庾阐始作《扬都赋》，道温、庾云：'温挺义之标，庾作民之望。方响则金声，比德则玉亮。'"从上下文关系上可以看出"方"是"比"的同义词。《说文》中解"仿"字则为："仿，相似也。从人方声。"在《世说新语》中，"仿"字用法有"仿佛""仿偟"等，与"方"字用法不同，也不做通假使用。看来"王右军得人以《兰亭序》方《金谷诗叙》"一句的原意应是有人赞扬王羲之这篇《兰亭序》比得上当年石崇那篇《金谷诗叙》，但经李文田错误解释"方"字义后，句义就变了成了《兰亭序》依仿《金谷诗叙》而作，进而证明刘孝标所注《临河叙》为正本，而《兰亭序》经过隋唐人的篡改。

表 6-4 《金谷诗叙》与《临河叙》《兰亭序》行文意义对比表

句意 篇目	《金谷诗叙》	《临河叙》	《兰亭序》
叙事 写景	余以元康六年，从太仆卿出为使持节，监青、徐诸军事、征虏将军。有别庐，在河南县界金谷涧中，或高或下，有清泉茂林，众果竹柏药草之属，莫不毕备。又有水碓鱼池土窟，其为娱目欢心之物备矣。时征西大将军祭酒王诩当还长安，余与众贤共送往涧中，昼夜游宴，屡迁其坐，或登高临下，或列坐水滨。时琴瑟笙筑，合载车中，道路并作及住令与鼓吹递奏。遂各赋诗，以叙中怀。或不能者，罚酒三斗。	永和九年，岁在癸丑，莫春之初，会于会稽山阴之兰亭，修禊事也。群贤毕至，少长咸集。此地有崇山峻岭，茂林修竹，又有清流激湍，映带左右，引以为流觞曲水，列坐其次。是日也，天朗气清，惠风和畅，娱目骋怀，信可乐也。	永和九年，岁在癸丑，暮春之初，会于会稽山阴之兰亭，修禊事也。群贤毕至，少长咸集。此地有崇山峻岭，茂林修竹，又有清流激湍，映带左右。引以为流觞曲水，列坐其次。虽无丝竹管弦之盛，一觞一咏，亦足以畅叙幽情。是日也，天朗气清，惠风和畅，仰观宇宙之大，俯察品类之盛，所以游目骋怀，足以极视听之娱，信可乐也。

续表

句意篇目	《金谷诗叙》	《临河叙》	《兰亭序》
感怀	感性命之不永，惧凋落之无期。	虽无丝竹管弦之盛，一觞一咏，亦足以畅叙幽情矣。	夫人之相与，俯仰一世，或取诸怀抱，悟言一室之内；或因寄所托，放浪形骸之外。虽趣舍万殊，静躁不同，当其欣于所遇暂得于己快然自足，不知老之将至。及其所之既倦，情随事迁，感慨系之矣。向之所欣，俛仰之间，以为陈迹，犹不能不以之兴怀。况修短随化，终期于尽。古人云：死生亦大矣，岂不痛哉？每揽昔人兴感之由，若合一契，未尝不临文嗟悼不能喻之于怀。固知一死生为虚诞，齐彭殇为妄作。后之视今，亦犹今之视昔。悲夫！
结语	故具列时人官号、姓名、年纪，又为诗着后。后之好事者，其览之哉？凡三十人，吴王师议郎关中侯始平武功苏绍字世嗣，年五十为首。	故列序时人，录其所述，右将军司马太原孙丞公等二十六人赋诗如左，前余姚令会稽谢胜等十五人，不能赋诗，罚酒各三斗。	故列叙时人，录其所述，虽世殊事异，所以兴怀，其致一也。后之览者，亦将有感于斯文。

　　通过文本结构的比较不难发现，从行文上看《金谷诗叙》和《临河叙》确实有相似之处，但将其与《兰亭序》相比较，差别较大。以《金谷诗叙》"感性命之不永，惧凋落之无期"一句仿写出"虽无丝竹管弦之盛，一觞一咏，亦足以畅叙幽情矣"一句或许有可能，但认为《兰亭序》自"夫人之相与"以下 169 字是仿写、扩写自《金谷诗叙》的"感性命之不永，惧凋落之无期"一句的话，则不大可能了。同时，今天虽然看不到《世说新语·品藻第九》中所征引的《金谷诗叙》与石崇《金谷诗叙》原文之间有多大差别，但是通过《世说新语》中载有一条《金

谷诗叙》佚文[14]、《太平御览》载有一条异文[15]便可得知，今本所见《金谷诗叙》也是经后人删改过的，而非石崇《金谷诗叙》的原貌。此外《临河叙》和《金谷诗叙》的结语部分很相似，但与《兰亭序》的结语颇异，而《临河叙》和《金谷诗叙》同见于经过删改的今本《世说新语》，又无其他相关实物可以比照，所以不能不让人怀疑其文本的真实性。如果《临河叙》和《金谷诗叙》的结尾部分都属后人"撮叙"[16]的话，那么甚至可以说《金谷诗叙》或许也曾存在过一件类似于《兰亭序》的"全文版"《金谷诗序》。

综合以上文本对照研究发现，相较于《金谷诗叙》与《临河叙》，《兰亭序》既非仿写，也非扩写，应是一篇文意连贯的文章。

第三节 《兰亭序》：一篇可靠的东晋文献

《兰亭序》文本的真实意义到底为何，是一个看似简单却极为麻烦的问题，其原因在于：自古以来人们对《兰亭序》所作的各种摹本、临本或刻本，主要看重的还是它在书法方面的成就，而少有人关注、系统讨论文本的思想内容本身；《临河叙》虽以书籍文献的形式传世，但也没有人对它进行过系统的注疏、考据；加之《兰亭序》成文距今已过去了 1671 年，在这 1671 年间，中国社会的变革和思想观念的演变是巨大的，不仅各种传说与真相交织在一起，就连一件王羲之的书法真迹都未能传世。所以想要从历史的"迷雾"中发现《兰亭序》文本的真相，是有相当难度的。

一项史学研究能够成立并有研究意义，一般或是在研究中使用了可靠的新的研究材料，或是在研究中使用了可靠的新的研究方法。以往的研究注重研究者对文本进行深入阅读后的直观理解，这一方法的弊端在于研究效率低且主观性强。

14. 《世说新语·自新第十五》："石崇《金谷诗叙》曰：'王诩，字季胤，琅邪人。'"
15. 《太平御览》卷九一九"鸭"门："石崇《金谷诗叙》曰：'吾有庐在河南金谷中，去城十里，有田十顷，羊二百口，鸡猪鹅鸭之属，莫不毕备。'"
16. 周汝昌著、周伦玲编：《兰亭秋夜录》，桂林：广西师范大学出版社，2011 年，第 142 页。

在当前学界有关《兰亭序》的研究中，这种研究表现得尤为突出。有学者认为《兰亭序》"从山水之乐转到死生之悲，透射出深层的忧患意识，反映了东晋士人对精神自由的向往和对世道人生的态度"[17]，亦有学者认为"王羲之的《兰亭序》在美学上的意义，还没有引起研究者的重视；而其'兴怀'说，实际上是对美感准确而全面的表述，在中国美学史上具有里程碑的意义"[18]。此类研究的问题在于直以《兰亭序》为王羲之作品而不加考辨，并以文中思想阐述王羲之的思想。试问，若对《兰亭序》文本的质疑成立，确认《兰亭序》一文非王羲之所作，那么是否可以其中的文句来理解王羲之思想呢？而且此类研究往往各有所据，结论却大相径庭。这是源于研究者主观理解的不同所带来的研究上的不确定性。

一如金观涛教授和刘青峰教授在《观念史研究：中国现代重要政治术语的起源》中所说："原则上讲，研究者可以通过建立包括过去所有文献的专业数据库，采用数据挖掘（data mining）方法，把表达某一观念所用过的一切关键词找出来，再通过核心关键词的意义统计分析来提示观念的起源和演变。"[19] 按照这一研究方法，本文在前期研究过程当中，曾将《兰亭序》的每一句中的每一个有意义的词或字逐一放回到魏晋士人的语境（在《汉魏六朝百三家集》和《全晋文》为语料库）当中，在尽可能排除研究者主观因素干扰的情况下，对《兰亭序》的文本进行了解析。[20] 比如在对《兰亭序》中"永和"一词进行考察的过程便可以发现"永和"作为一个年号，汉魏六朝时期仅出现过两次，一次是在东晋穆帝时期（永和年号自公元 345 至 356 年，共使用 12 年），另

17. 陈碧：《山水之乐 死生之悲——王羲之〈兰亭序〉思想探析》，《湖北社会科学》2009 年第 3 期，第 127 页。

18. 曹础基：《试论王羲之的'兴怀'说——〈兰亭序〉的美学意义》，《华中师范大学学报》2003 年第 1 期，第 40 页。

19. 金观涛、刘青峰：《观念史研究：中国现代重要政治术语的形成》，北京：法律出版社，2010 年，第 5 页。

20. 学者祁小春也曾在他的相关研究当中使用类似的方法发现《兰亭序》的遣词造句与葛洪《抱朴子·内篇》中某些文句相似，只是未给出明确的结论来说明《兰亭序》的"真"或"伪"。张红军基于祁小春的相关研究和所提供的材料线索而进行了再讨论，进一步提出《兰亭序》是可信的文本。参见祁小春的《迈世之风》和张红军的《〈兰亭序〉文本再研究》。

一次是用于东汉顺帝时期（永和年号自公元 136 至 141 年，共使用 6 年）。那么"永和九年"则可以确定是东晋穆帝的"永和九年"（公元 353 年）而非东汉顺帝的"永和九年"，因为在顺帝那里，"永和"年号只用了 6 年便停用了。再如《兰亭序》第四句"引以为流觞曲水，列坐其次，虽无丝竹管弦之盛，一觞一咏，亦足以畅叙幽情"，在与《临河叙》的比较中出现了异文，其文中"列坐其次"之后接下一句"是日也天朗气清，惠风和畅"，而"虽无丝竹管弦之盛，一觞一咏，亦足以畅叙幽情"一句被置于"信可乐也"之后，并在句末加"矣"字结束。很明显，这里的改动虽然在文字上修改不多，但造成了意义结构的重大变化。《兰亭序》以抒情为主基调，但并不是一蹴而就的，是通过此句"畅叙幽情"再到次句"游目骋怀，足以极视听之娱，信可乐也"，而最终进入到"夫人之相与"的，其行文特点可表达"写景—抒情—再写景—再抒情"的双重结构，是一个情绪不断得到升华的渐进过程。而《临河叙》则在"列坐其次"之后，继续写景，在"惠风和畅"之后突然转为抒情，结束于"畅叙幽情矣"。虽然其行文也属"写景—抒情"的结果，但显然比《兰亭序》的行文来得简单，文章的美感也颇逊色于《兰亭序》。再如在李文田等人提出"兰亭"质疑之前，便有人提出"兰亭"文不雅，其依据之一就是此句中"丝竹管弦"的说法是重出，意为"丝竹"即是"管弦"，不必重复。亦有人提出反驳，说"丝竹管弦"出自《汉书·张禹传》，作"丝竹筦弦"，刘敞认为"丝竹管弦等二物尔，于文为骈"。亦有人认为《金谷诗叙》中"时琴瑟笙筑，合载车中，道路并作及住令与鼓吹递奏"一句，王羲之《兰亭序》"方"《金谷诗叙》而作，故写"虽无丝竹管弦之盛，一觞一咏，亦足以畅叙幽情"。祁小春曾针对为什么兰亭雅集上会没有"丝竹管弦之盛"进行专题考察，认为东晋在永和九年前后正在进行北伐，王羲之等人"尽管在曲水之畔吟诗醉酒、畅叙幽情，但在他们的心中，必定还有令其沉重与不安的一面，至少北伐之成败应是压藏在王、谢等人胸中的一个重大心事，或许他们平日都在默默地关注战事的进展情况"[21]，而不应是来自经济或者其他的原因。祁氏的这一观点看到了当时的历

21. 祁小春：《山阴道上，王羲之研究丛札》，杭州：中国美术学院出版社，2009 年，第 59 页。

史背景，是有其合理性的，但未能从观念上进一步考究为什么在没有"丝竹管弦"的情况，仅凭"一觞一咏"就可以"畅叙幽情"了？按照学者赵超的讲法，"鸣琴是魏晋士夫一项十分重要的表达才性的方式，它是贯穿整个魏晋士夫的精神世界的。"[22] 也就是说，"丝竹管弦"实际上是魏晋士大夫进行"道德修身"的一种重要手段，那没有"丝竹管弦"，"一觞一咏"便可以"畅叙幽情"的"合理性"在哪里呢？如果我们仔细去推敲"虽无丝竹管弦之盛，一觞一咏，亦足以畅叙幽情"的语义便不难知道，在雅集上设"丝竹管弦"的目的是为了"畅叙幽情"。兰亭雅集时"虽无丝竹管弦"，但借以"一觞一咏"一样可以"畅叙幽情"，这样看来"畅叙幽情"才是雅集中最为重要的活动，至于有无"丝竹管弦"甚至"一觞一咏"，都不是那么重要的事，由此便不难理解下文为什么转向"感怀"与"抒情"。郭沫若曾说《兰亭序》在"夫人之相与"以下"悲得太没道理"，其实不然，《兰亭序》的思想主旨就是为了"感怀"和"抒情"，而在魏晋文献中出现"先喜后悲"的情况，《兰亭序》也并非唯一的一例[23]。此处限于篇幅，不能一一举例说明，但需要特别说明的是，以上分析所据史料基于《四库全书》电子版数据库和"中华基本古籍库"的关键词检索功能所得，如果以人工方式来搜集这些史料的话，不仅不易检得，而且也不易完整收集，这也是数据库方法较传统检书而言更为便利的一面。

那么，是不是可以就此下一断言：既然《兰亭序》在思想上符合魏晋时期的观念特征，那么就可以说《兰亭序》是出自王羲之的"手笔"并代表王羲之本人的思想观念？这当然是不可以的。因为《兰亭序》作为一本诗集的序文，当在一定程度上反映着包括作者在内的所有与会人员的思想，至少也应是他们的"共见"，因此应将《兰亭序》理解为一篇反映着东晋士夫阶层观念特征的文章则较为妥帖、合适。

22. 赵超：《"画山水"观念的起源》，博士论文，中国美术学院，2013年，第162页。
23. 《汉魏六朝百三家集》卷二十四曹丕《又与吴质书》："每至觞酌流行，丝竹并奏，酒酣耳热，仰而赋诗，当此之时，忽然不自知乐也。谓百年已分，长共相保，何图数年之间，零落略尽，言之伤心，顷撰其遗文，都为一集，观其姓名，已为鬼录，追思昔游，犹在心目，而此诸子化为粪壤，可复道哉？"

结 论

拨开"迷雾"见"月明"

通过前面几个章节的讨论读者可以看到，《兰亭序》在唐代进入到人们的视野之后，经历了一个不断被时代观念构建的过程，即从推崇王羲之到推崇《兰亭序》，再从推崇《兰亭序》再到推崇"定武本"；《兰亭序》不仅被认为是"书家之《六经》"，更获得了"《兰亭》无下拓"的美誉。换言之，《兰亭序》作为"书圣"王羲之最重要的书法作品，是所有习书者必须学习的"楷模"和"标准"，虽然《兰亭序》的不同版本之间存在着一些细微的差别，但并不影响其作为书法经典的地位。那么这样一来，《兰亭序》便不仅仅是"三百二十四字、二十八行"这么短短的一篇文章那么"简单"，即《兰亭序》实际上代表着中国书法审美精神和中国传统文化价值追求的集中体现和最高标准。在此意义上，质疑《兰亭序》的真伪无异于从根本上对中国书法甚至整个中国文化提出质疑和挑战。这也难怪郭沫若在1965年6月发表《从王谢墓志的出土论到〈兰亭序〉的真伪》一文后，旋即受到高二适等人公开的反驳[1]，进而郭沫若又组织并联系一些学者撰文参与讨论，于是便有了国内学界关于《兰亭序》真伪问题的大辩

1. 章士钊说李文田"兰亭三疑"一经提出，"兰亭竟可能成为赝书，此在吾书法史上，不啻遭遇一次大爆炸"；高二适也认为"惟兹事体大，而问题又相当的繁复，今日而有人提出了这样的问题，倒真是使人们能够'惊心动魄'的"。分见《兰亭论辩·下编》，北京：文物出版社，1977年，第1页、第4页。

论[2]。在 1966 年发表的《一九六五年若干学术问题讨论综述（下）》[3] 一文中，作者将争论双方的问题和主要观点做了简述，并将其定义为"学术界的争论"；而在 20 世纪 70 年代文物出版社编辑《兰亭论辨》一书时，不仅将书名用"爨"体书写印刷，而且在"编者说明"中明确将辩论的双方划归于不同的思想阵营，即支持《兰亭序》为真迹者为"唯心主义"，而支持《兰亭序》为伪作者为"唯物主义"。改革开放之后，有关《兰亭序》真伪问题的讨论进入到一个新的阶段，不仅一些先前由于种种原因未能发表的文章得以发表，而且还出现了许多新的研究成果，它们从不同的视角对《兰亭序》的真伪问题做出了新的诠释。这些文章虽然立论不同、结论不一，但从总体的趋势来看，支持郭沫若观点的人越来越少，而支持《兰亭序》为王羲之原作的人越来越多。可遗憾的是，时至今天由"兰亭论辨"所引发的《兰亭序》的真伪问题依然未能得到解决，"兰亭论辨"也并未真正结束，只是在成果的数量、深度、广度等方面获得了许多重大的突破，而在《兰亭序》"真伪"这一核心问题上始终无法予以确证。

　　在"兰亭论辨"的背景下讨论《兰亭序》"真伪"问题，似乎已经进入了几个相互交织在一起的"怪圈"：有些学者以《兰亭序》为研究对象或研究核心材料来讨论某一论题，但其将《兰亭序》的"真伪"置之一旁而不顾，或者明言自己的研究并不去讨论《兰亭序》的"真伪"问题；由于《兰亭序》是中国书法史上最为重要的一篇名迹，因此也有些学者为了能够顺利地研究《兰亭序》而主张要"巧妙地"避开"真伪"问题不谈；还有些学者认为经过"兰亭论辨"几十年的讨论，《兰亭序》的"真伪"问题其实业已成为一个无法回答也无法解决的"伪

2.　"兰亭论辨"发生后，在中国大陆之外，亦有一些相关的讨论。如日本有关报刊便曾对中国的"兰亭论辨"的讨论情况做了翻译和介绍；1973 年日本举办"昭和兰亭记念展"时，专辟一栏，题为"《临河序》：《兰亭叙》的伪作说"，其中展出了珂罗版"汪中旧藏《定武兰亭》"、宋刻本《世说新语》等有关藏品。港台学者如徐复观也撰写了专文讨论《兰亭序》的真伪问题；1973 年中国香港地区举办了"兰亭大展"，其中也展出了一大批珍贵的《兰亭》版本，其中也有珂罗版"汪中旧藏《定武兰亭》"。

3.　月、叶易、初文：《一九六五年若干学术问题讨论综述》（下），《学术月刊》1966 年第 2 期，第 55—73 页。

问题"，能够研究的材料基本上都得到了研究，能够得出的结论也基本上得出了，所以在缺少新出土材料（尤其指向唐墓中的那件《兰亭序》以及东晋书法实物）的情况下，对于《兰亭序》"真伪"问题最好是置之不谈。看来，能够摆脱"兰亭论辨"的讨论并非易事，而想要进一步在"兰亭论辨"的讨论背景下来探讨《兰亭序》"真伪"，更是几乎不可能完成的事了。

可是，如果《兰亭序》只是一件学习中国书法的"范本"，那么今人完全可以按照今天的艺术审美和价值追求去学习《兰亭序》中的技法，而不需要过多地思考《兰亭序》本身所蕴含着的超越于书法层面之外的其他成分。可事实是这样的吗？我们能这样来看待《兰亭序》吗？显然不应如此，今人也不应仅仅从书法技法的角度来理解《兰亭序》。因此，对于《兰亭序》"真伪"问题的讨论的意义，不仅仅在于确认《兰亭序》这一件书法作品的可靠性问题，更勾连着以《兰亭序》为核心的由唐代直到今天的1400多年的书法史的"正当性"问题。而如何回应由"兰亭论辨"所引发的《兰亭序》"真伪"问题，今天的学界除了"被动地"期待新出土文物的发现，还能做着什么呢？

"兰亭论辨"对于《兰亭序》真伪问题的质疑，总结起来大致有两点：其一，王羲之是隶书时代的人，《兰亭序》的书法也应当保留"隶意"，而为世人所公认的最接近王羲之《兰亭序》原迹的"神龙本"（也称"冯承素摹本"）从风格上基本看不到隶书"遗意"，所以必然有伪；其二，《兰亭序》在文献记载中有两个不同的版本，一篇是唐修《晋书》所记载的《兰亭序》，未载篇名，共计324字，另一篇是《世说新语·企羡篇》中南朝梁时的刘孝标注文，名为《临河叙》，共计153字。如果按时间顺序来看，《世说新语》的成书时间早于唐修《晋书》，也就更接近王羲之生活和撰写《兰亭序》的时代，因此《临河叙》较之《兰亭序》更为可靠。几十年来，学人们围绕着这两大问题从不同的视角，运用多学科的研究方法展开了深入而细致的讨论和研究，并期待着有一天能够在考古发掘方面获得重大突破，找到足以讨论《兰亭序》或"真"或"伪"的新证据。可遗憾的是，《兰亭序》是不是应该有（或可以有）"隶意"、《临河叙》和《兰亭序》这两篇文章之间到底哪一个更为可靠，始终还是"公说公的理、婆说婆的理"，莫衷

一是。在学界大量的研究成果当中,人们还只是延续着李文田、郭沫若的思路从文献和出土实物"双重证据"的角度来讨论《兰亭序》的"真"或"伪",却从未能够跳出李、郭二人的研究逻辑来重新看待《兰亭序》的真伪之争。其实《兰亭序》的重要性并不仅仅在于它本身有多么的重要,更是后人认为它太重要了,于是才会有汪中对其的赞誉、李文田对其的"三疑"乃至郭沫若所引起的"兰亭论辨"。因此,"跳脱出""兰亭论辨"的近乎无解和无休止讨论的关键,并不在于找到一件或几件可以证明《兰亭序》或"真"或"伪"的实物材料,也并不在于发现墨迹与刻字之间的技术差别,而是要看到李文田、郭沫若为什么会提出对于《兰亭序》的质疑和否定,以及他们二人这样做的目的何在。这便如同人们在电影院里看电影,观众们往往只是在银幕上看到电影当中所表现出来的种种故事情节和人物面貌,甚至会对人物和情节做出自己的评价和见解,可是一部电影如何从放映机中被放映出来却不是人们所关注的问题。从根源上讲,如果没有"汪中旧藏《定武兰亭》"以及汪中在此"定武本"上的题跋——"修禊叙跋尾",那么清代中期以来的"兰亭质疑"直至二十世纪的"兰亭论辨",或许就会显现出新的境况。当然历史是不容假设的,笔者之所以这样讲,是要强调"汪中旧藏《定武兰亭》"对于清中期以来一系列的对于《兰亭序》的质疑声音是有着隐含的背景作用的,而不单单是由于此本上的一段李文田题跋被郭沫若偶然看到而引起 20 世纪 60 年代以来的"兰亭论辨"那么简单。

由于现代学科体制的特点,今天研究《兰亭序》的学者即使在研究中论及李文田"跋汪中旧藏《定武兰亭》",大多数情况下也只是为了进一步讨论《兰亭序》本身的真伪问题而做一些基本的讨论,而对"李文田跋文"背后的其他相关材料和问题少有关注。同时,研究汪中或扬州学派的人们更多地关注汪中的诗文成就,而对"汪中旧藏《定武兰亭》"以及由此本《兰亭序》所引发的"兰亭论辨"少有讨论。加之"汪中旧藏《定武兰亭》"并不是像"赵子固本""独孤僧本"那样在历史上曾声名一时的重要"定武《兰亭》"版本,也不是如"神龙本""褚临本"那样精美的"唐摹"墨迹,其又在民国后流入日本至今下落不明,除民国期间出版过珂罗版本以及之前清人的摹刻本外,至今还未在国内外出版过单行本

或被专题研究过，因此，尽管"兰亭论辨"至今已经过去了近60年，但"汪中旧藏《定武兰亭》"与"兰亭论辨"之间微妙的关联性始终未被关注和讨论。前章关于汪中"修禊叙跋尾"、李文田"跋汪中旧藏《定武兰亭》"的讨论中已经明言，汪中"修禊叙跋尾"上接宋元以来特别是赵孟頫以来对于"定武本"《兰亭序》的推崇之声，下启李文田"兰亭三疑"，从实物和文献两个角度分别论证了《兰亭序》不可能为王羲之原作，进而又引起郭沫若发动"兰亭论辨"，论证《兰亭序》既不是王羲之写的，也不是王羲之作的。可见，上述汪、李、郭三人所论之间显现着非常明显的逻辑关联性，这也是隐含在"兰亭论辨"这一文化现象背后长期不为人知的一条重要研究线索，即：在社会观念的作用下，人们对于《兰亭序》的态度会随着社会观念的变迁而产生与之相应的变化，而"兰亭论辨"从本质上讲正是在这样的观念流变过程中发生的一个历史事件和文化现象，而与《兰亭序》本身的优劣、真伪等问题并不真正相关。

通过对"汪中旧藏《定武兰亭》"的研究，我们看到了"兰亭论辨"虽然并不足以确定《兰亭序》系伪作，但同样的，"汪中旧藏《定武兰亭》"只是一个经后世翻刻的"定武本"《兰亭序》，因此要回答《兰亭序》的真伪问题，还要进一步通过"唐写本"《世说新语》残卷与宋本《世说新语》的比较来完成。那就是在确认《临河叙》出于宋人对《兰亭序》的删改之后（即李文田所谓的"梁前《兰亭》"实为"宋后《兰亭》"），再进一步通过思想史和"关键词"研究法对《兰亭序》文本进行重新梳理和定位，进而确定《兰亭序》文本的真实性是在于它反映着魏晋时期士大夫阶层的思想观念，是一篇可靠的魏晋文献。

言至于此，正如宋儒陆九渊所说的那样，"学问贵在讲明"。虽然"兰亭论辨"使得人们对《兰亭序》产生了种种质疑和猜想，但从积极的方面来讲，它也为书法史乃至整个中国文化史的研究起到了一定的推动作用。既然"兰亭论辨"只是一个特定时代观念背景下的产物，那么今天我们也不必再为此问题"图费精神"。未来，学人们应当在新的研究视角上进一步推进《兰亭序》乃至整个书法史和中国文化史的研究。

征引文献

一、古籍与图书

[1]《汪中旧藏〈定武兰亭〉》，上海：文明书局，1924 年。

[2]《兰亭序三种 赵子固本·王十朋本·汪容甫本》，上海：文明书局，出版时间不详。

[3]《开皇兰亭序》，上海：开明书局，出版时间不详。

[4]《宋仲温藏定武兰亭肥本》，上海：有正书局，1917 年。

[5] 刘义庆：《世说新语》十八卷，日本文政元年（1466），浙江图书馆藏。

[6] 刘义庆撰、凌蒙初订：《世说新语》六卷《世说新语补》四卷，清康熙间，浙江图书馆藏。

[7] 刘义庆：《世说新语补》二十卷，清乾隆二十七年（1762），浙江图书馆藏。

[8] 刘义庆：《世说新语》六卷，清光绪三年（1877），浙江图书馆藏。

[9] 刘义庆：《世说新语》三卷，清光绪二十二年（1896），浙江图书馆藏。

[10] 孙星衍：《续古文苑》，清光绪十一年（1885）刊本，浙江图书馆古籍部藏。

[11] 姚大荣：《惜道味斋集》，清宣统三年（1911）刊本，国家图书馆藏。

[12] 刘义庆：《世说新语》（日藏唐写本、日藏金泽文库宋刻本合辑影印本），台北：艺文印书馆，2012 年。

[13] 许慎：《说文解字》，北京：中华书局，1963 年。

[14] 刘勰 著、黄叔琳 注：《文心雕龙》，杭州：浙江古籍出版社，2011 年。

[15] 徐天麟：《东汉会要》，上海：上海古籍出版社，2006 年。

[16] 孙过庭、姜夔：《书谱 续书谱》，杭州：浙江人民美术出版社，2012 年。

[17] 桑世昌、俞松：《兰亭考》《兰亭续考》，杭州：浙江人民美术出版社，2013 年。

[18] 黄庭坚：《山谷题跋》，杭州：浙江人民美术出版社，2016 年。

[19] 董逌：《广川书跋》，杭州：浙江人民美术出版社，2016 年。

[20] 米芾：《宝章待访录：外五种》，杭州：浙江人民美术出版社，2018 年。

[21] 赵希鹄：《洞天清录》，杭州：浙江人民美术出版社，2016 年。

[22] 程大昌：《考古编 续考古编》，北京：中华书局，2008 年。

[23] 赵孟頫：《松雪斋集》，杭州：西泠印社出版社，2012 年。

[24] 周密：《齐东野语》，北京：中华书局，1983 年。

[25] 陶宗仪：《南村辍耕录》，北京：中华书局，1959 年。

[26] 项穆：《书法雅言》，杭州：浙江人民美术出版社，2012 年。

[27] 王佐：《新增格古要论》，杭州：浙江人民美术出版社，2011 年。

[28] 文震亨、屠隆：《长物志 考槃余事》，杭州：浙江人民美术出版社，2011 年。

[29] 董其昌 著、邵海清 点校：《容台集》，杭州：西泠印社出版社，2012 年。

[30] 顾炎武 著、黄汝成 集释：《日知录集释》，上海：上海古籍出版社，2006 年。

[31] 松泉老人 撰：《墨缘汇观录》，台北：商务印书馆，1970 年。

[32] 顾复：《平生壮观》，上海：上海古籍出版社，2011 年。

[33] 孙承泽 高士奇：《庚子销夏记 江村销夏记》，上海：上海古籍出版社，2011 年。

[34] 卞永誉：《式古堂书画汇考》，杭州：浙江人民美术出版社，2012 年。

[35] 王澍：《淳化秘阁法帖考正》，杭州：浙江人民美术出版社，2017 年。

[36] 王澍：《虚舟题跋 竹云题跋》，杭州：浙江人民美术出版社，2015 年。

[37] 杨宾：《铁函斋书跋》，杭州：浙江人民美术出版社，2012 年。

[38] 章学诚：《文史通义》，北京：古籍出版社，1956 年。

[39] 戴震：《戴震集》，上海：上海古籍出版社，2009 年。

[40] 王引之：《经传释词》，上海：上海古籍出版社，2014 年。

[41] 钱大昕：《二十二史考异》，上海：上海古籍出版社，2014 年。

[42] 翁方纲：《苏米斋兰亭考》（《丛书集成初编》本），北京：中华书局，1985 年新版。

[43] 汪中 著、田汉云 点校：《新编汪中集》，扬州：广陵书社，2005 年。

[44] 汪中 著、李金松 校笺：《述学校笺》，北京：中华书局，2014 年。

[45] 阮元：《揅经室集》，北京：中华书局，1993 年。

[46] 阮元：《石渠随笔》，杭州：浙江人民美术出版社，2011 年。

[47] 丁敬 等、萧建民 点校：《西泠八家诗文集》，杭州：西泠印社出版社，2016 年。

[48] 刘熙载：《艺概》，杭州：浙江人民美术出版社，2017 年。

[49] 包世臣：《艺舟双楫》，杭州：浙江人民美术出版社，2017 年。

[50] 严可均：《全上古三代秦汉三国六朝文》，中华书局，1999 年。

[51] 陈澧：《东塾读书记》，上海：上海古籍出版社，2014 年。

[52] 吴荣光：《辛丑销夏记》，上海：上海古籍出版社，2015 年。

[53] 赵之谦：《赵之谦补寰宇访碑录》，杭州：浙江人民美术出版社，2016 年。

[54] 郑观应、汤震、邵作舟 撰，邹振环 整理：《危言三种》，上海：上海古籍出版社，2013 年。

[55] 曾国藩：《曾国藩诗文集》，上海：上海古籍出版社，2013 年。

[56] 康有为：《孔子改制考》，台北：商务印书馆，2011 年第 2 版。

[57] 康有为：《广艺舟双楫》，杭州：浙江人民美术出版社，2018 年。

[58] 蒋宝龄：《墨林今话》，上海：上海古籍出版社，2015 年。

[59] 故宫博物院：《欧斋墨缘——故宫藏萧山朱氏碑帖特集》，北京：故宫出版社，2014 年。

[60] 故宫博物院：《兰亭书法全集》（故宫卷 全三册），南宁：广西美术出版社，2013 年。

[61] 李季：《兰亭图典》，北京：紫禁城出版社，2011 年。

[62] 程同根、王静、朱蓝：《王羲之王献之书法全集》，北京：故宫出版社，2014 年。

[63] 刘涛编，刘正成主编：《中国书法全集·王羲之王献之》（18、19），北京：荣宝斋出版社，1991 年。

[64] 张志清、吴龙辉编：《兰亭全编》（全两编），石家庄：花山文艺出版社，1995 年。

[65] 上海博物馆 编：《书之至宝——中日书法珍品展》。

[66] 泰和嘉成 2013 年秋季艺术品拍卖会，"曲水流觞——兰亭题材书画·碑帖专场"。

[67] 季伏昆：《中国书论辑要》，南京：江苏美术出版社，1988 年。

[68] 韩天衡 编订：《历代印学论文选》，杭州：西泠印社出版社，1999 年第 2 版。

[69] 王伯敏、任道斌：《书学集成》（清），石家庄：河北美术出版社，2002 年。

[70] 崔尔平 选编点校：《明清书论集》，上海：上海世纪出版股份有限公司辞书出版社，2011 年。

[71] 萧培金：《中国书画理论精粹——近现代书论精选》，郑州：河南美术出版社，2014 年。

[72] 上海书画出版社、华东师范大学古籍整理研究室：《历代书法论文选》，上海：上海书画出版社，2014 年。

[73] 崔尔平 选编点校：《历代书法论文选续编》，上海：上海书画出版社，2015 年。

[74] 金观涛：《系统的哲学》，北京：新星出版社，2005 年。

[75] 金观涛、刘青峰：《兴盛与危机，论中国社会超稳定结构》，北京：法律出版社，2010 年。

[76] 金观涛、刘青峰：《观念史研究——中国现代重要政治术语的形成》，北京：法律出版社，2010 年。

[77] 金观涛、刘青峰：《开放中的变迁，再论中国社会超稳定结构》，北京：法

律出版社，2011 年。

[78] 金观涛、刘青峰：《中国现代思想的起源——超稳定结构与中国政治文化的演变》（第一卷），北京：法律出版社，2011 年。

[79] 金观涛、刘青峰：《中国思想史十讲》（上卷），北京：法律出版社，2015 年。

[80] 金观涛：《历史的巨镜》，北京：法律出版社，2015 年。

[81] 麦华三：《王羲之年谱》，番禺麦氏油印本，1950 年。

[82] 宗白华：《美学散步》，上海：上海人民出版社，1981 年。

[83] 姜澄清：《书法文化丛谈》，杭州：浙江美术学院出版社，1992 年。

[84] 梁启超：《中国近三百年学术史》，北京：东方出版社，1996 年。

[85] 水赉佑：《宋代帖学研究》，上海：上海人民美术出版社，2001 年。

[86] 王冬龄：《清代隶书要论》，上海：上海书画出版社，2003 年。

[87] 刘师培：《清儒得失论——刘师培论学杂稿》，北京：中国人民大学出版社，2004 年。

[88] 曹建：《晚清帖学研究》，天津：天津人民美术出版社，2005 年。

[89] 仲威：《碑学十讲》，上海：上海书画出版社，2005 年。

[90] 赵昌智 主编：《扬州学派人物评传》，扬州：广陵书社，2005 年。

[91] 黄顺力：《中国近代思想文化史探论》，长沙：岳麓书社，2005 年。

[92] 李廷华：《王羲之 王献之》，石家庄：河北教育出版社，2006 年。

[93] 陈振濂：《品味经典——陈振濂谈中国书法史》，杭州：浙江古籍出版社，2006 年。

[94] 吴通福：《清代新义理观之研究》，南昌：江西人民出版社，2007 年。

[95] 华人德：《华人德书学文集》，北京：荣宝斋出版社，2008 年。

[96] 张小庄：《赵之谦研究》（上、下），北京：荣宝斋出版社，2008 年。

[97] 周睿：《儒学与书道——清代碑学的发生与建构》，北京：荣宝斋出版社，2008 年。

[98] 上海书画出版社 编："20 世纪书法研究丛书"《考识辨异篇》，上海：上

海书画出版社，2008 年。

[99] 方波：《宋元明时期"崇王"观念研究》，海口：南方出版社，2009 年。

[100] 祁小春：《山阴道上，王羲之研究丛札》，杭州：中国美术学院出版社，2009 年。

[101] 喻春龙：《清代辑佚研究》，上海：上海古籍出版社，2010 年。

[102] 陈一梅：《宋人关于〈兰亭序〉的收藏与研究》，杭州：中国美术学院出版社，2011 年。

[103] 邱振中：《神居何所——从书法史到书法研究方法论》（修订版），北京：中国人民大学出版社，2011 年。

[104] 王冬龄：《书法艺术》，杭州：中国美术学院出版社，2011 年。

[105] 宗白华：《艺境》，北京：商务印书馆，2011 年。

[106] 邱振中：《书法的形态与阐释》，北京：中国人民大学出版社，2011 年。

[107] 周汝昌著、周伦玲编：《兰亭秋夜录》，桂林：广西师范大学出版社，2011 年。

[108] 上海博物馆 编：《兰亭》，北京：北京大学出版社，2011 年。

[109] 祁小春：《迈世之风——有关王羲之资料与人物的综合研究》，北京：文物出版社，2012 年。

[110] 张小庄：《清代笔记、日记中的书法史料整理与研究》，杭州：中国美术学院出版社，2012 年。

[111] 水赉佑：《兰亭序研究史料集》，上海：上海书画出版社，2013 年。

[112] 刘师培：《读书随笔》（外五种），扬州：广陵书社，2013 年。

[113] 赵昌智：《扬州学派研究论文选》，扬州：广陵书社，2013 年。

[114] 孟森：《孟森清史讲义》，长春：吉林人民出版社，2013 年。

[115] 张俊岭：《朱筠、毕沅、阮元三家幕府与乾嘉碑学》，杭州：浙江大学出版社，2014 年。

[116] 梁少膺：《王羲之研究二稿》，北京：荣宝斋出版社，2014 年。

[117] 王章涛：《扬州学术史话》，扬州：广陵书社，2014 年。

[118] 王冬龄：《书法范本经典》，北京：中国人民大学出版社，2015 年。

[119] 杨明刚：《清代书法遗存审美意识研究》，济南：山东人民出版社，2015 年。

[120] 朱剑心：《金石学》，杭州：浙江人民美术出版社，2015 年。

[121] 朱剑心：《金石学研究法》，杭州：浙江人民美术出版社，2015 年。

[122] 俞膺洁、俞建华：《中国书法通解》，杭州：浙江人民美术出版社，2015 年。

[123] 蒋宝龄 撰、程青岳 批注：《墨林今话》，上海：上海古籍出版社，2015 年。

[124] 曹建 等著：《晚清书论与书家研究》，北京：人民出版社，2016 年。

[125] 梁少膺：《王羲之研究丛稿》，杭州：西泠印社出版社，2016 年。

[126] 方波：《诠释与重塑——基于社会文化学的王羲之及其书法接受史研究》，杭州：中国美术学院出版社，2016 年。

[127] 杨国栋：《黄易年谱初编》，济南：山东画报出版社，2017 年。

[128] 梁达涛：《李文田》，广州：岭南美术出版社，2017 年。

[129] 祁小春：《山阴道上，王羲之书迹研究丛札》（修订版），杭州：中国美术学院出版社，2017 年。

[130]《中国书法》杂志社编：《中国书法·定武遗韵（赠刊）》，2012 年 1 月。

[131] 雒长安：《兰亭序公案》，海口：海南出版社，2017 年。

[132] 叶鹏飞：《碑学先声——阮元、包世臣的生平及其艺术》，上海：上海书画出版社，2005 年。

[133] 罗培元：《无悔的选择——罗培元回忆录》，广州：花城出版社，1999 年。

[134] 梁启超：《清代学术概论》，北京：中华书局，2016 年。

[135] 沙孟海书学院 编：《沙孟海谈艺录》，上海：上海书画出版社，2016 年。

[136] 李长路：《唐传兰亭帖疏证》，北京：北京图书馆出版社，1998 年。

[137] 白锐：《唐宋〈兰亭序〉接受问题研究》，海口：南方出版社，2009 年。

[138] 余嘉锡：《世说新语笺疏》（全三册），北京：中华书局，2007 年第 2 版。

[139] 史树青：《书画鉴真》，北京：北京燕山出版社，2009 年第 2 版。

[140] 徐俊 主编：《掌故》（第一集），北京：中华书局，2016 年。

[141]《中国书法史》（七卷本），南京：江苏教育出版社，2009 年。

[142] 薛龙春 编:《飞鸿万里——华人德致白谦慎一百札（1983—2000）》,济南:山东画报出版社,2018 年。

[143] 曹建:《书法的观念与实务》,北京:人民出版社,2015 年。

[144] 毛万宝:《兰亭学探要》,合肥:安徽教育出版社,2011 年。

[145] 吴大新:《红月亮:〈兰亭序〉解读》,杭州:西泠印社出版社,2005 年。

[146] 郭沫若故居、中国郭沫若研究会 编:《郭沫若百年诞辰纪念文集》,北京:社会科学文献出版社,1994 年。

[147] 梁少膺:《王羲之研究二稿》,北京:荣宝斋出版社,2014 年。

[148] 王照宇、陈浩编著:《〈兰亭序〉综合·版本研究》,杭州:浙江人民美术出版社,2011 年。

[149] 常春:《中国古代书法观念研究》,上海:上海书画出版社,2016 年。

[150] 易新农、夏和顺著:《容庚传》,广州:花城出版社,2010 年。

[151] 启功 口述,赵仁珪、章景怀 整理:《启功口述历史》,北京:北京师范大学出版社,2004 年。

[152] 袁道俊:《焦山石刻研究》,南京:江苏美术出版社,1996 年。

[153] 曾宪通:《郭沫若书简（致容庚）》,广州:广东人民出版社,1981 年。

[154] 郭沫若:《郭沫若古典文学论文集》,上海:上海人民出版社,1985 年。

[155] 陆昭徽:《陆维钊谈艺录》,上海:上海古籍出版社,2016 年。

[156] 鲁文忠:《〈兰亭〉墨香醉千年》,北京:人民美术出版社,2013 年。

[157] 祝遂之编:《沙孟海学术文集》,杭州:中国美术学院出版社,2017 年。

[158] 劳思光:《新编中国哲学史》,桂林:广西师范大学出版社,2005 年。

[159] 余绍宋:《书画书录解题》,杭州:西泠印社出版社,2012 年。

[160] 汪学群、武才娃:《清代思想史论》,北京:中国社会科学出版社,2007 年。

[161] 林如:《近百年书画鉴定方法与观念之转型研究》,杭州:浙江人民出版社,2012 年。

[162] 孟森:《目录学发微 古书通例》,上海:上海古籍出版社,2014 年。

[163] 容庚：《丛帖目》（一、二、三），台北：华正书局，1984 年。

[164] 容庚：《丛帖目》（四），香港：中华书局香港分局，1986 年。

[165] 钱穆：《宋代理学三书随劄》，北京：三联书店，2006 年。

[166] 上海书画出版社编：《碑帖的鉴定与考辩》，上海：上海书画出版社，2010 年。

[167] 王连起：《赵孟頫书画论稿》，北京：故宫出版社，2017 年。

[168] 绍兴市政协文史资料委员会 编：《绍兴兰亭》，北京：中国文史出版社，2014 年。

[169] 朱乐朋：《乾嘉学者书法研究》，北京：荣宝斋出版社，2011 年。

[170] 上海博物馆图书馆 编：《戚叔玉捐赠历代石刻文字拓本目录》，上海：上海古籍出版社，2006 年。

[171] 张彦生：《善本碑帖录》，北京：中华书局，1984 年。

[172] 中村不折：《兰亭及法帖概览 兰亭考及法帖概说》，东京：雄山阁，1934 年。

[173] 《书菀·特辑兰亭号》，第二卷第四期，日本：三省堂，1938 年。

[173] 村上三岛等编：《昭和癸丑兰亭展图录》，日本：二玄社，1973 年。

[174] 昭和兰亭记念会、五岛美术馆：《昭和兰亭记念展图录》，1973 年。

[175] 艺术新闻社：《墨》1992 年 11·12 月号，99 号。

[176] 陕西省博物馆：《木鸡室藏历代金石名拓展览》，西安：陕西旅游出版社，1992 年。

[177] 谷口铁雄、佐佐木雄：《兰亭序论争译》，东京：中央公论美术出版，1993 年。

[178] 西川宁 著、姚宇亮 译：《西域出土 晋代墨迹的书法史研究》，北京：人民美术出版社，2015 年。

[179] 东京国立博物馆：《书圣王羲之特别展》图录。

[180] 清水凯夫：《王羲之〈兰亭序〉不入选问题的研究》，《河北大学学报》（哲学社会科学版）1994 年第 2 期，第 27—43 页。

[181] 清水凯夫：《从〈晋书〉的编纂看〈兰亭序〉的真伪》，《西南民族学院学报》（哲学社会科学版）1996 年第 3 期，第 19—25 页。

[182] 伊藤滋：《王羲之兰亭序》，东京：艺术新闻社，2008 年。

[183] 艺术新闻社：《墨》2011 年 11·12 月号，213 号。

[184] 艺文书院：《金石书学》2001 年第 3 号。

[185] 艺文书院：《金石书学》2001 年第 4 号。

[186] 近代书道研究所：《书道》特集《兰亭序考》，1987 年第 10 期，第 32 卷第 10 号。

[187] 中国书法家协会：《中国书法》，1992 年第 4 期，总第 32 期。

[188] 岛田翰：《古文旧书考》，上海：上海古籍出版社，2014 年。

[189] 澀江全善、森立之 等撰：《经籍访古志》，上海：上海古籍出版社，2014 年。

[190] 关西中国书画收藏研究会编著、苏玲怡等译：《中国书画在日本——关西百年鉴藏纪录》，上海：上海书画出版社，2017 年。

[191] 西川宁文、姚永亮译："《张金界奴本兰亭叙》研究"，《中国书法·书学》2017 年第 6 期，总 308 期，第 4—15 页。

[192] 香港中文大学中国文化研究所文物馆编：《兰亭大观》，出版时间不详。

[193]《书谱》编委会：《书谱·兰亭叙专辑》1979 年第 6 期，总 31 期。

[194] 菅野智明 著、梁少膺 译：《阮元的东晋书法观之变迁》，《中国书法》2016 年第 8 期，第 127—135 页。

[195]《书谱》出版社编：《〈书谱〉创刊五周年纪念专册·海外珍藏书迹选》（香港部分），1979 年。

二、期刊论文

1. 1949 年之前的相关论文

[1] 傅华：《长洲张氏重摹玉枕兰亭旧拓本跋》，《国粹学报》1911 年第 7 卷第 8—13 期，第 256—257 页。

[2] 容庚：《八十一刻兰亭记》，《文学年报》1939 年第 5 期，第 149—172 页。

[3] 容庚：《兰亭五记》，《文学年报》1940 年第 6 期，第 129—155 页。

[4] 陈公哲：《兰亭研究六问征答》，《书学》1944 年第 3 期，158—159 页。

[5] 刘光汉：《答陈公哲先生兰亭研究六问》，《书学》1945 年第 4 期，第 88—95 页。

[6] 王东培：《临玉泉本兰亭序自跋》，《书学》1945 年第 5 期，第 75 页。

2. 20 世纪 50—70 年代有关论文

[7] 徐邦达：《谈神龙本兰亭序》，《文物参考资料》1957 年第 1 期，第 19—20、5 页。

[8] 郭沫若：《关于厚今薄古问题——答北京大学历史学系师生的一封信》，《考古》1958 年第 7 期，第 1—5 页。

[9] 启功：《兰亭帖考》，《北京师范大学学报》（社会科学）1962 年第 1 期，第 109—118 页。

[10] 紫溪：《由魏晋南北朝的写经看当时的书法》，《文物》1963 年第 4 期，第 28—34 页。

[11] 郭沫若：《从王谢墓志的出土论到兰亭序的真伪》，《文物》1965 年第 6 期，第 1—25 页。

[12] 严北溟：《从东晋书法艺术的发展看〈兰亭序〉真伪》，《学术月刊》1965 年第 8 期，第 64—69 页。

[13] 郭沫若：《〈驳议〉的商讨》，《文物》1965 年第 9 期，第 1—8 页。

[14] 郭沫若：《〈兰亭序〉与老庄思想》，《文物》1965 年第 9 期，第 9—11 页。

[15] 张德钧：《〈兰亭序〉依托说的补充论辩——与严北溟等先生商榷》，《学术月刊》1965 年第 11 期，第 63—69 期。

[16] 伯炎甫：《〈兰亭〉辩伪一得》，《文物》1965 年第 12 期，第 19—20、30 页。

[17] 月、叶易、初文：《一九六五年若干学术问题讨论综述》（上），《学术月刊》1966 年第 1 期，第 54—65 页。

[18] 月、叶易、初文：《一九六五年若干学术问题讨论综述》（下），《学术月刊》1966 年第 2 期，第 55—73 页。

[19] 郭沫若：《新疆新出土的晋人写本〈三国志〉残卷》，《文物》1972 年第 8 期，第 2—6 页。

[20] 汪宗衍：《点破〈兰亭序〉真伪的李文田——伏碑书丹也有一手本领》，《艺文丛谈》，香港：中华书局香港分局，1976 年，第 121—130 页。

[21] 启功：《法书碑帖今昔谈》，《文物》1979 年第 10 期，第 15—16 页。

[22] 徐邦达：《回忆三十年来的古书画收集工作》，《文物》1979 年第 10 期，第 16—17 页。

3. 20 世纪 80—90 年代有关论文

[23] 阎孝慈：《从近年出土文物来看〈兰亭序帖〉的真伪》，《徐州师范学院学报》1980 第 1 期，第 74—76 页。

[24] 喻蘅：《从怀仁集〈圣教序〉试析〈兰亭序〉之疑》，《复旦学报》（社会科学版）1980 年第 2 期，第 35—39、19 页。

[25] 周绍良：《〈兰亭序〉真伪考》，《中国社会科学》1980 年第 4 期，第 197—210 页。

[26] 周汝昌：《兰亭综考》，《江淮论坛》1981 年第 1 期，第 60—69 页。

[27] 喻蘅：《〈兰亭序帖〉祖本面目初探》，《复旦学报》（社会科学版）1982 年第 1 期，第 53—59、113 页。

[28] 周汝昌：“《〈兰亭序〉的内容问题（综考之二）》，《江淮论坛》1981 年第 3 期，第 42—49 页。

[29] 许伯建：《王谢墓志不足证兰亭帖出于伪托》，《重庆师院学报》（哲学社会科学版）1983 年第 4 期，第 84—90 页。

[30] 李长路：《关于郭老的“兰亭论辩”问题》，《郭沫若研究，学术座谈会专辑》1984 年版，第 9 页。

[31] 冯光仪：《我对〈兰亭序〉真伪的看法》，《河南财经学院学报》1988 年第 1 期，第 78—79 页。

[32] 李炳海：《〈兰亭序〉文学价值新探》，《东北师大学报》1988 年第 2 期，第 62—68 页。

[33] 马兴国：《〈世说新语〉在日本的流传及影响》，《东北师大学报》（哲学

社会科学版）1989 年第 3 期，第 79—83 页。

[34] 沙孟海：《两晋南北朝书迹的写体与刻体——〈兰亭帖〉争论的关键问题》，《新美术》1990 年第 3 期，第 11—12 页。

[35] 王去非、赵超：《南京出土六朝墓志综考》，《考古》1990 年第 10 期，第 943—951、960 页。

[36] 毛万宝：《1965 年以来兰亭论辨之透视"》，《美术史论》1991 年第 1 期，第 37 期，第 92—96 页。

[37] 喻蘅：《〈兰亭序〉论战廿五年综析与辨思》，《复旦学报》（社会科学版）1991 年第 3 期，第 58—66 页。

[38] 王能宪：《〈世说新语〉在日本的流传与研究》，《文学遗产》1992 年第 2 期，第 110—119 页。

[39] 于植元：《读〈兰亭论辩〉》，《中国图书评论》1995 第 4 期，第 56—57 页。

[40] 李廷华：《天地谁为写狂狷——〈兰亭论辩〉中的高二适和章士钊》，《西北美术》1996 年第 4 期，第 48—51 页。

[41] 范子烨：《六朝古卷，"唐写本〈世说新书〉残卷"揭秘》，《文献》（季刊）1999 年第 2 期，第 177—183、143 页。

[42] 束有春：《〈兰亭序〉真伪的世纪论辩》，《寻根》1999 年第 2 期，第 39—41、43—45、47—48 页。

[43] 丛文俊：《〈兰亭〉伪托说何以不能成立》，《美苑》1999 年第 5 期，第 12—13 页。

[44] 龙鸿：《独学无偶 天下一高——高二适先生对中国书学的特殊贡献》，《书法之友》1999 年第 9 期，第 13—21 页。

4. 21 世纪以来有关论文

[45] 有威：《毛泽东关心"兰亭"论辩》，《党史博采》2000 年第 9 期，第 25 页。

[46] 李秀云：《毛泽东与兰亭论辩》，《百年潮》2000 年第 10 期，第 75—77 页。

[47] 纪红：《"兰亭论辩"是怎样的"笔墨官司"》，《书屋》2001 年第 1 期，

总第 37 期，第 22—28 页。

[48] 郭殿忱：《用唐写本残卷斠补〈世说新语笺疏〉》，《古籍研究》2001 年第 2 期，第 47—49 页。

[49] 胡学举：《毛泽东与王羲之》，《毛泽东思想研究》2002 年第 4 期，第 9—12 页。

[50] 徐利明：《王羲之〈兰亭序帖〉书法面目考辨》，《书法世界》2003 年第 5 期，第 22—25 页。

[51] 史革新：《程朱理学与晚清"同治中兴"》，《近代史研究》2003 年第 6 期，第 72—104 页。

[52] 白吉庵：《〈兰亭序〉真伪论辩的前前后后》，《北京日报》2003 年 11 月 3 日。

[53] 大风堂：《兰亭论辩》，《青少年书法》2003 年第 13 期，第 18 页。

[54] 陈雅飞：《中国大陆〈兰亭序〉真伪论辨回顾》，《浙江大学学报》（人文社会科学版）2004 年第 3 期，第 103—111 页。

[55] 刘玉珺：《〈兰亭序〉刍议》，《北京科技大学学报》（社会科学版）2004 年第 4 期，第 57—60 页。

[56] 窦怀永、许建平：《敦煌写本的避讳特点及其对传统写本抄写时代判定的参考价值》，《敦煌研究》2004 年第 4 期，第 52—56 页。

[57] 姜寿男：《由〈兰亭序〉的真伪说开去》，《中国书画》2005 年第 8 期。

[58] 刘渝庆：《求是格非驳议间——纪念高二适"兰亭论辩"著文四十周年》，《文教资料》2005 第 30 期，第 132—133 页。

[59] 毛天玗：《〈兰亭序〉世纪大论辩》，《档案春秋》2005 年第 12 期，第 9—14 页。

[60] 毛万宝：《书法：异域中的生存状态——20 世纪 70 年代末至 90 年代初海外书法研究述评》，《青少年书法》2006 年第 3 期，第 4—7 页。

[61] 毛万宝：《再探兰亭真伪——二十世纪八十年代前后兰亭论辩述略》，《青少年书法》2007 年第 2 期，第 30—32 页。

[62] 杨文浏：《透析"兰亭论辩"》，《青少年书法》2007 年第 2 期，第 32—34 页。

[63] 曹洋、殷志林：《王羲之思想探微——兼说王羲之〈兰亭序〉对庄子的批评》，《青少年书法》2007 年第 6 期，第 41—42 页。

[64] 毛万宝：《文章千古事 得失寸心知——论启功在〈兰亭序〉研究中的矛盾表现》，《书画艺术》2008 年第 3 期，第 28—30 页。

[65] 曹洋：《"兰亭论辩"中的知识分子们》，《读书》2008 第 11 期，第 89—92 页。

[66] 金丹：《论高二适的手札书风》，《中国书画》2009 年第 8 期，第 32—46 页。

[67] 贾振勇：《郭沫若与扑朔迷离的"兰亭论辩"》，《郭沫若学刊》2010 年第 2 期，第 15—18 页。

[68] 邢照华：《郭沫若致"兰亭富翁"罗培元的一封信解读》，《档案与建设》2010 年第 6 期，第 37—38 页。

[69] 孙明君：《〈兰亭序文〉真伪争辩述评》，《文史知识》2010 年第 8 期，第 150—157 页。

[70] 任世忠：《时间僭越、空间之争——〈兰亭序〉及"二王"书风的古今之变》，《名作欣赏》2010 年第 33 期，第 110—112 页。

[71] 朱乐朋：《乾嘉学者论碑帖的选择——兼论清代尊碑抑帖理论的发轫》，《广西师范大学学报》(哲学社会科学版)2010 年 12 月第 46 卷第 6 期，第 144—147 页。

[72] 纪松：《高二适与费在山信札研究》，《美与时代》（中）2011 年第 12 期，第 85—87 页。

[73] 尹树人：《回忆岳父高二适》，《钟山风雨》2012 年第 1 期，第 25—29 页。

[74] 祝帅：《"兰亭论辩"及其当代回响——对新中国书法史学主题演进学术谱系的一种描述》，《中国书法》2012 年第 6 期，第 159—162 页。

[75] 宫大中：《就兰亭书案议六家"兰亭"》，《美与时代》（中）2012 年第 9 期，第 112—116 页。

[76] 李刚田：《临〈兰亭序〉》，《青少年书法》2012 年第 10 期，第 19—22 页。

[77] 初国卿：《我可没有第二个〈落水兰亭〉》，《文化学刊》2012 年第 11 期，

第 189—191 页。

[78] 陆锡兴:《从魏晋时期字体发展看〈兰亭序〉真伪论辩》,《励耘学刊》(语言卷）2013 年第 1 期,第 80—94 页。

[79] 陈一梅、王雯雯:"'兰亭论辨'是否卷土重来——《〈兰亭序〉创作真相新辨》之我见",《书法赏评》2013 年第 1 期,第 36—39 页。

[80] 尹树人:《一士谔谔,胜于千诺——高二适与郭沫若兰亭论辩》,《江淮文史》2013 年第 3 期,第 37—44 页。

[81] 毛万宝:《家传寺藏入昭陵——关于〈兰亭序〉真迹流传经过的辨析》,《书法》2013 年第 8 期,第 81—87 页。

[82] 李军辉:《郭沫若在"兰亭论辩"中的一处错误》,《羊城晚报》2013 年 9 月 25 日。

[83] 李建华:《绍兴刻本篡改刘孝标〈世说新语注〉考——以唐写本〈世说新书〉残卷为中心》,《图书馆理论与实践》2013 年第 8 期,第 61—66 页。

[84] 刘毅青:《解释学视野下的〈兰亭序〉真伪之辨》,《浙江大学学报》(人文社会科学版）2013 年 9 月第 43 卷第 5 期,第 181—190 页。

[85] 冯锡刚:《1965,"兰亭论辩"的"笔墨官司"》,《同舟共进》2013 年第 12 期,第 64—66 页。

[86] 张红军:《〈兰亭序〉文本再研究》,《书法赏评》2014 年第 4 期,第 29—34 页。

[87] 吕金光、吕亚泽:《从"兰亭论辩"看郭沫若的碑学观念》,《江西社会科学》2014 第 6 期,第 118—120 页。

[88] 刘兴亮:《"兰亭论辩"与六朝墓志书法研究综述》,《美术教育研究》2014 年第 12 期,第 14 页。

[89] 胡焰智:《〈神龙兰亭〉源于陈鉴本考辩》,《书法》2014 年第 12 期,156—160 页,后附图版 10 页。

[90] 王川、谢国升:《李文田与晚清西北史地学研究》,《史学史研究》2015 年

第 1 期，第 30—39 页。

[91] 潘建国：《〈世说新语〉在宋代的流播及其书籍史意义》，《文学评论》2015 年第 4 期，第 165—176 页。

[92] 秦明：《朱翼盦先生的〈兰亭〉鉴藏》，浙江博物馆编，《东方博物》（第四十七辑）2015 年 12 月，第 5—23 页。

[93] 徐利明：《传统文士风骨的现代典范——高二适在"兰亭论辩"中的角色意义》，《中国书法》2015 年第 23 期，第 186—189 页。

[94] 梁少膺：《"兰亭"四考》，《书法研究》2016 年第 1 期，第 50—59 页。

[95] 毛万宝：《红学之外的奉献——周汝昌〈兰亭序〉研究述略》，《书法赏评》2016 年第 1 期，第 2—7 页。

[96] 李宁：《〈兰亭序〉"僧"字论辩与徐僧权押署——有关徐僧权及其押署的综合考察》，《书法研究》2016 年第 1 期，第 19—49 页。

[97] 李蜜：《罗振玉日本访书及刊行述略》，《文献》双月刊 2016 年第 2 期，第 179—191 页。

[98] 方波：《清末民初学者眼中的王羲之及其书迹——以杨守敬、李文田、康有为的论述为中心》，《中国书法》2016 年第 4 期，第 86—89 页。

[99] 张舒：《晚清理学复兴的经世意蕴》，《天府新论》2016 年第 5 期，第 52—58 页。

[100] 祁小春：《关于"李文田跋汪中旧藏定武兰亭"的踪迹及其相关问题》，《美术观察》2017 年第 2 期，第 26—27 页。

[101] 杨庙平：《论〈兰亭序〉的三种文本形态及其价值——兼议〈兰亭序〉讨论中的几个问题》，《文艺研究》2017 年第 4 期，第 107—118、2、177 页。

[102] 杨简茹：《读祁小春〈山阴道上：王羲之书迹研究丛札〉（增补修订版）》，《中国书法》2017 年第 19 期，第 202—203 页。

[103] 程渊静：《兰亭序民国珂罗版影印本汇考》，《齐鲁师范学院学报》2017 年 10 月第 32 卷第 5 期，第 104—109、139 页。

[104] 刘磊：《〈汪中旧藏定武兰亭〉收藏、流传初考及相关问题研究》，《西泠艺丛》2018 年第 4 期，第 61—68 页。

[105] 宋战利：《〈兰亭序〉文本释义研究》，《中国书法·书学》2018 年第 12 期，第 170—176 页。

三、学位论文

[106] 靳永：《书法研究的多重证据法——文物、文献与书迹的综合释证》，山东大学，博士学位论文，2006 年。

[107] 陈忠康：《兰亭序版本流变与影响》，中央美术学院，博士学位论文，2008 年。后出版：陈忠康，《经典的复制与传播——以〈兰亭序〉版本为中心的考察》，北京：文化艺术出版社，2009 年。

[108] 彭公璞：《汪容甫学术思想研究》，武汉大学，博士学位论文，2010 年。

[109] 倪旭前：《草书的兴起与汉末社会思潮——以赵壹〈非草书〉为中心》，中国美术学院，博士学位论文，2015 年。

[110] 何来胜：《兰亭序及其书法文化意义》，中国美术学院，博士学位论文，2015 年。

[111] 李明银：《高二适书法艺术研究》，河北大学，硕士学位论文，2011 年。

[112] 刘娜：《端方收藏研究》，中央美术学院，硕士学位论文，2012 年。

[113] 岑欢科：《沙孟海书学思想考论——以沙孟海早年师承交流为中心》，杭州师范大学，硕士学位论文，2012 年。

[114] 李骛哲：《李文田与“清流”》，上海社会科学院，硕士学位论文，2013 年。

[115] 刘剑辉：《二王法帖目录整理及相关问题研究》，中央民族大学，专业硕士学位论文，2013 年。

[116] 梁达涛：《李文田书法艺术研究》，暨南大学，硕士学位论文，2014 年。

[117] 葛复昌：《碑帖学视野下的清代〈兰亭序〉题跋研究》，山西师范大学，

硕士学位论文，2015 年。

[118] 李冲：《完颜景贤及其书画收藏》，天津美术学院，硕士学位论文，2015 年。

[119] 胡方霖：《〈世说新语〉佚文研究》，陕西师范大学，硕士学位论文，2015 年。

四、论文集

[120] 文物出版社 编：《兰亭论辩》，北京：文物出版社，1973 年。

[121] 华人德、白谦慎 主编：《兰亭论集》，苏州：苏州大学出版社，2000 年。

[122]《王羲之研究论文集——纪念〈兰亭序〉问世 1640 周年》，杭州：浙江美术出版社，1993 年。

[123] 陈飞、徐正英 主编：《中国古典文学与文献学研究》（第四辑），北京：学苑出版社，2008 年。

[124] 金观涛、毛建波：《中国思想与绘画教学研究集》（第一至五辑），杭州：中国美术学院出版社，2012—2017 年。

[125] 项洁 编：《数位人文研究的新视野，基础与想象》，台北：台湾大学出版中心，2011 年。

[126] 项洁 编：《数位人文研究与技艺》，台北：台湾大学出版中心，2014 年。

[127] 项洁 编：《数位人文在过去、现在和未来之间》，台北：台湾大学出版中心，2016 年。

[128] 赵昌智 主编：《扬州文化研究论丛》，扬州：广陵书社，第三辑、第十一辑、第十二辑。

[129] 万门祖、言恭达：《高二适与兰亭论辨——纪念"兰亭论辨"四十周年中国（泰州）高二适书法艺术高层论坛》，北京：中国文史出版社，2006 年。

[130] 王水照、朱刚主编：《新宋学》（第三辑），上海：上海人民出版社，2014 年。

[131] 故宫博物院 编：《二零一一年兰亭国际学术研讨会论文集》，北京：故宫出版社，2014 年。

附 录

一、“汪中旧藏《定武兰亭》”民国珂罗版本图像（笔者自藏本）

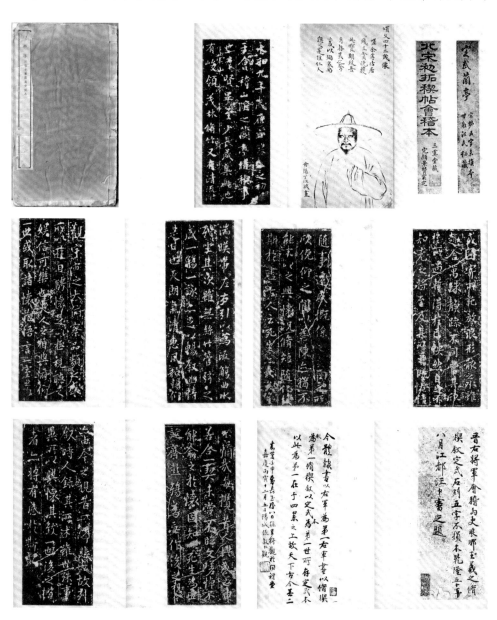

二、"汪中旧藏《定武兰亭》"清代摹刻本全图版（北京故宫博物院藏）

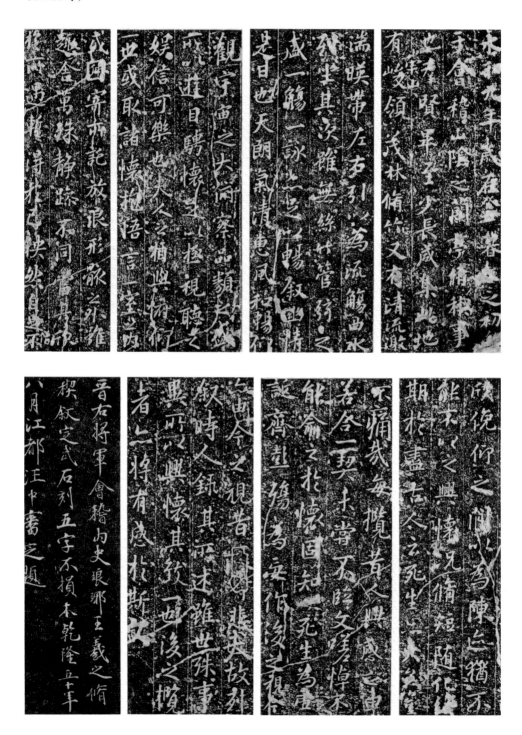

本手自標題又寫小像作贊襄於拼首又作跋十一則
汪容甫先生浮蘭亭帖審定為定武石刻五字不損

行而以屬余補書以安先志余年來日指揮譜辭不獲已勉力應之聊慰
仁孝之用心不計工拙也清和月之廿二日香儔趙懷玉書并識
余二人有同心耶然甫注真吾意惟以洋遺跋僅三
其所藏數十言論宏武實余名軍為委長泪識其千百
年眼者所得之牽暇吾家松秀翁先富實其泪然無容知芝樂
立餘卿據營作書帖話歐陽行法重裝聯年孫八蘭亭一過請
陳氏趙漢射湯畫像摩抄繁扼竟日劉詰故友況甫西造也究省文家
嘉慶十六年春余避邪江連過閒體堂宏恭世講畫出兩藏閒其席符爹

懷與容甫賞柘金石於秦淮驛館今卅有
七年辰此舊刻孫秋世宇昌縢感歎
道光八年除夕阮元觀于定師富齋
漢石之館仁和趙魏識
嘉慶癸酉李春十二日獲觀于周王必全

壽藏壬申齋長至後八日徐晷行觀於四禮堂
嘉慶丙寅二月五于陽城張敦仁觀
以此為第一在于四累之上故天下古今王二
為第一脩楔叙以定武為第一世所存定武本

筆跡宛然其糊剝之武本及別本皆不復故知
二字悲夫々字斯文々字皆先書他字而後改之
叙中塗改諸字此刻若曰寄兩託曰字四之三字良可
後唐余持是以論書吾於定武石刻見之
皇嗣體是也國學文朗過是則其失也媚吳興臨全
逸嗣而各有其一體束陽清勁過是則其失也峻開
之鶴故為別調然其本色若束陽國學二本俱空武
江都汪容甫先生峻歸坎友
鍾小亭中翰秘愛甚至開君桐木世濡嫌世其家摹
重裝此帖極心目之力諭歲頻成又得家據之先相參校
定坡帖柜原本形神肖合無毫或異今異置遺出尉余
為跋載入山志攷壽久遠兩當軹日吳雲題記

君兩書十則次第與今刻述學稍異或當時孟遼據手
端屬趙君者今仍依趙君次第書之而州趙君書後語於諸
觀款後以存其舊咸豐庚申十月讓之吳熙載識
學帖本難摹禊帖尤難與慶刻定武本其原拓舊藏

往見宋雷陽姜氏禊帖偏旁致心焉笑之即如此
本正猶青天白日奴隸皆見何事耶驕偏旁然後
知為宕武真本設有作偽者似姜氏之言而為之又
何以待之然則寧合於姜氏者所謂貴耳賤目者

也姜氏固寧寸咸所見善者機也
古碑鶴刻之工以昭陵為家此刻公遂轉折鋒稜
絲豪俱備自員觀至慶歷凡四百年如前三行
及一死生一字之類固日就刓敝然其存者一點一
碑師之良即其石焫美林也着班孟堅論孝宣之
畫精神煥發如新脫手與太學石鼓正同非徒

治至於器械工巧元成以來鮮能及之吾於此刻
尚以知貞觀文物之盛也
右軍書不名一體十七帖中吾脈食久旦夕都邑
二帖炮似率更書正率更兩自出也唐書文苑傳
稱率更本學王羲之書可謂高識此必柳芳吳
競之舊文宋子京承用之示世人不識右軍書則誤矣

吾鄉汪容甫先生所藏禊帖先君
得于道光戊申五閱寒暑不忍手發
亡練兵江上付魷麟曰危地不可以

書者不辨吳後之得晁拓者下真本
一等觀可也是刻存容甫先生小像
下後迆共得守之即存容甫先生且為天
為鍾氏守之即志于為陛云咸豐十
可庶幾勉承先志
一辜三月孤子魷麟謹誌

一味新整矣一味利蝕遂使學者迷
滋惑魷麟繹吳文之言是非淡於

未泐者半使盡洸洳者則此一畫筆
意不可求吳使盡洸新整則更犀入
意己意豪釐千里吳必得鑒別是非
新後骹如原拓近代覆刻諸碑咸

幸序赮麟仰測先君之意部廣其
傳以公同好固倩王君裒白覆刻請
吳文讓之仿其利蝕碣翳月目力
後藏事嶽米之中有康石已泐
米耳黍之中就一畫言之僅有泰

三、"汪中旧藏《定武兰亭》"清人双钩本全图像

四、"汪中旧藏《定武兰亭》"与相关《兰亭序》版本单字、分行对比

制作本表的基本目的是希望通过字迹的对比来考察"汪中旧藏《定武兰亭》"的版本情况。[1] 说明：编号方法为"行＋字"，如"0101"即"第一行第一字"。版本信息：1."汪影本"为浙江图书馆藏上海文明书局影印"兰亭序十种·之六""汪容甫旧藏真定武兰亭序"；2."钟摹本"为故宫博物院藏"清拓钟毓麟摹刻汪中本兰亭序"，见《兰亭书法全集》（第二卷）第48件；3."柯九思本"为中国台北"伪故宫博物院"藏"定武本"《兰亭序》（柯九思本）；4."震钧本"为故宫博物院藏"十篆斋""惟金三品"卷之一；5."续时发本"为上海图书馆藏"游相兰亭·壬之五·续时发本"；6."会稽本"为香港中文大学藏"游相兰亭·丙之八会稽本"；7."神龙本"为故宫博物院藏"兰亭八柱之三"。

1. 由于目前"汪中旧藏《定武兰亭》"原下落不明，因此只能考察其原本的珂罗版影印本和摹刻本，其中珂罗版影印本使用的是浙江图书馆藏"汪中旧藏《定武兰亭》"，摹刻本采用的是故宫藏本。

2. "柯九思本"："定武本"《兰亭序》虽然流传很多，版本也较多，但较为公认的原石拓本有"独孤僧本"和"柯九思本"。"独孤僧本"已残，所以本表采用"柯九思本"作为"定武古本"的"标准件"来和"汪中本"做对比。

3. "震钧本"：据震钧自称即为桑世昌《兰亭考》中所载的"九字损本"，并认为"汪中本"与之同出，故此处对二者进行对比，相比较而言，"震钧本"与"汪中本"的相似度最高，但是"汪中本"的剥蚀较之比较严重，如果两者确为同出的话，那么"汪中本"应晚于"震钧本"。

1. 说明：编号方法为"行＋字"，如"0101"即"第一行第一字"。版本信息：①"汪影本"为浙江图书馆藏上海文明书局影印"兰亭序十种·之六""汪容甫旧藏真定武兰亭序"；②"钟摹本"为故宫博物院藏"清拓钟毓麟摹刻汪中本兰亭序"，见《兰亭书法全集》（第二卷）第48件；③"柯九思本"为中国台北"故宫博物院"藏"定武本"《兰亭序》（柯九思本）；④"震钧本"为故宫博物院藏"十篆斋""惟金三品"卷之一；⑤"续时发本"为上海图书馆藏"游相兰亭·壬之五·续时发本"；⑥"会稽本"为香港中文大学藏"游相兰亭·丙之八·会稽本"；⑦"神龙本"为故宫博物院藏"兰亭八柱之三"。

4. "续时发本"："续时发本"为南宋"游相兰亭·壬之五"，属"定武翻本"且为定武瘦本，完颜景贤曾对比"汪中本"和"续时发本"，认为二者同出"会稽本"，故此处对二者进行比较，比较发现，此本与"汪中本"相别，二者之间差距较大，不能视二者为"同出"。

5. "会稽本"："会稽本"为南宋"游相兰亭·丙之八"，因完颜景贤将"汪中本"定为"北宋初拓会稽石本"，于是在日本《昭和兰亭纪念展》第44页也将"汪中本"即为"会稽本"，所以有必要将此本与"汪中本"做对比。以上诸本均为"定武本"。

6. "神龙本"：在《兰亭序》的流传过程中，"唐摹本"是最重要的另外一类《兰亭序》版本，如"天历本""神龙本""米题褚临本""黄绢本"等均为此类，但学界一般认为，"神龙本"可能是最为接近王羲之《兰亭序》真迹的一件"唐摹《兰亭》"，在此附列"神龙本"，以资与"定武"诸本对照比较。

表一：单字对比表

编号	单字	汪中本珂罗版	汪中本钟摹本	柯九思本	震钧本	续时发本	会稽本	神龙本
0101	永							
0102	和							
0103	九							
0104	年							
0105	岁							

0106	在							
0107	癸							
0108	丑							
0109	暮							
0110	春							
0111	之							
0112	初							
0113	会							
0201	于							
0202	会							
0203	稽							
0204	山							
0205	阴							
0206	之							

0207	兰						
0208	亭						
0209	修						
0210	稧						
0211	事						
0301	也						
0302	群						
0303	贤						
0304	毕						
0305	至						
0306	少						
0307	长						

0308	咸						
0309	集						
0310	此						
0311	地						
0401	有						
0402	崇						
0403	山						
0404	峻						
0405	领						
0406	茂						
0407	林						
0408	修						
0409	竹						
0410	又						
0411	有						

续表

0412	清							
0413	流							
0414	激							
0501	湍							
0502	暎							
0503	带							
0504	左							
0505	右							
0506	引							
0507	以							
0508	为							
0509	流							
0510	觞							
0511	曲							
0512	水							

0601	列						
0602	坐						
0603	其						
0604	次						
0605	虽						
0606	无						
0607	丝						
0608	竹						
0609	管						
0610	弦						
0611	之						
0701	盛						
0702	一						
0703	觞						

0704	一						
0705	咏						
0706	亦						
0707	足						
0708	以						
0709	畅						
0710	叙						
0711	幽						
0712	情						
0801	是						
0802	日						
0803	也						
0804	天						
0805	朗						
0806	气						

0807	清							
0808	惠							
0809	风							
0810	和							
0811	畅							
0812	仰							
0901	观							
0902	宇							
0903	宙							
0904	之							
0905	大							
0906	俯							
0907	察							
0908	品							

0909	类						
0910	之						
0911	盛						
1001	所						
1002	以						
1003	游						
1003	目						
1004	骋						
1005	怀						
1006	足						
1007	以						
1008	极						
1009	视						
1010	听						
1011	之						
1101	娱						

1102	信						
1103	可						
1104	乐						
1105	也						
1106	夫						
1107	人						
1108	之						
1109	相						
1110	与						
1111	俯						
1112	仰						
1201	一						
1202	世						
1203	或						
1204	取						
1205	诸						

续表

1206	怀						
1207	抱						
1208	悟						
1209	言						
1210	一						
1211	室						
1212	之						
1213	内						
1301	或						
1302	因						
1303	寄						
1304	所						
1305	托						
1306	放						
1307	浪						

1308	形							
1309	骸							
1310	之							
1311	外							
1312	虽							
1401	趣							
1402	舍							
1403	万							
1404	殊							
1406	静							
1407	躁							
1408	不							
1409	同							
1410	当							

1411	其						
1412	欣						
1501	于						
1502	所						
1503	遇						
1504	蹔						
1505	得						
1506	于						
1507	己						
1508	快						
1509	然						
1510	自						
1511	足						

0000	（僧）							╱
1512	不							
1601	知							
1602	老							
1603	之							
1604	将							
1605	至							
1606	及							
1607	其							
1608	所							
1609	之							
1610	既							
1611	倦							

1612	情						
1701	随						
1702	事						
1703	迁						
1704	感						
1705	慨						
1706	系						
1707	之						
1708	矣						
1709	向						
1710	之						
1711	所						

1801	欣						
1802	俛						
1803	仰						
1804	之						
1805	间						
1806	以						
1807	为						
1808	陈						
1809	迹						
1810	犹						
1811	不						
1901	能						
1902	不						
1903	以						
1904	之						

1905	兴						
1906	怀						
1907	况						
1908	修						
1909	短						
1910	随						
1911	化						
1912	终						
2001	期						
2002	于						
2003	尽						
2004	古						
2005	人						
2006	云						

2007	死						
2008	生						
2009	亦						
2010	大						
2011	矣						
2012	岂						
2101	不						
2102	痛						
2103	哉						
2104	每						
2105	揽						
2106	昔						
2107	人						

2108	兴						
2109	感						
2110	之						
2111	由						
2201	若						
2202	合						
2203	一						
2204	契						
2205	未						
2206	尝						
2207	不						
2208	临						
2209	文						
2210	嗟						
2211	悼						

2212	不							
2301	能							
2302	喻							
2303	之							
2304	于							
2305	怀							
2306	固							
2307	知							
2308	一							
2309	死							
2310	生							
2311	为							
2312	虚							
2401	诞							

2402	齐						
2403	彭						
2404	殇						
2405	为						
2406	妄						
2407	作						
2408	后						
2409	之						
2410	视						
2411	今						
2501	亦						
2502	由						
2503	今						
2504	之						

续表

2505	视						
2506	昔						
0000	（良可）						
2607	悲						
2608	夫						
2609	故						
2610	列						
2601	叙						
2602	时						
2603	人						
2604	录						
2605	其						
2606	所						

2607	述						
2608	虽						
2609	世						
2610	殊						
2611	事						
2701	异						
2702	所						
2703	以						
2704	兴						
2705	怀						
2706	其						
2707	致						
2708	一						
2709	也						

2710	后							
2711	之							
2712	揽							
2801	者							
2802	亦							
2803	将							
2804	有							
2805	感							
2806	于							
2807	斯							
2808	文							
0000	定武	/	/	/	/		/	/

表二： 兰亭分行对比表

编号	原文	汪中本珂罗版	汪中本钟摹本	柯九思本	震钧本	会稽本	神龙本
01	永和九年岁在癸丑暮春之初会						
02	于会稽山阴之兰亭修禊事						

| 03 | 也群贤毕至少长咸集此地 | | | | | | |
| 04 | 有崇山峻领茂林修竹又有清流激 | | | | | | |

05	湍映带左右引以为流觞曲水						
06	列坐其次虽无丝竹管弦之						

| 07 | 盛一觞一詠亦足以畅叙幽情 | | | | | | |
| 08 | 是日也天朗气清惠风和畅仰 | | | | | | |

续表

09	观宇宙之大俯察品类之盛						
10	所以游目骋怀足以极视听之						

11	娱信可乐也夫人之相与俯仰						
12	一世或取诸怀抱悟言一室之内						

13	或因寄所讬放浪形骸之外虽						
14	趣舍万殊静躁不同当其欣						

| 15 | 于所遇暂得于己快然自足不 | | | | | | |
| 16 | 知老之将至及其所之既惓情 | | | | | | |

17	随事迁感慨係之矣向之所						
18	欣俛仰之间以为陈迹犹不						

19	能不以之兴怀况修短随化终						
20	期于尽古人云死生亦大矣岂						

续表

| 21 | 不痛哉每揽昔人兴感之由 | |
| 22 | 若合一契未尝不临文嗟悼不 | |

23	能喻之于怀固知一死生为虚						
24	诞齐彭殇为妄作后之视今						

25	亦由今之视昔悲夫故列						
26	叙时人录其所述虽世殊事						

| 27 | 异所以兴怀其致一也后之揽 | | | | | | |
| 28 | 者亦将有感于斯文 | | | | | | |

五、"汪中旧藏《定武兰亭》"相关研究史料初编

杨守敬跋梅生藏明拓定武兰亭序帖三种之一（故宫博物院藏）

定武兰亭在宋代士大夫家刻一本，游丞相家收至数百本。今日即是宋拓，亦大抵重刻。其流传有绪者，赵子固落水本、荣芑本、赵松雪独孤本，余所见周杏农五字不损本、临川李氏所藏孙退谷五字已损本、又德化李木斋所藏柯九思后半本。其他所谓八润九修本，汪容甫所藏五家不损本，余亦见之，虽有各名家题跋，未可信为原石也。至于吴平斋之二百兰亭，其中亦有足录者，今已散失。此本有吴让之题后，但称为胜拓，不质言之，最为斟酌。余亦以为然，敢以质之真鉴者。甲寅仲春邻苏老人记。白文：杨守敬印。[1]

清·何绍基《东洲草堂金石跋》卷四"跋汪孟慈藏定武兰亭旧拓本"

今海内藏《定武兰亭》，余所闻者有三本：一为吴荷屋中丞丈藏，即荣芑本也；一为韩珠船侍御藏；一为汪孟慈农部藏。孟慈本乃尊甫容甫先生所得，前有先生小像。此本笔势方折朴厚，不为姿态，而苍坚涵纳，实兼南北派书理，最为精特矣。孟慈守帖重逾球璧，不可恒谛玩耳。[2]

故宫博物院编《兰亭图典》"北宋拓定武九字损本兰亭"

右《兰亭》为北宋拓九字损本，曾与汪容甫所藏本对勘，固即一石。而此拓似尤在前，以首三行较彼清晰，而"老之将至"等最见笔法也。

光绪乙巳花朝日记于扬州。震钧。

自得《兰亭》，即为考其纸墨拓工，定为北宋翻"定武本"，作跋十九段证之。文多未及录，大抵虽非原石，亦"定武"子本之最精者矣。汪容甫本即此，而拓更后于此，容甫自矜真"定武"，亦何必尔邪。实则此即桑氏《考》中九字

1. 《兰亭书法全集》第三卷，第 18 页。
2. 水赉佑：《兰亭序研究史料集》，上海：上海书画出版社，2013 年，第 573 页。

损本也。[3]

清·包世臣《艺舟双辑·书述学六卷后》

右江都拔贡生汪中容甫文六卷，余以嘉庆辛酉至扬州，访容甫，而殁已八年，得仪征阮尚书所刻《述学》，其题词曰：心贯九流，口敝万卷。又有《广陵通典》，至精核。继识其甥毕贵生及其子喜孙，因得容甫自刻小字二卷，与阮本无异。又于兰亭册前见其画像，就求遗书，则皆容甫自以属其友宝应刘台拱，惟校读之《左氏传》《说文解字》二书，藏于家，然其所丹铅者，皆理显迹，非精义所存。乙丑，予再至扬州，与贵生同榻，而容甫入予梦，自言其文之得失甚具，如是者三夕，与贵生共咤其异，而喜孙叩门入，再拜曰："刘先生病甚，召喜孙付先子文稿，行促不及相告，归舟阻风，三日乃得达。先子草稿纷纠，非吾子莫能为订定者。"贵生曰："舅氏已三日自来属慎伯矣，慎伯其无可辞。"时盛暑，予竟十日夜为遍核稿本，乃知《述学》者，容甫弱冠后节录以备遗忘之类书。自于册首题曰述学一百卷，已成者才数卷。至乾隆五十五年，容甫自捡说经辨妄之文，并杂著传记若干篇，以世人皆闻《述学》，冒其名刊行于世，《广陵通典》已成者八卷，其目录自夫差开邗沟至史可法守城共十卷，广陵对乃其要删，而杨行密以后尚阙。原题曰《扬州通纪》改曰《广陵通典》。又乙之，卒未定其名。容甫少孤贫，无师而自力，成此盛业，不可谓非豪杰之士也。年三十而体势成，多可观采。四十五以后，才思亦略尽矣。既自刻二卷，而心知未惬。然刘君受付嘱者十余年，才校刊三分之一，又时以世俗语点窜之。容甫文长于讽谕，而甚深稳，偶有一二语直质者，则加以芟薙。及喜孙载稿本归，而精诚遂感予梦，以是知文人魂魄常附稿本，可哀也已。杂稿四册，各厚寸许。文皆有重稿，或有至三四稿者。惟灵表二篇，每篇三四稿，词各异而皆未成。予为集各稿之精语，不改一字，而成文仍如容甫之笔，别删《说辰参》《说夫子》《京口浮桥议》《月令明堂图》诸篇，而更刘君所点窜者，题曰《汪容甫文集》，厘定为正集三卷，其酬酢之文

3. 水赉佑：《兰亭序研究史料集》，上海：上海书画出版社，2013 年，第 749 页。

一卷为别集，以授喜孙。世人皆称容甫过目成诵，而使酒不守绳尺。贵生母，容甫亲妹也，尝语予曰："先兄每日出谋口食，夜则炳烛读《三礼》四十行，四十遍乃熟。性不饮，终其身酒未沾唇。生平与人书，虽数言皆具稿，犹涂改再三。稿中遇应抬头字，皆端写。"余验其稿本良然。容甫三十二始出游，至大兴朱学士安徽学使署，名益起。然学士豪举，幕中多盛气少年，观容甫与朱武曹书，志在远大，使不出学士之门，所就当有进于此。世人又言容甫前妻孙氏死于非命，然孙氏被出后，予至扬州时犹存，盖人言之谬戾如此。容甫生平所著述，已成未成，予皆得见。能言其学之所至，涉猎经史，不为专家，抑以窭贫无藏书。比壮常远游，及晚岁稍裕可家食，而精力衰耗，故不能竟其业。至其为文，柔厚艳逸，词洁净而气不局促，则江介前辈，罕与比方。贵生有其艳而无其厚，又已早夭。近时扬州有刘文淇孟瞻攻经籍过容甫，文笔亦几近，而工力伤薄。杨亮季子，充其朴茂，可出容甫上，而耳目浅狭以艰涩，尤伤边幅。二子皆年少好学，常从予游，是当踵容甫而起者矣。喜孙宦游入都，中间相失十数年。道光壬午九月，喜孙乃以此刻来贻，悉改乱非予所定，亦有数篇为喜孙续访得，而予未见者。容甫之灵，能自致于予，而不能终呵护之，使不变动以自存其真也。悲夫！[4]

吴让之跋《开皇兰亭序册》

兰亭开皇本有二，一为十三年，一为十八年，皆有肥瘦不同。相传因拓手轻重而别。曰两纸齐上石，拓在上者瘦，拓在下者肥。棠帖常各据所得覆刻，尔用笔褚近之，又有《东阳本》，笔意欧近之，相传为《定武本》。《定武》真本亦未之见，江都江氏有一本，自断为《定武本》；北平翁氏亦弟许为旧拓。此则《开皇》之旧拓，非时俗所能仿，合《颍上》《东阳》求之，其庶几乎？正不必以华亭名印定时代也。华潭先生多藏善鉴，必有定论。同治七年，岁在戊辰收镫日，后学吴让之获观题记。朱文长方印：让之[5]

4. 包世臣：《艺舟双辑》（上册），浙江人民美术出版社，2017年，第78—81页。
5. 民国有正书局影印《开皇本兰亭序》，出版年不详，笔者自藏。

吴让之跋《汪中旧藏定武兰亭》"钟摹本"

汪容甫先生得《兰亭帖》，审定为定武石刻五字不损本，手自标题，又写小像作赞，装于册首。又作跋十一则，亲书今体隶书云云一则于副页。嘉庆十八年，嗣君孟慈乃请赵君晋斋补书其十则于册尾。今帖归江都钟氏小亭，淮小亭令嗣桐叔毓麟覆刻一本，欲世间多一覆"定武本"以公同好。惟先生亲书之一则高《禊帖》寸许，桐叔不欲裁割罗行赵君所书，又字小不易勾，因属熙载如《禊帖》之高下，就石书丹以便刻，非敢以拙书易赵君笔迹。赵君所书十则次第，与今刻《述学》稍异，或当时孟慈据手迹属赵君者，今仍依赵君次第书之，而附赵君书后，语于诸观款后，以存其旧。咸丰庚申十月，让之吴熙载识。[6]

吴云跋《汪中旧藏定武兰亭》"钟摹本"

摹帖本难，摹《禊帖》尤难。此覆刻"定武本"，其原拓旧藏江都汪容甫先生，后归故友钟小亭中翰，秘爱甚至。嗣君桐叔世讲能世其家学，重摹此帖，极心目之力，逾岁始成。又得家攘之兄相与校定，故能于原本形神肖合，无丝毫或爽。今异置焦山，属余为跋，载入山志，以垂久远。丙寅秋日，吴云题记。[7]

钟毓麟跋《汪中旧藏定武兰亭》"钟摹本"

吾乡汪容甫先生所藏《禊帖》，先君得于道光戊申，五阅寒暑不去手。癸丑练兵江上，付毓麟曰：危地不可以宝物随，故虽捐躯报国，而此帖得贻子孙。呜呼！重之至矣。此帖昔在汪氏，海内名公卿求一见不易得，今兵火之余，收藏家百不遗一二，而此帖幸存。毓麟仰测先君之意，欲广其传以公同好，因倩王君衷白覆刻，请吴丈让之仿其剥蚀，竭数月目力，然后臧事。吴丈云试就一画言之，仅黍米耳。黍米之中有原石已泐者半，有未泐者半，使尽从泐者，则此一画笔意不可求矣；使尽从新整，则更羼入新己意，毫厘千里矣。必得鉴别是非，然后能如原拓也。近代覆刻诸碑，或一味新整，一味剥蚀，遂使学者徒滋迷惑。毓麟绎

6. 水赉佑：《兰亭序研究史料集》，上海：上海书画出版社，2013 年，第 798、799 页。
7. 水赉佑：《兰亭序研究史料集》，上海：上海书画出版社，2013 年，第 799 页。

吴丈之言，是非深于书者，不办矣。后之得是拓者，下真本一等观可也。是刻存容甫先生小像，为钟氏守之，即为汪氏守之，且为天下后世共得守之，容甫先生亦当许可，庶几勉承先志于勿坠云。咸丰十一年三月，孤子毓麟谨志。[8]

赵之谦刊朱文方印"天道忌盈人贵知足"。边款为：容甫汪先生语。同治三年甲子人日，雪中独坐，刻此自惕，未得为徒，敢言多福，后之览者，弗哂其妄作也。无闷。[9]

《兰亭序六种合刻》"自临兰亭序"

自来言帖者莫不称《兰亭》，有唐大家莫不有临本，以欧、褚为最著。余生平不解《兰亭》，颇为沈乙盦先生所诃，然不能违心随声雷同以阿世。顺德李仲约侍郎有三可疑之说，如道人胸中所欲语，今世所传《兰亭》与《世说新语》所载多异，莫春作"暮"，禊作"稧"，畅作"畅"，唐以来俗书也。晋代安得有此？此余所大惑也。顷见曾季子、郑苏戡所临《兰亭》，郑则自运，尽变其面，曾则以率更法为之，"定武"嫡派也。余则略参以篆隶笔作此。清道人。[10]

姚大荣《惜道味斋集》"禊帖辩妄记"

不食马肝，未为不知味；不道《禊帖》，未为不知书。《兰亭》为右军煊赫名迹，书家艳称千二百余年，其初传自何人？精鉴而定为真迹者谁氏？在唐人必有所受之。顾唐人罕言，惟张彦远《法书要录》载《何延之兰亭记》略具梗概。然茧纸既入昭陵，亲见真迹而拓本以传者，惟赵模、韩道政、冯承素、诸葛贞四人。欧、褚二家若有摹拓，何延之在开元中，耳目最近，何以并无一言？其石本著录最先者，惟欧公《集古录》，顾止并列诸本，其真伪优劣，欧公欲使览者自择于欧、褚两派，并无一字道及，不以耳食测心画，亦不以私好浯公鉴，最为大

8. 水赉佑：《兰亭序研究史料集》，上海：上海书画出版社，2013 年，第 800 页。

9. 浙江古籍出版社编：《中国历代篆刻集粹⑧赵之谦·徐三庚》，杭州：浙江古籍出版社，2007 年，第 90 页。

10. 水赉佑：《兰亭序研究史料集》，上海：上海书画出版社，2013 年，第 673 页。

雅。后来传刻宝贵，聚讼纷纭，至"定武"主盟，而幻中生幻，变状万端矣。（欧公论《禊帖》全是平旦清明之气，至山谷以后，则如一哄之市，人声鼎沸，不复可辨清浊矣。）欲加究诘，则茫如捕风，从无一人得有确据定论者。质而言之，皆妄也。流览所及，无非彼此矛盾之言，今略加采摭，类列于左，盖无一字无来历，不能订正，亦不烦订正也。（有能订正余说者，祷祀求之。）右军于晋穆帝永和九年三月三日游山阴，与孙淖等四十一人修被禊之礼，挥毫制序，兴乐而书，文载《晋史》，此实事也，非妄也。其茧纸手迹流传何所，言人人殊。有谓右军亦自珍爱，留付子孙，至七代孙智永遗付弟子辩才者；有谓其书入内府，梁乱出于外，陈天嘉中为僧智永所得，献之宣帝者。是皆唐人所传，二说并存，全不相照，其将谁从，一妄也。或谓真迹为会稽僧辩才秘藏，太宗使萧翼赚得之；而一说谓使欧阳询求得之；一说又谓广州好事僧宝藏，太宗令人诈得之。诸说不同，然则藏《兰亭》者会稽僧耶，抑广州僧耶？赚《兰亭》者萧翼耶，欧阳询耶，抑别一不知名人耶？二妄也。或谓隋平陈，或以献晋王即炀帝也。帝不知宝，为僧智果借拓不还。果师死，弟子辩才得焉。若然，则辩才之师又为智果，既借拓不还，何以大业间石本，其后有隋诸臣衔名，是奉敕刊勒者，况前更有"开皇"拓本之说耶。三妄也。或谓太宗力购羲之真迹，惟《乐毅论》系右军亲笔镌石以传家法者。以其石便于瘗，故以殉昭陵，后为温韬所发，世所传"海"字本《乐毅论》是也。讹传为《兰亭》，岂知《兰亭》开皇中已为秘宝，江东随行，久付烈焰，萧翼计赚，文皇向子陈乞，高宗引耳受命，褚遂良奏请殉葬，诸说并出于传奇幻语，不为典要，四妄也。或谓昭陵被发，《兰亭》复出人间。元丰末有人自两浙与织女支机石同赍入京师，值裕陵奉讳不获，上质钱于民间而去。余谓此警世语也。观其以《兰亭》与织女支机石同论，明世间更无真《兰亭》，如有之，当与织女支机石同价，所以唤醒世之入《兰亭》迷障者。今乃以再三摹勒之本，得其形似纷纷，然互诧神奇，将谓河汉可涉，而机杼可弄耶，五妄也。或谓《兰亭序》在贞观中旧有二本，其一入昭陵。其一当神龙中太平公主借出摹拓遂亡。然则贞观所得真迹有二本耶。《兰亭》所以可贵者，以若有神助，非他书所及耳。若有二本，则是右军他日所书之，数十百本举可宝藏，又何取于诸供奉之拓本耶？六

妄也。或谓唐时诸供奉摹拓，此帖惟欧阳率更夺真，太宗以玉石刊之，留秘禁中，即定武原石是也。而有谓"定武"为汤普彻所拓者，有谓为智永所临者。普彻与永师真迹近世罕见，无以断其必非，一国三公，吾谁适从，七妄也。或谓武德四年《兰亭》入秦王府，麻道嵩奉教拓两本，一送辩才，一秦王自收。嵩私拓一本，是真本外尚有麻拓三本。秦王既得真迹，又何取乎模本？麻既奉教特拓，其手笔必非欧、褚所及，何以后世罕称道嵩书名，八妄也。或谓明皇时，以怀仁临本刊于学士院，显宗朝以王承规模本刊于翰林待诏，所至石晋时，契丹辇载北去，遗之杀胡林，遂号"定武本"。未知其为学士院石耶？或待诏所刊耶？今必谓"定武"为率更所拓，谁确见耶？九妄也。或谓"定武本"乃江左所传。晋会稽石自晋至钱氏末天下既大一统，而"定武"在富民之家，好事者从会稽取之而藏于家。及后户绝资没，县官人始见之，因置诸定帅便坐壁间。若然，则"定武"系晋刻原石，至宋始显于世，与唐之君臣邈不相涉。此说若信，则隋、唐二代诸刻竟成重台，第自典午至吴越年代辽阔，流传绝无统纪，以耳为目，谁其信此？十妄也。或谓"定武"真石背刻舒元舆《牡丹赋》，又谓背有《五色莲花记》者为真，皆宋人目验之言也。究竟石止一背，不能《赋》《记》并刻，将以何者为真耶？十一妄也。欧阳公既得王沂公家旧本，以较定州民家二石本，纤毫不异，此三石本既属相同，通可谓之"定武"。是当欧公时，"定武"不啻有三石本，无差别安有优劣，谁定一尊，我所不解。十二妄也。欧公与宋景文同撰《唐书》，曾公亮表进在嘉祐六年辛丑，宋景文出守定武在皇祐五年癸巳，欧公作《禊帖跋尾》在嘉祐八年癸卯。欧公自记所得《禊帖》四本，一不记所得，二得于王广渊，三得于王沂公家，与民家二石同，四得于蔡君谟。与宋契好，其作跋尾已在景文卒后二年，且为景文作墓志，使景文果收李学究石入公库，欧公留心古刻，不容不知，而何以但言民间二石耶？后之论者不察欧公最初最确之论，而信后来纷纷耳食谣传，十三妄也。或谓太宗既葬茧纸《兰亭》，而刻石亦见殉昭陵，既发耕氓负石为捣帛用，定武士人以百金市归，谓之古"定本"。王君贶知长安移文索入公库，又谓之古"长安本"。既而公库火，石焚，冯当世再入石，然则此定武士人固非李学究也。此移文索入公库者，则知长安之王君贶，非帅定武之宋景文也。此长安

"公库本"，非长安"薛家本"也。此再入石者冯当世，非薛绍彭也。虽然其事何相类也，其传闻异辞耶？抑风谣无定耶？十四妄也。或谓韩忠献公婿李氏者获此石，宋景文帅定武始从李氏子购藏库中。一说李学究死于营伎家，营吏取以献景文，因留于公库。一说李学究得此石，以墨本献韩忠献公，公索之，李瘗地中而别刻一本以献。李死，其子负官缗，宋景文代输金而取石入库中。此又同一事，而所传异词者，不知以何说为确。然欧公明言定州民家有二石，李学究即欲居奇外，尚有一石不妨别行。而以上诸说，惟知有一石与《集古录》不相应，十五妄也。或谓熙宁中孙次公帅定武，纳其石禁中，又刻一石还之壁。一说薛师正守定武，珍惜此石，别刻以惠求者。其子绍彭又勒于他石，潜易元刻以归长安。一说师正帅定武求之不得，犹子绍彭遍索之，得于公厨，庖人用以镇肉，因别刻石以易之，携玉石归长安私第。一说师正子绍彭别刻置公寝，以其瘦又刻肥本，遂剔真本"湍""流""带""映""天"五字；一说剔损"天""流""带""右"四字；一说镵去"湍""流""带""带""左""右"五字。然则首先易石者孙次公耶，薛师正耶，绍彭为师正子耶，抑其犹子耶？（据《宋史》，绍彭实师正子，其云"犹子"者，非也。）所得者公库玉石耶，抑公厨镇肉石耶？镵损者四字耶，抑五字耶？多寡异同，迷离恍惚，将何从耶？欧公著录定州二石，绍彭剔其一，其别一石固完善也。况王沂公家本原石必在人间，岂得竟无下落，不解。北宋以后，五字不损本稀如星凤，赵子固至以半万券买其一纸，（子固得《禊帖》于雪上，在宋理宗开庆元年己未，上距仁宗嘉祐癸卯欧公作《禊帖跋尾》之岁，凡一百九十七年。）其信然耶？抑风气所趋，固有不可究诘者耶？十六妄也。《兰亭》五字之损，旧说谓出薛绍彭，而楼大防据毕少董儿时所见定武石，"带""右""天"三字已损，此在大观之前，则五字未必皆薛氏镵损也。宋人跋《兰亭》者，多称"湍""带""右""流""天"等字损，然而今所见古今新旧诸本，"湍"字并不损。岂耳目皆不可凭耶？十七妄也。由是以谈《兰亭》以"定武"为得真，而"定武"来处举不可问，当是唐人传模遗迹，北宋时据以入石，摹拓者雅习欧书，故颇涵《醴泉》、《化度》风力。（朱长文《墨池编》有欧阳率更《传授诀》，下注赵模《千字文》是赵模，即系传习率更书派之人。或"定武"即模所摹，未

可知也。唐人善书者不必知名，今世多有流传遗迹，其指法沉实，结体舒宕，往往为宋、元大家所不及，则宋人之倾倒唐人固其宜矣，况更托晋人名迹以传乎？）世遂以为率更向拓之本，重以右军盛名，家贞珉而户毡蜡，置之广厦精舍问，而以名纸佳墨精脱之，以视荒山丛冢，剔苔剥薛罗致碑铭者，其精粗华芜，迥不侔矣。理宗所集，游相所藏，富甲一代。总之不出乎展转翻雕，黄茅白苇，不应与唐以前碑版并论也。近代盛传五字不损本，其经前人论定流传有绪者凡三：一"谭崇文本"，一"荣芑本"，一赵子固"落水本"。谭本乾隆初在安仪周家，后入内府，嘉庆间修《石渠宝笈三编》，诒晋斋主人得见于懋勤殿。荣本康熙时在吴门缪氏，道光间为南海吴荷屋中丞所得，曾模一本置湖南城南书院，复精摹一本并各跋藏于家。赵氏"落水本"，明季在白抱一家，国朝为孙退谷、高江村、王横云、蒋南沙诸家递藏，后入内府。乾隆壬寅据以覆刻，并刻姜白石二跋、赵子固二跋、萧季木一跋、赵松雪一跋，前有纯皇御题"山阴真面"四字，并七绝四首，后有和珅、梁国治、刘墉、曹文埴、董诰诗跋，惟卷首无子固手题"性命可轻，至宝是保"八字。翁覃溪是时供职词馆竟未之知，先一年为乾隆辛丑，覃溪为曹文敏、文埴跋一卷，卷内宋元人题跋印记并与孙本略同，但无松雪跋，覃溪考定千数百言，颇自矜诩，以为句句是摘骨见髓、水落石出之谈。即据是卷行高分寸，绘《兰亭》尺入所著《苏米斋兰亭考》中。复因卷首无子固手题八字，又疑非"落水"真本。（何义门先有是言）后闻叶朗中梦龙于吴门汪氏见《落水兰亭卷》，有子固手书八字，颇疑"落水"真本，或在汪氏。然翁又云曹卷是轻拓肥本，为水渍小昏，与松雪云子固本水渍糜溃、字画小昏者合，岂作伪者欲冒为子固真本，因亦渍水以惑人耶。梁茞邻、退庵题跋称其于苏斋案头得见南海叶云谷农部梦龙所藏"落水本"后，于道光辛丑得于粤西，就卷后诸跋参以各著录家言，以意编成谱系，意谓叶氏见吴门汪本时尚未获此"落水本"云云，不知梁氏所得叶本即曹本否？梁笃信翁说必不立异，意所得殆即曹本也。岂曹本转入于叶，卒归于梁欤？然梁氏未见内府翻本，其谱系阑入白函三，孙退谷、高江村、王伊斋诸家，殊属旁杂，盖孙本与曹本各别，不能附合为一也。要之"落水本"止一耳，既入天府，摹刻流传即非议论所敢到，惟同时别有二"落水本"并出。《兰

亭》聚讼，"落水本"亦应聚讼矣。翁氏、梁氏之说，蔽于见闻之所未及，致滋歧误。惜哉！翁覃溪为近世考订碑帖名家，其论书喜谈晋法，尤留意《兰亭》，著《兰亭考八卷》。实则其生平并未见晋贤片楮，似不必高谈晋法，蹈自欺欺人之弊。顾其长于考订，虽未能力戒耳食，知识固自不同，如云即"定武"果实出于欧临，果实出于贞观时上石。吾闻其语矣，而究未见所从出之书等语，此实扼要之谈，可为热中"定武"者一服清凉散。惜黄鲁直、王顺伯、尤延之、姜白石、赵子固、子昂诸人不及闻之也。又云"神龙本"为南宋时炫人之品，理宗下嫁公主之匮用以增新，其"贞观""神龙""开元"诸印，皆后人妄加。又云昔人所评"定武本"，本欧临为肖，褚临不必皆肖，然而怀仁集右军书，则取褚本多于"定武"，何也？《兰亭》诸本恐未必一一悉能还其原迹，未若怀仁此帖之实有征信，则其于世传《兰亭》之妄，不啻尽发其覆，非考订之精，何由致此。惜其局于世法，平旦清明之真解，不可多得耳。[11]

姚大荣《惜道味斋集》"书汪容甫修禊叙跋尾后"

容甫此文根据《书史》，清言娓娓，是其生平最留意之作。其所藏《禊叙》今尚在扬州人家，友人有曾见者，谓未为致佳，汪氏夸饰失实。余因考容甫得此帖，时年四十二岁（容甫生乾隆九年甲子，得帖在乾隆五十年乙巳）。是时容甫已与阮芸台相识往来（《揅经室续集》汪容甫先生手书跋自序。与容甫相识在乾隆四十七八年间，入都后不再相见，考阮氏入都在丙午乡举以后，乙巳、丙午二年之间，阮氏正在谢东墅学幕，汪志趣既合，踪迹必密），阮氏曾见其手校《大戴记》初稿。容甫卒，阮氏为刻其《述学》稿于杭州，则其珍赏逾恒之《禊叙》，阮氏不容不见。而《揅经室三集》述所见"定武"真本，惟商丘陈氏所藏一卷。（《诒晋斋集》记庚戌十一月，观商丘陈伯恭先生崇本所藏《兰亭》，八阔九修五字损肥本。孙退谷谓元人藏本，高江村谓是"定武"旧本，宋高宗从此摹出者，非宋时所刻本。覃溪翁氏以为元陈直斋本。）余皆一翻再三翻之本，于容甫所藏

11. 水赉佑：《兰亭序研究史料集》，上海：上海书画出版社，2013年，第661—664页。

无一字称道，其不为阮氏所许可断言也。按《定武兰亭》自北宋迄国初八百年间，得名最盛，村学究亦知物色。焉有真正古刻不为人知之理，为容甫计，此帖入手，宜觅一流传有据之真本，对观互证，确然见其不爽，虽无题跋印识，破格珍赏无害也。今其自云所蓄金石文字甚多，惟《修禊叙》未尝留意，以为不得"定武"，则他刻不足称也。而祖刻毕世难遇，无望之想固无益尔。今年夏，有友人持书画数种求市，是刻在焉。装潢老草，无题跋印识，而纸墨如新，遂买得之，是其生平未识"定武"真面，自知甚明，何以此刻入手，遽称为天下古今无二？世岂有如是率臆武断之赏鉴家乎？宜己方荆玉之，而人已燕石之也。《墨缘汇观》载"定武"五字损本《兰亭》卷云，按此帖乃五字损本，余从一旧家得之，上有"天历之宝"，下有"乔氏""张氏"半钤印，余借姑苏缪氏五字未损本校之，毫发无异，知为"定武"无疑。后又得卞氏五字未损一本，虽五字未损，然与"定武本"不相类，墨气亦不古，不知所自出，第后有虞伯生、康里子山并宋人诸题，宋绫隔水上押"天历"半玺，及"乔氏""张氏"合章半钤印，与此帖对之符合，是知帖与诸跋曾经散佚，跋为卞少司寇所有，故取他帖配入，以"未损五字"呼之。说虞跋五字未损之"未"字洗刮重易，昭然在目，其以"已"字改者尤可辨证，遂将卞本折去，以原帖合之，永为全璧。今考容甫此本无题跋印识，疑即安氏折去之。卞本原无题跋，故卞氏得以他卷题跋加之，其印识在隔水绫上，为安氏折归原帖，故不复有印识。纸墨如新，与安氏云"纸墨不古"者合。装潢老草，亦由安氏折褾不甚爱惜之，故其踪迹料应如是，不然焉有汪氏如是之奇赏，而不为观者所许耶。安氏收藏书画，后多散于大江南北，（其中上驷多为沈尚书德潜购进内府）此帖展转入容甫手，不暇深考，遽加以非常之品题，安仪周之鬼，其窃笑之矣。[12]

谭宗浚《希古堂集》甲集卷二"兰亭帖字体考"

……余尝窃疑右军去东汉未久，其书法结构当必尚有隶体遗意，必非如唐人

12. 水赍佑：《兰亭序研究史料集》，上海：上海书画出版社，2013 年，第 664—665 页。

摹本，专以疏朗妍媚见长。近时汪容甫《修禊叙跋尾》云：中往见吴门缪氏所藏《淳化阁帖》第六、第七、第八三卷，点画波磔皆带隶法，与别刻迥殊。此本亦然。固知"固"字，"向之"二字，古人云"云"字，悲夫"夫"字，斯文"文"字，政与魏《始平公造像记》、梁《吴平侯神道石柱》绝相似。此说极为精确。虽其自诩所藏《兰亭》未免夸而鲜实，要其论议勘入深微，实足发黄伯思、姜尧章诸人所未发，此又考《兰亭》者所不可不知也。按：阮文达《揅经室集》尝据晋永和泰元甎字拓本，谓为当时民间通用之体，与羲、献不同。此说甚新，然亦正有所本。按柳子厚与吕恭书云：今视石文署其年曰"永嘉"，其书则今田野人所作也。虽支离其字，尤不能近古，为其"永"字等，颇效王氏变法，皆永嘉所未有。子厚之言与文达若合符节，其称王氏为变法者，即文达所云譬之尘尾如意，惟王谢子弟握之，非民间所有也。因论《兰亭帖》而并及之。[13]

　　缪荃孙《云自在龛随笔》卷三
　　高邮金雪舫《扬州感旧诗》云："水泾《兰亭》非赝本，沙沉咒郁显幽光。"五字不损本《禊帖》，为汪容甫藏。周卣为阮文达公藏。[14]

　　清·俞樾《茶香室丛钞》三钞卷十六"兰亭无真本"："明李日华《紫桃轩又缀》云：'沈存中云，唐太宗力购羲之真迹，惟《乐毅论》乃右军亲笔于石而镌之，以为家法者。昭陵之殉，亦以其石便于瘗耳。后温韬盗发，其石已碎，用铁束之。皇裕中，高绅学士之子安世为钱唐主簿，存中就其家见之，末后独一'海'字。'竹懒十年前购得一本，正'海'字独留本也。但其阙处有斜书"修"字数个，盖欧阳公再拓本。又云：'世又以为《兰亭》入昭陵，正坐此帖之误。《兰亭》开皇中已为秘宝，江都随行，久付烈焰，萧翼计赚之说，传奇幻语，乌足深信。按如此说，则《兰亭》无真本矣。自来言《兰亭》者岂皆梦梦邪？《四库全书提要》

13. 水赉佑：《兰亭序研究史料集》，上海：上海书画出版社，2013 年，第 617—618 页。
14. 水赉佑：《兰亭序研究史料集》，上海：上海书画出版社，2013 年，第 617 页。

谓李日华考证疏舛，殆未必足据。'"[15]

清·吴梯《巾箱拾羽》卷二"文选不收兰亭序"

《甕牖闲评》：余尝得周子发真迹一轴云："王羲之尝书《兰亭会叙》，隋末广州僧得之。唐太宗特工书，闻右军《兰亭》真迹，求之，得其他本，知第一本在广州僧处，难以力取，故令人诈僧，果得之。"其说如此。而宋景文公《鸡跖集》亦云：余初时读《太平广记》，见唐太宗遣萧翼购《兰亭帖》，盖谲以出之。辄叹息曰：《兰亭序》若是贵耶？以太宗之贤，巍巍乎近世所无，奈何溺小嗜好，而轻失信于天下也！观景文所书，益知子发之言为不谬。惟见《兰亭》一篇，梁昭明太子集魏晋以来诸公杂文作《文选》，而《兰亭》独不入。本朝太宗摹魏晋以来诸公真迹作《法帖》，而《兰亭》复不入。抑可谓之不幸矣！今按：天子之贵，不肯刑驱势迫，但以智罗，尚是盛德之事，况太宗当日只命萧翼购求，志在必得，至其如何计赚，出自萧翼机心，断非太宗所指授也。《兰亭》不入《选》，或谓因"丝竹管弦"，或谓因"天朗气清"。其实右军此文小具波澜，而识浅论卑，不过流连光景，虽有"一死生为虚诞，齐彭殇为妄作"之词，然大旨仍不脱庄、列窠臼。当时崇尚清谈，故盛相推许，今日论定无与斯文，观其得人以《兰亭序》方《金谷诗序》，又以己敌石崇甚有欣色，所见如此，何足与议于道哉。斯语之传，大为右军之累，萧统岂亦偶见及此欤？[16]

清·曹楙坚《昙云阁集》诗集卷五"四月四日树斋师叶筠潭徐廉峰黄矩卿前辈汪孟慈陈颂南招集江亭仿兰亭四十二人孟慈出所藏宋刻禊帖装池成卷将送之枣花寺中温翰初绘江亭展禊图于其次纪事向作"

大化自推移，悠悠孰司柄。盛时各已当，毋为慨年命。端居违俗尚，寡营识吾性。京华夏日佳，襟裾发高兴。觞咏继前贤，簪盍斯可庆。江亭城之南，于焉揽幽胜。西山郁岧峣，岚翠雨余孕。微风动菰芦，萧寥满清听。邈矣达士胸，俯

15. 水赉佑：《兰亭序研究史料集》，上海：上海书画出版社，2013 年，第 595 页。

16. 水赉佑：《兰亭序研究史料集》，上海：上海书画出版社，2013 年，第 577 页。

仰气空横。妙手绘作图，主人重有请。禊事旷千载，"定武本"犹剩。三纸拓毡椎，肥瘦纷考证。云烟瞥眼过，脱手便如赠。枣花古招提，长卷志名姓。（寺藏《青松红杏图》卷子，国初以来题著甚夥。）宝此并弄藏，送者以诗媵。古今一逝川，去来本无竟。且饮钮面酒，一醉百忧屏。余花红作妍，短柳绿含暝。软尘十丈飞，疏寮觉风磬。[17]

清·舒位《瓶水斋杂俎》"题禊帖"

王右军通达时务，晓畅兵机，其于长麈高展，当复鄙夷不屑，时尚在斯。正尔惧拂群嗜，故《兰亭诗叙》，皆谬作达观之旨，而俯仰昔后，意在语表，犹是帐中假寐故智，彼处堂者不觉也。后乃津津于蚕茧鼠须中求亡，埋没古人，岂不可惜，吾故曰：逸少掩于书，陶元亮掩于诗，皆不幸而传者也。[18]

曾熙跋《宋仲温藏定武兰亭肥本》

《兰亭》考辩等于议礼。一以予所见，赵子固、柯丹邱、汪容甫三本所称定武石者，皆率更书也，与《化度》同意。"颍上本""黄龙本"，河南书也，与《圣教》同意。董思翁"黄龙"胜"定武"，容甫诋之是矣。至云率更取茧纸上石，未免臆断。仲温先生此本予得之，以其笔胂劲圜满，真似庙堂，庶与欧、褚所临鼎足而三。及观仲温先生跋语，则云贞观中诏令汤普彻拓赐贵近。普彻识右军笔意，故其摹拓自到极处，非如欧、褚临模自出家法，不复随其点画位置，故世以善本归之。《兰亭》真迹世不复知，至普彻典型犹有存者，"定武"之刻盖其一耳。又云人间作伪固多，仆辄能辩其真赝，仲温先生处元之末，去宋未远，数十年临池之功，腕有魏晋，目无初唐。以视覃溪老人但守一石，勾稽点画不亦远乎？况此本流传有绪，周太史跋中所称宋黄门李相叔固所收，而柯博士敬仲得之，既又归云西曹氏。申屠衡跋云：予游淞客云西征君，云西尝曰吾古斋所藏非一，其可宝者，惟《读碑》《定武帖》二者而已。今古斋丧失殆尽，独此本宋君

17. 水赉佑：《兰亭序研究史料集》，上海：上海书画出版社，2013 年，第 555 页。

18. 水赉佑：《兰亭序研究史料集》，上海：上海书画出版社，2013 年，第 511 页。

仲温得之，又仲温先生跋中有"饶删去山谷等跋"一语，则当时宋人题跋尚多，原不止山谷一跋也。仲温先生书法，明一代所祖，覃溪老人于《七姬志》梦想不得见者，三十年而予得先生手跋，宋拓《兰亭》藏本真书行草数千字，何异昭陵茧纸复见人间耶？（读碑下脱图字）乙卯冬至，户外风号而窗晴可爱，因检此册跋之，时客沪上瓶斋寓庐。炗阳曾熙。[19]

完颜景贤跋《汪中旧藏定武兰亭》

此乃甘泉汪氏所宝《禊帖》，即《述学》记载之物。余以苏斋钩摹"落水本"校核，迥非一石。故覃溪老人未有长跋，仅题数字。以"定武"署签，而未留款印耳。惟纸墨极古，拓法如"轻云笼日"，与王虚舟论"荣芑本"同，的是宋初物。然五字未损，余字反多漫漶，殊属创见。就其存物细玩，尤觉元气浑沦，决非宋刻宋拓。字之清朗，而无神髓者比，无或乎容甫先生有"期殁吾身"之《铭》也。尝见南宋游丞相所藏定武派《兰亭壬之五》，续时发本，内墨刻绍兴甲戌续鬐跋云"兰亭书昔擅会稽，《定武》为笔林主盟。《定武》刻典型灿然，惜隔殊域，会稽石即灰于火，旧本复刓缺磨灭，仅可读"等语。然则此本定系会稽石拓，为向来著录鉴赏家。罕见罕闻之品，较《定武》更希，真秘宝也。非余多识，亦古人之灵，有以启佑。因倩王君稚棠。钩摹续跋，装于帖后。质之真鉴者，当不诃汉（疑为叹——引者注）斯题。光绪丁未冬至前七日，景贤审定，识于三虞堂。[20]

《定武兰亭肥本》（清道人题）

自来言帖学者莫不首推《兰亭》，宋时士大夫家刻一石，游丞相一人刻至五百种之多，故以定武石刻为第一，以为不失古法，而肥本最为难得。此本墨色黝古，用笔浑厚，犹有钟元常风度，如"欣"字末画翻落，章草笔也。"向""因""固"诸字，汪容甫先生谓似《始平公》，非得此本，何以证其言之非诬。包慎翁谓六朝人之不可及处，只是满足，无一阙处。山谷称杨风子下笔便到乌丝阑。今观其

19. 水赉佑：《兰亭序研究史料集》，上海：上海书画出版社，2013 年，第 821 页。
20. 《书苑》杂志《特辑兰亭号》，东京：三省堂株式会社，1938 年，第 44 页。

迹，亦只是满足，合观乃可悟古人笔法。至"群"字之直，"崇"字之三点，"殊"之蟹爪，帖贾皆能言，故不复缕数。壬寅三月，清道人。甲寅乃作壬寅，可笑可笑。[21]

詹东图旧藏《宋拓定武兰亭五字损本》

此与元陈谦所称定武肥本无毫发之异，以赵子固落水本校之，亦只五字不损，及视此少瘦之别，其他盖无一不同者，信为一石无疑，其一切考证，则自宋迄今，诸家所说无不一符合，然观其古厚渊懿及纸墨之旧，固可一望而考为宋拓佳刻，不必验偏旁而始知也。原装有脱落而无损蚀，但稍一整治，即还旧观。《禊帖》以"定武"为鼻祖，今世所存及载籍所可考者不过六七本，昔子固所收直至万金，吾宗伯皞得之，亦费至七千金，此但下彼一等耳，其宝贵又当何如。昔汪子斡臣为一巨公起沉疴，遂获有此本，当时潘文勤、王文愍辈争相借阅，而肃亲王隆懃，以汇帖专门，屡欲举巨赀易之，而不可得，迨与吾同官陇西，于吾还朝过泾州时，倏扶病来送，举以畀我心颇讶之，乃余甫至长安，而其凶问至，乃知其临岐之赠，直不啻托孤寄命也。今当装成，訾笔记之，盖犹未免恻恻矣。此帖自甲午泾州行彼归我，至今廿有一年，仅岁一展视，以永山阳之痛耳。近闻景朴孙所收汪中本，捻卖得二千金，其帖汪氏侈为"定武"第一拓，有数跋在其《述学》中，实非。只是宋翻"定武"之佳者，此当时翁覃溪辈颇腹诽之，盖与翁氏所见落水本、确与"定武"，微有不同也。今乃得价如此，然则似此确为原石之本，价当在赵之下，汪之上无疑矣。会遭斯时，不得不尽出所蓄，为栗里之秫，首阳之薇。此帖遂有不能终守之势，正屏尝闻忽干庭之子名凤墀者，自陕贻书，道状其人，盖仅一晤而十数岁未通一音问，今其书之至乃不先不后，恰在我欲售此迹之时，意者干庭之精灵，实默启之，然则吾虽贫困，苟沽是，其必不可负汪也，鬼神已命之矣。故当出付市肆之前一夕，托此意于赙纸，天其或者能成此一段佳话乎。时甲寅冬月既望，三天子都鲜民志。[22]

21. 水赉佑：《兰亭序研究史料集》，上海：上海书画出版社，2013 年，第 824 页。
22. 水赉佑：《兰亭序研究史料集》，上海：上海书画出版社，2013 年，第 749—750 页。

叶昌炽《奇觚庼诗集》卷下"题张弁群宋拓四宝（其一）"

弁群富于藏弆，此宋拓四本，尤为铭心绝品。去冬至求恕斋携示属题，留箧中半载矣。文园消渴，今年闻其病浸笃归浔溪，病中不忘结习，犹倦倦问讯，欲一见题字以瞑目。闻之心恻力疾，各书工绝以慰之。无上神品亦圣品，江左风流尽在兹。（龚瑟人题云："无上神品圣品，千金之宝。"又曰："江左风流，尽在兹矣。"）一归定庵一容甫，爨材未许俗工知。（汪容甫亦有一本，自为之赞，见《述学》。）不见中郎见虎贲，鲜于志可一家论。（此帖自莎厅沈氏归于弁群，韵初之子筱韵及余门，以元拓赵承旨《鲜于府君墓志》为贽。此帖以珂罗版精印，贻余一本，皆为箧中。）但嫌"落水"王孙本，已带风沙塞上痕。（余奉使在陇，霍州裴伯谦刺史出塞过兰州示藏帖，以赵子固《落水兰亭》真迹为甲，赵书十札次之。）右《禊帖》。[23]

裴景福《壮陶阁书画录》卷二十一"唐拓古本兰亭册"

此本见安氏《墨缘汇观》，记旧拓《兰亭》某本，内谓为古本，与宋仁宗临《兰亭》同装。今仁宗墨迹尚存广州卢氏，予一见之，并有刻本。何蝯叟为伍紫垣题《化度寺》诗，末句"安得韩家《定武帖》，对看邕师塔铭文"，注韩珠船藏，今归孔怀民，即此本也。《兰亭》有唐人跋尾者极罕，此有乾元中延资库宣付各题字，丰腴沉古，定为北宋前"定武"的派，然非定武刻也。汪容甫藏会稽本，"崇"字"山"下右二点，"带"字上四竖参差，"放"字末笔出锋，与此本均同。若逐字细校，则有毫厘千里之差，汪本殆祖此本也。[24]

罗振玉《贞松老人外集》卷二"宋游丞相藏定武《兰亭》卷跋"

光绪戊申二月，景张先生出示游丞相藏《兰亭》二卷及秦方量，并为海内重宝。此卷又为游氏所藏诸本之冠。近日"定武本"之存人间，若赵子固"落水本"，汪容甫本皆漫漶，如在云雾中。此本精朗如新，锋棱缔构，一一可见。不仅为龚

23. 水赉佑：《兰亭序研究史料集》，上海：上海书画出版社，2013 年，第 632 页。
24. 水赉佑：《兰亭序研究史料集》，上海：上海书画出版社，2013 年，第 654 页。

氏世宝之冠，当推传世"定武本"第一。上虞罗振玉敬观于京师永光寺中街龚氏邸。此卷旧藏王壮愍公许，公时方开藩吴中，赭寇之乱方炽，公特造契兰馆以贮之。此语闻之先大夫，先大夫并言壮愍死事，浙中此卷殆已入劫灰。今是卷俨存人世，而先大夫弃养则已再逾岁矣。展观此卷，曷胜感咽。四月十六白，罗振玉再敬观题记。[25]

朱翼盦《欧斋石墨题跋》"东阳本定武褉帖（明拓本，郑板桥题。）"

平昔所见《东阳本兰亭叙》，以此拓为最，非以板桥重也。然予所藏汪颂父《定武兰亭》，与此恰为一家眷属。汪、郑均扬州人，其气习亦相似，汪本以容甫之名，致为大府豪夺，而此刻不以郑跋增其毫末，而或者且致类焉，其亦有幸不幸哉！己巳除夕前二日，破山园寄者识。[26]

清·黄钊《读白华草堂诗》二集卷十二"丙申四月四日家树斋先生暨叶筠翁两鸿胪徐廉峰家矩卿琼两编修汪孟慈喜孙陈颂南庆镛两农部招同人宴集江亭仿兰亭四十二人之数孟慈出所藏宋刻右军褉帖装潢成卷将送之古枣花寺中温翰初绘江亭展褉图于其次为赋二绝"

千五百年至今日，四十二人追昔贤。地旷天清作何想，此间亭子本陶然。鼠须珍重历人间，婪尾般勤劝阿蛮。一笑风流等佳话，司徒舍宅武邱山。[27]

清·刘宝楠《念楼全集》卷八"都中四月四日大鸿胪叶筠潭（绍木）黄树斋（爵滋）两先生徐廉峰（宝善）黄矩卿（琼）两编修汪孟慈（喜孙）陈颂南＜庆镐）两农部招集同人四十二人江亭展褉孟慈出所藏宋刻右军褉帖送藏枣花寺中温翰初农部（肇江）绘图同人赋诗以纪其事"

古人修褉无定时，三月兰亭偶然尔。都门四月有余春，万绿丛中剩红紫。

25. 水赉佑：《兰亭序研究史料集》，上海：上海书画出版社，2013 年，第 670—671 页。
26. 水赉佑：《兰亭序研究史料集》，上海：上海书画出版社，2013 年，第 685 页。
27. 水赉佑：《兰亭序研究史料集》，上海：上海书画出版社，2013 年，第 557 页。

城南旧有江氏亭，曲潭遥映西山青。俛仰不拘觞咏迹，放浪浑忘宾主形。汪君手持拓本出，《定武兰亭》有真迹。此刻本藏僧寺中，此本仍付寺中释。枣花禅寺斋钟鸣，一函藏弄堂东楹。宝贵定有僧智永，摹刻岂无薛绍彭。我闻曲水傍山郭，流觞故迹已无著。览古赖有诗文传，四十二人恍如昨。今日何日天气清，杂花生树仓庚鸣。尊前各有新诗成，悠悠安知复世名。写诗并付寺僧去，明年此日知何处。[28]

清·吴振棫《花宜馆诗钞》卷十四"唐子畏兰亭雅集卷子（卷有文衡山书"兰亭雅集"四大字，后以《禊帖》临本附之。）"

修竹森立水盘纡，流盃接觞众宾娱。被服儒雅颜鬖古，云是《修禊兰亭图》。兰亭屡建失初地，石柱而今空有记。唐人吟宴宋人游，（唐之兰亭非晋之旧，宋之兰亭又非唐之旧矣。）因慕高名踵其事。生前杯酒岂为名，能诗何必诗皆成。即如右军《禊帖》亦是偶然笔，未料后来书手无一能争衡。觞咏当管弦，彭殇一生死。形骸放浪怀抱好，江左风流类如此。寅也骯髒厌俗尘，心爱晋人能率真。遂为一一写形似，清言狂啸如可闻。如何昔人不解事，乃以一序拟季伦。珊枝锦障何足道，绿珠之死空悲辛。当时豪侈压琇恺，已被坡老嘲聚蚊。丹青不遣画金谷，寅乎寅乎真可人。[29]

清·陈庆镛《籀经堂类稿》卷十五"唐刻禊帖考"

扬州唐拓田观察人埴家藏唐刻《禊帖》，汪容甫儒林于乾隆年间拓数十本，嘉庆以后石已遗失，拓本传世者亦少。道光十六年四月四日，儒林喆嗣孟慈同人为展禊之会，因以其尊公手拓《禊帖》装入图首，藏之僧寺。《定武禊帖》石刻，相传宋南渡时在扬州失去，此石虽未必即失去之石，然通体具有篆法，与钟太傅书相类。古人钟、王齐名，良有以也。"趣"字带隶法，有两汉遗意。"欣"字绝似章草，较胜"东阳""国学""颍上"诸刻，不类宋已后翻刻本，定为唐刻

28. 水赉佑：《兰亭序研究史料集》，上海：上海书画出版社，2013 年，第 561 页。

29. 水赉佑：《兰亭序研究史料集》，上海：上海书画出版社，2013 年，第 565 页。

无疑。儒林家藏有"定武"五字未损本，比此本尤胜，真唐刻也。唐时不止一本，观者详之。今人多疑右军书《禊帖》无隶书遗意，不知唐初欧、褚、虞三家为右军之支流余裔，尚带隶法。岂有右军书转失隶意，竟似宋以后书法耶？盖今之《禊帖》多宋人转刻，譬如见优孟而思叔敖，顾虎贲而识中郎，未必其果能夺真也。容甫先生叙《禊帖》，谓固知"固"字、"向之"二字、古人云"云"字、悲夫"夫"字、斯文"文"字，与魏《始平公造像记》、梁《吴平侯神道石柱》绝相似，盖谓其所藏"定武"五字不损本。今观此刻"趣"字亦然，谁谓右军书无隶意耶？晋人书无隶意，何以欧、褚、虞有隶意耶？附辨于此，以质后之考古者。[30]

　　清·张际亮《思伯子堂诗文集》诗集卷二十四"丙申四月四日叶筠潭绍本黄树斋二鸿胪徐廉峰黄渠卿琮二太史汪孟慈陈颂南庆镛二农部招同四十二人展禊江亭孟慈出所藏定武兰亭装潢成卷将送之枣花寺中温翰初肇江农部绘江亭展禊图于其次各有诗及文余得二十八字"

　　西来一片太行青，合与骚人共醉醒。欲倚残僧护文字，昭陵何处况《兰亭》。[31]

　　清·钱国珍《峰青馆诗续钞》卷一"题覆刻五字未损定武兰亭帖后"

　　肯为《兰亭》损百金，（此吾乡汪容甫先生旧藏也，钟小亭中翰以百金购得之。）昭陵茧纸得知音。硬黄未堕红羊劫，宝墨重看镇梵林。（小亭殉难，屋宇荡然，幸此帖无恙。今嗣君同叔重摹上石，置于焦山，以垂永久。）怆绝人琴痛子期，幸留玉匣付佳儿。从今定武传真派，绝胜东阳片石遗。[32]

　　清·徐兆丰《香雪巢诗抄》卷五"宋拓颍井兰亭叙"

　　《兰亭》墨本人间无，妙手难得褚公摹。泉水虽枯石不烂，拓以精楮涂以朱。谁其知者董宗伯，片纸推崇若拱璧。当时临拓皆书家，率更"定武"犹难敌。旧

30. 水赉佑：《兰亭序研究史料集》，上海：上海书画出版社，2013 年，第 565 页。
31. 水赉佑：《兰亭序研究史料集》，上海：上海书画出版社，2013 年，第 572—573 页。
32. 水赉佑：《兰亭序研究史料集》，上海：上海书画出版社，2013 年，第 586—587 页。

闻此说今见之，婵娟美女仙禽姿。（婵娟美女，昔人评河南书语，吾乡汪容甫先生《定武兰亭序》跋尾，亦谓颍上笔致翩翩，矫若云间之鹤。） 益信华亭具精鉴，千秋定论非阿私。噫嘘唏昭陵掘茧纸出，此石居然井底留。笔痕不共波痕没，只恐藏之斗室中，依旧夜深光怪发。[33]

清·杨守敬《邻苏老人题跋》"又一跋"：《定武兰亭》在宋代已翻数百本。观宋游丞相所藏，已几于目迷五色。今又七八百年，所见不及宋人十之一，但执姜白石、桑世昌所考以定优劣，已为陈迹。余生平所见南海吴氏所藏吴门缪氏本（题跋甚多）、归安姚氏本（谓之八润孔修本）、汪容甫本（剥蚀甚多）、番禺何氏本（有杨升跋），皆称五字不损本。又见德化李氏本（仅存后半本，有柯丹邱印），而皆不同。此本有孙退谷、王良常、伊墨卿、宋芝山诸题识，诸公皆赏鉴名家，其所见多于余所见不知凡几，皆叹其为真"定武"，余又何庸赞一辞。宣统元年三月，杨守敬记。[34]

顾广圻 思适斋集补遗 卷下

兰亭定武在宋已重，至今遂成希世瑰宝。前此江都汪容甫中尝得其一，自诧异常，乃为文以记之。汪夙负精鉴，固当非虚也。兹知定盦中翰所收既较彼形神纸墨无纤毫不同，诚可谓天壤间屈指有数之帖矣。承不斩出示，因获纵观，俾识肥本真面，以开眼界，爰书于后用志幸云。元和顾千里。[35]

焦循批跋思古斋黄庭经·兰亭序

前者汪君容甫得《定武兰亭》，尝□以骊人，其禊帖溯源，容甫考核极为精

33. 水赉佑：《兰亭序研究史料集》，上海：上海书画出版社，2013 年，第 606 页。

34. 水赉佑：兰亭序研究史料集》，上海：上海书画出版社，2013 年，第 607 页。

35. 《清代诗文集汇编》第 482 册《思茗斋集 香苏山馆古体诗钞 香苏山馆今体诗钞 香苏山馆文集 坦室遗文 坦室杂著 思适斋集 思适斋集补遗》，上海：上海古籍出版社，2009 年，第 808 页。

确。容甫尝谓定武石刻亡后，惟"国学""颍上"两本尚能具体，而□□诸家所摹，咸弗及也。识者以为知言。余考唐太宗遣萧西台赚《兰亭》后，命朝□善书者各抚一本，以赐诸王。世传唐绢本为褚河南所抚，亦其一也。唐绢本再抚为颍上本，是唐绢本为颍上本所从出。今颍上本已漫漶，□□求一完全颍上本已不可得，况得一完全之唐绢本乎？昨书贾以此帖来求售，审视之，墨彩古而沉静。虽拓亦匠工□，的是初拓。书贾□此帖前后无收藏赏鉴印记，又无题跋观款，故索价不奢，余贽不敷，遂典衣以足其数，一再展玩。虽不能与容甫所得定武本相颉颃，然律以肩随，当可许也。湖房□城数十里，容甫闻又远客未□，恨不能插翅飞入郡城，与容甫并几鉴定。佗日容甫归来，我当携此以往，了此一□轮□（疑为"墨"）□……纪事遂为一□佳话，千载下犹啧啧称道弗衰。自唐已逯摹抚愈多，尔愈失真。宋时定武石刻亡后，其伪本以百十计，袭其皮毛，失其趣味□□谓去之滋永顿是愈□者也。虽半□堂影本当不能得其仿佛。容甫亦后谓唯唐初诸臣临本能肖其神，不仅貌似，故为至宝。后世所刻□优孟耳。容甫所藏真定武本，自是宝物，若余之唐绢本，又何可多得耶？容甫亦以为雍之言。然□□座者为阮君梅□、□君梅□两君皆精于赏鉴者，亦力赞其说，故识之。理堂焦循记。白文：理堂。[36]

戚叔玉跋《定武兰亭叙 旧拓五字未损本》

此本与汪容甫所藏本确从一石搨出，余曾几番逐字循笔，审细校读，此本确比汪藏为善。汪曾于手跋中誉其所藏本曰："今体隶书以右军为第一，右军书以兰亭为第一，兰亭以定武为第一者，所存定武本以此为第一。在此四累之上，故天下古今无二。"其推崇如许。后吴让之手自勾刻汪本，置之焦山，刻技之工，笔意之肖，诚为吴老生平精心之杰作。传拓大江南北，为人赞颂临摹。是以汪本早已驰誉中外，余于工余获此环宝于大罗天，不禁□（上喜下心）而为之记。叔玉印文：叔玉审定（朱文）；戚（白文）[37]

36. 北京泰和嘉成拍卖有限公司 2013 年秋季艺术品拍卖会"曲水流觞——兰亭题材书画·碑帖专场"。

37. 上海博物馆图书馆藏《定武兰亭叙 旧拓五字未损本》（上博藏碑帖 No.10450）

六、读《丛帖目》记

第一册

《丛帖目自序》

先生言:"四、真伪之难辨也。《阁帖》中帖之真伪已成聚讼。王羲之兰亭序,其文则一,定武、神龙,其字各异,孰摹孰临,多至不可分辨。……四难不除,则编目终不易满足于人意也。"[38] 政真按:先生所谓"四难",即"丛帖之难得""子目之难编""分合之难定""真伪之难辨"。

《凡例》

先生言:"帖之真伪,辨别甚难。张伯英年伯撰《法帖提要》,于此特为注意,兹略引其说,可资隅反。"[39] 政真按:帖之真伪,的是天下至难辨事。古人云:文献不足征也。由唐转宋,由宋至清,法帖之式因世而变,法帖之意随世而生。有崇帖而抑碑者,有崇碑而抑帖者,何为其正?何为其邪?虽题跋堂堂,钤印辉辉,不难因因相传之事,其中多少故事,未可传也。观《兰亭》一事亦然。有崇定武者,言定武为天下法书第一;有崇唐摹者,言唐摹出自虞、褚、冯等人勾摹。定武一石,薛氏曾翻,以五字损为记,又有黄石翁跋谓以石之裂纹为验,若如是,定武何以至于子孙千万而不可辨识,由此诚知其不可为验也。近世以来,学兰亭者多以唐摹为最近原迹者,然谁曾见虞、褚、冯诸人其亲身临摹双钩,于是可知前人之所语,仅作一说,未可以其为确实也。

《颂斋丛帖目序》

冼先生得霖曰:"希白教授前辈,精品鉴,富藏弄,留心国粹,治学数十年如一日。……所编《丛帖目》一书,综前贤以折衷,补书学所未备,考谱系目,次第分明,剖辨得失,征引惬当。若谓法帖为金石支流,则以金石家而编纂是书,

38. 容庚:《丛帖目》第一册,中国台北:华正书局,1984 年,第 2 页。
39. 容庚:《丛帖目》第一册,中国台北:华正书局,1984 年,第 4 页。

允能详审可信矣。"[40] 政真按：治学数十年如一日，当为吾后世学子之楷模也。然能发明义理、钩沉于史海，则徒非勤力所能为也，而在其天分与偶得（天分与偶得合称，即古人所谓命也。政真自注）也。1978

卷一 历代一 宋一

此卷有淳化阁帖十卷、钦定重刻淳化阁帖十卷、绛帖二十卷。

淳化阁帖十卷。

《淳化阁帖》十卷，北宋淳化三年，王著奉圣旨摹勒。其名目为：历代帝王法帖第一（东汉章帝起，至陈永阳王止。唐代收太宗、高宗二帝书，无宋帝书。）、历代名臣法帖第二（东汉张芝起，至东晋谢万止。）、历代名臣法帖第三（自东晋庾亮起，至南朝齐王僧虔止。）、历代名臣法帖第四（自南朝梁王筠起，至唐薄绍之止。吾家藏《阁帖》松江本有此卷。）、诸家古法帖第五（上古苍颉起，《闲旷帖》止。）法帖第六 王羲之书（吾家藏《阁帖》松江本有此卷。）、法帖第七 王羲之书二（吾家藏《阁帖》松江本有此卷。）、法帖第八 王羲之书三（吾家藏《阁帖》松江本有此卷。）、法帖第九 晋王献之一、法帖第十 晋王献之二，凡十卷。后附：颂斋案语（案所定伪帖，乃据米芾、黄伯思之说，而参以王澍者。详见余所著淳化秘阁法帖考。）、米芾跋秘阁法帖、黄伯思法帖刊误叙、王澍淳化秘阁法帖考正叙，又案语，以有正书局影印本淳化阁帖王羲之书三册与潘氏、顾氏、肃府三本校一过云云。又附顾从义翻刻本阁帖题跋、潘允亮翻刻本题跋、五石山房重摹阁帖记事、肃藩翻刻本题跋、肃府本伪作游相本云云。又：案王著，字知微，成都人。伪蜀明经及第，善书，笔迹甚媚。宋太宗以字书讹舛，欲令学士删定，少通习者。太平兴国三年，侯陟以著名闻，改卫寺丞，史馆祗候，委以详定篇韵。端拱初，官至殿中侍御史。政真案：余于去年秋冬时得阁帖松江本印本四册，即今称阁帖最善本者也。阁帖为法帖初祖，今文澜阁旁尚有传为阁帖原石之物（斯语，吾亦道听途说而来，尝与杨有良师言及，杨师不以为然，以为阁帖原为枣板而非石板。政真注。今日得宋人赵希鹄《洞天清录》，言王著以枣木

40. 容庚：《丛帖目》第一册，中国台北：华正书局，1984 年，第 5 页。

版为淳化阁帖。政真又记，时在戊戌中秋前一日）。阁帖中真伪相杂，历来难辨，吾尚不能辨之也。聊以斯记，以待后日。

钦定重刻淳化阁帖十卷。

乾隆三十四年奉敕摹勒，总理允祕、永王成。排类于敏中等四人、校对王杰等七人、监造六十九等二人、钩刻常福等九人。每卷后附释文订异，石砌于蕴真斋之廊，更名淳化轩。政真案：今日于姑苏得见赵松雪临兰亭序真迹，"丑暮春"三字右旁有"缊真阁"，不知是此蕴真斋邪？其目曰：第一 历代帝王法帖，始于夏后氏大禹出令帖，与宋淳化之始于汉章帝不同；第二 上古至晋人法帖，有轩辕、孔子书帖，亦与宋淳化之本亦不同也；第三 晋人法帖，王羲之始得书帖至二谢帖；第四 晋人法帖，王羲之秋月帖至七十帖；第五 晋人法帖，王羲之小大帖至行成帖；第六 晋人法帖，集王恬、王洽、王劭、王坦之、郗愔、郗超、及凝之、徽之、操之、涣之诸人帖，及王献之相过帖至益部帖；第七 晋人法帖，王献之前告帖至洞江诗；第八 晋至梁人法帖，王珣三月帖至阮研道增帖，凡二十五人、三十三帖；第九 陈至唐人法帖，陈伯智热甚帖至宋儋接拜帖，凡十四人、二十四人；第十 唐人及无名氏法帖，编有张旭、柳公权等人法帖若干，不计数也。颂斋案曰：帖前有清高宗题"寓名蕴古"四字以及跋语若干云云。

绛帖二十卷。

绛帖者，依淳化翻刻者也，宋皇祐嘉祐间潘师旦摹刻，后分官私两本。其目曰：诸家古法帖第一、历代名臣法帖第二、历代名臣法帖第三、历代名臣法帖第四、历代名臣法帖第五、法帖第六王羲之书、法帖第七王羲之书、法帖第八王献之书、法帖第九王献之书、法帖第十王献之书。以上前十卷。大宋帝王书第一、历代帝王书第二、法帖第三王羲之书、法帖第四王羲之书、法帖第五王羲之书、法帖第六王羲之书、历代名臣法帖第七王献之王濛等书、历代名臣法帖第八薄绍之等书、法帖第九张旭怀素书、法帖第十颜真卿等书。此为后十卷。容颂斋案语曰：此帖见后第三第四第五（缺前半卷）第六四卷于海山仙馆摹古帖（海山尚有第一第二两卷，与南村帖考不合，可疑。）见前第九第十两卷于北京，及宋人方楷旧藏者。余未见，据南村帖考录入。后有欧阳修"集古录跋尾四·十"一段云云，

颂斋曰依欧阳氏所跋，绛帖之刻在皇祐、嘉祐间也。又有姜白石绛帖平序一段云云、曾宏父石刻铺叙上十三一段云云。绛帖有阁帖所无者，或全卷增入，或于卷内增入，又有阁帖本有而卷内删去其人，又有阁帖卷内所载而增其帖，又有阁帖卷内新载而删其帖，又有阁帖同其人而全换其帖。后有颂斋案语、赵希鹄、王佐、《绛帖考》等语。

卷二　历代二　宋二

大观法帖十卷

宋大观三年奉圣旨摹勒　明吴县陈钜昌刻本

曾宏父云："大观初，徽宗视淳化帖石已皱裂，且王著标题多误，出墨迹更定汇次……大之之本愈于淳化明矣。经靖康虏祸，新旧二刻莫知存亡。"

汝帖十二卷

宋大观三年敷阳王寀摹勒，石在汝州。

博古堂帖存一卷

宋绍兴初年，越州石邦哲摹勒。

有王羲之兰亭叙。

姑孰帖存一卷

宋淳熙五年至十六年，杨倓、洪迈等刻，今残存三家。

淳熙祕阁续帖十卷

淳熙十二年奉圣旨摹勒。

此帖未见，可依曾宏父《石刻铺叙》。

群玉堂帖十卷

韩侂胄摹勒，原名阅古堂帖。嘉定元年籍入祕省，乃易此名。

群玉堂米帖一卷附

米芾书，道光二十五年监官蒋光煦收藏，海盐胡裕（衣谷）、张辛（受之）摹勒。

郁孤台法帖存二卷

宋绍定元年山东南城聂子述摹勒。

宝晋帖法帖十卷

宋咸淳四年，曹之格摹勒，帖名篆书，有卷数。一九六〇年中华书局影印本，后附释文一册。

卷二有兰亭叙多件。

颂斋案语云：一九五九年六月，余于文物保管委员会得见拓本，费一日之力，摘要记录。六一年七月廿七日，复据印本校正一过。

澄清堂帖存五卷

南宋人摹勒　清道光二十六年耆英翻刻本　粤人翻刻本

别本澄清堂帖三卷附

王羲之书琅琊王氏摹勒。

卷三　历代三　明一

东书堂集古法帖十卷

明永乐十四年，周宪王朱有燉临摹上石，以淳化阁帖为主，参以祕阁续帖及宋元人之书，首有自序及凡例，帖名正书。成化十七年翻刻本甲乙页数有误，不足据。

卷二收帝王、皇后临兰亭序。卷三收王羲之兰亭序。

"集帖凡例"云：晋王羲之不列于本代，而列于名臣之首卷者，以其书妙绝古今，为学者之宗匠，则列于名臣之前。……

宝贤堂集古法帖十二卷

弘治九年，晋庄王朱钟铉之子奇源，命王进、杨光溥、胡汉，杨文卿选集，宋灏、刘瑀摹勒。首题"清事"二字，宝贤堂书，朱奇源序，明孝宗御札，朱奇源御札跋。及末有懒云后序，张颐、刘梅、傅山跋，戴梦熊法帖勾补后序，杨素蕴记，王炤千跋。帖名楷书，石今置山西太原东七营街青主先生祠。

真赏斋帖三卷

嘉靖元年，无锡华夏编次，长洲章简父镌刻，石今在苏州。

停云馆帖十二卷

嘉靖十六年至三十九年，长洲文征明撰集，子文彭、文嘉摹勒。温恕、章简

甫刻。无帖名，后归寒山赵氏、武进刘氏、常熟钱氏、镇洋毕氏、桐乡冯氏。

宋名人书卷第七有姜夔兰亭叙跋。

余清斋帖存八卷

万历二十四年至四十二年，休宁吴廷摹勒。正帖十六卷，续帖八卷，全是木刻，每卷之首无帖名及卷数。今据日本袖珍本八册写定，帖首有董其昌题余清斋三字。

第二册有兰亭序，有宋濂、张弼、蒋山卿、杨明时等跋。

卷四 历代四 明二

来禽馆法帖三卷

万历二十八年，临清邢侗撰集，长洲吴应祈同男吴士瑞模勒，无帖名卷数。

第一卷 兰亭序三种（一、定武本；二、吴叡本鄱阳周伯温祕玩；三、赵孟頫临本）

戏鸿堂法书十六卷

前有"翰林院国史编修制诰讲读官董其昌审定"隶书一行，末有"万历三十一年岁次癸卯人日华亭董氏勒成"楷书或篆书两行，帖名隶书。

卷三有兰亭序张金界奴本、卷十有柳公权兰亭诗并序蔡襄、李处益跋。

墨池堂选帖五卷

万历三十年至三十八年，长洲章藻摹勒。前有隶书目录，帖名隶书。

卷二有定武兰亭序曾绅跋、卷三有褚遂良兰亭序文嘉跋

郁冈斋墨妙十卷

万历三十九年，金坛王肯堂编次，管驷卿镌刻，帖名篆书。

第三有王羲之兰亭序褚摹本，有范仲淹、王尧臣、米芾、米友仁跋 又冯承素摹本柳贯、宋濂跋 又唐摹本。第八有唐陆柬之五言兰亭诗。

又足本：第三褚摹兰亭序增张澂跋，陆柬之兰亭诗移此。

后有郭尚先云：清娱墓志，可与神龙兰亭参观。

玉烟堂帖二十四卷

万历四十年，海宁陈王献（元瑞）撰集，无帖名卷数，上海吴之骥镌。董其昌序。

卷二 六朝法书中有"竹林七贤"等人书。

卷八 六朝法书有王羲之颖上兰亭序、神龙兰亭序、定武兰亭序、张金界奴兰亭序等四件。

卷十三 唐法书 有陆柬之五言兰亭诗。

卷二十 宋元法书 有薛绍彭兰亭叙危素跋。

卷二十四 宋元法书 有玉枕兰亭序。

泼墨斋法书十卷

金坛王秉錞编次，长洲章德懋镌。卷末有"□□□年金坛王氏泼墨斋摹勒上石"篆书两行，姜氏石印本无之。

第四有晋王羲之兰亭序唐模本宋濂、文嘉跋 兰亭序定武缸石本董其昌跋。

渤海藏真帖八卷

海宁陈甫伸编次，古吴章镛摹勒。赵书内景经后有陈跋，在崇祯三年，故知此帖刻成于三年以后，前有帖目，不分卷，兹略分为八卷。

卷二有兰亭序范仲淹、王尧臣、米芾、米友仁跋（与《郁冈斋墨妙》同见）、陆柬之五言兰亭诗五首。卷五有米友仁兰亭跋。

海宁陈氏藏真帖八卷

明海宁陈氏摹勒，无帖名，前有蓝印目录。

卷三有薛绍彭兰亭叙。

清鉴堂帖十卷

崇祯十年，新都吴桢摹勒。间有隶书四字帖名，只颜真卿文杜甫诗之前帖名是篆书，无卷数。兹约略分为十卷，卷首有清鉴堂三大字，行书。

净云枝藏帖八卷

崇祯章，蒋如奇摹勒，无卷数。

卷一第二件为兰亭叙颖上本，蒋如奇跋。

天益山颠六卷

年月未详，帖名下有"古句章阚湖山长，冯元仲次牧审定"一行，与帖名均隶书。

卷之一有王羲之兰亭序，有范仲淹跋、王尧臣观款、罗廪高等观款、米芾跋赞、米友仁、冯元仲跋；又有兰亭题识米芾、宋高宗、冯元仲跋。

卷五 历代五 清一

快雪堂法书五卷

涿州冯铨撰集，宛陵刘光旸摹镌，无刻石年月。洛神赋有崇祯十四年冯铨跋，摹镌当始于此时，帖名隶书，无卷数，帖石嵌快雪堂两廊，即今北海松坡图书馆。

卷二有褚遂良兰亭序洛阳宫赐高士廉本，董其昌跋。卷五有赵孟頫兰亭序十三跋及临本。

式古堂法书十卷

康熙六年，卞永誉撰集，黄元铉双钩，刘光旸镌。帖名隶书，无卷数。

卷一有兰亭序米芾、赵孟頫、卞永誉跋。

秀餐轩帖四卷

康熙初年，海宁陈春永纂辑。乾隆四十六年，石归扬州唐氏。

卷二有兰亭序一件，未标题跋藏家。

职思堂法帖八卷

康熙十一年，新安江湄撰集，旌德刘御李、汤文栋、汤国干、汤元耀、汤国元、汤泉海勒石。帖名隶书，无卷数。

翰香馆法书十卷附二卷

康熙十四年，宛陵刘光旸摹勒，附虞世南璎书二卷，帖名行书。

卷之四有兰亭序定武本，赵孟頫跋；卷之五有褚遂良兰亭序赵孟頫跋、智永临王羲之告誓文。

秋碧堂法书八卷

真定梁清标鉴定，金陵尤永福摹镌。帖名篆书，无卷数。

卷一有王羲之兰亭序魏昌、杨益观欵，宋濂跋（后言称此本为张界奴兰亭）。

郁勤殿法帖二十四卷

康熙二十九年，奉旨模勒上石。帖名、人名，隶书。

第五有孔丘延陵帖。第六有兰亭序玄烨跋及临本；第十七有赵孟頫缩临兰

亭序

存介堂集帖八卷

康熙四十三年，东海张琦撰集，东垣韩崇孟摹刻。帖名篆书，无卷数。卷八有张父师对韩崇孟言："兰亭真本，顾可使埋封梁间耶？子其搨硬黄钩之，于将付之贞珉。噫！斯举也，岂非不朽之盛事哉！"

李书楼正字帖八卷

康熙间，扬州李宗孔撰集。帖名、六字篆书，无卷数，吴门管一虬摹，宛陵刘光信刻。

卷八蒋士铨跋李书楼墨刻各帖云："魏、晋、六朝人者，真迹既失，唯祅本展转摹刻，面目日非，存而不论可也。"[41]

敬一堂帖三十二卷

康熙五十四年，虞山蒋陈锡辑，刻于山东巡抚署，旌德汤典赆、吴门朱廷璧镌木。帖名隶书，有帖名者仅二册，无卷数。

二十册有董其昌兰亭序至岂不痛哉止，附陈继儒逸少兰亭诗。

古宝贤堂法书四卷

康熙五十七年，铁岭李清钥撰集，宛陵朱声远摹勒，帖名隶书。石初置太原府署，后移令德书院，今在青主先生祠。

宗鉴堂法书二卷

雍正间，匡山金轮（姑音）撰集，慈水王文光勒石，帖名隶书。

三希堂石渠宝笈法帖三十二卷

乾隆十五年，梁诗正、蒋溥、汪由敦、嵇甫等奉敕编，首有弘历"烟云尽态"四大字、及十二年上谕末有梁诗正等跋，及总理、排类、校对、监刻诸臣衔名。帖名隶书，冠以御制二字。

第三册有兰亭序米芾七古，范仲淹等观欵，张雨、弘历跋；冯承素临兰亭序许将等观欵，赵孟頫跋。第十九册赵孟頫临王羲之十七帖、赵孟頫临兰亭序及

41. 容庚：《丛帖目》第一册，中国台北：华正书局，1984 年，第 409 页。

十一跋。

第二册

卷六 历代六 清二

墨妙轩法帖四卷

乾隆二十年，蒋溥、汪由敦、嵇璜等奉敕编，焦国泰镌刻。首有弘历题，末有蒋溥等跋及总理、编校、监造、镌刻诸臣衔名。帖名隶书，冠以御刻二字。帖石嵌万寿山之惠山园墨妙轩两壁间。

荔青轩墨本四卷

乾隆中年，桐城方观承撰集，吴门汤士超镌刻。帖名隶书。

第一有方登峄临柳公权兰亭诗。张伯英言：方登峄，字屏垢，观承之祖。

滋蕙堂墨宝八卷

乾隆三十三年，惠安曾恒德撰集，帖名篆书，杭州项氏有翻刻本。

第一有唐摹王羲之兰亭序范仲淹、王尧臣观款，米芾跋并赞，米友仁、祝允明、董其昌、曾恒德跋，又有集书兰亭序曾恒德跋。

仁聚堂法帖八卷

乾隆三十五年，崑山葛正笏撰集，穆大展镌。嘉庆十一年，石归于吴县刘恕，间有损缺。

卷一有兰亭序跋一。

酣古堂法书四卷

乾隆中年，穆大展镌。帖名隶书，无卷数。

澹虑堂墨刻八卷

乾隆三十六年，吴江汪鸣珂撰集，吴郡王景桓镌刻。

第一册有唐模兰亭序许将等跋，即神龙本，颂斋案语云：此乃万历二十六年项德弘所刻，跋后有"长洲章藻勒石于鹅群阁中"一行，意汪氏得项氏旧石，补以新刻而成此帖；第四册有俞和兰亭叙并跋王澍跋。

眠云谷藏帖四卷

乾隆三十九年,浮山张道源撰集。帖名篆书,无卷数。

玉虹鑑真帖十三卷

乾隆中年,曲阜孙继涑摹勒。帖名篆书,无卷数。

第一卷有定武本兰亭序;

玉虹鑑真续帖十三卷

第五卷有虞集隶书兰亭序王铎跋。

谷园摹古法帖二十卷

乾隆中年,曲阜孔继涑摹勒。帖名篆书,无卷数。

第六卷有柳公权兰亭诗并序蔡襄、李处益、张照跋。第十六卷有题褚摹兰亭序七古、兰亭序。第二十卷赵孟頫临定武兰亭序并十四跋。

玉虹楼帖零种九卷

乾隆中年,曲阜孔继涑摹勒。

国朝名人法帖十二卷

乾隆末年,孔继涑摹勒。嘉庆间,子孔广廉、孙孔昭薰续摹勒,帖名篆书。

卷十二有沈栻小字兰亭序。

玉虹楼法帖十二卷

张照书,乾隆中年,曲阜孔继涑摹勒。帖名篆书,无卷数。

第十卷兰亭序并跋、玉枕本兰亭序并赵松雪二跋及自跋两种。

瀛海仙班帖十卷

张照书,乾隆中年,曲阜孔继涑摹勒,帖名篆书。

第五卷有柳公权兰亭诗。

玉虹楼石刻四卷

张照、孔继涑书,乾隆末年,曲阜孔广廉、孔昭焕摹勒。帖名篆书,无卷数。

隐墨斋帖八卷

孔继涑书,嘉庆二十三年,孙孔昭薰勒石。帖名篆书,无卷数。

经训堂法书十二卷

乾隆五十四年，镇洋毕沅撰集，金匮钱泳、孔千秋镌刻，毕裕曾（晓山）编次。帖名隶书，无卷数，前有木印目录。

太虚斋珍藏法帖五卷

乾隆六十年，德清蔡廷弼摹刻。帖名篆书，无卷数，前有目次及帖跋。

此本以宫商角徵羽为序，羽集有赵子固题禊帖。

清肃欠阁藏帖八卷

明人书六卷，嘉庆三年钱唐金菜、陈希濂撰集，冯瑜、冯鸣和、刘徵、孔昭孔、孔微民、卢世纪、刘恒卿、汤又新刻字。恽寿平书二卷，嘉庆元年金菜撰集，刘徵、孔昭孔刻字，帖名隶书，无卷数。

卷四有陆士仁兰亭序。

卷七 历代七 清三

三希堂法帖木无本六卷

嘉庆四年，无锡秦震钧摹勒。帖名隶书，冠以"御赐"二字。

卷三有陆继善双钩兰亭序并跋董其昌跋。

后有张伯英跋："震钧，江苏无锡人，嘉庆四年为两浙盐运使，以三希堂帖摘摹为六卷。"政真案：若依此条，震钧应不至于在光绪年间题跋兰亭九字损本。

寄畅园法书六卷

嘉庆六年，无锡秦震钧撰集，宣州汤铭摹刻。帖名隶书，下注小字册数，附于御赐三希堂法帖木无本后。

卷二有申时行题蔡忠惠临兰亭帖；卷五有秦道然节书兰亭叙；卷六有徐良兰亭叙。

契兰堂法帖八卷

嘉庆十年，吴县谢希曾撰集，古郿高铁厂、晋陵毛渐逵、毛湘渠摹刻。帖名篆书。

卷一首件为王羲之定武本兰亭叙黄公望、陈柏观款，宋同野、董其昌、谢希曾跋。

绿溪山庄法帖四卷

嘉庆八年，秀水唐作梅撰集，汤铭摹镌。帖名篆书，无卷数。

天香楼藏帖八卷

嘉庆九年，上虞王望霖撰集，仁和范圣传镌。帖名隶书，无卷数。

天香楼续刻二卷

道光十五年，上虞王望霖撰集。帖名隶书，无卷数。

诒晋斋法帖四卷

嘉庆十年，永瑆撰集，元和袁治摹勒。无卷数。

卷一有米芾兰亭序跋并赞；卷三有兰亭序宋高宗付孟庾敕，朱熹题兰亭修禊四大字、兰亭序末有绍兴二字印（后有"兰亭二，大致皆陈缉熙、吴用卿辈双钩本"一句，不知谁言，或为颂斋）。

人帖四卷

嘉庆十一年，铁保撰集，长沙周锷书帖目并小传。铁保序曰："是书以人传，人不以书传也。……名其书曰人帖，凡止以书名家者不与焉。欲学者以人为帖，不以书为帖，学其书，正学其人也。"

人帖续刻一卷

咸丰八年，魏塘金以诚摹勒，并书目录。

惕无咎斋藏帖二卷

嘉庆十六年，清江杨懋恬撰集，金陵刘文奎、子镜澂镂刻，帖名隶书，无卷数。

小清秘阁帖十二卷

嘉庆十七年，金匮钱泳模勒，归于云间沈氏。前无帖名，又名吴兴书塾藏帖。

卷一将鸭头丸帖归于王羲之；卷六有兰亭跋；卷十二卷列外国卷，有日本落花等七绝二首、朝鲜安岐临右军四月廿三、大道二帖等。

写经堂帖八卷

嘉庆二十年，金匮钱泳摹勒。

卷三有唐定武兰亭叙真本吴说、柯九思、钱泳跋；卷四、卷五为孙虔礼书谱上下；卷六有唐人心经、大般若经、莲花经等。政真案：以往以为光绪庚子后，世人方知唐人写经，其实不然，嘉庆年间便已有写经入帖。张伯英评曰："此类

唐人写经，皆非优越之品，刻此为后学法，未免过于珍视，此等书固无足为艺林轻重也。"[42] 可见世人对唐写经之轻视一隅也。

明人国朝尺牍十卷

嘉庆二十年，钱唐梁同书审定及书目录，金陵冯瑜摹勒。

宝严集帖五卷

嘉庆二十年，平江贝墉撰集，方云裳，乔铁庵摹勒。帖名赵光照，隶书，无卷数。并隶书题签分宫商角徵羽，前有木刻目录。

友石斋法帖四卷

嘉庆二十年，南海叶梦龙编次，南海谢云生摹刻，前有石刻目录。

风满楼集帖六卷

道光十年，南海叶梦龙撰集，高要陈和兆摹刻。帖名卷数篆书，前有隶书目录。

秦邮帖四卷

嘉庆二十年，韩城师亮采撰集，金匮钱泳摹勒。石藏高邮四贤祠，前有帖名及目录，每卷无帖名。

秦邮续帖二卷

光绪二十年，仪征张丙炎撰集。帖名隶书。

分上下卷，后有张丙炎子颐敬跋，时为光绪三十年，是年午桥去世。

餐霞阁法帖五卷

嘉庆二十二年，常州毛渐逵撰集。帖名隶书，无卷数。

卷四元部有无名氏缩临兰亭序钱德平跋

吴兴帖六卷

嘉庆二十三年，金匮钱泳摹勒。

卷二有唐刻定武兰亭序吴说、柯九思跋、唐褚兰亭叙王安礼等观款。

朴园藏帖六卷

嘉庆二十三年，北野巴光诰撰集，金匮钱泳摹勒。帖名隶书，无卷数。

42. 容庚：《丛帖目》第二册，中国台北：华正书局，1984 年，第 591 页。

卷二有唐刻定武兰亭叙钱泳跋、唐褚兰亭叙王安礼等观款。

卷八 历代八 清四

襄冲斋石刻十二卷附二卷

嘉庆二十五年，斌良撰集，金匮钱泳模刻。附永瑆二卷。民国二十一年，燕京大学以四百元购得原石。

明人尺牍四卷 国朝尺牍四卷

无锡秦瀛收藏，嘉庆二十五年，海昌马锦撰集，句曲冯瑜摹勒。帖名隶书，前有目录。

后有张伯英《法帖提要》语："古人简牍铭石之书，分界颇严，孙过庭云：'真不通草，殊非翰札。'知唐以前尺牍，盖行草书，淳化法帖所载，可见大概。若铭石之书，唐以前绝无用行草者。汉、魏六朝碑志墓砖，尽是分隶，以行草书碑自唐始，风气由此转变，乃不复拘前人体格。"[43]

望云楼集帖十八卷

嘉庆间，嘉善谢恭铭审定，陈如冈摹。首行帖名，无卷数。次行"赐进士出身、文渊阁捡阅、内阁中书，前翰林院庶吉士谢恭铭审定真迹"，皆隶书。

蔬香馆法书五卷

道光元年三月，杭州金芝原（寿潜）撰集，江阴方云和摹。帖名隶书，无卷数，前有木刻目录。

安素轩石刻十七卷

嘉庆无年，歙县鲍漱芳撰集，道光四年，其子治亭、约亭刻成，江都党锡龄（梦涛）摹刻。帖名隶书，无卷数。

第一册第三种唐人兰亭序范仲淹、王尧臣、米芾、米友仁、陈会永跋；第五册有赵佶兰亭叙程瑶田跋、赵构兰亭叙赐陈康伯许有壬跋。

养云山馆法帖四卷

道光四年，钱塘吴公谨撰集，钱泳题签。帖名隶书，无卷数。

43. 容庚：《丛帖目》第二册，中国台北：华正书局，1984年，第640—641页。

倦舫法帖八卷

道光五年，临海洪瞻墉撰集，高要梁琨同、男端荣镌刻，帖名篆书，无卷数。

第五册 清一 有笪重光兰亭跋。

莲池书院法帖六卷

道光十年，那彦成撰集，江宁周玉堂、富平仇文法镌，帖名隶书题签。

筠清馆法帖六卷

道光十年，南海吴荣光撰集。首题"筠清馆法帖卷几"七字，篆书。

卷二有唐临兰亭序残本，有释悦、高逊志、吴荣光跋。

岳麓书院法帖一卷

道光十九年，南海吴荣光撰集，端州郭子尧摹刻。帖名篆书，石存长沙岳麓书院。

此中有荣芑本定武兰亭序，为五字不损本。后有吴荣光跋。

辨志书塾所见帖四卷续刻一卷补遗一卷

道光十四年，阳湖李兆洛撰集，江阴孔宪三摹勒，石藏常州暨阳书院。

采真馆法帖四卷续刻二卷

道光十四年，慈溪董恒撰集，江阴方云裳摹勒，帖名隶书，无卷数，外签隶书采真馆帖，有卷数，前有石刻目录。

湖海阁藏帖八卷

道光十五年，慈溪叶元封撰集，朱安山刻，帖名隶书，无卷数，赵之琛书签。

卷八有黄易与晋斋书。

春草堂法帖四卷

道光十五年，钱塘王养度撰集，帖名隶书，无卷数。

卷一第三件为隋开皇石兰亭叙董其昌、王养度跋，又有第四件为定武本兰亭叙王穉登、王澍、王养度跋

寒香馆藏真帖六卷

道光十六年，顺德梁九章撰集。

卷五清张照临橡柳公权兰亭诗并跋刘墉、翁方纲、郭尚先、吴荣光、龙元任跋。

贮香馆小楷六卷

道光十七年，宁波万后贤（石君）撰集，江阴方文煦、姪方墫、仁和范圣传、句容冯瑜、子冯建，江阴孔宪三、吴郡刘季山、朱安山摹勒。陈权隶书题签，有册数，帖名隶书，无卷数。

第一件为赵孟頫临兰亭叙林芝、李可琼、廷宣跋

墨缘堂藏真十二卷

道光二十四年，上元蔡世松撰集，钱祝三摹。外签帖名蔡世松篆书，无卷数。

卷一 唐第一件为陆柬之五言兰亭诗李日华、沈颢、蔡世松跋，邓文明观款。

卷九 历代九 清五

海山仙馆藏真十六卷

道光九年至二十七年，番禺潘仕成撰集。每册之末，有道光某年岁在某某番禺潘氏海山仙馆摹勒上石篆书三行方记，帖名篆书，无卷数，续刻三刻同。

卷一有王升千字文、唐人写经二十四行。政真案：又见唐人写经，非敦煌所出物也。卷九有兰亭诗并后序；卷十四褚遂良兰亭序有罗天池跋；卷十五，有唐人写经五十六行刘墉跋。

海山仙馆藏真续刻十六卷

道光二十九年，番禺潘仕成撰集。

卷四有米友仁定武兰亭记；卷八有唐人临兰亭序残本二十三行潘仕成跋；卷十一有唐人贤首经、月明菩萨经、心明经、十方经。后有张伯英云诸唐人书兰亭"显然伪物"。

海山仙馆藏真三刻十六卷

咸丰七年，番禺潘仕成撰集。第十五十六两卷，乃各家与潘仕成书札及诗文，后复增删编为尺素遗芬四卷。

卷一有世说四则并跋；卷八有陆师道兰亭叙、周天球兰亭叙、文嘉兰亭叙并跋、彭年兰亭叙；卷十三有于敏中论兰亭序；董诰临兰亭序并跋节本。有潘仕成跋，引"后之视今，犹今之视昔"，并云："移兰亭二语于此，意将母同？"是年咸丰七年，时为八月中秋。

尺素遗芬四卷

同治四年，番禺潘仕成撰集，梅州邓焕平摹刻。前有印本目录，记其爵里，帖名仍用海山仙馆藏真三刻。

海山仙馆摹古十二卷

咸丰三年，番禺潘仕成撰集。

卷一以兰亭序定武本、兰亭序乾符延资库本开篇；

海山仙馆禊叙帖一卷

同治五年，番禺潘仕成撰集，梅州邓焕平摹刻，无帖名卷数。

此件收禊序十六种，有第一乾符延资库本裴绍等衔名见摹古、第二定武本董其昌跋见摹古、第三定武五字不换（原文为换，不是损）本、第四王晓定武本、第五上海潘氏吴静心定武本、第六澄清堂骞异僧押缝本、第七东阳何氏本（另有摹本）、第八关中初本、第九思古斋唐临绢本、第十游景仁褚临领字从山本、第十一游景仁双钩蜡本裴绍等衔名，蔡襄跋、第十二神龙本、第十三三希堂褚遂良本米芾题诗、第十四三希堂冯承素本临本、第十五褚遂良墨迹本米芾鉴定见藏真邓文原观款、唐临墨迹缺五行本潘仕成跋见藏真续刻。附缩临本五种：陆师道、周天球、文嘉、彭年、顾德育见藏真三刻。又有禊叙诗等。此件很重要，并在第一件中有"禊叙六朝时已有刻本"一句。第 780—789 页。

宋四大家墨宝六卷

同治四年番禺潘仕成撰集。无帖名卷数，前有潘仕成集庙堂碑字序及木刻目录。

耕霞溪馆法帖四卷

道光二十七年，南海叶应旸撰集。后鉴真帖归于岳雪楼。

卷一有蜡本双钩兰亭叙裴绍等题名，蔡襄跋；卷二有宋仁宗兰亭序铁保、陈其锟跋，又有褚临兰亭序鲍俊跋；

耕帆楼法帖六卷

道光二十八年，番禺潘正炜编次，杨万年刻石。前有潘氏自书目录，只有人名，帖名正书。第一册有兰亭序文征明、董其昌、汪士铉、姜宸英、何焯、吴荣光、

朱昌颐跋；第五册湛若水临圣教序节本；

红豆山斋法帖十卷

道光二十九年，甯乡刘康鉴定，男鹤编次，甯乡汪蔚、沩山傅寅、长沙李心芝摹勒；帖名篆书，无卷数，前有印本目录。

南雪斋藏真十二卷

道光二十一年至咸丰二年，南海伍葆恒撰集，端溪郭子尧、区远祥、梁天锡镌刻。末有梁智斋镌四字印，帖名篆书。光绪三年，帖石归于俊启。

子集有唐临兰亭序残本释敬修观款，释悦、高逊志、伍元蕙跋；卯集有米芾兰亭序跋并赞

澂观阁摹古帖四卷

咸丰初年，南海伍葆恒撰集，端溪郭子尧、区远祥、梁天锡镌刻。光绪七年，兰亭序六种石归于俊启。

卷四为兰亭序六种，分为定武五字不损本、神龙本、王晓本、李公择本、嶺字从山本、双钩蜡本蔡襄跋后有辉发俊启跋。

卷十 历代十 清六

兰言室藏帖四卷

同治三年，上海王寿康撰集，帖名隶书，无卷数。

后有会稽宗稷辰跋，言此件遭咸丰初寇乱，石刻多为兵燹所毁云云。

昭潭名人法帖四卷

同治六年湘潭冯准撰集，傅荣镌石。帖名篆书，分元亨利贞四卷，前有印本目录。

贞卷有罗萱节"题汪中本兰亭序"著录一条。

敬和堂藏帖八卷

同治十年，义州李鹤年撰集，黄履中摹勒。帖名篆书，无卷数，长白绍言咸隶书题签。

卷七有兰亭诗三首。

盼云轩鉴定真迹六卷

同治十三年，遵化李若昌模刻于京师。

卷六临定武兰亭叙。

梅花馆扇帖四卷

光绪四年，李吉寿（次星）撰集，周典、李受之、李骅年摹刻。无帖名卷数。

后有桂林次星氏并书"梅花馆扇帖记"："扇帖之刻，存所藏名迹也。世无圣教、兰亭诸善本及大观、汝、绛所流传，后之学者何以模楷。……纵不与晋、唐碑帖争古，而存古之遗，大有异功。"是时为光绪四年十月。

岳雪楼鉴真法帖十二卷

光绪六年，南海孔广陶撰集，龙南徐德度写目，采自耕霞溪馆旧镌者十之二三。陈澧题签。凡见于耕霞溪馆者，加·记之。

丑册赵祯兰亭序孔广陶、铁保、陈其锟跋；褚临兰亭序跋鲍俊、孔广陶跋；戌册有孙承泽兰亭叙吴荣光跋，又有兰亭叙一件；亥册有王文治临瘗鹤铭枯树赋兰亭十三跋孔广陶跋。

穰梨馆历代名人法书八卷

光绪八年，归安陆心源撰集，石门胡钁摹刻。帖名隶书，前有印本目录。

过云楼藏帖八卷

光绪九年，元和顾文彬撰集。前有石刻目录，各目标题用古文，下有元和顾氏过云楼审定印印。俞樾篆书及隶书署签。

第三集有褚遂良兰亭叙米芾题、定武兰亭叙董其昌、黄溶、汪道贯、庄同生、查士标、笪重光、高士奇跋、古本兰亭序华夏跋。

邻苏园法帖八卷

光绪十八年，宜都杨守敬撰集，帖名篆书，无卷数。

卷二有兰亭序张金界奴本魏昌等观款、兰亭叙游似藏定武本

小长芦馆集帖十二卷

光绪二十六年，慈溪严信厚撰集，吴隐、叶铭摹刻，帖名楷书，无卷数次序。

后有吴昌硕跋，曰："……唐太宗嗜二王书，至以兰亭叙入昭陵，碑版多有

集其字者，千余年来学书者不能出其范围，诚书圣也。……"[44]

壮陶阁帖三十六卷

民国元年，霍邱裴景福鉴定，张松亭、唐仁斋、陶听泉，摹刻。帖名行书。

第十九册 利五有赵孟𫖯兰亭序；第二十四册 利十有鲜于枢兰亭序；第二十五册 贞一有明俞和临定武兰亭叙并七古、何延之兰亭记；第二十七册 贞三有兰亭序并跋、文嘉兰亭叙并宴集诸人诗并跋；第三十册 贞六有董其昌临戎路还示官奴兰亭韭花五帖；第三十三册 贞九王澍兰亭叙。

壮陶阁续帖十二卷补遗一卷

民国十一年，霍邱裴景福撰集。无帖名。

丑册褚遂良兰亭序米芾题赞、王世贞、周天球、王穉登跋

蕴真堂石刻四卷

民国十六年，大兴冯恕撰集，关中郭希安镌刻。帖名篆书，前有印本目录。

政真案：苏博之赵松雪临定武兰亭一帖，"丑暮春"三字右旁有"蕴真堂"朱文印。

贞松堂藏历代名人法书三卷

民国二十六年，上虞罗振玉影印本。

百爵斋藏历代名人法书三卷

民国二十七年，上虞罗振玉影印本。

明清藏书家尺牍四卷

民国三十年，吴县潘承厚影印，叶恭绰题首。前有自序及人名。

卷三有汪中与西灏书、汪喜孙与莲裳书。

明清两朝画苑尺牍五卷附一卷

民国三十二年，吴县潘承厚影印，庞元济题首。前有人名目录，附蓬盦遗墨一卷。

卷四有奚冈与晋斋书。

44. 容庚：《丛帖目》第二册，中国台北：华正书局，1984 年，第 866 页。

第三册

卷十一 断代一

凤墅法帖二十卷，画帖二卷，时贤凤山题詠二卷，续帖二十卷

宋嘉熙、淳祐间，庐陵曾宏父勒石。寊吉州凤山书院，专集宋人书。

卷第十有东都名贤诗赞、六一集古跋。画帖卷下羲之兰亭图并序文考订。

曾宏父，字幼卿，号凤墅逸客，吉州庐陵人。绍兴十三年以右散郎知台州府事，著石刻铺叙二卷。

春晖堂石刻二卷以上宋代

道光二十二年，上海徐渭仁撰集，詹文瑞、旌邑汪铭山镌。帖名行书，无卷数。

宝翰斋国朝书法十六卷

明万历十三年，归安茅一相撰集，东吴章田、马士龙、尤荣甫刻。帖名国朝书法，四字行书。

卷一第一件为宋濂跋萧翼赚兰亭图；卷二第一件为宋克临赵孟頫兰亭叙并十三跋。

金陵名贤帖八卷

万历四十三年，徐氏勒石。

澂观堂帖六卷

天启四年，海阳程齐（斋）撰集。

陈继儒跋曰："六书无楷，今之正书，皆正隶也。晋、唐人正书，其波策犹带隶法，至宋人绝不讲矣。……"[45]

程齐（斋），字圣卿，安徽休宁人，善篆刻，有稽古斋印鉴二卷。

晴山堂帖八卷

江阴徐弘祖编辑，梁溪何世太摹勒。帖中诗文，止于崇祯五年黄道周诗。

45. 容庚：《丛帖目》第三册，中国台北：华正书局，1984 年，第 969 页。

旧雨轩藏帖十卷

崇祯十三年,上海朱长统摹勒。卷首有张溥、董其昌、陈继儒题辞,帖名篆书,无卷数。

后有张溥跋:"……自古文杰,必耽书理,其身涉标季,志穷苍籀,昙壤上谷,卧游而已……"[46]

萤照堂明代法书十卷

康熙三十二年,邵阳车万育撰集,金陵刘文焕镌。帖首隶书明代法书四字。

卷二有宋克临赵孟頫兰亭序跋三则、宋璲赵子昂兰亭图跋。

嘉定四先生诗札帖二卷

无刻人年月帖名。

甬上明人尺牍二卷

嘉庆十九年,宁波黄定兰撰集,金陵冯瑜摹勒。前有帖名人名,正书题签,分上下册。

明人小楷帖二卷

嘉庆末年,长洲蒋凤藻撰集。

明贤墨迹二册

民国二十年,许安巢撰集。商务印书馆石印本。前有明贤墨迹小传及朱多炡篆书"弘正名翰"四字。

明代名人墨宝四卷以上明代

民国三十二年,淮安周作民撰集,影印本。童大年题签,马公愚署首,每卷前有目录及各家小传。

卷一第一件为胡翰与平仲仲敬书。[47]

双节堂赠言墨迹十卷附录汪辉祖墓志铭一卷家传一卷

46. 容庚:《丛帖目》第三册,中国台北:华正书局,1984 年,第 982 页。

47. 往岁考研练习题目有一名词解释"明翰",后经查实为"胡翰"。考研前,中国哲学史名词解释吾尝一一过目,未见此词,故未做答;同学有人发挥义理,其为不知也。陈年往事,聊为一记耳。

乾隆五十九年，萧山汪辉祖撰集，金陵冯鸣和、江阴孔味茗摹勒。前有总目，每卷无帖名，外签隶书并册数。

刘梁合璧四卷

刘墉、梁同书书。嘉庆五年，清浦陈韶摹刻。

卷十二　断代二

试砚斋帖四卷

嘉庆十二年，休宁汪毂撰集，汤泽山摹勒。

卷一第一件沈筌临钟繇宣示表并跋　临颖上本兰亭叙并跋；卷三姜宸英临兰亭叙并跋。

寿石斋藏帖四卷

嘉庆十三年，崑山孙铨撰集。帖名隶书，前有木刻目录。

卷四有铁保临秘阁续帖十则并跋孙铨跋。

寿石斋藏帖四卷

永瑆书。嘉庆十年，崑山孙铨撰集，崑山陈景川镌刻。帖名隶书，前有木刻目录。

紫藤花馆藏帖四卷

嘉庆十六年，吴江徐达源（山民）撰集。前有孙晋灏书目录。帖名篆书。同治十一年，石归吴兴周昌富，光绪二十一年，再归刘锦藻。

国朝名人小楷四卷

嘉庆二十年，镇海王曰升撰集。帖名隶书，无卷数，前列人名。

瓣香楼近刻四卷

道光初年，阳湖杨玉骐撰集，维扬大东门越城内汪耀南镌。无帖名，帖外有石韫玉、孟金辉、陈继昌、马建三四人题签。

昭代名人尺牍二十四卷

道光六年，海盐吴修审定，句容冯瑜、同子遵运、遵建、遵拱刻。另附木刻小传，帖名行书。

第二十四有汪中与渊如书（政真注：渊如即孙诒让。），又有赵魏、孙星衍

等人书帖。

小竹里馆藏帖四卷

道光二十四年，萧山王锡龄（肃欠簹）撰集。帖名吴廷康隶书，无卷数。

荔香室石刻二卷

道光十八年，石门蔡载福撰集，海盐胡衣谷摹勒。帖名隶书，无卷数。宣统元年西泠印社石印本，附国朝画家书之后。

有多件张廷济跋。

国朝画家书四卷

道光二十五年，石门蔡载福撰集，海盐张辛摹勒。帖名篆书。宣统元年西泠印社石印本，附叶铭采辑国朝画家书小传。

有多件张廷济跋。

昭代名人石刻六卷

道光间，金匮钱泳撰集，钱萱摹勒。无标题，无卷数。

卷六末有钱泳兰亭叙姚元之跋。

后有张伯英跋，提及“梅溪缩临兰亭”，但卷中目录未见。

附肃欠云阁墨刻四卷

道光二十二年，钱萱（树堂）摹勒。外签题帖名卷数。

卷四有钱泳兰亭叙缩本、姚元之、赵秉冲跋。[48]

醉经阁分书汇刻八卷

咸丰三年，石门蔡锡恭撰集，海盐张辛、胡衣谷摹勒。帖名正书，无卷数，外签戴熙正书，有卷数。

且静坐室集墨四卷以上清代

光绪十三年，吉林廷俊（彦臣）撰集，石门胡钁摹勒。帖名篆书。

第三有翁方纲临米海岳兰亭跋并赞并跋；

卷十三　个人一

48. 杭州孔庙有一件钱泳缩本《兰亭》石刻，在南宋石经旁。不知是否为此书帖石。

弘文馆帖一卷

开卷为晋王羲之书，首为十七帖，后有《法书要录》、《东观余论》、石韫玉十七帖跋、包世臣十七帖疏证等人论述。

二王帖三卷

嘉靖二十六年，江阴汤世贤兼隐斋摹刻。首有二王像，一为右军，扶掖者三人，二为大令，扶掖者二人，乃龙舒石刻本。附二王帖目录评释一册

二王帖选二卷

嘉靖二十七年，长洲章杰（子俊）摹勒。前有文征明隶书二王帖选四大字，不署名，有"停云""文征明印"两白文印。目录隶书。

卷上有王羲之兰亭序，序后右军单人像，手持四方扇。后有姜尧章跋："兰亭出于唐诸名手所临，固应不同……"

卷下有文彭跋，论及兰亭。

颜鲁公帖八卷，续一卷

唐颜真卿书。宋嘉定八年，永春留元刚刻石。每卷首行上书颜鲁公帖第几，下书忠义堂。嘉定十年。东平巩嵘续刻。

忠义堂帖二卷附 何刻

唐颜真卿书。咸丰间，道州何绍基摹刻。

忠义堂帖一卷附 张刻

唐颜真卿书。咸丰十一年，平定张穆摹刻。

忠义堂颜书四卷附

唐颜真卿书。光绪元年，桐城光熙摹勒。

福州帖四卷

宋蔡襄书，嘉庆廿年，金匮钱泳摹勒。前有目录。

东坡苏公帖六卷

宋苏轼书。乾道四年，玉山汪应辰撰集。民国九年，文明书局影印本。

观海堂苏帖一卷附

宋苏轼书。道光十八年，南海廖甡撰集。石藏北京南海会馆。

东坡苏公帖三卷附 瑛刻

宋苏轼书。道光三十年,长白瑛桂撰集,频阳仇和摹刻于开封郡署。前有苏学士东坡像,瑛启书东坡自赞。

雪浪斋苏帖四卷

宋苏轼书。万历三十六年,卢氏摹勒。

晚香堂苏帖三十五卷

宋苏轼书。明万历四十四年,华亭陈继儒撰集,释莲儒,古冰蕉幻、陈梦莲摹勒。前有苏学士东坡像,汉阳守孙克弘绘。帖名篆书,无卷数。

景苏园帖六卷

宋苏轼书。光绪十八年,成都杨寿昌撰集,江夏刘维善镌刻。帖名篆书。苏文忠公小象杨守敬录山谷东坡象赞。

第一有黄州寒食诗黄庭坚跋。

宋黄文节公法书四卷

宋黄庭坚书。嘉庆元年,分宁万承风审定,咸丰间因兵□石毁。帖名隶书。

卷四花气熏人七绝,颂斋案语言其自三希堂翻刻。

黄文节公法书石刻六卷

宋黄庭坚书。嘉庆二十年,分宁黄湄撰集,金匮钱泳摹刻。帖名隶书,无卷数。首有山谷遗迹四大字,董其昌书。

绍兴米帖四卷

宋米芾书。绍兴十一年奉旨模勒,无帖名。帖首标题一行,帖末年号二行,皆篆书。

英光堂帖一卷徐刻

宋米芾书。道光二十四年,上海徐渭仁重摹英光堂帖,题作宝真斋米帖,海盐胡裕樶勒。英光堂帖□□。鄂国宝真斋法书□□□□。

英光堂帖一卷蒋刻

宋米芾书。道光二十六年,盐官蒋光煦重刻,海盐胡裕、张辛摹勒。

英光堂帖第五。鄂国宝真斋法书第五十二。

卷十四 个人二

月虹馆法书四卷

宋米芾书，刻人未详。帖名隶书，无卷数。

清芬阁米帖十八卷

宋米芾书。乾隆三十九年，临汾王亶望撰集。今石藏故宫博物院，帖名篆书，侧注续刻三刻四刻，无卷数。

三刻第一册有兰亭叙跋并赞、兰亭叙跋；四刻第二册有题褚摹兰亭叙七古。

贯经堂米帖六卷

宋米芾书。乾隆四十四卷，宛平张模摹勒。帖名行书，无卷数。

松雪斋法书六卷

元赵孟頫书。嘉庆十四年，金匮钱泳摹勒。帖名隶书，无卷数。

卷四有快雪时晴四字黄公望跋。

松雪斋法书墨刻六卷

元赵孟頫书。嘉庆二十一年，金匮钱泳为齐彦槐摹勒。帖名隶书，无卷数。

卷一有临定武兰亭序。

橘隐园赵帖四卷

元赵孟頫书。光绪二十九年，长沙徐德立撰集，湘潭尹砺夫摹勒。

停云馆真迹四卷

明文征明书，刻人刻年未详。前有文待诏像，董其昌赞，张维坚题五律。帖名隶书，无卷数。帖名之下有"吴郡张仁镐监定印"印。

崇兰馆帖六卷

明莫如忠、莫士龙书。泰昌元年，莫后昌撰集，顾功立镌。帖名隶书，无卷数。

卷六有兰亭叙赵孟頫及自跋莫后昌跋。

政真案：崇兰馆，崇兰亭之馆邪？

来禽馆真迹四卷续刻二卷

明邢侗书。泰昌元年及天启元年，邑人王洽撰集，管驷卿摹刻。帖名草书，无卷数。

第三册有兰亭修禊诗、兰亭诗。

之室集帖三卷

明邢侗、邢慈静书，萧协中撰集。帖名行书，无卷数。

卷三有邢慈静芝兰室兰亭叙刘重庆跋。刘重庆跋曰："修禊帖自是千古一帖，自唐临以来无至者，虽肥瘦有差，工拙少异，为褚为虞以至于米，无非各自为禊帖，而禊帖不与焉。即右军当年兴到笔随，各极其致，右军亦有以不自知，刻意更作乃反不逮，虽以右军临右军不得，而况其他乎？夫人禊帖自是夫人帖，然而笔法婉劲，晋韵独存，余不知于右军当年面目何似而视禊帖传世本千百矣。后有真赏，或者其首肯于此言。刘重庆耳枝氏识。"[49] 政真案：邢慈静，邢侗妹也，故刘跋中言"夫人兰亭"。

宝鼎斋法书六卷

明董其昌书。万历三十七年，上海吴之骥摹勒。帖名隶书。

卷四有兰亭序并跋末系以瑞环小志、袖珍本兰亭序并跋。后张伯英跋语："兰亭大小二本，一临褚摹，一临贾秋壑缩本。兰亭自唐以后为书家崇尚，无复异词，其聚讼者刻本之异同，未有诋排其书者。至近人乃有异议，谓兰亭重刻之多不可胜纪，然不外定武神龙二派，定武欧临，神龙褚临，原迹既入昭陵，世间无从寓目，欧褚二家之本又经展转摹翻，都非真相，笃信者以为右军真脉在此，非学兰亭几若不能与书家之列，非拘墟之论乎！宋高宗以兰亭赐太子，令写五百本，更换一本，香光恒举以示人，而何子贞则有千秋误尽学书人之论。书家意见相左如此，所谓此一是非、彼一是非者乎？……"[50]

鸳鹭馆帖四卷

明董其昌书，吴县陈钜昌（懿卜）刻。帖名行书。

卷一第一件为董其昌临兰亭叙。董其昌跋曰："姜山人游豫章得兰亭石，盖农夫锄田，数见夜有火光以为异，发而获之，已缺两行，真定武宋搨也。属予临

49. 容庚：《丛帖目》第三册，中国台北：华正书局，1984 年，第 1219 页。

50. 容庚：《丛帖目》第三册，中国台北：华正书局，1984 年，第 1223 页。

此本云。乙卯五月，其昌识。"[51]

红绶轩法帖四卷

明董其昌书。万历四十七年，吴县陈钜昌撰集。帖名隶书。

延清堂帖六卷

明董其昌书。天启四年，吴县陈钜昌摹勒。帖名卷数隶书。

剑合斋帖六卷

明董其昌书，无年月，吴县陈钜昌撰集，帖名隶书，数目无卷子。

卷一有临颜真卿寒食帖。

书种堂帖六卷

明董其昌书。万历四十二年，姪孙董镐摹勒。帖名正书，外签隶书。

卷一有董其昌小字仿褚遂良兰亭叙，并跋曰："余书兰亭皆以意背临，未尝对古刻，一似抚无弦琴者。觉尤延之诸君子葛藤多事耳。壬子九月廿四日。"[52]

书种堂续帖六卷

明董其昌书。万历四十五年，侄孙董镐摹勒。帖名篆书，无卷数。

缩临兰亭叙二种，又第二本。临柳公权修禊四方诗附与吴澈如书。政真案：此处多有董跋，一时时紧，不得抄录。[53]

来仲楼法书十卷

明董其昌书。天启二年，姪尊闻审定，姪孙镐勒成。帖名篆书。

卷七书世说语。

玉烟堂董帖四卷

明董其昌书。万历四十四年至崇祯三年，海宁陈元瑞编次，上海吴朗摹刻。前有石刻帖目。

汲古堂帖六卷

明董其昌书。崇祯三年，其孙庭藏，吴泰裔摹，顾绍勋、沈肇真镌。帖名行书。

51. 容庚：《丛帖目》第三册，中国台北：华正书局，1984 年，第 1225 页。
52. 容庚：《丛帖目》第三册，中国台北：华正书局，1984 年，第 1236 页。
53. 容庚：《丛帖目》第三册，中国台北：华正书局，1984 年，第 1240 页。

研庐帖六卷

明董其昌书。崇祯四年，吴泰摹勒。帖名篆书。

卷三兰亭叙，有董其昌跋。[54]

铜龙馆帖六卷

明董其昌书。杨继鹏彦冲父审定。帖名隶书，前有目录。

卷弟五兰亭叙，并有董其昌跋。[55] 政真案：此件为"天历本"。

百石堂藏帖十卷

明董其昌书。康熙三十四，蒲州贾铊撰集，李是龙摹刻。卷首有百石堂藏帖印，无帖名。

卷二有王羲之兰亭叙并跋；卷三兰亭序并跋。

清晖阁藏帖十卷

明董其昌书，刻人刻年未详。帖名篆书。

传经堂法帖四卷

明董其昌书。乾隆四十二年，吴县宋思敬撰集，吴门王凤仪镌。帖名行书，无卷数。

卷一有兰亭序并跋。

卷十五　个人三

式好堂藏帖四卷

明董其昌书。乾隆间，蒲城张士范撰集，古歙黄润章镌。帖名篆书，无卷数。

如兰馆帖四卷

明董其昌书。嘉庆二十一年，宣州汤铭摹勒。帖名隶书。

卷二第二件为兰亭叙。

琅华馆真迹二卷

清王铎书。崇祯末年，关中张□、子尔楫同摹刻。无帖名卷数。

卷二有兰亭诗。

54. 容庚：《丛帖目》第三册，中国台北：华正书局，1984年，第1255页。
55. 容庚：《丛帖目》第三册，中国台北：华正书局，1984年，第1260页。

琅华馆帖七卷

清王铎书。顺治六年，长安张□（飞卿）、宛陵刘光旸（雨若）摹镌。无帖名卷数。

拟山园帖十卷

清王铎书。顺治十六年，其子无咎集，古燕吕昌摹、张□镌，孟津蒋刚董。帖名行书。

王铎，字觉斯，河南孟津人。明天启二年进士，降清，仍官礼部尚书。博学好古，工诗文，善画山水兰竹梅石，书苍郁雄畅，有拟山园帖，诸体悉备。顺治九年卒，年六十一。

陈老莲先生真迹六卷

清陈洪绶书，无刻人姓名年月帖名卷数。姚元之隶书题签"陈老莲先生真迹"七字，当刻于道光年间。

落纸云烟帖四卷

清沈荃书，康熙四十四年奉旨摹勒。帖名隶书，冠以御题二字。

卷一第一件沈荃周元公太极图说；卷三第一件为兰亭叙。

老易斋法书四卷

姜宸英书。道光五年，胡钦三摹刻。帖名隶书，无卷数。

姜宸英，字西溟，号湛园，浙江慈溪人。康熙三十六年，年七十始成进士，以殿试第三人授编修，三十八年为顺天考官，被累下狱死，年七十二。其书为小楷为第一，妙在以自己性情合昔人神理，初观之若不经意，而愈看愈不厌，亦其胸中书卷浸淫酝酿所致。气韵娟秀与香光为近，而笔力未足以副之。

爱石山房刻石一卷

恽寿平书。嘉庆七年，新安王曰旦撰集，毛湘渠摹勒。

瓯香馆法书四卷

恽寿平书，金陵冯瑜摹勒。帖名隶书，无卷数。

第一册临古有节临褚遂良兰亭序并跋，又有兰亭诗等五种。

味古斋恽帖二卷

恽寿平书。道光六年，吴县陈塸撰集，陈贯霄摹勒。帖名隶书，无卷数。

宝恽室帖四卷

恽寿平书。道光七年，嘉善戴公望撰集，下注元亨利贞四字

卷三有柬之兰亭诗。

约园藏墨二卷

恽寿平书。道光二十七年，阳湖赵起撰集，钱雨若、孙宪三摹勒。帖名正书，无卷数，杨沂孙题签。

卷一有米南宫兰亭跋。

虚舟千文十种

王澍书，无帖名。前有王澍隶书"虚舟千文十种"六大字，雍正十年，汪竹庐摹勒。

行书第七千字文，有王澍跋。跋文曰："兰亭、圣教，行书之宗，千百年来十重铁围无有一人能打碎者，虽米元章自谓腕有羲之鬼，卒亦莫能拔奇于前古之外。余所见蜀素真迹卷，为其平生第一合书，然究其根株，实笔笔原本圣教。彼虽不言，然其原流所自固可覆按得也。余平生学米最深，于蜀素卷尤有微契，此本亦仿佛得之。虚舟澍书。"

王虚舟摹古法帖十六卷

王澍书。嘉庆二十二年，嘉善周以勋收藏，前有目录并跋。光绪中，奉新许振祎撰集，关中孙维新、刘生荣摹勒。

第五卷有兰亭叙范仲淹、王尧臣、米芾、米友仁跋并自跋；第六卷有兰亭叙并跋；第十卷有陆柬之五言兰亭诗并跋、僧怀仁兰亭诗后序并跋。

清爱堂石刻四卷墨刻二卷

刘墉书。嘉庆十年，其姪刘镮之奉旨摹勒，金匮钱泳镌刻。

卷一第一件为《大学》，第二件为梁同书补书子程子语；墨刻卷一有赵孟坚落水兰亭七律二首。

刘文清公手迹四卷

刘墉书。嘉庆二十年，英和撰集。无帖名卷数。

英和，字定圃，号煦斋，满洲正白旗人。乾隆五十八年进士，官至户部尚书协办大学士，坐督宝华峪工程不坚落职，戍黑龙江，寻释回。书学赵孟頫。卒道光二十年，年七十。

曙海楼帖四卷

刘墉书。道光十五年，上海王寿康撰集，金兰堂摹刻。咸丰八年，王庆勋补勒。帖名隶书，无卷数。

青霞馆梁帖六卷

梁同书书。嘉庆二十年，海盐吴修撰集，金陵冯瑜摹勒。前有目录，各卷无帖名。

频罗庵法书八卷

梁同书书。嘉庆二十二年，金陵冯瑜摹勒。外签作慕义堂梁帖，原无卷数，外签有之。

卷一有兰亭序并跋；卷四有缩临兰亭序。

快雨堂诗帖二卷

嘉庆元年，汪縠摹刻。帖名行书。

完白真迹四卷

邓石如书。嘉庆年间，李兆洛摹勒。原无帖名及编刻人名年月。

张伯英云："完白真迹四卷，清邓石如书，石如原名琰，避讳，乃以字行，更字顽伯，号完白山人。包世臣称其'四体书皆为清代第一'。……"

完白山人篆书帖六卷

邓石如书。道光八年，武进李兆洛摹勒。咸丰十年，杨翰重刻。

卷三有西铭。

邓石如篆书十五种六册附

民国五年，文明书局石印本。

林文忠公手札八卷

林则徐书。光绪十六年，归安姚觐元撰集。帖名隶书，外签分孝弟忠信礼义廉耻八字。

第四册

卷十六 杂类一

清爱堂家藏钟鼎彝器欵识法帖一卷

道光十八年，东武刘喜海撰集，鹭门林墨香摹勒。

怀米山房吉金图二卷

道光十九年，苏州曹奎撰集，吴松泉摹勒。

金石图二卷

乾隆八年，郃阳褚峻摹，滋阳牛运震说。

卷下有梁侍中萧公神道。政真案：汪中修禊叙跋尾。

宝汉斋藏真九种

嘉庆二十五年，蔡廷宾撰集，曲阜郭邻�戤刻石。帖名篆书，无卷数。

石耕山房法帖六卷

光绪三十二年，长沙徐德立撰集，湘潭尹砺夫摹勒。

卷六有俞樾跋、阮元跋，很重要。

道德经帖

崇祯八年，道士刘虚中撰集，无帖名卷数，金陵诸文彰镌。有董其昌跋。

三十二体金刚经帖四册

万历四十七年，徐雅池撰集，张□、李登云同镌，无帖名卷数。石嵌北京阜成门西八里庄摩诃庵观音殿壁。

香雪院兰亭叙十种

元大德间，钱塘钱国衡（德平）摹刻。定武五字损本、定武本、定武瘦本、绍兴神龙本、唐模瘦本、宝晋斋褚摹本、岭字从山本、玉枕本前有王右军持方扇立像等十种《兰亭序》，后有钱国衡跋，又有李日华跋。据李氏言，钱氏选南宋内府、韩氏群玉堂、贾氏悦生堂偶有存者十种，取其筌也。

兰亭八柱帖八卷

乾隆四十四年，内府摹勒，前有弘历题兰亭八柱册并序。

有乾隆题兰亭八柱册并序："自永和之修禊觞詠初传，迨贞观之蒐珍钩摹迭出，惟"定武"驰声籍甚，而阙文聚讼纷如，浸至翻刻失真，亦复操觚求似。顾善本之难觏，赝鼎无虑百千，且好手之罕逢，名迹或存什一，繄谏议写其篇帙，波折又新，泊香光仿彼笔踪，杼机独运。余既使旧卷之离而重合，因从几暇再临，寻复惜原本之剥而不完，诏付文臣遍补，于是四册并教刻鹄，然而一编不外戏鸿，继披柳迹于石渠，兼集唐模于壁府，仍琬琰之咸列，俾甲乙以分函，允为艺苑联珠，题曰"兰亭八柱"。若承天之八山，峻崎板和，布而为埏；譬画卦之八体，流形奇偶，比而依次。分詠已举其要，汇吟更括其全。赚来自萧翼，举出本元龄。真已堂堂佚，搨犹字字馨。谁知联后璧，原赖弄前型。（柳公权书《兰亭诗》，惟于《戏鸿堂帖》见之，初不知其墨迹已入内府。近阅《石渠宝笈》书，始知其卷久列名书上等。《石渠宝笈》乃张照等所校定而其昌所临柳卷即藏照家，且《戏鸿堂》刻本亦照所深悉，乃柳卷无其昌题识及卷后黄伯思诸跋未经刻入，皆其中之可疑者，照曾未一语及之，亦不免疏漏矣。）恰尔排八柱，居然承一亭。擎天徒謷语，特地示真形。摹固得骨髓，（谓褚、虞、冯。）书犹辟径庭。（谓柳，见董其昌临帖自识语。）董临传聚散，（董其昌临公权卷，初藏张照家，本属全卷，后以四言诗并后序及五言诗折而为二，盖照身后为人窃取也。及二卷先后入内府，经比较知其故，复令联缀成卷，俾为完璧。名迹流传，离而复合，或默有呵护之者耶？）于补惜凋零。（《戏鸿堂》所刻柳诗漫漶阙笔者多，去岁特命于敏中就边傍补之。）殿以几御笔，艺林嘉话听。乾隆己亥暮春之初，御笔。"

游氏兰亭叙帖十一卷

嘉庆间，撰人未详，江阴孔省吾、方可中镌刻。

卷一向氏刻高庙本丙之四，有陶巽、游似跋；卷二向氏麻道崇本丙之五；卷三复州本戊之一；卷四九江本辛之三；卷五唐安本壬之三；卷六九江本壬之八，游似言与辛帙第三本殊不同；卷七家藏石本癸之三；卷八范太师本癸之六，仅存跋，无帖；卷九中山再刻本；卷十未知所出本；卷十一有佚名本。后有康熙间宋荦跋。

焦山兰亭叙帖五种

同治三年,归安吴云等移置焦山寺中。第一卷 宋米海岳临晋王羲之禊帖明刻;第二卷 程嘉燧刻兰亭叙,吴云跋曰"禊帖自宋南渡后士大夫家置一石,重木无覆刻,不知凡几"云云;第三卷 祝允明临兰亭叙吴云刻;第四卷 董其昌临兰亭叙吴云刻,吴云跋曰"余藏宋元以来古刻碑石四十余种"云云;第五卷 定武兰亭叙汪中、张敦仁、赵魏、阮元、翁方纲、吴让之、吴云、钟毓麟跋,有吴熙载、吴云跋。

兰亭集刻十卷附宝鸭斋兰丛八十一卷

民国二十八年,东莞容庚撰集,影印本。政真案:今在《兰亭书法全集》第三册。

绿天庵帖二卷

怀素书。道光十三年及二十七年,僧达受摹勒,今存焦山庙中。

高义园世宝四卷

乾隆五十九年至嘉庆三年,苏州范来宗撰集,江阴孔尧山摹勒。帖名隶书,冠以御题二字。石存苏州文正书院。每册前有木刻红印目录。

圣贤图帖一卷

宋李公麟画,赵构题赞。绍兴二十六年刻,今保存于杭州府学大成殿。

五百罗汉像帖

嘉庆四年,常州府天宁寺仿杭州净慈寺塑像绘图勒石,晋陵吴树山镌字。无帖名卷数。

吴郡名贤像赞八卷附传赞总目

道光七年,吴县顾沅撰集,孔继尧摹绘,沈君钰临樶入石,谭松坡镌石,藏于苏州沧浪亭。同治十二年,苏州恩锡补刻,金匮周秉钼镌。无帖名卷数,松筠题首"景行维贤"四大字。

卷一有董仲舒、黄公望等;卷四有海瑞;卷六有顾炎武。

印人画像帖一卷

民国三年,山阴吴隐撰集,山阴王云摹像,仁和俞逊刻。十年刻成。

卷十七 杂类二

涧上草堂帖一卷

嘉庆十四年，吴江徐达源撰集，吴县叶潮刻石。洪亮吉题签"涧上草堂"四篆字，无帖名。

枫江渔父图帖一卷

嘉庆十九年，吴江徐达源撰集。孙晋灏题签"枫江渔父图"五篆字。无帖名。

填词图题詠二卷

道光二十五年，阳羡万贡珍撰集，长沙胡万本排类摹勒。无帖名，翁方纲题签。民国二十六年，中华书局石印本有丁辅之编各家小传。

延禧堂忆旧帖二卷

汪由敦篆书"澄怀八友图"五字于首，常铣绘澄怀八友图。乾隆四十八年，漳浦蔡新摹刻。帖名隶书，分上下二卷，外签篆书"澂怀八友图"，富春董邦达。

桃花书屋墨刻一卷

嘉庆十七年，吴大冀撰集，袁存烈研漪刻，朱为弼题签。

月轮山寿藏图记帖二卷

道光二十六年，杭州吴公谨撰集，许樾隶书题签。

春江意钓图帖一卷

光绪二十九年，慈溪严信厚撰集，陆恢隶书题签。

适园藏真集刻一卷

咸丰二年，江阴陈式金撰集，江阴张乔刻。外签隶书六字，吴咨题。

滥竽斋遗草二卷

胡九思小楷书，张学鸿著。嘉庆二十一年，陈景徽摹勒。

小长芦馆集字帖四卷

光绪二十八年，慈溪严信厚撰集，吴隐摹勒。帖名小长芦馆集帖，隶书，无卷数。外签陆恢题为小长芦馆集字帖，隶书。

古今楹联汇刻十三卷

光绪二十六年，山阴吴隐摹勒，句东严廷桢书总目。

子集有王守仁草书联二。

槐荫楼印谱一卷

金城王效通（西谷）篆刻。乾隆五十四年，男光晟撰集，吴门冯大有铁笔，无卷数。雍正九年，弘瞻姚加春，乾隆八年，刘强祁，雍正十三年，黄夒音序。王效通刻"漱六艺之芳润"等印，共三百四十九方。

石寿山房印谱二卷附石寿山房兰亭缩本一卷

咸丰四年，长沙汪蔚模刻。帖名正书，无卷数。

附缩本兰亭一件，咸丰三年，汪蔚摹刻。乾隆壬寅冬十月二十日，北平翁方纲以定武落水本笔意订正万松山房本，摹此。

颂斋案李宓缩临本，余曾得于北京，后有陆遵书临赵孟頫兰亭十三跋。惜回粤后收藏不慎，至有虫蚀也。

贞隐园法帖十卷

明郭秉詹书。嘉庆十八年，南海叶梦龙撰集，谢青岩摹勒。张维屏书目录颇有误夺，伊秉绶题签。

缩本唐碑三十二卷附四十种目录

钱泳书。嘉庆二十四年，歙县鲍氏摹勒。光绪五年，俞樾辑存四十种。前有梁同书、黄钺、英和三人题梅花溪居士缩本唐碑引首。

有是楼刻石二卷

吕世宜缩临。道光间，易若谷撰集，李兆杬摹刻。上卷无帖名，下卷有之，帖名隶书。

卷十八 附录一

寿松堂藏帖二卷

明李日华撰集，乾隆四十七年归于杭州孙氏，有"武林孙氏珍赏"印。帖名隶书，无卷数。

玉兰堂帖四卷

万历十八年，云阳姜氏模勒，原无帖名卷数。

卷三第一件王羲之兰亭叙；卷四有褚遂良兰亭叙。

唐宋名人帖四卷

宋淳熙三年，赵彦约模勒，纸墨大小与玉堂帖相同，疑是姜氏得此帖石或翻刻，故以附于自刻帖后。

聚奎堂集晋唐宋元明名翰真迹五卷

明万历四十年刻，刻人未详，无卷数，前有目录。

第二卷 唐 有柳公权袁矫之兰亭诗；第四卷 元 薛绍彭兰亭叙跋；第五卷 明 宋克兰亭跋二则，又有董其昌临柳公权兰亭诗。

有美堂帖十二卷

崇祯二年，松陵陆绍琏（宗玉）摹勒。帖名篆书，无卷数。

三卷 晋王羲之书 有定武兰亭叙。

颂斋案语：此帖只见三、六、七、八、十一、十二六卷，从惠兆壬集帖目补完。

一经堂藏帖二卷

康熙年间，长洲吴一蜚撰集。帖名篆书，无卷数。帖石后归刘恕。

宝雪斋赵帖二卷

康熙五十七年，瑞应律院摹刻。帖名隶书，无卷数。

卷一第一件有赵孟頫、姜白石兰亭考并跋。

环香堂法帖一卷

乾隆二十七年，鄂弼撰集。帖名行书。

听雨楼帖四卷

乾隆间，云南□峨周于礼撰集，金陵穆文、宛陵刘宏智镌。无帖名。

因宜堂法帖八卷

乾隆五十年，旌德姚学经仿宋薛氏模刻。

唐宋八大家法书十二卷

乾隆五十二年，旌德姚学经撰集，吴县陆绍曾书目录。

第二卷 唐褚遂良书 有兰亭序。

瑶山法帖六卷

乾隆五十二年，江阴孔广居摹勒，原无帖名。光绪末年，石归毗陵庞氏。

平远山房法帖六卷

嘉庆七年，沧州李廷敬撰集，宣州汤铭、汤维宁摹勒。帖名篆书，无卷数。

红蕉馆藏真五卷

嘉庆十七年，仁和周光纬撰集，吴县叶潮摹。帖名篆书，无卷数。

听雨楼法帖四卷孙刻

咸丰元年，太谷孙阜昌撰集，金陵穆庭椿、邵仁礼、吴鸣岐、穆霭堂镌刻。

兰雪斋帖二卷

光绪二十四年，常熟邵松年撰集，长沙陈伯玉摹勒。原无帖名。

上卷为宋拓定武兰亭序沈德潜题签，宋旭隶书题天际神龙四字，朱熹等跋。邵松年跋："此定武兰亭五字未损本并'殊'字未损本也，余于己丑得之，纸墨古厚，神采飞翔，益以文公跋语，实为人间第一剧迹。特宋、元间未经二赵寓目，国朝虚舟、覃溪又未得见，其名不甚显赫。然证之姜尧章及苏米斋偏旁考，无一不合，且按各家跋语所考，不特胜独孤本，更胜落水本也。藏弆将十年，未尝轻示人。乙未归里，邂逅吴郡陈君伯玉，摹刻精能，于古人笔法颇能领会。今春延之兰雪斋，悉心钩摹，余复为之指陈商榷，竭三月力刻成拓际。尚能不爽毫发。昔松雪跋兰亭，谓'石刻既亡，在人间者有数。'况至今又六百年，得此石以永其传，庶几后之揽者有所考证也。各家观款印章具载所辑兰亭集证中，不复一一摹。光绪丁酉阳春月，海虞邵松年识。"[56]

颂斋言其曾见。

宋贤六十五种八卷

嘉庆十二年，吴县刘恕摹勒。首行题小篆六字，无卷数，人名官名隶书。

卷一有苏易简临兰亭叙；卷六有薛绍彭临兰亭叙；卷七有汤思退临陆柬之五言兰亭诗、陈宓临兰亭诗后序；卷八有任希夷临兰亭诗。

明贤诗册四卷

光绪二十九年，善化黄自元撰集，长沙蒋畴摹石，附小传。原无帖名卷数。

56. 容庚：《丛帖目》第四册，中国香港：中华书局香港分局，1986 年，第 1594—1596 页。

昭代名人尺牍续集二十四集

宣统三年，阳湖陶湘撰集，附小传。天宝石印局石印本。

卷二十一有李文田二通。

二王帖七卷

万历十三年，吴江董汉策摹刻。首有二王像，一为右军像，扶掖者三人；二为大令像，扶掖者二人。附二王帖目录评释一册，帖名篆书。

卷首第一件为王羲之兰亭叙。

宗鉴堂法帖六卷

王羲之、王献之书。隶书题首，卷数正书。雍正三年，匡山金轮辑，慈水王文光摹。

眉寿堂二王法帖四卷

咸丰十一年，长白瑛棨撰集，富平仇星乙摹刻。

卷十九　附录二

古香斋宝藏蔡帖四卷

宋蔡襄书。明宋珏撰集，帖名隶书。

有宋祖炳跋称"兰亭神物，垂以不朽"，是时崇祯戊寅初春。

晚香堂苏帖十二卷

苏轼书。乾隆五十三年，旌德姚学经撰集。子姚在昇、在暹镌刻。初刻四卷，谓其曾祖继韫所得；续刻四卷，谓其祖士斌续增。

白云居米帖十二卷

米芾书。康熙六十年，吴门姚士斌辑刻八卷；乾隆五十三年，姚学经续辑四卷。

卷九　续刻　兰亭叙虞集、黄溍、祝允明、文徵明跋。

米氏祠堂帖八卷

宋米芾书。乾隆八年，米澍撰集，无帖名卷数。石藏襄阳米氏祠堂。

青华斋赵帖十二卷

元赵孟頫书，附子赵奕、赵雍、妻管道昇书。乾隆五年，旌德姚士斌辑刻八卷；乾隆五十五年，姚学经续辑四卷，四明茅绍之模勒。帖名隶书，无卷数，前

有目录。

铁汉楼帖十卷

明张弼书。崇祯五年,张以诚等摹勒。

衡山四山詠四卷

明文征明书。刻人年月均不详,巾箱本。

杨忠愍公墨迹二卷

明杨继盛书。嘉庆十四卷,扬州丁淮(砚山)撰集,江宁王日华(鉴远)摹勒。无帖石卷数,石藏焦山。

申文定公赐闲堂遗墨八卷

明申时行书。明天启间摹勒,帖名隶书,无卷数。

三朝宸诰三卷

明董其昌书。天启间,吕兆熊刻,无帖名卷数。

簏斐堂帖六卷

明王衡书。万历四十五年初夏,其子时敏摹勒。帖名篆书,以礼乐射御书数刻版口。

果亭墨翰六卷

明张瑞图书。天启六年,晋江张瑞典摹勒。

太原段帖四卷

清傅山书。康熙二十三年,段辛樆勒。帖名篆书,分元亨利贞四卷。

尊颉堂帖四卷

清傅山书。道光三十年,太谷员氏收藏,寿阳刘飞摹,李其芳镌。帖名隶书,无卷数。

百泉帖二卷

傅山书。咸丰年间,太谷员生荣收藏,寿阳刘嵩峙樆勒。帖名隶书。

卷下有兰亭记。

顾祠集帖一卷

顾炎武书,民国间,慈仁顾祠摹刻,京师文楷斋镌。

来益堂帖四卷

康熙三十一年，闽中叶长芑临摹，宛陵李万纪勒石。

卷四有褚遂良兰亭序。

渊勤殿法帖八卷

清福临玄烨书。康熙三十八年，奉旨模勒上石。帖名人名隶书。有卷数。

第一为福临书圣经即大学；第六为临董其昌兰亭序。

避暑山庄御笔法帖五卷

清玄烨书。康熙五十五年，蒋涟奉旨模勒。帖名隶书。

予宁堂法书四卷

清陈奕禧书。康熙四十七年，西河于准审定，旌德吕祚星镌刻。帖名隶书。

卷四有节临曹景完碑并跋。

朗吟阁法帖十六卷

清胤禛书。乾隆元年，奉旨模勒。

四宜堂法帖八卷

清胤禛书。乾隆元年，奉旨模勒。

张氏巾箱帖

清张照书。道光二十九年，张祥河撰集，富平杜思白镌。帖名行书，无卷数，石存西安碑林。

时晴斋法帖十卷

清汪由敦书。乾隆二十三年，奉旨摹勒上石，末有总理排类校对监造镌刻诸臣衔名。帖名隶书，冠以钦定二字。

第八册有孙绰兰亭后序。

吾心堂临古六卷

清郑润书。乾隆四十九年，江阴孔广居、古吴谭芳洲、刘恒卿刻石。帖名隶书五字，无卷数。帖名下有潮洲郑氏家藏六字印。

卷一第二件为兰亭叙。

知恩堂书课二卷

清曹秀先书。乾隆间自刻。

卷上有明道学语。

怀旧诗帖四卷

清弘历书，乾隆四十四年摹勒。

小行楷书帖十卷

清弘历书。乾隆五十九年，臣金简恭摹上石。

卷七董摹兰亭诗序；卷九有兰亭叙、玉枕兰亭叙。

仁本堂墨刻四卷

周升桓书。道光六年，其子以辉撰集，钱泳摹勒。

卷一有周升桓临兰亭叙。

碧奈山房篆武王铭二卷

冯云鹏拟古，嘉庆九年摹勒。

三松堂墨刻十卷

潘奕□、潘世璜书，江阴方云裳模。首行五字隶书，无卷数，刻年未详。

卷九有潘世璜临兰亭叙并郭明复跋。

卷二十 附录四

诒晋斋书五卷

永瑆书。嘉庆九年，奉圣旨摹勒。刻工长沙陈伯玉、元和袁治。

卷第三有兰亭叙。

诒晋斋巾箱帖四卷

永瑆书。嘉庆十二年，金匮钱泳模勒。帖名隶书，无卷数，前有木版目录。

诒晋斋集锦帖四卷

永瑆书。嘉庆十六年，袁治摹勒，巾箱本。帖名隶书，无卷数。

诒晋斋藏真帖四卷

永瑆书。嘉庆十七年，袁治摹勒，巾箱本。前有嘉庆九年上谕及永惺谢□，帖名隶书，无卷数。

诒晋斋藏帖四卷

永瑆书。嘉庆十七年，元和袁治摹勒，巾箱本。帖名篆书，无卷数。

诒晋斋巾箱续帖四卷

永瑆书。嘉庆十三年，平江贝墉千墨盫摹勒。帖名隶书，无卷数。

诒晋斋法书十六卷

永瑆书。嘉庆二十四年，金匮钱泳摹勒。帖名隶书，无卷数，每集前有目录。二集卷二有兰亭叙并跋盛时彦跋；三集卷一定武兰亭叙并跋。

话雨楼法书八卷

永瑆书。嘉庆二十三年，华阳卓秉恬撰集。金陵周玉堂、陈士宽、穆玉琨摹勒。帖名篆书，无卷数。

卷六有兰亭叙并跋。

快霁楼法帖四卷

永瑆书。嘉庆二十三年，华阳卓秉怡摹勒。帖名隶书，无卷数。

卷二有兰亭叙吴芳培跋、兰亭叙并跋；卷三有小字兰亭叙并跋，又有张三丰语；卷四有永瑆小字兰亭叙跋

惟清斋手临各家法帖四卷续临二卷

铁保书。嘉庆二十一年，其子瑞元撰集，吴县支云从、翰茂斋张锡龄镌。帖名行书。

卷三有兰亭诗后序。

问经堂帖四卷

钱泳隶书。嘉庆二十一年，萧山施淦撰集，程芝庭摹，巾箱本。帖名正书。

攀云阁临汉碑十六碑附初刻二卷

钱泳临。嘉庆廿三年，子曰奇、曰祥摹勒。前有木刻目录。

述德堂枕中帖四卷

钱泳临各家书。道光二年，其子曰祥摹勒。

卷一 晋 有兰亭叙。

学古斋四体书刻四卷

钱泳缩临。道光八年，华士仪摹勒。帖名隶书，无卷数，前有目录。

第四册 草书十七种 有定武兰亭叙群贤毕至起、褚模兰亭叙夫人之相与起。

萃英室石刻四卷

英和书。道光年间，姚元之撰集。帖名隶书。

小俙游阁法帖四卷

包世臣书。光绪二十六年，真州张丙炎撰集。帖名篆书。

卷一有包世臣兰亭叙并跋。

话山草堂帖八卷

沈道宽书。光绪元年，其子敦兰撰集。帖名隶书，无卷数。前有沈道宽遗像，陶兆荪临写，罗浚钧刊，赵佑宸题赞。

寿金盦石刻四卷

斌良书。嘉庆二十五年，金师钜摹勒。帖名篆书，外签隶书，无卷数。

第四册有缩临赵孟頫兰亭叙及十六跋金师钜、江德地跋。

司空图诗品帖一卷

杨沂孙篆书。光绪三十年，金匮华鸿模（子随）摹刻。

橅古斋石刻二卷

陈璃书。光绪二十二年自辑，善长章寿鼎双钩入石。帖名隶书。

澄鉴堂石刻三卷

道光八年，肤施张井收藏，金匮钱泳摹勒。石藏焦山，嵌大殿西廊之壁。帖名隶书，无卷数。

绛帖十二卷

伪刻本。

卷三有兰亭叙；卷第五第一件为兰亭叙

戏鱼堂帖十卷

伪刻本。

第四有王羲之兰亭叙。

星凤楼帖十二卷

伪刻本。前行帖名四字及某集二字篆书。

第二卷第一件王羲之兰亭叙二本；第九卷申集 唐 褚遂良临兰亭叙；

祕阁帖十卷

伪刻本。

第一有兰亭叙；第九有兰亭叙；

淳熙祕阁续法帖十卷

有正书局石印，伪本。

宝晋斋法帖十卷

清人伪刻本，真本见前。

卷二王羲之兰亭叙定武本、兰亭叙神龙本。

聚贤堂二王法帖十卷

王羲之、王献之书。绍兴十七年摹勒，帖名隶书。

附录（略）

后 记

　　所谓"造论"，源自玄奘《成唯识论》。我想撰写学术论文，必有此"造论"格局而后可。故当我十年前完成我的硕士毕业论文时，曾在论文《后记》的开篇写了这样的文字："今造此论，为于象山学术有所不解者，及时风、人心有所未安者，立其大本之心。"今博士论文始成，吾亦当言："今造此论，为《兰亭序》真伪难解事并惑于'兰亭论辨'者，求一破解之道也。"

　　三年的博士学习即将结束了，回顾这三年来的学习和研究生活，我感慨良多！为能够在金观涛先生、刘青峰先生、毛建波先生的指导下完成我的博士论文研究工作而感到幸运！也为能够在中国美术学院结识诸位师友而感到幸运！

　　2016年仲秋，我在结束了七年的辅导员工作之后，来到美丽的杭州、美丽的中国美术学院，成为了金观涛教授、毛建波教授门下的一名博士研究生，开始了我梦寐已久的博士生涯。入学以后，结合我从事中国哲学史研究的知识背景和导师组的选题建议，我最终选定以《兰亭序》为主题开展博士时期的研究。研究《兰亭序》源于我看到王羲之虽然在中国书法史上不可或缺，但在思想史方面的研究中却谈之甚少，所以我起初的想法是要以王羲之和《兰亭序》为核心来讨论魏晋时期的玄学与书法。始料未及的是，我却"不慎"落入"兰亭论辨"的"泥潭"不能自拔，更没有想到在随后的研究中会进一步涉及更为繁杂的《兰亭序》版本及流传问题。这些难题对我这个先前从未从事过艺术史问题研究的青年学子而言，无疑是巨大的挑战！何况《兰亭序》研究所涉及的时代之久远、史料之繁杂、观点之多样，绝非研究其他问题可以比拟，所以在最初的一段时

间里，我曾经苦心于寻找研究的切入点，茫然而不知所从。好在导师金观涛教授、刘青锋教授以及毛建波教授不断地鼓励我，及时地帮我解决和纠正了研究中所遇到的困难和错误，在他们的悉心指导下，我逐渐开始以"李文田跋汪中旧藏《定武兰亭》"为突破口，进而围绕"汪中旧藏《定武兰亭》"广泛地收集史料并开展研究，幸而得以最终完成了这篇论文，不仅对《兰亭序》文本的真伪问题提出了自己的见解，而且也为学界进一步研究"兰亭论辨"提供了新的视角。在此，我首先要向三年来培养和指导我的三位老师表示最为诚恳的谢意！

广州美术学院祁小春教授的论文及研究成果为本论文的研究提供了许多重要的研究线索和史料。虽然我们至今尚未谋面，但是他的研究确为我开启了进入《兰亭序》研究的"大门"，特别是他对于"李文田跋汪中旧藏《定武兰亭》"的考证文章，为我进一步深入论题提供了宝贵的资料与线索；水赉佑教授所编《兰亭序研究史料集》、张小庄所著《清代笔记、日记中的书法史料整理与研究》，又让我在史料收集方面得到了不少的便利；在研究过程中，中国美术学院的吴敢教授、何鸿教授对我的论题也提出了许多中肯而宝贵的建议；在我参加"赵孟頫再认识"青年学者培训班期间，又有幸向故宫博物院的王连起教授请教，这使我对《兰亭序》的版本问题有了更深一步的理解，并回答了我在研究过程中的诸多疑问。在寻找"汪中旧藏《定武兰亭》"相关史料的过程中，中国美术学院图书馆的《兰亭书法全集》《王羲之王献之书法全集》以及浙江图书馆古籍部馆藏的多件"汪中旧藏《定武兰亭》"珂罗版本、《世说新语》明清刊本，使我大开眼界！随着研究的深入，在毛建波老师、孔品屏老师和魏小虎老师的帮助下，上海博物馆图书馆向我开放了他们馆藏的多件"钟摹本""汪中旧藏《定武兰亭》"的原拓本，使我受益颇多！镇江焦山碑林的刘淼老师帮我寻得了珍贵的"汪中旧藏《定武兰亭》"钟氏摹刻本原石拓本，使得本文的研究得以进一步顺利开展；在论文初稿完成后，我先后拜访了中国美术学院戴家妙教授、北京故宫博物院秦明教授、西南大学曹健教授、上海师范大学丁正教授以及暨南大学梁达涛博士，他们或对书学有着深入而广泛的研究，或曾有专文讨论过"汪中旧藏《定武兰亭》"、李文田学术思想的专家学者，他们为本文的进一步完善和修改提供了许多宝贵的修改意见；在毕业答辩时，答辩老师们——

陈先行教授、陈正宏教授、范景中教授、吴敢教授、毕斐教授、万木春教授——在充分肯定我的论文及研究的同时,也为我提供了不少进一步进行修改的建议性意见。在此对他们一并表示感谢!

只身离家赴杭求学,需要家人的理解和支持。父母为了我的理想,依然还在为家庭和生活忙碌,并帮助照顾幼小的孙女——刘元儿;在与妻子丽丽相识、相爱的十余年里,她一直在默默地支持着我的学业,她不仅是我的妻子,照顾着我的生活起居,同时也是我进入并从事书画领域研究的"老师"和"学术小伙伴",每当我在学业遇到困难时,她总是能给我一些合理化的建议,使我在研究中少走了不少弯路;岳父吴金铭教授在得知我考取中国美术学院后,不仅为我提供了许多研究资料和研究建议,而且在经济上也予以了我莫大的支持。而我为他们所做甚少。没有他们的理解和支持,我很难完成博士学业。在此,无法以有限的语言和文字来表达,谨表以深深的思念和歉意吧!

开封大学毛成利教授是我的书法启蒙老师,在我开始博士学习后,每次回家,毛老师都会拿出一些他自己的收藏供我把玩、研究,提高我对书法碑帖的理解;丹阳的吉育斌老师为地方志和家谱的研究专家,我在赴镇江、扬州考察期间,有幸向其请教、交流,并获赠其所做丹阳丁氏家谱的研究成果;河南大学文学院杨亮教授是我十多年前的旧友,当年我在本科而他读博士时,曾一起讨论、切磋,但自我硕士毕业后的七八年间,我们虽然都身在开封,却从未谋面,没想到2018年4月我们居然能在中国美术学院的一次研讨会上相见,正所谓"有朋自远方来,不亦乐乎"!老友陈岩、朱峰、曹孟杰以及在杭同乡杨有良老师都曾对我的研究提供过便利和帮助,特别是杨有良老师借给我他所珍藏的容庚《丛帖目》,使我在碑帖研究方面,有了一个整体的认识;博士同学卢涛、张兴成、王照宇、宋哲、潘灏贤、彭喆、宋健、张润等给予我许多有价值的研究建议,我亦曾向张东华师兄、王平师兄、邢志强师兄、王慧玉兄、郑维坤兄、施锡斌兄、陆嘉磊兄、冉明兄、段美婷女史等请教思想史和书法史上的问题,与叶学才兄、杨立群兄、冯逾兄、包立明兄等诸兄弟在宿舍也时常交流学习心得;研究中涉及的日文资料,主要是由骆晓同学帮我翻译的,特别是她还利用在日本留学的机会,帮我搜集到了不少在国内见不到、买不到的重要研究资料,使得本文研

究得以获得更为广阔的视角，同时老同学郭森以及日本学者后藤亮子也为研究提供一些资料的收集和翻译的帮助；论文撰写过程中，杨大龙、张尧、王雯娴、杜媛、潘海涛、赵卫振等诸生也参与搜集了一些研究资料。在此对他们予以的帮助和支持一并表示感谢！

阳明子曾"三易其学"，对于我个人而言，能够进入中国美术学院求学也算是"三易吾学"了。虽然在现代学科体系下，我的本科、硕士与博士的学习分属三个不同的学科门类，但是在我看来，本科阶段的武术训练、硕士阶段的哲学经典研读以及博士阶段的《兰亭序》研究，均属于中国文化大传统的一部分。我知道，治学的道路并不因这篇博士论文的完成而休止，反而要以这篇论文的研究为新的起点，努力在研究中国传统文化的学术道路上走得更远！此亦为我人生一大弘愿也！

最后要说的是：2019年不仅是"五四运动"100周年，同时也是郭沫若发起"兰亭论辨"54周年、李文田题跋"汪中旧藏《定武兰亭》"130周年和汪中收藏"定武《兰亭》五字不损本"234周年。希望我的这篇博士论文能够为"兰亭论辨"画上一个"句号"，同时也为今后的《兰亭序》及书法史研究提供一个新的起点。

是为记！

<div style="text-align:right">

戊戌初冬成稿　己亥暮春、初夏定稿

刘磊于象山国美·山北拙愚堂

</div>

再后记

真是白驹过隙，转眼间，我已经毕业两年了！

2019 年 7 月，我在结束了美院的三年博士生涯之后，来到绍兴文理学院艺术学院，开始了一段新的教师生涯。虽说在美院读书时每年至少要来一次绍兴，但要在这里扎根，绍兴对我及我的家人们来说还是一个有待了解的地方。好在有绍兴文理学院的校领导和艺术学院陈浩院长、李强院长、童师柳院长、沈履平教授、张琦教授、美术系朱海刚教授、李俊教授、张继钟教授、王文娟教授、王伟教授、陈清教授以及各位同事老师的关怀、支持和帮助，使我能够快速融入艺术学院的大集体，学院提供的良好工作条件也使我能够静下心来专心开展自己的教学和科研工作。在此，我要向他们表示诚挚的感谢！

毕业后，爱人丽丽、小女目清随我一起来到绍兴，新的生活环境在给我们带了欣喜的同时，也带来了诸多的不便，特别是亲人和老朋友都不在身边，而新朋友又有待相处。我们一家在一个完全陌生的环境里 "一切从零开始"，这自然非常不容易，当然也充满了期待。可由于路途的遥远加上这两年持续的 "新冠疫情" 的影响，我们与父母相处的时间着实太少！因工作和上学，我们能够回老家的机会很少，每次父母从老家带着大包、小包的食物来看我们，在我心中，升起的不单是十分的欢喜，更有十分的牵挂与乡愁！

来绍兴生活的这两年，金观涛老师、刘青峰老师和毛建波老师三位导师还一直关心着我的研究与生活，每每都让我怀念起那段求学杭城的美好生活；在得知我的毕业论文即将付梓后，金老师和毛老师两位导师欣然为本书作序，序

文中对我的肯定、激励和鞭策，将成为未来我开展学习、研究的方向与动力！
因杭、绍之间交通便利，毕业后的这两年师门同窗之间的交流颇多，不仅有朱
正兄可以时常一起讨论学业，在杭州的史劼兄、郑维坤兄、王惠玉兄、陈丹女史、
骆晓女史等人也常相往来，一起看展，一起讨论，现在他们或已经完成博士研究、
执教一方，或由硕升博，正在开展着新的研究课题。祈愿三位老师、师门同窗
和美院的同学们各自安好，学术之藤再开新枝！

这两年得诸位师友抬爱，我得以陆续将博士研究的部分成果以期刊论文或
会议论文的形式发表，并已于 2021 年 9 月顺利加入中国书法家协会。在此我要
向他们表示诚挚的感谢！

在绍兴的师友中，我要向毛万宝老师、刘小华老师、倪七一老师，以及孙
文文博士、张炼兄、张圳兄、张希平兄、谢权熠兄、张庆勋兄和韩瑞兄等一直
以来对我的关心和支持表示诚挚的感谢！

我的毕业论文能够得以顺利出版，在此还要特别感谢中国美术学院出版社
祝平凡社长能够将本书收入"视觉艺术东方学"丛书，感谢本书的责任编辑章
腊梅老师、执行编辑企晓昕老师以及各位编辑老师们的辛苦付出！

回想 120 年前的辛丑年，当时的中国内忧外患，"国将不国"；今年又逢辛丑年，
伟大祖国已然重新屹立于世界民族之林，更成为国际上各国关注的焦点。在新
的历史条件下，作为中华优秀传统文化的中国书法势必将成为世界各国人民进
一步认知中国的重要途径之一，而回应"兰亭论辨"以及《兰亭序》的真伪问题，
解决这一书法史上的难点问题，对于增进民族文化认同、提升文化自信或将有
所裨益。

是为记。

辛丑秋九月朔日
拙厂刘磊于会稽山阴河东拙愚堂

责任编辑：章腊梅

执行编辑：金晓昕

装帧设计：涓滴意念

责任校对：杨轩飞

责任印制：张荣胜

图书在版编目（ＣＩＰ）数据

思想史视域下的"兰亭论辨"及《兰亭序》文本真伪
问题研究：以"汪中旧藏《定武兰亭》"为中心 / 刘磊
著 . -- 杭州：中国美术学院出版社，2024.5
（视觉艺术东方学 / 许江主编）
ISBN 978-7-5503-2002-4

Ⅰ . ①思… Ⅱ . ①刘… Ⅲ . ①《兰亭序》- 研究
Ⅳ . ① J292.112.3

中国版本图书馆 CIP 数据核字 (2021) 第 197689 号

思想史视域下的"兰亭论辨"及《兰亭序》文本真伪问题研究
——以"汪中旧藏《定武兰亭》"为中心

刘 磊 著

出 品 人：祝平凡

出版发行：中国美术学院出版社

地　　址：中国·杭州南山路 218 号　邮政编码：310002

网　　址：http:// www.caapress.com

经　　销：全国新华书店

印　　刷：杭州捷派印务有限公司

版　　次：2024 年 5 月第 1 版

印　　次：2024 年 5 月第 1 次印刷

印　　张：24.5

开　　本：710mm×1000mm　1/16

字　　数：600 千

图　　数：400 幅

印　　数：0001—2000

书　　号：ISBN 978-7-5503-2002-4

定　　价：108.00 元